로고 대백과

마이클 에바미 지음

김영정, 정이정 옮김

유엑스 리뷰

로고가 세상 어디에나 존재하면서 사람들의 기억
과 감정, 연상을 불러일으키는 강력한 힘을 갖게
된 것은 150년에 걸친 광고기업 홍보 분야에서의
급속한 성장에 의한 결과다.

개정판 서문

현대 로고 및 심벌 디자인을 총망라한 베스트셀러의 개정판을 펼친 여러분을 환영한다. 출간 당시, 이 책이 이렇게 오랜 세월에 걸쳐 사랑받으리라고는 예상하지 못했다. 전 세계에서 6만 부 이상 판매된 이 책은 여전히 많은 디자이너가 찾는 유용한 참고서다.

최근 관련 분야에서 주목할 만한 작품들이 새롭게 선보였고, 이를 아우르는 개정 작업에 이르게 되었다. 전 세계 유수의 100여 개 디자인 스튜디오가 제출한 400개 이상의 로고가 추가된 개정판은 새로운 내용과 더불어 현재의 브랜딩 수요 및 기회를 반영했다. 오늘날의 로고는 몇 픽셀 정도의 좁은 공간뿐만 아니라 건축물, 트레일러 트럭에서도 기업 아이덴티티를 나타낼 수 있어야 한다. 로고는 모바일 기기 부품, 기타 모든 디지털 기기의 '터치 포인트touchpoint(접점)'와 더불어 문구류, 제품, 포장, 포스터, 차량, 매장, 출판물, 굿즈, 토트백 등 모든 종류의 물리적 상품에 재현되어야 한다.

디지털 및 현실 세계에서 로고의 효과를 극대화하는 방안에 관한 합의는 여전히 변화하고 있다. 3D 이미지와 복잡한 색채 변화를 사용하면서도 로고의 서체와 형태는 단순해졌다. 한편 브랜드를 표현하는 방식은 모든 새로운 매체와 채널을 망라하며 급격히 다양해졌다. 오늘날 주요 브랜드에서, 로고 및 로고 변형들은 맞춤 서체, 색감, 패턴(주로 로고 디테일에 기반한), 아이콘 세트, 레이아웃 격자, 일러스트레이션과 사진의 스타일 등과 같이 디지털 혹은 실생활의 적용을 위해 개발된 기업의 시각적인 자산으로 분류된다.

개정판에 새롭게 추가된 작품들은 로고가 지녀야 할 유연성과 브랜드 위계 체계 내에서 로고의 위치를 보여 준다. 일례로 타이포그래피 모노그램과 워드마크로만 구성된 로고가 크게 증가하고 있다. 이는 작은 크기에서 브랜드를 표현할 때 그림보다는 문자를 사용한 방식이 신뢰도가 더 높음을 방증한다. 또한 디지털 기술의 발달은 디자이너들에게 글꼴과 개별 글자를 사용해 끊임없이 혁신할 수 있는 도구를 제공해 주었다.

이러한 신생 로고들의 추가를 위해 목차에는 '미니멀', '스텐실', '브루탈리즘', '네거티브 스페이스' 등의 범주가 추가되었다. 원판의 여러 심벌과 워드마크 역시 교체되거나 내용이 업데이트되었다. 또한 로고들의 탄생 배경에 관한 설명을 추가했다. 프라다, 유대인 박물관, 사우스뱅크 센터, 블루투스, 익스팅션 리벨리언, 루프트한자 등의 로고가 이에 해당한다. 전체적으로 이 개정판은 고전적인 것과 새로운 것, 친숙한 것과 신비한 것, 형식적인 것과 합리적인 아이디어를 집대성하여 2020년 로고 아트의 현황을 반영했다.

이 책의 내용은?

여러분은 이 책에서 세상에 나온 위대한 로고들을 많이 보게 될 것이다. 어떤 것들은 이미 세상에 널리 알려진 대단한 것들이고, 어떤 것들은 그렇게 될 것이다. 여기에는 폴 랜드Paul Rand, 이반 처마예프Ivan Chermayeff, 앨런 플레처Alan Fletcher, 안톤 슈탄코브스키Anton Stankowski, 랜스 와이먼Lance Wyman 등 심벌 및 로고타이프 디자인 거장들의 작품과 함께 노스 디자인North Design, 프로스트*Frost*, 스핀Spin, 사그마이스터 & 월시Sagmeister & Walsh, 뱅커베셀BankerWessel, 홈워크Homework, 칼슨윌커Karlssonwilker, 스튜디오 아펠로그Studio Apeloig 등 오늘날 뛰어난 기량을 인정받고 있는 스튜디오들의 작품이 등장한다. 이 책에는 유럽과 북미, 극동 아시아에 존재하는 총 150여 개의 다양한 유명 디자인 기업이 제출한 작품과 고객사로부터 직접 받은 아이덴티티가 나온다.

1세기 이상 거슬러 올라가는 역사를 지닌 로고뿐만 아니라, 새로 디자인된 로고도 포함되어 있다. 이 책의 목표는 높은 수준의 기업 아이덴티티 디자인에 대해 광범위한 고찰을 제공하는 것이다.

채널 파이브Channel Five와 화이트채플 갤러리Whitechapel Gallery, 현대 미술관The Institute of Contemporary Arts의 아이덴티티를 만든 런던의 유명 디자인 스튜디오 스핀이 이 책을 디자인했다. 또한 각각의 형태적 특징에 집중할 수 있도록 로고는 흑백이나 회색톤으로 게재되었다.

로고는 어떻게 배치되었는가?

마크는 모듈식, 사각형 기호, 나무가 포함된 심벌과 같이 중요한 시각적 특징이나 특성에 따라 분류되었다. 아이덴티티 디자인의 트렌드에 대한 감각을 창조하기 위해 로고들은 임의로 범주화되었다. 그렇기 때문에 몇몇 디자인은 정확히 여러분이 예상한 곳에 속하지 않을 수도 있다. 이 책은 총 3장으로 구성되어 있다. 텍스트 기반 로고(로고타이프와 문자)에 관한 장과 회화적이거나 추상적인 엠블럼(심벌)에 관한 장, 마지막으로 짧게 구성된 로고 체계(패밀리와 시퀀스)에 관한 장이다.

또한 이 책은 35개의 '스포트라이트' 로고를 담고 있다. 현재 영향력 있는 훌륭한 아이덴티티는 한 페이지를 할애하여 구체적으로 다루었다.

설명 및 크레디트

로고별 설명에는 조직과 활동 영역, 본사가 있는 국가, 책임 디자인 회사, 디자인 연도가 나와 있다. 로고 디자인에 관한 통찰, 이야기도 짧게 달아두었다. 개인 크레디트는 디자인 회사가 요청한 설명에 포함되었다.

감사의 말

원판 및 개정판에 작품을 제출한 모든 디자인 스튜디오와 더불어 카피라이터로 재직할 때 협업했던 모든 디자이너께 감사의 말씀을 전한다. 이들의 통찰과 가치는 디자인에 관한 나의 세계관 형성에 큰 영향을 주었다. 대표적으로 노스 디자인의 션 퍼킨스Sean Perkins, SEA 디자인SEA Design의 브라이언 에드먼슨Bryan Edmondson, 아틀리에 웍스Atelier Works의 퀜틴 뉴어크Quentin Newark, 브라운스Browns의 조너선 엘러리Jonathan Ellery 등에게 감사드린다. 여러분의 현명한 조언이 헛되지 않았다.

이 책을 집필할 기회를 주신 로런스 킹Laurence King 출판사의 조 라이트풋Jo Lightfoot에게 다시 한 번 감사드린다. 원판 편집자 캐서린 후퍼Catherine Hooper와 멋지게 개정판을 편집해 주신 블랑쉬 크레이그Blanche Craig, 제시카 매카시Jessica McCarthy, 바네사 그린Vanessa Green에게도 감사의 말씀을 전한다.

마지막으로, 개정판에 필요한 모든 승인을 받아낸 결혼 이십 년 지기, 나의 영웅이자 아내 사만사Samantha와 헤아릴 수 없이 많은 방식으로 나에게 영감을 주는 두 아들 루카스Lucas와 토머스Thomas에게도 감사와 사랑을 전하고 싶다.

8. 로고는 어디에서 왔는가?

10. 누가 로고를 만드는가?

12. 로고는 무엇이든 바꿀 수 있는가? 로고는 왜 바뀌는가?

14. 로고는 무엇을 의미하는가?

16. 로고가 향하는 방향은 어디인가?

로고는 모든 아이덴티티 체계의 중심이자 아이덴티티 수용의 열쇠다.

3M

로고란 무엇인가?

<u>로고는 아이덴티티가 쉽게 인식될 수 있도록 디자인된 기호다. 로고는 다국적 기업에서 부터 자선 단체, 정치 정당, 공동체 모임이나 학교에 이르기까지 세상 모든 부문에서 모든 종류의 조직이 사용하고 있다. 또한 로고는 개별 상품이나 서비스를 구별해 주기도 한다.</u>

사람들은 로고를 대부분 나이키의 '스우시'나 WWF의 판다처럼 추상적, 회화적 요소가 포함된 심벌이라고만 생각한다. 하지만 로고는 3M이나 켈로그Kellogg's의 로고처럼 특정 활자체에 설정된 타이포그래피 요소(문자, 단어, 숫자, 구두점)의 조합일 수도 있다. 실제로 '로고logo'는 하나의 활자를 의미하는 로고타이프logotype에서 유래되었다. 대개 로고는 완전히 언어적인 것과 완전히 시각적인 것, 그 사이 어딘가에 있다. 시각적 유희를 주는 서체로 쓴 단어나 회사 이름이 포함된 심벌을 그 예로 들 수 있겠다.

로고는 아이덴티티 패키지에 속한 작은 부분이라고 할 수 있다. 아이덴티티 패키지에는 새로운 이름이나 슬로건, 브랜드 아키텍처, 통합

비주얼 시스템 및 어조 등의 개발이 포함된다. 로고는 모든 아이덴티티 체계의 중심이자 아이덴티티 수용의 열쇠다. 로고를 디자인하는 것은 그래픽 디자이너의 예술로 여겨지기도 한다. 로고 디자인은 몇 개의 기억할 만한 표시로 의미를 압축하거나 크고 복잡한 것을 단순하고 독특한 것으로 정제한다. 이는 현대 디자인계의 도전 과제이기도 하다. 로고는 하나의 의사소통 수단으로서 세상에 여러분의 이름을 알릴 수 있는 가장 좋은 방법이다.

로고가 세상 어디에나 존재하면서 사람들의 기억과 감정, 연상을 불러일으키는 강력한 힘을 갖게 된 것은 150년에 걸친 광고기업 홍보 분야에서의 급속한 성장에 의한 결과다.

Kellogg's ®

로고는 어디에서 왔는가?

로고 또는 그와 유사한 것들은 문명만큼이나 오랜 역사를 지니고 있다. 브랜딩은 고대 이집트의 대규모 사유지에서 물건의 소유권을 나타내기 위해 소가죽이나 뿔에 소유자를 표시했던 행위와 그리스, 로마의 공예업자들이 발달시킨 '제조자 표시'에 그 뿌리를 두고 있다. 제조자 표시는 상품이 원산지와 관계없이 전국 어디에서나 믿고 거래될 수 있게 하기 위한 것이었다. 이는 곧 오늘날 상표의 역할로 이어진다.

중세 유럽에서 문장은 전쟁터에서 아군과 적군을 구분하기 위한 수단으로 사용되었다. 문장에 사용된 문양으로는 십자가나 초승달 모양, 동물, 신화 속 등장인물, 꽃 등이 주를 이루었다. 언어적 아이덴티티는 좌우명의 형태로 나타나기도 했다. 동시에 멕시코에서는 탐험가 크리스토퍼 콜럼버스Christopher Columbus에 의해 소에 낙인을 찍는 행위가 표준 관행이 되었고 이후 텍사스 목장주들의 가축 도둑을 막기 위한 방편으로 발전하였다. 그들은 밀렵꾼들이 복제하기 어렵도록 낙인 인두를 도형, 문자, 심벌을 결합하여 만들었다.

인간과 관련한 브랜딩 역시 노예 거래와 제정 러시아 시대의 전제 군주제, 나치 독일을 거쳐 오늘날의 문신 업소와 미국 대학 조합으로 이어지는 긴 역사를 갖고 있다.

하지만 성경에는 이 모든 것에 앞서 행해진 브랜딩 사례가 있다. 세계 최초의 로고는 아마도 하나님의 작품이었던 듯하다. 구약 성경에서는 하나님이 카인에게 표식을 주었다고 한다. 이는 동생을 죽인 카인을 처벌하기 위해 준 것이 아니다. 형제를 죽여 목숨을 부지하기 힘든 그의 생명을 다른 이들로부터 보호해 주기 위한 하나님의 용서와 자비의 표식이었다.

전능하신 하나님이 자신의 메시지를 대상에게 이해하기 쉽고 설득력 있게 전달하기 위해 어떤 종류의 시각적 도구를 사용했을지는 짐작할 수밖에 없다. 모든 야심 찬 로고 디자이너들의 궁극적 이상이 되는 성스러운 기술 말이다. 하나님은 전능하기 때문에 그가 준 표식은 효과가 있었다. 카인은 에덴의 동쪽, 노드로 이주해 가족뿐 아니라 도시 전체를 번성시키며 살았다. 실제로 그의 새 삶에 주어

진 무한에 가까운 행운은 많은 부분 하나님의 브랜드를 품은 그의 독점적 권리 덕분이었다.

오늘날 세계에서 가장 전능한 브랜드들은 신의 브랜드가 아니라 패스트푸드 그룹이나 음료수 제조업체, 은행, 거대 텔레콤 회사, 항공사들이다. 그들의 로고가 세상 어디에나 존재하면서 사람들의 기억과 감정, 연상을 불러일으키는 강력한 힘을 갖게 된 것은 150년에 걸친 광고기업 홍보 분야에서의 급속한 성장에 의한 결과다.

19세기 초기 대량 생산 제품의 패키지는 회사의 징표로 브랜드화하여 중앙 집중화된 공장의 제품 유통을 도왔다. 그리고 같은 지역에서 생산된 경쟁 제품과 차별화시켰다. 미국의 식품업계 브랜드 중 퀘이커 오츠 Quaker Oats, 엉클 벤Uncle Ben, 앤트 제미마Aunt Jemima는 인간 엠블럼을 사용했다. 반면 켈로그와 캠벨Campbell's은 자신의 지역에서 생산되지 않은 새로운 제품에 대해 소비자들이 신뢰를 가질 수 있도록 창업주의 서명을 패키지에 넣었다.

영국에서는 1875년에 제정된 상표 등록법이 1876년 1월 1일에 발효되었다. 그날 아침 버튼 온 트렌트 지역의 맥주 공장인 바스 & 컴퍼니Bass & Co.의 한 직원이 관청 앞에서 하룻밤을 새고 회사의 페일 에일 상표를 등록한 것이 최초의 상표 등록이었다. 상표의 빨간색 삼각형은 사람들에게 술통이나 병을 연상시키게 하는 데 성공했다. 이 엠블럼은 현재 3D 입체형과 함께 병과 캔에 계속해서 사용되고 있다.

이 시기에 만들어져 현재까지 오랫동안 사용되고 있는 다른 로고들로는 셸Shell과 메르세데스 벤츠Mercedes-Benz, 포드Ford, 미쉐린Michelin 등이 있다. 한편 '기업 문화를 구축하여 통일된 이미지나 디자인, 또 알기 쉬운 메시지로 나타내어 사회와 공유함으로써 존재 가치를 높이는 기업 전략의 하나'인 기업 아이덴티티Corporate Identity의 개념을 개척한 것은 한 독일의 제품 기업이었다. 전자 제품 제조사인 아에게AEG는 1906년에 페터 베렌스Peter Behrens를 미술 고문으로 고용했다. 그리고 그에게 넓은 지역에서 사업을 펼치고 있는 회사의 이미지를 단순화시켜 통합해내는 임무를 주었다. 베렌스는 숙련된 건축가로서 새로운 빌딩이나 제품, 그래픽 자료를 디자인할 수 있는 면허가 있었다. 그리하여 그가 1912년에 디자인한 아에게의 로고는 거의 1세기 동안 바뀌지 않고 지금까지 사용되고 있다.

진정한 로고의 시대가 온 것은 2차 세계대전 이후였다. 당시 미국에서는 텔레비전 광고의 등장과 새로운 제품 및 비즈니스의 홍수로 인해 상품에 대한 수요가 급격히 늘어났다. 백화점과 슈퍼마켓의 성장은 쇼핑객들의 시선을 사로잡으려면 패키징에 10배는 더 노력을 기울여야 한다는 것을 의미했다. 시각적으로 단순하고 직관적인 로고와 그래픽이 주목을 받았다. 주목받는 로고는 패키징과 광고에 계속 적용되면서 로열티를 얻게 되었다.

로고 디자인의 거장이었던 폴 랜드는 단순한 그래픽과 산세리프sans-serif체 폰트를 특징으로 하는 현대 스위스식 접근법을 택하였고 거기에 웃음을 첨가했다. 그는 기업의 기존 로고를 인간적인 요소들로 축소해 변형한 다음, 패키징이나 연례 보고서 등 기타 자료에 명료한 표현으로 인간적인 개성을 담아 기업에 인격을 부여했다. 그는 유나이티드 파슬 서비스UPS의 방패 로고에 리본이 달린 소포 이미지를 추가했다. 그리고 웨스팅하우스Westinghouse의 고전적인 'W'를 만화스러운 왕관으로 바꾸어 놓았으며, 거대 IT 기업 IBM의 로고는 무거워 보이는 두꺼운 활자체에 줄무늬를 넣어 가볍고 조화롭게 만들었다. 간결하면서도 인상적이며 세대에 구애받지 않는 랜드의 모델은 많은 로고 디자이너의 작업 기준이 되었다.

한편, 패키징 디자인 프로그램과 로고 창작을 통해 빠르게 급성장한 월터 랜더 & 어소시에이츠Walter Landor & Associates(현 랜더 & 어소시에이츠Landor & Associates)와 리핀코트 마굴리스Lippin-cott Margulies(현 리핀코트 머서Lippincott Mercer) 등의 에이전시들이 새롭게 떠오르는 CI 분야에 자리를 잡고 기업들이 국내와 해외에서 브랜드 인지도를 구축하는 데 도움을 주고 있었다. 1960년대 런던에서는 펜타그램Pentagram이나 미네일 태터스필드Minale Tattersfield, 울프 올린스Wolff Olins와 같은 새로운 대행사들이 두 회사의 뒤를 이었다. 특히 울프 올린스는 1967년에 페인트 제조업체 해드필즈Hadfields에 여우를, 1971년에 건설 회사 보비스Bovis에 벌새를 적용하면서 회화적 심벌을 아이덴티티 디자인의 주류로 강화시켰다.

로고는 정체성을 알리고 차별화하는 데 유용하다. 특히 심벌은 다른 지역이나 나라 또는 다른 언어나 문화권의 사람들도 이해할 수 있다. 회사가 성장하고 산업적, 상업적, 그리고 국가적 경계를 넘어 다양화되자 아이덴티티 프로그램의 범위도 확장되었다. 대형 브랜드들이 소비자 행동에 관해 더 큰 영향력을 갖고 싶어 함에 따라 아이덴티티 프로그램의 범위는 로고와 패키징에서 엄청난 양의 미디어와 환경으로 확장되었다. 조직화된 광고와 스폰서십 캠페인, 브랜드화한 패키징, 인쇄물, 소매 장비, 매장 디스플레이 등 이 모든 것이 '브랜드 인지도'를 제고시키는 데 도움이 되었다. 아이덴티티 산업이 성장하며 세분화된 것이다.

1980년대 이후로 세계화와 탈규제화, 합병, 사업 재구축의 물결에 전기 통신 혁명이 동반되면서, 기업 및 브랜드 아이덴티티 관리자들에게 새로운 도전 기회가 생겼다. 컴퓨터와 기타 새로운 매체의 처리 능력이 가파르게 성장하면서 새로운 이미지와 복잡한 특징들을 시각적 아이덴티티로 구축할 수 있게 된 것이다.

브랜드 경험, 디지털 마케팅, 전체론적 브랜드 관계 등에 많은 투자가 이루어졌지만, 로고는 여전히 모든 아이덴티티 프로그램의 핵심이다. 로고는 그래픽 디자인의 가장 간결한 시각적 인덱스를 제공한다. 디자인 관행을 변화시킨 요소(최신 스타일과 관점, 신기술, 인터넷 등)는 로고에서 가장 먼저 그리고 가장 널리 사람들에게 드러난다.

우리의 관심을 얻기 위해 경쟁하는 조직이나 제품, 서비스가 전보다 훨씬 많아졌다. 길거리를 다니는 남자와 여자, 아이들은 매우 빠른 속도로 자신을 둘러싼 아이덴티티와 소유권에 대한 표시를 해석하는 데 능숙해졌다. 또한 요즘에는 사람들이 모두 최신 로고에 대해 자신만의 관점을 갖고 있다. 그 속에서 의미를 찾는 것은 인간의 자연스러운 충동인 것 같다. 그리고 그들이 발견하는 의미는 브랜딩과 CI 전문가들이 흔히 예상할 수 없는 것들이다.

회사 대표가 높은 자리에 앉아 특이한 기업 심벌을 고르던 시대는 지나갔다.

누가 로고를 만드는가?

대개 보다 큰 브랜딩 프로그램의 일환으로 조직은 로고를 의뢰한다. 그리고 로고는 회사 내 그래픽 디자이너나 외부 디자인 에이전시에 의해 개발된다. 디자인은 상급 관리자가 승인하며 때로는 가장 높은 직위에 있는 사람이 정하기도 한다. 로고를 승인하고 최종적으로 결정하는 과정은 수개월이 걸리기도 하며 그로 인해 디자인의 품질과 특수성이 약화될 수도 있다. 이와 달리 문Moon이 만든 로얄 파크Royal Parks의 로고는 뜻밖에도 하루 만에 여왕 폐하의 승인을 받기도 했다.

대부분의 조직에 있어 로고 변경에 따른 시각적 아이덴티티 점검은 대규모 투자를 의미한다. 이 과정은 고객의 현재 아이덴티티와 마켓 포지션 평가 및 목표 확인, 지식 재산 플랫폼을 개발하기 위한 연구 등 여러 단계로 이루어진다. 그리고 아이덴티티가 적용되는 모든 자료를 디자인하는 단계가 있다. 여기에는 다른 전문 기술의 도움이 필요하다. 런던의 타이포그래피 컨설팅사 달튼 매그는 '로고 개선' 서비스를 제공한다. 최상의 가독성을 위해 로고의 글자나 간격을 철저히 테스트하고 섬세하게 변화를 주는

서비스이다. 광고판의 높이나 밝기를 아주 세밀한 단위로 변경하는 것이다.

기업들은 조사와 브랜딩 조언, 디자인, 재무 의사소통, 교육, 런칭 행사, 기자 간담회, PR, 광고, 추가 조사를 거치고 나면 쉽게 수백만 달러의 비용을 치르게 된다. 또한 회사 부동산과 차량, 제품을 리브랜딩하는 데도 비용이 든다. 새로운 슬로건과 인쇄물, 웹사이트 등도 제작해야 한다. 이 모든 것이 위험을 감수하고 독창성을 발휘하는 데 방해가 된다. 굿이어Goodyear의 창업자 프랭크 세이벌링Frank Seiberling의 고향에는 로마 신화에 나오는 신들의 전령 머큐리의 작은 조각상이 있었다. 이 회사의 날개 달린 부츠는 거기서 영감을 받은 것이다. 하지만 이처럼 회사 대표가 높은 자리에 앉아 특이한 기업 심벌을 고르던 시대는 지나갔다. 이제 경영과 마케팅은 안전성과 고객 조사에 대한 신뢰성 측면에 집중한다.

고객에게 다양한 로고 디자인 패키지와 초기 로고 콘셉트를 영업일 기준 3일 만에 제공하는 온라인 주문 서비스인 로고웍스Logoworks와 같은 형태의 회사들도 있다. 로고

웍스는 전 세계 디자이너를 고용하고 있으며, 2019년 기준 7만 명의 고객을 위해 30만 개 이상의 로고를 제작했다. 로고웍스의 아이덴티티 및 디자인 과정은 지적 조사나 심의에 부담을 주지 않아 미국 중소기업의 필요를 만족시킨다. 공동창업자인 모건 린치Morgan Lynch는 〈Inc.〉 잡지에서 초기 소프트웨어 스타트업 시절에 아이덴티티를 갖기 위해 지역 에이전시를 찾았던 경험에 대해 이야기하며 디자인 컨설팅 전문가들을 믿지 않는다며 속내를 밝혔다. '결국 로고를 하나 고르긴 했습니다. 그러나 우리 일을 맡은 사람들에게 돈을 주고 싶지가 않았어요. 디자인 작업 과정에 문제가 있어 보였거든요.'

로고는 조직이 스스로를 내세우는 렌즈와 같다.

로고는 무엇이든 바꿀 수 있는가?
로고는 왜 바뀌는가?

기업 로고는 우리가 한 조직을 다른 조직과 구분할 수 있도록 해 준다. 이를 위해 로고에는 리더의 관점에서 조직을 가장 잘 나타내는 활동, 가치, 속성을 시각적으로 반영해야 한다.

로고는 새로운 비즈니스나 서비스에 대한 기대는 만들어 낼 수 있지만, 개인적인 경험을 통해 이미 형성된 비즈니스에 대한 의견을 바꾸지는 못한다. 로고에 실제 연상과 의미를 부여하는 것은 바로 개인의 경험이다.

달리 말하면, 로고는 조직이 스스로를 내세우는 렌즈와 같다. 뛰어난 상품이나 기억에 남을 만한 고객 경험, 훌륭한 공급업체 등의 형태로 렌즈 뒤에 빛을 비출 경우, 렌즈는 빛을 발한다. 만약 이러한 빛이 없다면, 렌즈를 아무리 바꿔도 의미가 없다.

고전 중인 기업이 로고를 바꾸고 다른 것은 바꾸지 않는다면 계속 그 상태에서 빠져나오지 못할 것이다. 성공적인 새 로고는 조직 내의 긍정적인 변화를 뜻한다. 영국의 미술관 테이트Tate의 로고가 성공한 것은 테이트 갤러리 4곳의 현대화와 재정비를 정확히 묘사한 덕분이다. 테이트 갤러리의 그러한 변화는

방문객들의 경험을 극적으로 향상시켰다. 로고를 활자체로서만 본다면 로고가 이룰 수 있는 성과를 위축시키는 것이다.

　　로고 변경은 경영 방향의 변화 또는 기업 문화나 가치의 재활성화를 알리는 신호가 될 수 있다. 전형적인 사례는 브리티시 텔레콤BT으로 2013년에 여러 가지 색상으로 된 구체의 로고를 '현재 BT가 실시하고 있는 다양한 활동을 반영'하는 것이라며 새롭게 선보였다. 새 로고가 이전 엠블럼인 '백파이프 연주자'보다 역할에 더 적합한지는 약간의 논란이 있을 수 있다.

　　로고를 바꾸는 것은 경영 방향의 변화 및 기업 문화나 가치의 활성화를 나타낸다. 그 외에도 로고를 바꾸는 작업이 필요한 이유는 여러 가지가 있다. 회사가 성장하거나, 로고 디자인이 회사의 활동 범주를 잘못 나타내거나, 로고가 구식으로 보이게 되는 경우 등을 이유로 들 수 있다. 복잡한 구식 로고는 (특히 전자 매체에서) 제대로 구현되지 못할 수 있다. 또는 법적인 문제로 심벌을 변경해야 하는 문제도 발생한다.

　　좋지 못한 평판을 없애기 위해 아이덴티티를 변경하기도 한다. 필립 모리스 컴퍼니Phillp Morris Companies는 2003년에 회사명을 알트리아 그룹Altria Group으로 변경하고, 여러 가지 색상의 사각형 그리드로 된 추상적인 마크를 채택했다. 그리고 홍보를 비롯해 사람의 마음을 끄는 자선 활동을 시작했다. 하지만 그 어떤 것도 이 회사의 제품이 사람을 죽일 수도 있다는 사실을 감출 수는 없었다. 논란을 불러일으키는 심벌은 무대 뒤로 물러나야 할 수도 있다. 잼 제조업체 로버트슨Robertson's은 1910년에 '골리Golly' 마크를 도입했다. 시골 아이들이 엄마가 버린 옷으로 만든 검은색의 귀여운 인형을 가지고 노는 것에서 착안한 아이디어였다. 그러나 이를 인종차별로 여긴 단체들의 지속적인 압력으로 2002년에 골리의 사용은 중단되었다. 회사는 그 이유를 아이들에게 인기가 식었기 때문으로 돌렸다. 또 다른 악명 높은 사례로는, 영국 항공이 비행기의 '민족 전통적ethnic' 꼬리 날개 디자인을

완전히 바꾼 경우가 있다. 마거릿 대처Magaret Thatcher 전 총리가 747 비행기 모델의 뒤쪽을 손수건으로 덮으며 디자인을 마음에 안 들어한 것이 그 이유였다.

　　어려운 시기에는 아이덴티티를 버리고 싶은 유혹이 항상 있기 마련이지만 그 자체로는 답이 되지 않는다. 좋을 때나 힘들 때나 항상 자신의 로고에 확신을 갖고 고수하는 회사들이 몇몇 있다. 잘 알려진 이례적인 사례로 애플Apple이 있다. 애플이 '애플 뉴턴'과 같은 먹힐지 안 먹힐지도 모르는 콘셉트를 고수하고 있었던 때인 1990년대 중반, 애플의 로고는 그렇게 매력적이지 않았을뿐더러 무언가의 심벌도 아니었다. 현대 로고 디자인의 아버지 폴 랜드는 종종 다음과 같이 말했다고 한다. '샤넬의 로고는 자기가 나타내고 있는 향수처럼 좋은 향기가 나기만 하면 된다.'

　　로고가 기호로서 그 기능을 하기만 하면 어떻게 보이더라도 상관없다는 말일까? 그렇다. 하지만 최상의 기호는 매우 시각적이어야 하며, 쉽고 정확하게 의사소통할 수 있어야 한다. 그러나 오늘날과 같은 비즈니스 환경에서 명확성을 가지는 것은 쉽지 않다. 로고가 아이덴티티의 기호로서 작용하려면 고유하고 기억에 남아야 한다. 또한 일시적인 디자인의 유행과 인기를 견뎌내야 한다. 이 모든 것을 위해서는 수없이 많은 디자인이 필요하다.

디자이너가 부여하는 의미보다 고객이 기업과 직접 상호작용하여 얻게 되는 연상이 더 중요하다.

Swiss Re

로고는 무엇을 의미하는가?

<u>로고는 무언가를 의미하지 않아도 된다. 로고의 주된 목적은 어떤 물건, 어떤 사람, 어떤 장소가 누구 또는 무엇에 속한 것인지에 대한 정보를 주는 것이다.</u>

그러나 이 말이 로고가 의미를 가질 수 없다는 뜻은 절대 아니다. 아이덴티티 기호로서 로고의 효과는 차별화에 달려있다. 로고를 독특하게 만들기 위해 디자이너들은 시각 도구(타이포그래피, 형태, 색상)를 마음대로 적용하고, 조직의 개별 문화, 정신, 활동 및 사명을 구별하는 차이점을 활용한다. 디자이너가 부여하는 의미보다 고객이 기업과 직접 상호작용하여 얻게 되는 연상이 더 중요하다. 로고에 더 많은 의미를 부여하려면 활자체와 그 무게감, 문자 간격, 단어들의 상대적 위치, 심벌적 요소의 내용과 시각적 스타일을 주의 깊게 선택해야 한다. 현대적, 전통적, 삭막함, 내성적, 외향적, 화려함, 자극적 등 활자체도 사람처럼 구분되는 개성이 있다. 이는 조직의 성격을 빠르게 전달한다.

1981년 스테프 가이스블러Steff Geissbuhler가 처마예프 앤 게이즈마사Chermayeff & Geismar Inc.에 몸담고 있을 때 디자인한 바니스 뉴욕Barneys New York의 로고는 조각상처럼 보이는 대문자를 아래위로 간격을 넓게 두고 배열해 세계에서 가장 스타일리시하고 독보적인 패션 아웃렛 중 하나라는 이미지를 완벽하게 담아내고 있다. 독특한 연결과 구두점 표시, 로고 요소의 배열과 같은 디테일들은 다른 정보를 전달하거나 재미를 줄 수 있다. 예를 들어, 바니스 백화점 로고의 핵심은 New York의 Y 위에 N을 배치함으로써 이 백화점이 위치한 곳에 자부심을 느끼고 있다는 점을 강조하는 데 있다.

어떤 로고들은 설명이 필요 없다. 상징하는 것이 분명하거나 로고와 기업 간의 연결성이 명확한 경우에는 사람들이 이해하기 쉽다. 어떤 로고들은 기업 활동과 별 관계가 없는 것처럼 보이기도 한다. 그래도 애플이나 라코스테Lacoste, 키플링Kipling, 고디바Godiva, 스타벅스Starbucks, 쉘Shell, 메르세데스 등 대형 브랜드들은 기업에 아무런 지장이 없다.

하지만 인간인 우리는 이미지에 대한 의미를 찾고 싶은 욕구를 느낀다. 그리고 우리는 이야기를 좋아한다. 회화적 로고는 일종의 고정된 서사를 제공할 수 있다. 우리는 추상적인 로고를 보면 엉뚱한 데서 길을 헤매게 된다. 미국의 전기장비 및 소프트웨어 제조회사 루슨트 테크놀로지스

Lucent Technologies의 사례는 이를 잘 보여 준다. 회사의 새로운 아이덴티티에 관한 회의에서 브랜드 컨설팅 회사 랜더landor의 디렉터는 청중(마케팅 전문가)에게 새로운 로고를 제시했다. 그러나 이는 많은 청중에게 라틴어 '룩스lux'에서 나온 빛의 개념을 연상시키지 못했다. 대신 손으로 칠한 듯한 새빨간 원 모양의 심벌은 악마의 분위기와 루시퍼를 연상하게 했다.

대상이 없는 로고는 원래 특정 의미가 없는 기호로 작용하도록 되어 있다. 우리는 여기에 각자의 연상을 더한다. 하지만 인간의 특성상 더 많은 것을 바란다. 통제적인 성격의 기업이나 컨설턴트가 그들의 새로운 로고에 대해 장황하게 합리화하는 버릇을 가지고 있는 것도 이 때문이다. 이러한 장황한 설명에는 우리를 지정된 해석으로 이끌기 위한 의도가 내재되어 있다. 그 또한 주주들에게 '그렇습니다. 비용이 비싸긴 하지만 우리가 얼마나 많은 심벌을 얻었는지 보십시오!'라고 말하며 프로젝트의 높은 비용을 정당화하는 데 사용될 수 있다.

브랜드 컨설팅업체 인터브랜드는

Interbrand는 그래픽 디자이너 솔 바스Saul Bass가 만든 클래식한 AT&T 로고를 3차원으로 진화시키면서 '새로운 광원은 브랜드를 이해하기 쉽게 해주고, 투명함은 정직과 개방성을 활성화된 브랜드의 중심에 두는 것을 의미한다'고 말했다. 중국 거대 통신회사 화웨이 테크놀로지스Huawei Technologies는 고객에게 발송한 서신에서 부채처럼 보이는 새로 업데이트한 로고가 '고객 중심과 혁신, 안정되고 지속 가능한 성장, 화합이라는 화웨이의 원칙을 반영하고 있다'고 주장했다. 이에 질세라 한국의 대기업 LG는 원 안에 든 문자 'L'과 'G'가 세계와 미래, 젊음, 인간성, 기술을 상징한다고 주장한다.

이렇듯 기호학적이지만 그럴듯한 해석은 흔하지 않다. 그리고 기교적으로 해석하는 것은 분명히 금기시된다. 1994년에 스위스의 한 보험 회사가 그렇다. 스위스 리Swiss Re의 심벌(수직 막대 세 개 위에 수평 막대 하나가 올려져 있다)은 추상적이다. 어떠한 이미지나 단어, 소리도 표현하고 있지 않다. 로고의 네 가지 구성 요소는 이해하고 기억하기 쉬운 단

하나의 기하학적 구성을 이루고 있다.

아무 의미도 담고 있지 않은 현대적 디자인의 로고는 오히려 독특함을 불러일으킨다.

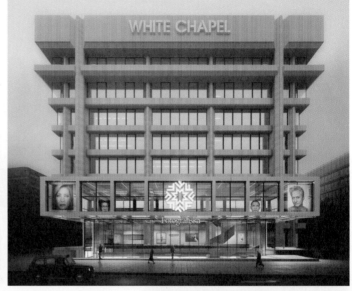

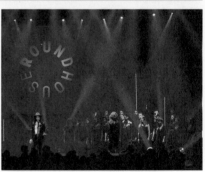

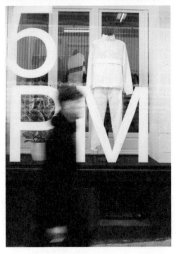

로고가 가는 방향은 어디인가?

로고는 다양한 종류의 환경과 브랜드가 적용된 곳에 살아 있어야 하며 각각에 잘 녹아 있어야 한다. 디자이너의 능력은 포스터, 인쇄물, 웹사이트 및 광고의 배너, 가방, 제품, 패키징, 라벨, 영수증, 유니폼, 건물 그리고 조경에 이르기까지 모든 곳에 적용되고 영향을 미칠 수 있는 기호를 창조하는 데 있다.

1/혼합 콘크리트 공급업체 ABS 폼페이지ABS Pompages를 위한 편지지.
디자인: Plus Murs (2016)
2/런던 화이트채플 하이 스트리트 10번지에 있는 포토그라피스카Fotografiska의 사이니지.
디자인: BankerWessel (2010)
3/음악 브랜드 전문가 뮤지컬리스트Musicalist를 위한 스마트폰 화면 페이지.
디자인: Monumento (2017)
4/런던 음악 공연장인 라운드하우스Roundhouse의 사이니지.
디자인: Magpie Studio (2016)
5/가죽 제품 브랜드 뮐러&마이러Müller & Meirer의 리테일 사이니지.
디자인: Büro Uebele Visuelle Kommunikation (2015)

6/라이프니츠 동유럽 역사 및 문화 연구소GWZO의 홍보 상품.
디자인: Büro Uebele Visuelle Kommunikation (2017)
7/유태인 박물관Jewish Museum의 스크린 브랜드.
디자인: Sagmeister & Walsh (2014)
8/디자인 브랜드 슈무크Schmuque의 편지지.
디자인: Büro Uebele Visuelle Kommunikation (2015)
9/자체 패션 브랜드 5PM의 리테일 아이덴티티.
디자인: Plus Murs (2016)

목차

로고타이프와 문자　　워드마크와 이니셜

로고타이프와 문자　　타이포그래피적 요소

심벌　　　　　　　추상적

심벌　　　　　　　구상적

패밀리 및 시퀀스

로고타이프와 문자

로고는 크게 두 종류로 나뉜다. 하나는 텍스트에, 다른 하나는 그림에 기반을 둔다.

'로고타이프와 문자'는 시작점으로서 문자를 사용한 로고를 모았다. 단어와 이름(켈로그, 제록스Xerox 등) 및 두문자어(RAC, CNN 등)로 구성된 로고타이프 또는 워드마크, 하나의 글자를 중심으로 한 모노그램(맥도날드McDonalds'의 'M', 에릭슨Ericsson's의 'E') 등이 있다. 또한 숫자, 앰퍼샌드&, 수학 기호, 구두점(쉼표, 콜론, 마침표, 액센트) 등 텍스트에 사용되는 부호를 특징으로 하는 로고들도 포함된다.

모든 로고는 어떻게 보이는지에 따라 즉각적인 인식을 불러일으키도록 디자인되었다. 단어 기반 로고는 텍스트 그 자체로 읽는 경우가 거의 없다. 로고가 충분히 시각적이면 언어는 더 이상 문제가 되지 않는다. 그래픽 디자인의 대부라 불리는 앨런 플레처는 한 단어 또는 여러 단어가 독특한 타이포그래피 장치(그래픽 디자인 대가들은 이에 대한 촉이 잘 발달되어 있다)로 전환될 수 있는 가능성을 설명하기 위해 '로고 가능성logobility'이라는 용어를 만들었다.

텍스트와 심벌의 구분은 문자와 타이포그래픽의 디테일이 무언가를 묘사하기 위해 변형되면서 더 모호해진다. 예를 들어, 가구 회사의 로고에서 의자를 나타내는 'b'나 노숙자 자선 단체의 로고에서 집을 나타내는 'h'가 이러한 경우다.

워드마크와 이니셜

단어에는 의미가 담겨 있다. 활자체는 개성을 전달한다. 다양한 조합이 가능하며 디지털 폰트 디자인의 출현 이후 그 수는 더 증가했다. 정교한 디자인 소프트웨어를 가지고 일하는 디자이너들은 수천 개의 고유 서체를 창작해 (비용을 받고) 다운로드할 수 있게 했다. 그리고 그중 최고의 서체는 세계 어디서나 로고에 사용될 수 있다. 클래식하고 '레트로'한 서체는 약간의 수정을 거치면 모던한 느낌의 새로운 적용이 가능하다. 기업 고객들은 자주 차별화 수단으로서 맞춤 서체를 주문한다. 에릭 길Eric Gill 같은 이상적인 예술가와 장인들의 영역인 서체 디자인은 이제 세상에서 가장 상업화된 공예가 되었다.

하지만 이번 장에서 다룰 사례들은 서체를 선택하는 것이 고유한 로고타이프 창작의 시작점에 불과하다는 것을 보여준다. 단어는 다듬어지거나, 부풀려지거나, 순서나 방향이 바뀌거나, 뒤집어지거나, 회전될 수 있다. 단어를 이루는 글자와 다른 구성 부분은 빈칸이 들어가거나 강조되거나, 겹치거나, 엮이거나, 그림이 들어가거나, 장식이 될 수 있다. 이와 같은 처리는 기업의 활동이나 특징을 보여 주고, 때로는 디자이너에 대해

알려 주기 때문에 중요하다.

예를 들어, 손글씨체 로고는 식품 제조업체나 헬스케어, 공예업과 같이 배려와 신뢰가 중요한 산업과 전문가들에게 인기가 있다. 창의적인 신생 기업들은 글자 형태를 겹치거나 붙이는 걸 좋아하는 경향이 있다. 동아시아와 관련 있는 요식업체들은 로고를 세로로 쓰는 걸 좋아한다. 건축가와 사진작가들은 입체적인 워드마크를 좋아한다. 흐릿한 서체가 주는 부드러움과 풍부한 표현력은 예술 단체에 어울린다. 한편, 글자 형태를 합치거나 만화처럼 만드는 것은 거의 영국과 미국의 디자이너들만 하는 분야다.

1.1 서체만 사용한 로고

ACLU

01/

ELVINE

02/

VICENZA

FOPE **LOT** **PUBLIC REC**

DAL 1929

03/ 04/ 05/

ZMARCHITECTURE

Amrita Jhaveri

01/미국시민자유연맹
American Civil Liberties Union
미국의 법률 변호 비영리단체.
디자인: Open and Tobias Frere-Jones (2017)
나란히 배열된 강렬한 대문자 로고이다. ACLU의 로고와 아이덴티티 체계는 많은 미국인이 시민의 자유와 시민권을 위한 투쟁에 참여하는 상황에서, 더욱 강력한 연합을 이루고자 하는 단체의 사명을 상징적으로 보여준다.

02/엘바인Elvine
스웨덴의 의류 브랜드.
디자인: BankerWessel (2016)
예테보리Gothenburg에 있는 실용적이고 도시적인 맞춤 의류 브랜드이다.

03/포프FOPE
이탈리아의 고급 주얼리 브랜드.
디자인: North Design (2019)
포프는 1929년 이탈리아 비첸차의 금세공인 움베르토 카졸라Umberto Cazzola에 의해 설립되었다. 모든 제품을 직접 제작하고, 50개국 이상에 수출한다.

창립 90주년을 기념하여 기존의 워드마크를 다듬는 작업을 포함한 대대적인 브랜드 아이덴티티 수정을 단행했다.

04/랏Lot
영국의 온라인 중고 디자이너 가구점.
디자인: Browns (2018)

05/퍼블릭 렉Public Rec
미국의 남성 의류 브랜드.
디자인: Studio.Build (2018)
레저복 레이블인 퍼블릭 렉의 브랜드 리프레시의 일환으로 탄생한 로고는 점잖은 브랜드 정신에 부합하는 단순한 룩을 선보였다.

06/지엠 아키텍처
ZM Architecture
영국의 건축 사무소.
디자인: Graphical House (2005)
유일한 해결책을 제공하는 회사를 위해 맞춤 제작된 서체이다.

07/암리타 자베리
Amrita Jhaveri
인도의 자국 미술만 전시하는 개인 갤러리.
디자인: Spin (2006)
미국식 타자기의 폰트를 수정한 로고로 동서양의 문화가 융합되는 것을 나타낸다.

1.1 서체만 사용한 로고

Fonds 1818

Nykredit

Hoop

08/

09/

10/

ARCHITECTURE
RESEARCH
OFFICE

11/

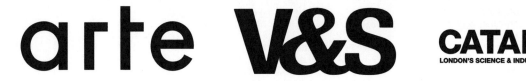

12/

13/

14/

aalto

BARNEYS
NEW YORK

ANDREA GOMEZ

dba

08/폰즈 1818
Fonds 1818
네덜란드의 자선재단.
디자인: Studio Bau
Winkel (2001)

09/뉴크레딧Nykredit
덴마크의 금융회사.
디자인: BystedFFW
(1990)
담보 대출부터 부동산업
까지 다양한 활동을 하는
덴마크의 유명 금융 그룹
중 하나이다.

10/후프Hoop
일본의 패션몰
디자인: Taste Inc. (2000)
건물의 평면도를 알려
주는 이름과 타원형 글자
형태이다.

**11/아키텍처 리서치
오피스** Architecture
Research Office
미국의 건축 사무소.
디자인: Open (2006)
그냥 단어가 아니다.
세로로 읽으면 회사
이름의 머리글자가 보인다.

12/아르떼 앤트워프
Arte Antwerp
벨기에의 프리미엄
남성 의류 레이블.
디자인: Vrints Kolsteren
(2016)
앤트워프의 산업적 유산과
풍부한 패션 역사에서 영
감을 얻은 비주얼
스타일이다.

13/브이 앤 에스V&S
스웨덴의 주류 판매 그룹.
디자인: Stockholem
Design Lab (2003)
세계 10대 주류 판매
그룹 중 하나이다.
앱솔루트Absolute를
비롯한 여러 브랜드로
125개국에서 사업을 펼치
고 있다.

14/카탈리스트Catalyst
영국의 런던 과학 및 산업
위원회.
디자인: Kent Lyons
(2005)

15/알토 페인트
Aalto Paint
뉴질랜드의 프리미엄
페인트 제조사.
디자인: Studio South
(2016)
절제된 아이덴티티 디자
인 체계는 고급 인테리어
시장을 겨냥한 알토 페인
트의 기본적 색채 범위를
표현한다.

16/바니스 뉴욕
Barneys New York
미국의 대형 패션 백화점.
디자인: Chermayeff &
Geismar Inc. (1981)

17/안드레아 고메즈
Andrea Gomez
베네수엘라의 신발
디자이너.
디자인: Homework
(2015)
베네수엘라의 수도 카라카
스의 자연스러운 아름다움
에서 영감을 받은 여성
럭셔리 신발 브랜드의
섬세한 로고타이프이다.

18/디비에이DBA
영국의 디자인 기업 연합.
디자인: Roundel (2003)
세리프체 'd'와 'b'가
표현하는 것처럼 디자인과
기업을 이어 주는 전문가
집단이다.

1.1 서체만 사용한 로고

APOLLO

19/

NEC

20/

GRUPA

21/

PHILIPS

THE NATIONAL MUSEUM
OF ART, ARCHITECTURE
AND DESIGN

19/아폴로 글로벌 매니지
먼트Apollo Global Management
미국의 자산 관리 기업.
디자인: Chermayeff &
Geismar & Haviv (2018)
미국 2대 대체 자산 관리
기업의 전통적 워드마크
에 기반해 제작된 우아하
고 간결한 로고타이프이다.

20/엔이씨NEC
일본의 전자 및 IT 그룹.
디자인: Landor Associ‑
ates (1992)
1983년까지 일본 전기
주식회사로 알려진
회사이다.

21/그루파Grupa
크로아티아의 조명 디자인
및 제조사.
디자인: Bunch (2018)
그루파의 철학은 '혁신적
디자인, 미니멀리즘, 기능
성과 유연성'이다.

22/필립스Philips
네덜란드의 전자 및 생활
가전 기업.
디자인: Louis Christiaan
Kalff (1938)
이 워드마크는 원 안에
파동의 형태와 별이 들어
있는 원래 필립스의 회사
심벌에서 따온 것이다.

23/오슬로 국립 미술관
The National Museum
of Art, Architecture and
Design
노르웨이의 미술관.
디자인: Mission Design
(2004)
노르웨이의 국립 미술관은
4개의 미술관이 통합되던
2003년에 구성되었다.

1.1 서체만 사용한 로고

in·grid

24/

bute REDHOUSE

25/ 26/ 27/

PHOTO

28/

ORE

Makt WRIGHT

24/인 그리드In-grid
영국의 셔츠 제조사
겸 고급 양장점.
디자인: Each (2017)
인 그리드는 저민 스트리트
Jermyn Street 셔츠 제조
사의 전통 기법을 사용하여
여성스러운 하이 패션 컷이
특징인 여성용 흰 셔츠를
특화해서 제작한다. 로고
또한 이 특징을 그대로
반영한다.

25/뷰트 패브릭스
Bute Fabrics
영국의 섬유 제조사.
디자인: Graphical House
(2016)
스코틀랜드의 뷰트Bute
섬에서 이름을 따 1947년
설립된 뷰트 패브릭스는
고성능 모직 섬유를 전
세계에 판매한다. 업데이트
된 기하학적 로고는 기존의
로고를 깔끔하게 재해석
하였다.

26/휴이Huey
미국의 팬톤사 전자
색 조절 시스템.
디자인: G2 Branding
& Design (2004)

27/레드하우스Redhouse
영국의 이벤트 및 패션쇼
프로덕션사.
디자인: McFaul+Day
(2017)

28/포토Photo
프랑스의 사진 잡지.
디자인: Republique
Studio (2018)
1960년대에 창간한 이래로
〈포토〉의 표지는 고전적
느낌의 헬베티카Helvetica
체 대문자로 장식되어 왔다.
〈포토〉의 크리에이티브
작업을 맡은 리퍼블리끄
스튜디오는 '보다 근대적이
고 강한 느낌'을 표현하기
위해 글자의 모양과 간격을
미세하게 조정했다. 새로운
버전의 로고는 치롱 트리우
Chi-Long Trieu가 그린 글꼴
에 기반해 제작되었다.

29/오어Ore
영국의 고급 주얼리
디자인 스튜디오.
디자인: NB Studio (2016)

30/막트Makt
그리스의 부동산 개발
에이전시.
디자인: Semiotik (2017)
다양한 포트폴리오를 겸비
한 부동산 개발사의 가치를
반영하기 위해 추상적, 구조
적 형태가 사용된 로고이다.

31/라이트Wright
미국의 경매사.
디자인: Thirst (2006)
시카고를 대표하는 아트 및
디자인 경매사의 카탈로그
는 그 자체로 수집품의 반열
에 올랐다. 라이트의 로고는
책장에 꽂힌 카탈로그에
무게감을 더해 준다.

Télérama

32/

Mr.PAW

33/

Ragne Sigmond

34/

JUSTIN LEIGHTON

PETRICCA&CO

32/텔레라마Télérama
프랑스의 문화 공연 주간지.
디자인: CDT (1990)
젊고 새로운 독자를 끌어들
이기 위한 새로운 디자인의
일부이다.

33/미스터 포Mr. Paw
호주의 애견 미용 브랜드.
디자인: Mildred & Duck
(2006)
멜버른에 있는 애견 미용
기업이다. 깔끔하고 단순한
포장재에 인쇄된 모서리가
둥근 볼드체 타이포그래피
는 자연산 재료와 산지
제조를 강조한다.

34/렌지 지그몬드
Ragne Sigmond
덴마크의 사진작가이자
화가.
디자인: Kallegraphics
(2005)

35/저스틴 레이튼
Justin Leighton
영국의 자동차 전문 사진
작가.
디자인: Burgess Studio
(2015)

36/페트리카 앤 코
Petricca & Co
영국의 대체 투자
펀드 매니저.
디자인: Bunch (2018)

1.1 서체만 사용한 로고

SOUTHBANK CENTRE

M&Co.

GOOD

milk
&one
sugar

RAC

3M

37/사우스뱅크 센터Southbank Center
영국의 아트 센터.
디자인: North Design (2017)
런던 사우스뱅크 센터의 첫 방문객들은 사방으로 뻗은 거대한 규모로 인해 공연장과 전시장을 찾기 힘들어했다. 브루탈리즘 건축물과 콘크리트 보도로 구성된 장소에 흩어져 위치한 사우스뱅크 센터 및 부속 건물(로열 페스티벌 홀, 퀸 엘리자베스 홀, 퍼셀룸, 헤이워드 갤러리)의 상관관계는 불분명했다. 노스 디자인은 사우스뱅크 센터를 유럽 최대 규모 예술 문화 복합 단지의 상위 브랜드로 포지셔닝하는 것을 목표로 했다. 사우스뱅크 센터는 이벤트와 전시회를 콘텐츠로 한 간행물의 제목으로 사용되었다. 쉬크 토이카 Schick Toikka가 제작한 육중한 느낌의 각진 노이 디스플 레이Noe Display체를 맞춤식으로 활용한 로고타이프는 거대한 건축물 사이에서 존재감을 발한다. 1951년 현재 센터의 위치에서 개최되어 센터의 전신이 된 브리튼 페스 티벌the Festival of Britain의 정체성을 상기시켜 준다.

38/엠앤코M&Co
영국의 패션 소매 체인.
디자인: Arthur-Steen-HorneAdanson (2005)
'가성비 좋은' 의류 소매업체 맥케이스Mackays는 이름을 변경하면서 합리적인 가격뿐만 아니라 패셔너블해진 제품을 제공하는 회사가 되었다.

39/굿Good
미국의 비즈니스 매거진.
디자인: Area 17 (2006)
'이상주의와 자본주의의 병합'에 대해 신랄한 매체이다.

40/밀크 앤 원 슈거
Milk & One Sugar
미국의 영화 제작사.
디자인: Malone Design (2005)
이름을 보면, 대부분의 시간을 차를 마시며 회의 하는 데 보낼 것 같다. 할리우드의 요란함을 찾아 볼 수 없는 이 집단이 지닌 신선함을 보여 준다.

41/알에이씨RAC
영국의 자동차 보험 및 복구 서비스.
디자인: North Design (1997)
1980년대 후반, 알에이씨 는 이미 지나간 시대의 일부 라는 오래된 느낌이 강했다. 이에 노스North는 날렵하 고 초현대적인 로고타이프 와 눈에 확 들어오는 컬러 팔레트를 만들었다. 그리고 가이드북에 사용할 가능한 모든 브랜드 아이템을 아우 르는 디자인을 제작했다.

42/3M
미국의 과학·광학·제어장비 제조업체.
디자인: Siegel & Gale (1977)
시대를 타지 않는 시각적 단순함으로 매우 다양한 비즈니스를 통합하고 있다. '3M'은 그룹의 원래 이름인 미네소타 마이닝 & 매뉴 팩처링Minesota Mining & Manufacturing에서 나온 것이다.

TASAKI

43/

TULURA

44/

V.ROSA saison Luminate

Monotype

SHm

43/타사키Tasaki
일본의 럭셔리 주얼리
브랜드.
디자인: Kontrapunkt
(작업 연도 미상)
타사키 럭셔리 진주 주얼리
를 젊은 세대에게 어필하기
위해 일본 전통 서예 기법의
디테일을 살린 맞춤 서체에
기반한 로고타이프이다.

44/툴루라Tulura
미국의 프리미엄 오가닉
스킨케어 브랜드.
디자인: Studio.Build
(2016)

45/V.로사V.Rosa
이탈리아의 주얼리 브랜드.
디자인: SPGD (2016)
로마에 있는 주얼리 브랜드
로 친근한 우아함이 특징이
다. 디자이너의 가족력에서
영감을 얻었다. 디자이너의
할머니 이름을 브랜드 네임
으로 사용한다.

46/아뜰리에 쎄종
Atelier Saison
프랑스의 꽃 디자인
스튜디오.
디자인: Republique
Studio (2018)
스위스의 서체 스튜디오
디나모Dinamo가 칼 거스트
너Karl Gerstner의 대표작
인 산세리프체 계열 거스트
너-프로그램Gerstner-Pro-
gramm에 기반해 디자인
한 디아타이프 프로그램
Diatype Programm의 맞춤
버전 로고이다.

47/루미네이트Luminate
국제 자선 단체.
디자인: OPX (2018)
루미네이트는 이베이eBay
의 창업자 피에르 오미디아
Pierre Omidyar가 설립했
다. 서체 글자들의 균등한
높이를 통해 단체의 비전인
공정하고 정의로운 사회
구현을 표현한다.

48/모노타이프Monotype
미국의 디지털 폰트
및 이미징 기술 기업.
디자인: SEA (2014)
산세리프체 계열 쿠트네이
Kootenay체에 기반한
로고타이프는 모노타이프
Monotype의 크리에이티브
타이프 디렉터 스티브 맷슨
Steve Matteson이 개발했
다. 맷슨이 SEA의 신중한
수정 작업을 재드로잉에
반영하여 로고 최종본이
탄생했다.

49/스콧 홀 밀즈
Scott Hall Mills
영국의 크리에이티브
비즈니스 공간.
디자인: Studio.Build
(2018)
영국 리즈에 있는 접착제
공장에서 탈바꿈한 독립
크리에이티브 비즈니스
공간의 모노그램은 해당
건물의 산업적 유산과 물리
적 실루엣에서 영감을 얻은
맞춤 타이포그래피를 특징
으로 한다.

1.1 서체만 사용한 로고

PRADA

MERCURIO

JENNIFER KENT

Nordea

CBRE

LE BONHEUR_ EPICERIE AUDIO VISUELLE

50/프라다Prada
이탈리아의 럭셔리 패션 및 액세서리 브랜드.
디자인: Prada (1920)
고급 패션 브랜드는 브랜드의 성공을 함께해 온 로고를
유지하곤 한다. 로고는 브랜드의 역사, 장인 정신, 설립
자, 로열티를 연상시키는 매우 소중한 자산이다. 프라다
는 이 모든 것을 갖춘 브랜드이다. 브랜드 네임은 1913년
밀라노의 갤러리아 비토리오 엠마누엘레 IIGalleria Vit-
torio Emanuele II에 첫 매장을 연 마리오 프라다Mario
Prada를 연상시킨다. 매듭진 끈 위에 사보이Savoy
가문의 문장이 새겨진 로고의 기원은 프라다가
이탈리아 왕실의 공식 공급자로 지정된 1919년으로
거슬러 올라간다. 로고 서체도 같은 시기에 선보였다.
지금까지 가장 널리 알려진 빅토리아풍 동판 및 강판
조각술의 진수로 남아 있다. 수평적 강조와 굵고 가는
터치의 선명한 대조가 특징인 이 서체는 19세기 광고
및 레터헤드에 널리 사용되었다. 프라다 로고의 서체는
1899년 로버트 윕킹Robert Wiebking이 디자인한
널찍한 대문자용 서체인 모노타이프 인그레이버즈
Monotype Engravers와 유사하다. 그러나 글자 'A'는
독특하게 구별된다.

51/머큐리오Mercurio
멕시코의 레스토랑.
디자인: Monumento (2017)
산페드로 가르자 가르시아
San Pedro Garza García의
상업 지구에 있는 고급
아방가르드 레스토랑의
로고이다.

52/제니퍼 켄트
Jennifer Kent
영국의 럭셔리 니트웨어
및 액세서리 브랜드.
디자인: Graphical House
(2017)
스코틀랜드 섬유 산업의
유산에서 영감을 받은 디자
이너를 위해 맞춤 제작된
로고이다. 자신감과 미학,
그리고 디테일에 대한 관심
등을 나타낸다.

53/노르디아Nordea
노르웨이의 재무 서비스 기업.
디자인: Bold (2017)
정적이고 차가운 이미지로
인식되던 유럽 3대 은행의
이미지를 따뜻하게 쇄신하
기 위해 제작된 디자인이다.
'맥박이 뛰는 은행'을 상징
하기 위해 활기차고 생생한
진동을 표현했다.

54/씨비알이CBRE
미국의 상업용 부동산 기업.
디자인: Chermayeff
& Geismar (2003)
동종 업계 최대 규모로,
기업의 역사는 1906년 샌프
란시스코 지진 후로 거슬러
올라간다. 터커, 린치 & 콜드
웰Tucker, Lynch & Coldwell은
1940년 콜드웰 뱅커Coldwell
Banker로 개명 후 300여 년의
인수 합병 끝에 CB 커머셜CB
Commercial을 거쳐 1998년
CB 리처드 엘리스CB Richard
Ellis가 되었다. 2003년 제작
된 뭉툭하고 가로가 긴 서체
가 특징인 기업 아이덴티티는
도시 중심부의 광고판 및
간판에서 단연 돋보였다.
2011년 기업명을 로고와
동일하게 'CBRE'로 변경했다.

55/르 보뇌르Le Bonheur
벨기에의 오디오 비주얼
잡화점.
디자인: Coast (2000)
르 보뇌르는 DVD, CD,
잡지 및 예술 작품을
판매한다.

01/

02/

03/

04/

05/

06/

07/

01/아이앤티I&T
네덜란드의 코칭 및 트레이
닝 서비스 기업.
디자인: Me Studio (2014)
I&T의 로고는 손글씨라기
보다는 수제 작업에 가깝
다. 마스킹 테이프 다섯
조각으로 두 창업자의
이니셜을 표현했다.

02/Bzzzpeek.com
영국의 온라인 동물 소리
프로젝트.
디자인: FL@33 (2002)
FL@33은 쌍방향으로
이루어지는 '각국의 의성어
비교'를 가장 먼저 시작했
다. 사람들은 사이트를
방문해 자기 나라의 동물
울음소리를 추가할 수
있다. Bzzzpeek는
프랑스의 꿀벌 소리다.

03/마리아 마스트란드
Maria Marstrand
덴마크의 예술가.
디자인: Homework (2013)

04/몬테라Montera
멕시코의 가죽제품 브랜드.
디자인: Dum Dum Studio
(2018)

05/페니 드레드풀
Penny Dreadful
영국의 남성 의류 브랜드.
디자인: Form (2015)

06/모데르나 뮤세트
Moderna Museet
스웨덴의 국립 현대 미술관.
디자인: Stockholm
Design Lab (2003)
미국의 화가이자 그래픽
아티스트인 로버트 라우센

버그Robert Rauschenberg
의 독창적인 친필이다.

07/월트 디즈니 컴퍼니
Walt Disney Company
미국의 미디어 및
엔터테인먼트 그룹.
디자인: Walt Disney
(1940s)
연 매출 250억 달러에 달하
는 미디어 제국과 동일시되
는 창업자의 서명을 진화시
켜 양식화시킨 버전이다.

08/님브 호텔Nimb Hotel
덴마크의 호텔.
디자인: Homework (2007)
코펜하겐 티볼리 가든에
있는 유명한 호텔의 손글씨
마크로 1909년 무어 양식
의 건물이 문을 열었을 때
레스토랑이 주요 목적지였

던 가족의 이름을 철자로
적었다. 이 새로운 아이덴티
티는 대대적인 개축 후 호텔
의 재개장을 의미했다.

**09/새터데이 나이트
라이브 40**
Saturday Night Live 40
미국의 TV 버라이어티쇼.
디자인: Eight and a Half
(2014)
쇼 40주년을 기념해 초기의
반체제적 톤을 구성했던
그라피티 스타일 제목에
기반해 디자인된 로고이다.

10/오이폴로이Oi Polloi
영국의 남성 패션 스토어.
디자인: Funnel Greative
(2006)
'사람들' 또는 '다수'를 의미
하는 그리스어 'hoi polloi'
에서 이름을 따온 오이폴로
이는 맨체스터를 기반으로
서민적인 논 패션non-fash-
ion 의류를 판매한다. 최근
영국 최고의 숍으로 선정
되었다.

11/올리브Olive
미국의 디지털 오디오
장비 제조업체.
디자인: Liquid Agency
(작업 연도 미상)

12/스토리콥스StoryCorps
미국의 비영리 오디오

아카이브.
디자인: Eight and a Half
(2016)
사람들을 서로 연결하고
세상을 좀 더 정의롭고
따뜻하게 만들자'하는 목표
로 대중의 즉흥적이면서도
설득력 있는 대화와 이야기
를 모은 팟캐스트 및 웹사
이트의 로고이다.

13/투굿Toogood
영국의 의류 브랜드.
디자인: A Practice for
Everyday Life (2013)
투굿은 환경미화원, 원유
굴착 노동자, 정비공, 우유
배달원 등 노동자들의 기술
을 사용해 작업복을 제작한
다. 손글씨로 제작된 워드타
이프와 산업형의 미학은
개인과 노동자를 기념한다.

1.2 손글씨체 로고

Coca-Cola

Carluccio's COLLECTIVE Harrods

14/포드Ford
미국의 자동차 제조사.
디자인: Childe Harold Wills (1907)
업데이트: The Partners (2003)
헨리 포드Henry Ford는 1903년 디트로이트 맥 애비뉴에 위치한 공장에 포드 모터 컴퍼니Ford Motor Company를 창립했다. 그리고 7월 23일 모델 A를 처음 판매했다. 4년 후 대량 생산된 모델 T가 선보이기 전까지 서명 스타일의 로고는 차량에 부착되지 않았다.
포드의 로고는 엔지니어 겸 소묘 화가이자 포드의 오랜 친구인 차일드 해럴드 윌즈Childe Harold Wills가 디자인한 것이다. 그는 당시 미국 학교에서 가르치던 스펜서Spencerian체를 바탕으로 자신의 조부의 스텐실 세트를 활용하여 로고 글자를 그렸다. 해당 서체는 1840년대 플랫 로저스 스펜서Platt Rogers Spencer가 개발하였고, 1920년대 타자기가 널리 보급되기 전까지 비즈니스 서신의 기본 서체로 사용되었다. 푸른색 타원 로고는 신형 모델 A가 출시된 1927년 차량에 처음 부착되었다. 기하학적 효과를 가미하고 타원 안의 글자 크기를 늘린 현재의 '100주년 기념' 버전은 2003년 기업 아이덴티티 재활성 전략의 일환으로 탄생했다.

15/코카콜라Coca-Cola
미국의 소프트 드링크 브랜드.
디자인: Frank Robinson (1886)
애틀랜타 출신 약사 존 펨버튼John Pemberton 박사는 집 뒷마당에서 다리 세 개짜리 주전자를 사용해 코카콜라 제조법을 개발했다. 그에게 '두 C자가 광고에서 잘 어필될 것'이라고 음료수 이름을 제안한 이는 그의 경리 프랭크 로빈슨Frank Robinson이다.
그 후 로빈슨은 펜을 들고 스펜서 필기체로 로고를 제작했다. 이후 몇 차례의 미세한 조정을 통해 코카콜라의 로고는 지구상의 거의 모든 이들에게 소개된 로고가 되었다.

16/칼루치오스Carluccio's
영국의 이탈리안 레스토랑과 델리카트슨 체인.
디자인: Kontrapunkt (1992)
안토니오와 프리실리아 칼루치오가 코벤트 가든에서 가게 하나로 시작한 이 체인은 런던과 남동부 잉글랜드를 중심으로 운영되고 있다.

17/컬렉티브Collective
영국의 컨템퍼러리 아트 센터.
디자인: Graphical House (2014)
컬렉티브는 대중을 위한 예술 감상, 사고, 생산 공간이다. 손글씨로 쓴 로고에서 느껴지는 에너지는 센터가 위치한 에든버러를 내려다보는 칼튼 힐 전망대의 시각을 나타낸다.

18/해로즈Harrods
영국의 백화점.
디자인: Minale Tattersfield (1967, 1986)
1960년대 중반, 해로즈는 서명과 연관된 12개가 넘는 서로 다른 로고들을 사용했다. 이들 중 '최상의 로고'를 선택해서 재디자인'하여 널리 알려진 현재의 아이덴티티가 창조되었다. 1986년에는 백화점과 시장의 변화에 대응하기 위한 미세한 수정이 이루어졌다.

1.2 손글씨체 로고

19/

20/

21/

19/켈로그Kellog's
미국의 시리얼 및 간편식
제조업체.
디자인: Will Keith Kel-
logg (1906)
세계에서 가장 잘 알려진
워드마크 중 하나이다. 켈로
그의 로고는 식품이 제조된
장소로부터 멀리 떨어진 곳
으로 팔려 나가던 시대에
제품이 진품임을 보증하기
위해 창업자의 서명을 사용
하던 고전적 사례이다. WK
켈로그는 무겁고 기름진
아침 식사를 하던 미국인들
의 식습관이 곡물을 기반으
로 가벼워지고 있던 바로
그때 시리얼 사업에 뛰어들
었다. 그는 1906년에 배틀
크릭 토스티드 콘플레이크
컴퍼니Battle Creek Toasted

Corn Flakes Company를
설립했다. 회사의 플레이크
상자에는 다음과 같은 문구
가 쓰여 있었다. '미시건
배틀 크릭에 있는 다른 42개
시리얼 회사들의 제품과
당사 제품을 구별해 주는
이 서명이 없는 것은 당사의
제품이 아닙니다.' 이것은 '
오리지널'의 전설이 되었다.
회사는 재빨리 이름을 켈로
그로 변경하고 눈에 매우 잘
띄는 빨간색으로 도안한
서명을 상자 전면 상단에
올렸다. 그렇게 고안된 로고
는 100년 이상 그 자리를
지키고 있다.

20/부츠Boots
영국의 헬스 및 뷰티
소매업.
디자인: Jesse Boot (1883)

10살 때부터 줄곧 부모님이
운영하는 노팅엄 약국에서
일했던 제스 부트는 마케팅
에 재능이 있는 타고난
사업가였다. 그 재능에는
가게 간판으로 자기 서명을
사용한 것도 포함된다.

21/에이엔엔에이ANNA
영국의 비즈니스 지원
서비스.
디자인: NB Studio (2018)
일러스트레이터 앨리스
보우셔Alice Bowsher의
손글씨는 크리에이티브
비즈니스 운영의 지루한
부분을 없애 준다는 제품에
인간미와 따뜻함을 더해
준다. '말도 안되는 행정
업무 전혀 없음Absolutely
No-Nonsense Admin'은
크리에이티브 전문가들을

위해 인공 지능을 사용하는
하이브리드 디지털 비서다.

22/스투시Stussy
미국의 스트리트 패션
레이블.
디자인: Shawn Stussy
(1980)
션 스투시가 자신의 마커펜
을 티셔츠에 쓰기 시작했을
때는 이미 캘리포니아 라구
나 비치에서 서핑보드를
만들어 거기에 서명을 하고
있었다. 그는 의류에 서명만
하는 것에서 벗어나 의류를
디자인하는 것으로 나아갔
다. 브랜드가 성장하면서
서명은 현재 버전으로
진화되었다.

23/존슨 앤 존슨
Johnson & Johnson
미국의 헬스케어 제품.
디자인: James Wood
Johnson (1886)
살균 수술용 봉합제를
공급하기 위해 뉴저지에
설립된(본부는 지금도 그곳에
있음) J&J는 아직도 회사를
설립한 형제 중 한 명의
수정된 서명을 그대로
사용하고 있다.

24/에토스Etos
네덜란드의 약국 체인.
디자인: VBAT (2014)
에토스(통합, 헌신, 상담, 협업을
의미)는 1919년 필립스
Philips가 아인트호벤Eind-
hoven에 설립한 직원들을
위한 협동조합이다. 2014년
독립 로고 전략 실패 이후,
에토스는 브랜드 신뢰도와
진정성을 살리고자 자신의
뿌리로 돌아갔다. 서명 스타
일의 1919년 오리지널 로고
를 부활시켜, 오늘날의 디지
털 미디어에 적합하도록
크기를 줄이고 선명도를
높여 수정했다.

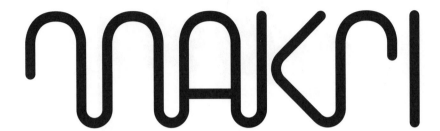

01/

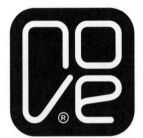

02/

03/

04/

05/

06/

07/

08/

US

University of Sussex

09/

01/마크리Makri
그리스의 보석 디자이너.
디자인: Spin (2003)
섬세하고 얇은 선으로 된
마크가 일레아나 마크리
Ileana Makri 작품의
현대적 디자인을 표현한다.

02/프랭크Frank
영국의 인테리어 및 가구
디자인 파트너.
디자인: Multistorey (2001)
이 로고는 가구나 간판,
인쇄물에 사용하기 위해
시각적으로 시선을 끄는
마크를 요청한 결과로
나온 것이다.

03/노브Nove
스페인의 갈리시안
미식 요리사 협회.
디자인: Area 17 (2004)
일본식 직인에서 영감을
받은 이 로고는 스페인
북서부 갈리시아 지역의
9명의 신흥 요리사를 위해
만들어졌다. 갈리시아어로
'노브Nove'는 '아홉Nine',
'노보스Novos'는 '젊은이
young people'를 의미한다.

04/링링Ling Ling
영국의 칵테일 바.
디자인: North Design
(2002)
런던 서쪽 끝에 있는 세련되
고 스타일리시한 동양풍
바의 마크가 1970년대
나이트 클럽을 연상시킨다.
이 바는 하카산Hakkasan이
라는 중국 음식점과 이웃
해 있다.

05/스테레오하이프
Stereohype
영국의 온라인 그래픽
아트 및 패션 부티크.
디자인: FI@33 (2004)

06/씨피피CPP
영국의 개인 보험사.
디자인: CDT (2006)
씨피피는 카드나 휴대폰
도난, 신분 도용으로부터
보호해 주는 '인생의
조력자'로 포지셔닝하면
서 2006년에 다시 시장에
나왔다.

07/덕키즈 카페
Duckies Cafe
영국의 카페.
디자인: Hannah Wilkin-
son (2018)

08/더 플래시 익스프레스
The Flash Express
미국의 록 밴드.
디자인: Form (2004)
히트 잇 나우! 레코즈Hit It
Now! Records의 3인조
밴드는 힙합과 1960년대
스택스Stax 소울의 영향
을 받았다.

09/서섹스 대학교
University of Sussex
영국의 고등교육 기관.
디자인: Blast (2004)
이 기관 전체에서 사용되던
서로 다른 로고 250개를
통합한 아이덴티티이다.
'대학의 국제성'과 '사회적
참여'라는 포괄적인 이미지
를 담아내고 있다. 이 로고
가 소개된 첫해에 대학교의
학생 평균 지원율은 다른
영국 대학교의 3배인 23퍼
센트 증가했다.

M's Wonder

11/

tear

lightBox
Illuminating business

the Modern

12/

10/씨엔CN
캐나다의 철도.
디자인: Allen Fleming (1960)
가장 오래가고, 가장 사랑받는 아이덴티티는 업데이트할 필요가 없다. 캐나다 국립 철도 회사의 로고는 시간이 흘러도 변하지 않았다. 새로운 이미지를 만들기 위해 당시 겨우 서른 살이었던 앨런 플레밍을 초빙했을 때, 회사는 시대에 뒤떨어져 정체되어 있는 것처럼 보였다. 있는 그대로 보여 주는 심벌은 올드해 보인다고 생각한 플레밍은 의도적으로 이를 피했다. 그는 당시 이런 말을 했다. '나뭇잎이라도 1944년에 그 모양 그대로 그린 것을 1995년에 보면 1944년에 그려진 것처럼 보입니다.' 그는 진보적인 이미지를 시각화하기 위해 오랜 세월이 흘러도 건재한 로고들을 사용했다. 평생 동안 십자가와 고대 이집트의 심벌에서 영감을 받은 플레밍은 단순하고 두꺼운 선에 초점을 맞췄다. 수많은 실험을 하던 그는 뉴욕으로 가는 비행기 안에서 냅킨 위에 스케치를 하던 중 흐르는 듯한 서체를 불현듯 생각해 냈다. '사람과 물자와 메시지가 한 지점에서 다른 지점으로 옮겨가는 것'을 상징하는 흐르는 선은 즉시 채택되었다. 그리고 1년 만에 매체 전문가 마셜 매클루언Marshall Mcluhan은 이 로고를 '하나의 아이콘'이라고 선언했다.

13/

11/M의 원더M's Wonder
일본의 주얼리 디자인 스튜디오.
디자인: Katsuichi Ito Design Studio (2002)

12/티어Tear
네덜란드의 기독교 빈민 구호 단체.
디자인: Me Studio (2006)
티어는 현재 네덜란드 티어 재단Dutch Tear Fund으로 알려져 있는 복음주의 구호 연맹 아이덴티티를 표방했지만, 로고는 이름을 단어 하나로 줄였다. 't'는 기독교적 메시지를 전달하고 'e'와 'a'를 잇는 선은 북과 남의 통합을 의미한다.

14/

13/라이트박스Lightbox
영국의 재무관리 컨설팅사.
디자인: Baxter & Bailey (2012)
네온풍의 워드마크는 더 나은 재무관리 기업이 되기 위한 창의적 기업 정신을 상징한다.

14/더 모던The Modern
영국의 밴드.
디자인: Form (2006)

Jewish Museum

15/유대인 박물관Jewish Museum
미국의 미술관.
디자인: Sagmeister & Walsh (2014)
뉴욕 어퍼 이스트사이드의 뮤지엄 마일에 위치한 이 유대인 박물관은 자선가 펠릭스 워버그Felix Warburg의 프랑스 르네상스 양식 저택에 있다. 유대인 박물관은 방대한 유대인 문화 및 예술품을 소장하고 있다. 브로드웨이에 있는 스테판 새그마이스터 Stefan Sagmeister와 제시카 월쉬Jessica Walsh의 디자인 스튜디오는 박물관을 위해 현대적이고 역동적인 아이덴티티를 개발하기로 결정했다. 새그마이스터는 토킹 헤즈 Talking Heads와 루 리드Rou Reed의 앨범

커버 및 HBO와 리바이스의 광고 캠페인으로 유명했고, 월쉬는 제이지Jay-Z와 바니즈 Barneys 등을 고객으로 두고 있었다. 이들은 전통에 충실하면서도 현대성에 기반을 두고 있는 시각적인 타이포그래피 체계를 만들었다. 다윗의 별이라는 오래되고 신성한 기하학적 구조에 유연한 브랜딩 시스템을 더한 것이다. 별 뒤의 육각 격자무늬를 로고, 모노그램, 타이포그래피 및 수십 가지의 패턴, 아이콘, 일러스트레이션의 기초로 삼았다. 수직의 글자들과 각진 묶음실로 제작한 삼차원 로고의 '자신감 넘치는' 모습은 과거 유대인들의 경험을 조용하지만 수려하게 말해 주는 듯하다.

16/얼즈&코Earl's & Co
영국의 이발소.
디자인: Face37 (2015)
글로스터셔주 첼트넘의 3층짜리 리젠시Regency 빌딩에 있는 얼즈&코Earl's & Co는 위스키 바, 라운지, 샴페인 네일 바와 마사지 스튜디오를 갖춘 전통 이발소다.

17/쥬드Jude's
영국의 아이스크림 브랜드.
디자인: ASHA (작업 연도 미상)

1.4 연결 및 포함된 문자

01/

02/

03/

04/

05/

06/

07/

08/
09/
10/

BÆST

11/

01/에이아이디AED
독일의 건축 및 엔지니어링,
디자인 판매 대행사.
디자인: Büro Uebele
Visuelle Komunikation
(2005)
시각적 아이덴티티에서
3가지 부문의 통합이
드러난다.

02/소울베이션Soulvation
네덜란드의 댄스 밴드.
디자인: Stone Twins
(2006)

03/체임버 호텔Chamber
Hotel
미국의 뉴욕 부티크 호텔.
디자인: Pentagram
(2000)

04/마트 스프루이트Mart
Spruijt
네덜란드의 인쇄소.
디자인: Samenwerkende
Ontwerpers (2006)
설립된지 100년이 넘은
네덜란드 최고의 인쇄소다.
단어들의 투명한 오버레이
는 시대와 함께 움직이는
업체의 기량을 드러낸다.

05/부부Bubu
스위스의 제본소.
디자인: Bob Design
(2015)
1941년 설립된 부흐빈데리
부르크하르트Buchbind-
erie Burkhardt는 삼대째
부르크하르트 가문이 경영
중이다. 최근 리브랜드
작업을 통해 사명을 창업

초기 로고들(전설의 북 디자이
너 요스트 호훌리Jost Hochuli가
제작한 로고 포함)에 등장했던
애완견의 이름인 부부로
공식 개명했다. 2015년에
제작된 기하학 형태의 볼드
체 로고에 소개된 연결
기호는 제본 과정을 표현하
며 비주얼 아이덴티티 전반
에 걸쳐 흥미롭게 적용되
었다.

06/얼러인Aluin
네덜란드의 극장 그룹.
디자인: Ankerxstrijbos
(2002)

07/비치&어소시에이츠
Beach & Associates
캐나다의 재보험 기업.
디자인: ASHA (2015년)
철자 'c'와 'h'를 연결하는
고리 모양 기호(비치Beach와
고객client과의 관계를 상징)는
특정 서체에서 어색하게
겹쳐 보일 수 있는 글자쌍
('fi' 혹은 'fl' 등)을 결합하는
데 사용되는 표준 연결
기호와는 달리, 역사적
사용법에 기반한다. 장식
적 용도라는 측면에서 재량
연결 기호로 알려져 있다.

08/라스트 갱Last Gang
영국의 록 밴드.
디자인: Malone Design
(2006)

09/엔보이Envoy
미국/영국의 무용단.
디자인: Graphical House
(2004)
소마 레코딩Soma Record-
ing 레이블의 크로스오버
가수와 프로듀서이다.

10/주당고Zoodango
미국의 소셜 네트워킹
웹사이트.
디자인: Segura Inc.
(2006)
전문가들을 온라인뿐
아니라 대면으로 접촉
할 수 있도록 장려하는
사이트이다.

11/베스트Bæst
덴마크에 있는 레스토랑.
디자인: Homework (2015)
'야수'라는 의미의 이름을
가진 유기농 육류와 농산물
식재료 레스토랑이다. 영어
로 '애쉬ash'라 불리는 이중
모음 æ/Æ는 로고에 스칸
디나비아적 분위기를 선사
한다.

1.4 연결 및 포함된 문자

12/

13/ 14/ 15/

16/ 17/ 18/

GREY

12/시드니 생활 박물관
Sydney Living Museum
호주의 박물관.
디자인: Frost* (2013)
풍부한 심벌주의를 사용한
로고는 열쇠 모양에서 영감
을 얻은 모노그램으로 제작
되었다. 로고는 박물관의
사명과 사람들의 삶을 연결
하기 위해 시공을 초월한
놀라운 여정을 보여 준다.

13/오스카 와일리
Oscar Wylee
호주의 아이웨어 브랜드.
디자인: Design by Toko
(2014)

14/팩트셋 리서치 시스템즈
FactSet Research Systems
미국의 소프트웨어
및 데이터 솔루션 기업.

디자인: Chermayeff
& Geismar (1996)

15/옥스Oxx
영국의 벤처캐피털 기업.
디자인: Bunch (2017)

16/법률 센터 네트워크
Law Centres Network
영국의 법률 상담
네트워크.
디자인: Playne Design
(2012)
법률 센터의 모노그램은
네 쌍을 이루어 꽃 모양
을 표현하며, 중심의 '+'
기호는 통합 및 화합을
상징한다.

17/MYB 텍스타일즈
MYB Textiles
영국의 섬유 제조사.

디자인: Graphical House
(2014)
MYB는 1900년 스코틀랜
드의 에이셔 어바인 밸리에
설립되었다. 16세기 플랑드
르 난민들에 의해 MYB의
대표 기술인 베틀 직조술이
지역에 소개된 후 공장이
많이 생겨났다. 그러나
현재 MYB는 이 지역에
남아 있는 스코틀랜드풍
레이스와 무명을 생산하
는 유일한 제조사다. 새로
운 로고에는 1920년대부
터 공장 정문을 장식해 온
모노그램에 현대적 터치를
가미했다.

18/보이제Beuse
독일의 개업 의원.
디자인: Thomas Manss

& Company (2017)
볼프강 비유즈Wolfgang
Beuse는 서양의 자연 요법
과 중국의 전통 침술을
접목한 의료 서비스를 제공
한다. 로고에서 서로 얽힌
'W'와 'B'는 의료업의 심벌
인 아스클레피오스의 지팡
이를 연상시킨다. 이는
침술을 의미하는 한문
글자와도 연관된다.

19/그레이 글로벌 그룹
Grey Global Group
미국의 광고 및
마케팅 그룹.
디자인: Chermayeff
& Geismar (1984)
로런스 발렌스틴Lawrence
설립자 로런스 발렌스틴
Lawrence Valenstein과
아서 패트Arthur C Fatt는

회사명을 짓기 위해 영감을
얻으려고 주위를 둘러보던
중 사무실의 회색 벽이
눈에 들어왔다.

20/트라이엄프 모터사이
클즈Triumph Motorcycles
영국의 모터사이클 제조
회사.
디자인: Wolff Olins and
Face37 (2013)
트라이엄프의 화려한 'R'은
80년이 넘는 세월 동안
로고를 장식해 왔다. 새로
운 로고 작업에서는 트라이
엄프의 최신 자전거에 로고
가 돋보이도록 세리프체를
없앴다. 그리고 균형감을
더하기 위해 글자의 높이를
통일했다.

21/카트리오나 맥케치니
Catriona Mackechnie
미국의 속옷 상점.
디자인: Bibliotheque
(2005)

22/엑손 모바일
Exxon Mobile
미국의 에너지 및
석유 화학 그룹.
디자인: Lippincott (1999)
합병 전의 엑손과 모바일
양쪽의 역사적인 그래픽
요소를 사용하도록 디자
인되었고, Exxon(엑손)의
'x'가 대문자와 소문자로
맞물리도록 도안되었다.
Mobile(모바일) 아이덴티티
의 'o'는 빨간색이다. 합병
한 기업들의 시너지를 강조
하기 위해 이름을 연결했다.

1.4 연결 및 포함된 문자

23/

24/

25/

23/콘에디슨ConEdison
미국의 뉴욕 전기 공급회사.
디자인: Arnell Group
(2000)
공기업의 로고는 여러 도시
에서 사용된다. 그러므로 이
전기 공급회사가 단순성과
독창성, 기억의 용이성 등이
모두 드러나는 로고를 소개
할 때 결점이 없어야 한다.
콘솔리데이티드 에디슨
Consolidated Edison의
이전 로고는 1968년부터
사용되었다. 실용적인 하늘
색 헬베티카체로 쓴 단어
'Con'과 'Edison'이 아래위
로 쌓여 있다. 디케이엔와이
DKNY와 리복Reebok, 바나
나 리퍼블릭Banana Repub-
lic의 로고를 창작한 아넬
그룹은 케이블이 감겨 있거

나 절연 처리된 것처럼 'C'
안에 'E'를 넣어 감싸는
로고타이프를 개발했다.
그리고 이름은'Con'을 강조
하지 않는 conEdison으로
다시 설정했다. 헬베티카체
와 하늘색을 유지함으로써
이러한 변화는 한 단계
진화한 것처럼 느껴졌다.
그리고 마치 수십 년 동안
존재해 왔던 것 같다.

24/트림Trim
영국의 영화 및 동영상
편집회사.
디자인: Multistorey
(2006)
멀티스토리는 필름이나
필름을 감는 톱니바퀴의
이미지를 사용하는 대신
모니터의 줄처럼 조밀한

직선 구조로 3차원적으로
진동하는 것처럼 보이는
타이포그래피 블록을
디자인했다.

25/비엔나 모차르트하우스
Mozarthaus Vienna
디자인: Pentagram
(2006)
이 박물관은 모차르트가
4년간 거주하며 '피가로
의 결혼'을 작곡했던 집이
다. 이전에는 피가로하우스
Figarohaus로 알려져 있었
다. 그리고 2006년 모차르
트 서거 250주년을 기념해
새로운 이름을 갖게 되었다.
필기체 M이 보도니체 V를
들어왔다 나가며 물결친다.
보도니Bodoni는 모차르트
와 같은 시대의 인물이다.

26/코어스 레코딩스
Coarse Recordings
영국의 독립 음반회사.
디자인: Funnel Creative
(2006)
맨체스터 시티 컬리지의
학생과 직원들이 세운 음반
회사를 위해 창작되었다.
저작권 심벌에서 영감을
얻은 것으로, 단순하고,
적용하기 쉬우며, 손으로
그린 것 같다.

27/브렛 그룹Brett Group
영국의 조경 제품 공급회사.
디자인: Corporate Edge
(2004)

28/위트레흐트 씨에스
Utrecht CS
네덜란드의 위트레흐트
프로모터.
디자인: Ankerxstrijbos
(2006)
문자 'C', 'S'와 닮은 모양으
로 구성되어 시각적 '언어'
의 일부가 된 위트레흐트의
창의적인 네트워크의 로고
이다.

29/투티Tutti
미국의 하워스Haworth
가구 시스템.
디자인: North Design
(2002)
작은 알루미늄 조각 부품을
서로 고정해 다양한 종류
의 인테리어 가구를 만들
수 있는 시스템을 위한
아이덴티티이다.

**Oficina Antifrau
de Catalunya**

01/

02/

rabih hage

d-Solutions

06/

07/

08/

09/

1.5 문자 병합

10/

11/

12/

13/

14/

15/

PLUS®

16/

17/

18/

10/프로스트 앤 리드
Frost & Reed
영국의 미술품 중개업체.
디자인: Atelier Works
(2006)
프로스트 앤 리드는 1808
년에 설립되었다. 미술품
시장은 그 이후로 계속
진화했지만 아이덴티티는
그렇지 못했다. 새로운 아이
덴티티는 '신선하지만 보수
적'이어야 했다.

11/퓨처 메소드 스튜디오
Future Method Studio
호주의 건축사무소.
디자인: M35 (2013)
건축 형식과 차원을 접목한
모노그램은 3차원의 'F'
혹은 추상적 'M'으로
보인다.

12/언브로큰Unbroken
영국의 액티브웨어 브랜드.
디자인: Each (2016)
언브로큰의 창업가는 크로
스핏 애호가이다. 고성능
액티브웨어를 통해 헬스클
럽 사용자들이 운동에 집중
하도록 돕는다. 기업명 철자
중 'UN'이 모노그램에서
무한대 기호로 표현되었다.

13/재향군인 관리국
Veterans Administration
미국의 재향군인 관련 업무
를 전담하는 정부 기관.
디자인: Malcolm Grear
Designers (1978)

14/푸쉬 닥터Push Doctor
영국의 디지털 진료 서비스.
디자인: Mark Studio
(2017)
국가보건서비스NHS 의사
와의 온라인 및 대면 진료
를 원하는 환자를 위한
모바일 및 데스크톱 앱이다.

15/크라우트하임 콘셉트
Krautheim Concepts
독일의 고전음악 대행사.
디자인: Pentagram (2003)
로만 셰리프 폰트로 쓴 문자
조합이 음표와 닮아 보인다.

16/왈드루쉬 드 몽트레미
Waldruche de Montrémy
프랑스의 샴페인 제조사.
디자인: FL@33 (2018)
2019년산 뀌베(첫 번째 압착
에서 얻은 가장 좋은 포도즙으로
만든 최고급 샴페인)에 처음
소개된 새로운 레이블이다.

17/플러스PLUS
미국의 이미지 라이선싱
에이전시.
디자인: Pentagram (2005)
픽쳐 라이선싱 유니버설
시스템Picture Licensing
Universal System(PLUS)은
은 이미지 사용을 규정하고
분류하는 국가간 범산업적
협력 계획이다.

18/웍하우스WorkHouse
영국의 가구 제조사.
디자인: TM (2013)
런던 이스트 엔드에 있는
가구 제조사의 로고에는
철자 W와 H가 위엄 있게
연결되어 있다.

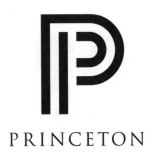

PRINCETON

19/

20/

21/

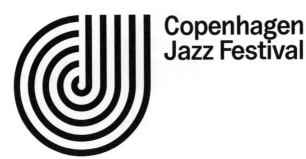

Copenhagen
Jazz Festival

22/

radius

23/

24/

25/

N\M\\

NEWSPAPER MARKETING AGENCY

FULTON MARKET FILMS
™

19/프티 팔레Petit Palais
프랑스의 미술관.
디자인: Studio Apeloig
(2004)
그래픽 디자이너 필립 아펠
로그Philippe Apeloig는
모국인 프랑스의 여러 문화
기관의 아이덴티티 작업을
진행했다. 프티 팔레는 그중
가장 오래된 작업 중 하나
다. 큰 'P'(Palais를 의미) 안의
작은 'P'(Petit를 의미)는 흡사
저녁 식사 접시를 들고 있는
웨이터처럼 보인다. 곡선
안의 반원형 곡선은 1900
년 파리 만국 박람회를
기념해 건축되었다. 현재는
파리시 미술관이 있는 아르
누보 양식 건축물의 화려한
입구를 연상시킨다.

20/오픈그라운드
Openground
홍콩의 디자인 공간.
디자인: Milkxhake (2018)

**21/프린스턴 대학교 출
판부**Princeton Univeristy
Press
미국의 대학 출판사.
디자인: Chermayeff &
Geismar (2007)
출판부의 인지도를 높이기
위해 제작된 로고는 이니셜
PUP을 한 가지 서체로
깔끔하게 표현했다.

**22/코펜하겐 재즈 페스
티벌**Copenhagen Jazz
Festival
덴마크의 음악 축제.
디자인: E-Types (작업 연
도 미상)
이 로고는 어떻게 보느냐에
따라 고전적으로 보이기도
하고 전위적으로 보이기도
한다. 전통 재즈와 현대
재즈가 연주되는 축제와
많이 닮았다.

23/티치에레이 페터스
Tischierei Peters
독일의 맞춤형 가구
제조업체.
디자인: Pentagram
(작업 연도 미상)
'T'를 이용하여 'P'를 세
부분으로 멋지게 나누었다.

**24/멕시코 대학교 산업디
자인 스쿨**Mexico Univer-
sity School of Industrial
Design
멕시코의 대학교 학과.
디자인: Lance Wyman
(1969)
1968년도 멕시코 올림픽의
아이덴티티와 그래픽을
디자인했던 랜스 와이먼이
멕시코 국립 자치 대학의
산업 디자인 스쿨을 위해
간결함을 잘 보여 주는
로고를 창작했다.

25/라디우스Radius
일본의 디지털 솔루션.
디자인: Katsuichi Ito
Design Studio (2000)

**26/뉴스페이퍼 마케팅 에
이전시**Newspaper Market-
ing Agency
영국의 광고주 대상 신문
마케팅업체.
디자인: SomeOne (2000)
로고의 문자 조합은 접힌
지면과 신문의 구조를 떠오
르게 한다.

27/풀톤 마켓 필름스
Fulton Market Films
미국의 영화 제작사.
디자인: Segura Inc.
(2006)

1.6 단어 속에 단어 넣기

CENTRE

01/

02/

COLOURSET

03/

marianne mi**1a**ni
couture

Paddington Walk

01/씨티 센터CT Centre
영국의 대테러 과학
기술 센터.
디자인: Roundel (2006)
영국과 국제기관에 과학적,
기술적 조언을 제공하기
위해 결성된 기관이다. 로고
타이프에 '보이지 않는 것
밝혀내기'라는 포시셔닝
선언이 반영되었다.

02/체스터턴 인터내셔널
Chesterton International
영국의 부동산 중개업체.
디자인: The Partners
(2005)
이 마크는 시장과 주거 역사
에 대한 지식을 표현하고자
하는 1805년 런던에 설립
된 중개업체의 역사를 확실
히 드러낸다.

03/컬러세트 리호
Colourset Liho
영국의 프린터.
디자인: Kino Design
(2003)
로고를 옆으로 돌리면
프린터가 규격과 서비스에
있어 더욱 개인적으로 갖고
싶은 것이 되게 하는 플랫
폼이 제공된다.

04/밀라니 원에이 쿠튀르
Milani 1a Couture
스위스의 디자이너.
디자인: Atelier Bundi
(1988)

05/패딩턴 워크
Paddington Walk
영국의 주거 단지.
디자인: ico Design (2003)
유러피안 랜드European
Land가 개발한 런던시의
아파트 또는 도로이다.

01/

02/

03/

04/

05/

06/

07/

see

MS
Multiple Sclerosis Society

QUINTET

08/ 09/ 10/

Mobil

11/

01/디멘션스Dimensions
영국의 전시 및
사이니지 회사.
디자인: Johnson Banks
(1994)
숫자들이 회사의 시스템
(D2, D3, D4) 및 다차원
디스플레이를 연상시킨다.

02/아쿠아리사Aqualisa
영국의 샤워기 제조업체.
디자인: Carter Wong
Tomlin (2004)
아쿠아리사는 회사의 정체
성을 전달하는 아이덴티티
를 원했다. 다행히 회사의
자동 온도 조절기가 완벽한
'Q'가 되었다.

03/캐터필러
Caterpillar Inc.
미국의 건축 및 광산 장비

제조업체.
디자인: 디자이너 및
작업 연도 미상
1차 세계 대전 당시 연합군
탱크에 '캐터필러' 트랙을
제공한 것으로 유명해진
회사다. 현재는 로고타이프
의 'A'를 보면 알 수 있듯이
흙과 바위, 광물을 운반하
는 기계로 더 잘 알려져
있다. 튼튼해 보이는 브랜드
이미지 덕분에 회사는 내구
성 좋은 신발이나 의류,
액세서리로 취급 상품을
다각화할 수 있었다.

04/그린 버드Green Bird
영국의 마케팅 및 홍보
에이전시.
디자인: Offthetopofmy-
head (2017)
그린 버드의 기업명은 회사

가 위치한 런던 남쪽 서레이
지방에서 흔히 볼 수 있는
목에 고리 무늬가 있는
야생 잉꼬에 대한 오마주로
탄생했다.

05/리플이펙트 사운드
디자인Rippleffect Sound
Design
캐나다의 음향 엔지니어.
디자인: Hambly & Wool-
ley Inc. (2005)

06/에이치엔티비 코퍼레이
션HNTB Corporation
미국의 건축 및 엔지니어링
건설 그룹.
디자인: Siegel & Gale
(2003)
'H'의 두 가지 요소가 완벽
하게 조화를 이룬다.

07/퍼스트 부킹
First Booking
덴마크의 메이크업 아티스
트 및 스타일리스트 탤런트
양성 기관.
디자인: Designbolaget
(2004)
광고와 영화 산업에 최고의
인재를 제공하고 있다.

08/씨See
영국의 개인 투자 브랜드.
디자인: Brownjohn (2006)
에스이아이 인베스트먼츠
SEI Investments는 그들
의 연금 및 저축 패키지가
투명하고 이해하기 쉽다고
말한다.

09/멀티플 스클레로시스
소사이어티Multiple Sclero-
sis Society
영국의 자선 단체.
디자인: Spencer du Bois
(1999)

10/퀸테트Quintet
발칸 반도의 광고 대행사.
디자인: HGV (2004)
파트너 5명으로 구성된
대행사이다.

11/모빌Mobil
미국의 연료 및 윤활유 브
랜드.
디자인: Chermayeff
Geismar Inc. (1964)
이 로고는 빨간색 'o'와
운동, 이동성을 시사하는
흑백 동심원으로 된 'o'가

인상적이다. 가장 단순한
로고타이프기도 하다.
1999년 엑손과 모빌이
합병된 이래 모빌을 회사의
단일 브랜드명으로
쓰고 있다.

OPEN CITY

12/

keap

13/

Shelter

14/

GROWN THE OVEN GOLDSMITHS ─ SINCE 1778 ─

Olympiastadion Berlin

12/오픈 시티Open City
영국의 자선 단체.
디자인: Graphical House (2017)
런던에 소재한 오픈 시티는 다양한 활동과 이벤트를 통해 시민 중심의 도시를 홍보한다. 로고는 글자를 뚫리게 표현하여 대화, 공평함, 공동체 의식을 나타냈다.

13/킵Keap
미국의 고객 관계 관리기업.
디자인: Pentagram (2019)
킵은 고객 관계 관리를 돕는 자동 마케팅 소프트웨어 개발 전문기업이다. 업무 흐름도, 도표, 의사 결정 트리에서 영감을 얻은 그래픽 언어를 통해 로고의 화살표를 구체화했다.

14/쉘터Shelter
영국의 주택 공급 및 노숙자를 위한 자선 단체.
디자인: Johnson Banks (2003)
1966년에 조직된 이 단체는 영국에서 날로 증가하고 있는 노숙자 문제를 해결하기 위해 5개 교회가 연합한 주택 공급 재단으로 구성되었다. 40주년이 다가오는 시점에 쉘터는 노숙인만을 연상시키는 이미지에서 벗어나 90만 명에 이르는 기준 미달 주택 거주자들을 돕는 사명을 반영하여 이미지의 균형을 잡고자 했다. 존슨 뱅크스는 직관적으로 이런 이야기를 들려줄 수 있도록 'h'에 경사진 지붕을 얹었다.

15/그로운Grown
영국과 미국의 건강 화장수 브랜드.
디자인: Each (2017)
그로운은 강장제 허브를 원료로 하여 치료 목적의 화장수를 생산하는 기업이다. 철자 'O'를 변형한 심벌적 기호가 로고에 사용되었다. 각 포뮬라에는 효과 혹은 사용 기한을 의미하는 기호가 부여된다.

16/디 오븐The Oven
영국의 판매 촉진 대행사.
디자인: Unreal (2004)

17/골드스미스Goldsmiths
영국의 보석 소매체인.
디자인: The Partners (2003)
고급 시계와 보석을 판매하는 225년의 역사를 가진 골드스미스는 170군데 이상의 점포를 보유하고 있다. 그러나 많은 쇼핑객이 업체의 이름을 들어본 적이 없다는 사실에 놀랐다. 그래서 상황을 반전시키기 위해 새로운 아이덴티티를 만들고 소매점을 철저히 점검하게 되었다.

18/베를린 올림픽 스타디움
Olympiastadion Berlin
독일의 올림픽 스타디움.
디자인: Büro für Gestaltung Wangler & Abele (2000)
2006년 월드컵을 위해 베를린 올림픽 스타디움을 재단장할 때 마라톤 게이트 끝부분의 지붕을 텄다. 눈에 띄는 특징이 건물의 로고타이프에 부드럽게 녹아 있다.

typo

unPacked

THE LINE

Threfold

tembo

zatellite

SEVEN MILES

19/타이포서클TypoCircle
영국의 회원제 단체.
디자인: NB Studio, Studio Sutherl&, Dalton Maag, TypoCircle (2016)
타이포서클의 회원은 40대로 구성된다. 1976년 광고대행사 JWT의 타이포그래피 책임자였던 매기 루이스Maggie Lewis에 의해 타이프 디렉터즈 클럽Type Directors' Club이 설립되었다. 그리고 창립 40주년을 기념하여 타이포서클로 개명했다. 새로운 로고는 팀 펜들리Tim Fendley가 제작한 기존 로고(검정 원 안에 'typ'가 위치)를 뒤집어 'O'로 원을 그리고 'typo'를 더욱 분명하게 표현했다. 타이포서클의 주도하에 개발된 로고 콘셉트는 타이포그래피 디자인 거장 브루노 마그Bruno Maag에 의해 시각적으로 다듬어졌다. 최종 로고에 표현된 견고한 모양의 'O'는 제목, 상품, 출판물에 사용 시 확실하게 주목도를 높여 주는 시각적 경제성의 전형적 모델이다.

20/언팩드UnPacked
스페인의 제로 웨이스트 슈퍼마켓.
디자인: Fagerström (2018)

21/더 라인The Line
프랑스의 비주얼 컨설팅 기업.
디자인: Fagerström (2017)
프리미엄 브랜드를 대상으로 한 맞춤 크리에이티브 컨설팅을 통해 비주얼 프로젝트를 개발하며 예술품 구매 및 중개 서비스도 이루어진다. 로고에 액자로 표현된 글자 'L'이 기업 서비스의 힌트를 제공한다.

22/쓰리폴드Threefold
영국의 미디어 대행사.
디자인: Baxter & Bailey (2016)
3의 원칙, 즉 세 개가 모일 때 더욱 재미있고 만족스러우며 효과적이라는 크리에이티브 원칙에 기반한 로고이다.

23/템보Tembo
스위스의 국제 이러닝 툴.
디자인: Estudio Diego Feijóo (2017)
템보는 국제 인도주의 의료 비영리단체 국경없는의사회의 새로운 이러닝 툴이다. 툴 이름은 '코끼리'를 뜻하는 스와힐리어에서 유래한다. 코끼리의 기품과 힘은 국경없는의사회가 관련 분야 프로젝트에서 습득한

지식을 전파하고 활용하는 노력을 상징한다. 로고 글자 'em'에 코끼리의 실루엣이 픽셀로 표현되었다.

24/자텔라이트Zatellite
독일의 자동차 부품 기업.
디자인: Büro Uebele Visuelle Kommunikation (2016)
자동차 전자 부품 신생기업의 로고이다. 철자 'i'의 빙빙 도는 점을 통해 부품의 크기를 표현했다.

25/세븐 마일즈 커피 로스터즈Seven Miles Coffee Roasters
호주의 커피 로스터리.
디자인: M35 (2016)
1940년대 포트 잭슨 앤드 맨리 스팀쉽 컴퍼니 Port Jackson and Manly Steamship Company는 노던 비치의 소박하고 느긋한 생활방식을 홍보하기 위해 '시드니로부터 7마일, 걱정거리로부터는 천마일'이라는 문구를 고안했다. 맨리 베일에 있는 로컬 커피 로스터리 벨아로마Belaroma는 다양한 커피 브랜드와 아늑한 집을 연상시키는 로스터리의 공간적 특성을 반영해 세븐 마일즈로 개명했다.

QUIETROOM HERON REVOLVE™

26/ 27/ 28/

I.IBERTY

29/

HOORAY NOR⇌C RHIZA

30/ 31/ 32/

SANO&●

33/

Opet

34/

26/콰이엇룸Quietroom
영국의 카피라이팅 및
트레이닝 컨설팅사.
디자인: Baxter & Bailey
(2014)
콰이엇룸은 고객이 옳은
방식으로 이야기할 수 있도
록 서비스를 제공한다.

27/헤론 재단
Heron Foundation
미국의 민간 재단.
디자인: C&G Partners
(2015)
1992년 설립된 헤론 재단
은 가난한 사람과 공동체가
빈곤에서 벗어나고 온전히
사회적 혜택을 누릴 수 있도
록 투자 및 지원하는 것을
사명으로 한다.

28/리볼브Revolve
영국의 마케팅 및
이벤트 에이전시.
디자인: Give Up Art
(2014)
리볼브는 마치 둥근 구멍에
육각형 못을 박는 것처럼
'부수고 재건'하는 방식으
로 청소년, 음악 관련 프로
젝트에 접근한다.

29/리버티Liberty
영국의 인권 캠페인 단체.
디자인: North Design
(2018)
로고의 첫 글자는 개인을
상징하는 'I'이다.

30/후레이Hooray
영국의 취업 알선 기업.
디자인: ASHA (2017)
'A'에 명랑하게 표현된 가로
빗장은 취업에 성공했을
때의 기분 좋은 느낌을
표현한다.

31/노렉Norec
노르웨이의 정부 기관.
디자인: Mission (2018)
노렉은 노르웨이와 개발도
상국의 젊은 인재와 기관을
연결하는 맞춤 교환 프로그
램을 운영한다.

32/리자Rhiza
영국의 농업기술 기업.
디자인: ASHA (2018)
리자는 농부가 땅을 잘
관리할 수 있도록 위성
이미지와 분석을 제공한다.
두 개의 화살로 갈라지는
모양의 'Z'는 각 평방미터에
서 최적의 데이터를 추출하
는 방식을 표현한다.

33/사노 & 푼토
Sano & Punto
멕시코의 유기농 식료품점.
디자인: Monumento
(2017)
사노 & 푼토는 기업명의
사전적 정의인 '건강한 그리
고 마침표'를 활용하여 역동
적이고 재기발랄한 로고를
창조했다.

34/오펫Opet
터키의 석유 기업.
디자인: Chermayeff &
Geismar (2004)

AFTRS

HYSTERESIS

SAIL GP

sciencecité

wissenschaft
und gesellschaft
im dialog

science et société
en dialogue

scienze e società
in dialogo

Gate.

NoblesGate.Nobles

Film & Television Production

05/ 06/

**01/호주 필름 텔레비전 및
라디오 학교**
Australian Film Television
and Radio School
호주의 국립 교육 기관.
디자인: M35 (2018)
호주의 영화, 방송 인재에게
자신의 이야기를 세상에
소개하는 방법을 가르치는
교육 기관이다. 로고는 시각
및 사운드 편집에 사용되는
장치이자 근대 스토리텔링
의 핵심인 타임라인에 근간
을 두고 제작되었다.

**02/D&AD 페스티벌
2017**D&AD Festival 2017
영국의 크리에이티브
산업 이벤트.
디자인: This Beautiful
Meme (2017)
3일간의 페스티벌을 위해
D&AD(영국의 회원제 디자인
및 광고 단체)의 로고에 변형
을 더하여 끊임없이 변화
하는 산업을 표현했다.

03/히스테레시스Hys-
teresis
미국의 테크노 앨범.
디자인: Dum Dum Studio
(2018)
솔 바스Saul Bass가 작업
한 알프레드 히치콕 감독
의 영화 《싸이코》의 타이
틀은 로닌 레코딩즈Ronin
Recordings 소속 멕시코
프로듀서인 로돌포 크루즈
Rodolfo Curz 앨범 로고의
출발점이 되었다.

04/세일GPSailGP
국제 세일링 경기.
디자인: GBH (2018)
세일GP는 새롭게 만들어진
F50 쌍동선 세일링 경기
시리즈이다. 해당 로고는
세일링이라는 스포츠의
'인식 전환'을 위해 제작되
었다. 파도를 가르는 수중
익선 위에서 균형을 이루는
F50 쌍동선은 시속 97킬로
미터 이상의 속도로 이동할
수 있다.

05/시앙스 에 시테
Science et Cité
스위스의 과학과 사회
간 토론 진흥 재단.
디자인: Atelier Bundi
(2004)

06/노블즈 게이트
Nobles Gate
영국의 TV 제작사.
디자인: Graphical House
(2004)
주로 스크린에서 기업 아이
덴티티로 기능하도록 고안
된 로고는 인쇄물에서 활기
와 역동성을 제공한다.

01/

02/

FOURTH &
INCHES

03/

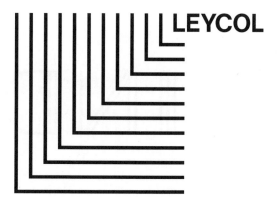

LEYCOL

A L E

X A N

D R A

01/AAEC
과테말라의 사내
변호사 협회.
디자인: Rose (2018)
AAEC는 중앙 아메리카
소재의 변호사 협회.
로고는 협회명과 마야 문화
에서 발견되는 문양을 적절
히 활용해 디자인되었다.

02/앤드류 도널드슨 아키
텍처&디자인
Andrew Donaldson Archi-
tecture & Design, ADAD
호주의 건축사무소.
디자인: M35 (2015)
ADAD의 비주얼 아이덴티
티 콘셉트는 상반된 것들이
놀라운 통합을 만들어내는
프로젝트로의 접근법을
나타낸다.

03/포스 앤드 인치즈
Fourth and Inches
영국의 패션 브랜드.
디자인: Common Curi-
osity (2016)
'한 뼘 정도 남았으니 점
수 낼 확률이 높다(If you're
fourth and inches, you're very
close to your goal)'라는 미식
축구 표현에서 영감을 얻은
것이라고 한다.

04/레이콜Leycol
영국의 프리미엄 프린
터 기업.
디자인: SEA (2014)

05/호텔 알렉산드라
Hotel Alexandra
스페인의 호텔.
디자인: Mario Eskenazi
Studio (2017)
바르셀로나에 있는 호텔명
의 철자 'A'를 일정하게
반복하여 강조한 깔끔한
사선형 로고이다.

MLINDA

06/

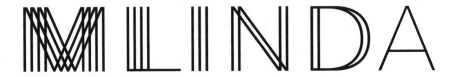

07/

SAM HOFMAN

08/

06/음린다Mlinda
프랑스의 환경 단체.
다지인: Johnson Banks
(2014)
과함에서 적당함으로 –
소비를 줄이기 위해 개인의
행동을 바꾸고 생산에 대해
다시 생각하자는 단체의
미션을 표현하고 있는 워드
마크다.

07/타이폴리틱Typolitic
호주의 온라인 포럼.
디자인: Inkahoots (2011)
타이폴리틱은 전 세계 대학
생이 제작한 사회, 정치에
관한 훌륭한 타이포그래피
작품을 소개하고 이에 대해
토론하기 위해 만든 온라인
포럼이다.

08/샘 호프먼Sam Hofman
영국의 사진작가.
디자인: Each (2015)
정물을 돌출, 확장, 조작된
형태로 표현하는 사진가의
예술 세계를 반영한 타이포
그래피이다.

09/버시파이Versify
미국의 출판사.
디자인: Eight and a Half
(2018)
동화작가 쿠와미 알렉산더
Kwame Alexander가 큐레
이션하고 어린이 독자들에
게 신예 작가, 아티스트,
일러스트레이터를 소개
하는 호튼 미플린 하코트
Houghton Mifflin Harcourt
출판사 레이블의 로고이다.

10/라이브즈 앤드 라이블
리후즈 펀드
Lives and Livelihoods Fund
다국적 개발 이니셔티브.
디자인: Johnson Banks
(2016)
중동 지역의 이슬람 금융법
하에 부과되는 높은 이자
상쇄를 돕는 목적으로 보건,
농업 및 기반 건설 프로젝
트 지원을 위해 2016년
설립된 빌&멀린다 게이츠
재단Bill and Melinda Gates
Foundation 유럽 사무소의
이니셔티브다. 로고에서 'L',
'L', 'F'는 이슬람식 다이아
몬드 패턴으로 배열되었다.

01/

02/

03/

B'spoke Discover. Explore. Relax

BASIS

DT Design Tech

04/

05/

06/

EUROPA

covepark

07/

08/

09/

01/트레저리 시게무라
Treasury Shigemura
일본의 건축 사무소.
디자인: Taste Inc. (1995)
건축 사무소를 위해 고안된
이 로고를 처음 보면 일본
글자 또는 의미 없이 최대한
간결하게 표현한 구불구불
한 선 같다. 마지막에 놓인
요소는 'T'이며 거기에 'S'
가 결합해 하나가 되었다는
것을 알고 나면, 시퀀스가
애니메이션이나 건축 단계
처럼 보이고 완벽하게 시적
인 느낌을 받게 된다.

02/스파이스케이프
Spyscape
미국의 스파이 체험관.
디자인: SomeOne (2017)
주제를 반영하여 일부가
삭제된 로고. 첩보, 감시,
제임스 본드 등의 스파이
활동에 관한 모든 것을
아우르는 박물관 겸 몰입형
체험관이다.

03/프로토타입
Prototype
미국의 연극 음악
페스티벌.
디자인: Open (2012)
뉴욕의 프로토타입 페스티
벌은 획기적인 오페라 및

뮤지컬, 때로는 제작 중인
연극 작품을 선보이는 데
자부심을 느낀다. 천천히
드러나는 로고타이프를
통해 새로운 작품의 막을
올리려는 열망을 표현했다.

04/비스포크Bspoke
영국의 여행사.
디자인: Form (2017)

05/베이시스Basis
영국의 시장 조사 기관.
디자인: Johnson Banks
(1995)
클라이언트의 프로젝트에
기본이 되는 정보를 제공하
는 회사에게 이 로고타이

프는 보는 사람이 나머지를
채워 넣을 수 있을 만큼
정보를 충분히 제공한다.

06/디자인 테크 위르겐 알
슈미트Design Tech Jürgen
R Schmid
독일의 산업 디자이너.
디자인: Stankowski &
Duschek (1986)
초기 단계부터 완성품까지
아우르는 프로젝트를 담당
하는 디자이너이다.

07/유럽 우편 전기 통신
주관청 회의Conference
of European Postal and
Telecommunications
Administrations, CEPT
네덜란드의 유럽 여러 규제
기관들의 상부 조직.
디자인: Atelier Bundi
(1991)

08/다크사이드 에프엑스
Darkside FX
영국의 영상 효과 제작사.
디자인: Form (2001)

09/코브 파크Cove Park
영국의 창작 스튜디오 센터.
디자인: Graphical House,
Sarah Tripp (2004)
제각각 열린 상태로 쓴 글자
가 스코틀랜드 서부 황야에
세워진 센터의 스튜디오 및
그곳에서 벌어지는 행사들
의 자유롭고 개방적인 성격
을 전달한다.

NEW YORK

PUBLIC

RADIO

LARA CHAMANDI

Thought\\\ire TRACE SEIYA NAKAMURA

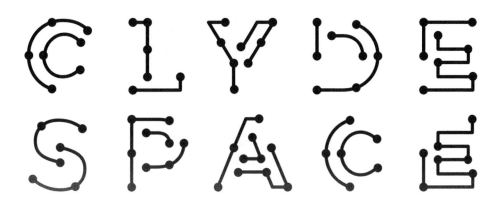

15/ 16/ 17/

18/

10/뉴욕 공영 라디오
New York Public Radio
미국의 라디오 방송국.
디자인: Open (2010)
뉴욕 공영 라디오의 로고
는 비상업적이고 청취자가
지원하는 라디오 방송국
(WNYC, WQXR, 뉴저지 공영 라
디오)의 모든 컨텐츠는 무료
이며 대중에게 열려 있음을
강조한다.

11/라라 차만디Lara
Charmandi
영국의 패션 디자이너.
디자인: 마인드 디자인
(2019)

12/쏘트와이어
ThoughtWire
캐나다의 소프트웨어 기업.
디자인: Underline (2018)
스마트 빌딩 운영 성능 관리
분야의 선도기업이다. 로고
는 보이지 않는 기술을 표현
하는 동시에 소프트웨어
코딩 언어의 은닉 노드(역슬
래시와 아포스트로피)를 포함
하고 있다.

13/트레이스Trace
호주의 공공 예술 전시
및 경매.
디자인: Inkahoots (2015)
트레이스는 브리즈번 외
웨스트 엔드 지역 의외의

장소에서 호주를 대표하는
현대 예술가의 작품을 격년
으로 전시한다. 트레이스의
아이덴티티는 제도화되지
않은 임시적인 다중 장소
공공 아트 갤러리를 표
현한다.

14/세이야 나카무라Seiya
Nakamura
일본의 패션 브랜드 컨
설턴트.
디자인: Homework (2014)

15/주트Jut
미국의 컴퓨터
소프트웨어 기업.
디자인: Moniker (2016)

샌프란시스코 스타트업의
오픈소스 데이터 분석 플랫
폼에서 생성된 인포 그래픽
과 그래프로부터 비주얼
언어를 차용한 로고이다.

**16/에딘버러 프린트메이커
즈**Edinburgh Printmakers
영국의 인쇄소.
디자인: Graphical House
(2014)
재단 표시를 포함한 모노
그램이다.

17/서트Surt
스페인의 캠페인 단체.
디자인: Mario Eskenazi
Studio (2017)
카탈루냐어로 '떠나다'를
의미하는 서트는 카탈루냐
여성의 경제·사회·문화 권리
증진 및 편견과 차별 철폐
를 모색하는 단체이다. 워드
마크는 타이포그래피적
탈출구를 제시한다.

18/클라이드 스페이스
Clyde Space
영국의 우주 에이전시.
디자인: NB Studio (2014)
회로판, 연결선, 별자리 등
스코틀랜드에 있는 나노
위성 전문 우주 에이전시의
로고이다.

02/

03/

04/

Yopa

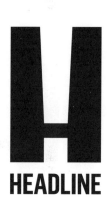

HEADLINE

05/

06/

07/

01/프리먼화이트FreemanWhite
미국의 건축, 엔지니어링, 기획사.
디자인: Malcolm Grear Designers (1999)
말콤 그리어 디자이너스의 대표작인 프리먼화이트의 로고는 우아함과 타이포그래피 네거티브 스페이스의 진수를 보여 준다. 로드 아일랜드 프로비던스에 소재한 말콤 그리어 디자이너스 스튜디오는 명성이 자자하다. 난해한 약어를 패션 산업 변화에 살아남을 수 있도록 간결하면서도 쉽게 기억되는 로고로 변형시키는 데 전문 Malcolm Grear는 타이포그래피와 개별 서체를 연구하여 예술의 경지로 승화했다. 그리어는 '개별 단위로 보면 모든 글자가 아름다운 것은 아니다. 각 글자는 다른 25글 자를 보완한다. 어떤 것은 대칭이고, 또 어떤 것은 비대칭 이다. 글자의 아름다움은 전체 타이포그래피 체계의 다른 글자들과 어떻게 결합하고 어울리는가를 통해 드러난다.'라고 말한 바 있다.

02/퓨얼포팬즈FuelForFans
영국의 모터스포츠 온라인샵.
디자인: GBH (2015)
GBH는 기업명에 포함된 3개의 'F'를 체크무늬 깃발 에 활용하는 아이디어를 단번에 떠올렸다. 하지만 이를 시각적으로 균형 잡힌 완벽한 수준으로 작업하는 데에는 수주가 소요되었다.

03/아그리Agrii
영국의 농업 서비스 기업.
디자인: ASHA (2012)
아그리는 농부에게 농경 서비스와 농업 지식을 제공한다. 로고는 농학자와 농부의 긍정적인 관계를 표현하기 위해 네거티브 스페이스를 사용했다.

04/아이 추즈 버밍엄
I Choose Birmingham
영국의 로컬 e매거진.
디자인: Common Curiosity (2017)
맞춤 제작된 'B'에서 'I'와 'C'가 드러나는 로고이다. 버밍엄의 리테일, 엔터테인 먼트, 요리 산업의 숨겨진 즐거움을 의미한다.

05/플로드 필터 포토그래피
Flawed Filter Photography
미국의 사진 스튜디오.
디자인: Official Designs (2019)

06/요파Yopa
영국의 부동산 중개소.
디자인: SomeOne (2017)
커뮤니케이션에서 요파의 'Y'에서 나온 말풍선 장치 는 대화를 시작하고 질문에 답하며 '어떤 상황인지 알려 주는' 수단이다.

07/헤드라인Headline
영국의 출판사.
디자인: Magpie Studio (2016)
견고하게 맞춤 제작된 'H'에 는 느낌표가 숨어 있다. 이를 통해 헤드라인의 대표 적 특징인 대담, 열정, 재미 를 표현한다.

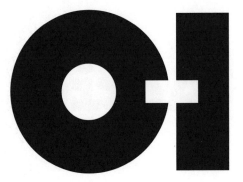

08/

LARK

09/

10/

11/

12/

13/

14/

15/

16/

08/오웬즈 일리노이즈
Owens-Illinois
미국의 유리 용기 제조사.
디자인: Chermayeff &
Geismar (1972)
오웬즈 일리노이즈는 세계
를 선도하는 유리병 제조사
이다. 합작 투자를 포함해
전 세계에 80여 개의 공장
과 세계 특허, 그리고 만 개
이상의 제품을 보유하고
있다. 이반 처마예프 Ivan
Chermayeff는 'O'와 'I'를
네거티브 스페이스 하이픈
으로 연결하여 가장 단순하
면서도 기억에 남는 모노
그램을 제작했다. 해당 로고
는 거의 50년 동안 사용되
고 있다.

09/라크 인슈어런스
Lark Insurance
영국의 보험사.
디자인: ASHA (2012)

10/스크린 젬스
Screen Gems
미국의 영화 제작 및 배급사.
디자인: Chermayeff &
Geismar (1966)
첫선을 보인지 반세기가
지난 후에도 여전히 영화와
TV 화면에서 볼 수 있는
스크린 젬스의 로고는 대대
적인 산업 변화뿐만 아니
라 컬럼비아 픽처스의 자회
사에서 소니 영화 스튜디오
의 자회사로 바뀌는 변화
에도 살아남았다. 이는 'S',
'G', 한 통의 필름 혹은 눈으
로도 보이는 로고의 단순함

과 이에 내포된 다층적 의미
덕분이다.

11/피터 베일리
Peter Bailey
영국의 사진작가 에이전시.
디자인: Bunch (2015)

12/렌마크 컨스트럭션
Lenmark Construction
영국의 기초공사 건설사.
디자인: Atelier Works
(2018)
건설의 기초 공사 단계에는
기반 작업, 배수, 진입로
준비 그리고 많은 양의
흙을 옮기는 작업 등이
포함된다. 삽과 집이 수렴되
는 형태의 로고는 탁월함을
표현했다.

13/비비테Vivité
독일의 온라인 건강 기록
관리 기업.
디자인: Thomas Manss
& Company (2011)
비비테는 전 세계 어느 곳의
의사든지 새로운 환자의
병력을 열람할 수 있도록
온라인 문서에 의료 기록
을 관리하는 기업이다. 로고
는 브랜드의 핵심이 의료임
을 표현하기 위해 슬랩 세
리프slab-serif체 이니셜을
사용했다.

14/샌드허스트 슈럽즈
Sandhurst Shrubs
영국의 원예 전문기업.
디자인: DA Design (2004)

15/USA 네트워크
USA Network
미국의 케이블 TV 네트워크.
디자인: Serio Design
(2005)
25년 동안 다섯 번째 아이덴
티티이자 성조기, 빨간색, 파
란색과 연관 짓지 않은
첫 로고이다.

16/셜록 인테리어즈
Sherlock Interiors
영국의 인테리어 기업.
디자인: Brownjohn (2003)
'I'가 'S'에 가려진 로고는
세부 사항을 놓치지 않는
안목을 의미한다.

URBAN STRATEGIES INC .

01/

LOFT

ARC

European
Music
Incubator

02/ 03/ 04/

05/ 06/

Blink **CR(O)P** **VISION**

07/ 08/ 09/

SHN EARLY MORNING OPERA **jigsaw**

10/ 11/ 12/

01/어반 스트래티지스사
Urban Strategies Inc.
캐나다의 기획 및 도시
디자인 기업.
디자인: Hambly &
Wooley (2005)
도시 도로의 구조 계획,
설계에 대한 창의성으로
명성이 높은 기업으로서
틀 안에 갇힐 필요가
있겠는가?

02/로프트 크리켓
Loft Cricket
호주의 스포츠 장비
제조사.
디자인: Studio South
(2018)
크리켓 방망이 제조사에게
는 크리켓 방망이 모형의
로고가 제격이다.

03/ARC 레프리젠테이션
ARC Representation
미국의 사진작가 협회.
디자인: Marc English
Design (2004)

**04/유러피언 뮤직 인큐
베이터**European Music
Incubator
프랑스의 신예 음악가 대상
트레이닝 프로그램.
디자인: Murmure (2017)
오선 모양의 로고는 EMI가
신예 음악가에게 제공하는
기업가적 트레이닝 과정을
표현한다.

05/암스테르담 신포니에타
Amsterdam Sinfonietta
네덜란드의 독립 뮤직
앙상블.

디자인: Studio Dumbar
(2006)
전통적이고 소극적이며
거리가 느껴지던 단체에
젊은이들의 관심을 끌기
위해 디자인한 로고 및
포스터 시리즈이다.

06/컷코스트 닷 컴
Cutcost.com
영국의 비즈니스 주선 웹
사이트.
디자인: Thomas Manss
& Company (2001)
고객의 비용을 절약해
주는 회사로 모든 주문을
단일 '지능형' 구매 시스템
을 통해서만 받기 때문에
대량 주문과 낮은 가격을
보장한다.

07/블링크Blink
영국의 타일 디자인
스튜디오.
디자인: Kino Design
(2005)
깜박하면 일상용품에 비치
는 미묘한 빛과 스튜디오의
수제 타일 위에 보이는
아이콘을 놓칠지도 모른다.

08/크롭Crop
미국 코비스Corbis의 이미
지 카탈로그 시리즈.
디자인: Segura Inc.
(2004)
크롭은 수상 경력이 있는
카탈로그 시리즈로, 코비스
이미지 라이브러리의 멋진
사진을 사용한다. 이 로고는
디자이너들 사이에 존재
하는 회사의 형편 없는
이미지를 없애기 위한 것

이다. 이름은 매호의 이미
지 수집을 가리키거나 이미
지 구성 개선을 위한 크리
에이티브한 도전으로 이해
될 수 있다.

09/비전Vision
미국의 도덕 및 윤리 저널.
디자인: CDT (2005)
온라인과 인쇄물로 발행되
는 계간지로 현사회 문제에
대한 논쟁의 새로운 지평을
탐구한다.

10/에스에이치엔SHN
미국의 공연 기획사.
디자인: Addis Creson
(2005)
새로운 연극 및 브로드웨이
작품으로 막을 올린다.

11/얼리 모닝 오페라
Early Morning Opera
미국의 공연 및 아트랩이다.
디자인: Thirst (2013)
로스앤젤레스의 장르를
타파하는 공연 아트랩이다.
로고타이프 또한 지평을
확장한다.

12/직소Jigsaw
미국의 영화 제작사.
디자인: Pentagram (2014)
직소는 다큐멘터리 감독
알렉스 기브니Alex Gibney
가 설립한 영화 제작사다.
로고타이프는 대담하고
역동적이면서도 세심하다.
관객에게 쟁점의 양 측면을
보고 부족한 부분을 채워서
해석하도록 유도하는 기브
니의 스타일을 반영한다.

v˙s˙ble

NTH
SYD

we are————————.com

th·scovery

04/ 05/ 06/

Bklyn Public Library

MCKNGBRD

07/ 08/ 09 /

01/비저블Visible
미국의 전화 서비스 앱.
디자인: Pentagram (2018)
버라이즌Verizon이 지원하는 전화 앱으로 깜빡이는 점획('i'의 점)과 웃는 모양의 앱 버튼을 사용해 밀레니엄 느낌을 표현한다.

02/노스 시드니 카운슬
North Sydney Council
호주의 지방 정부.
디자인: Frost* (2015)
활기가 부족한 지역을 홍보하고 고용주와 근로자의 관심을 유도하기 위한 캠페인의 로고이다. 약어를 활용하고 쾌활한 느낌의 서체를 색상과 이미지로 채웠다.

03/스트레이트라인
Straightline
영국의 웹사이트 및 앱.
디자인: Supple Studio (2017)
스트레이트라인은 출소 전과자가 교도소 라디오 협회Prison Radio Association 수상 경력의 방송 콘텐츠와 동영상 접근권을 유지하도록 서비스를 제공한다. 수수께끼식의 로고는 문해력 수준이 다양하고 다가가기 어려운 시청자에게 서비스를 알리는 역할을 한다.

04/포모 TVFOMO TV
스웨덴의 라이브 웹TV 방송.
디자인: Kurppa Hosk (2015)
실패에 대한 두려움에서 착안된 유튜브 채널의 로고이다.

05/디스커버리Thiscovery
영국의 시민 과학 연구 플랫폼.
디자인: Together Design (2019)
디스 인스티튜트THIS Institute는 건강관리체계 개선 지원을 위해 연구를 수행하고 증거를 수집하는 기관이다. 대중과의 더욱 친근한 소통을 위해 시민 과학 플랫폼인 디스커버리를 개발했다.

06/럭스Lux
네덜란드의 아트하우스 극장.
디자인: Silo (2011)
럭스의 로고는 영화 필름과 스틸 이미지의 스크린을 통해 그 자체가 미니 영화관이 된다. 슬며시 지어지는 웃음은 덤이다.

07/인테리어 띵즈
Interior Things
독일의 상품 디자인 스튜디오.
디자인: Büro Uebele Visuelle Kommunikation (2015)
상품 디자이너 볼프강 하타우어Wolfgang Hartauer가 설립한 인테리어 띵즈는 깔끔한 고객이 다양한 액세서리를 보관할 수 있도록 U자 모양의 알루미늄 포장재를 사용한다. 이 콘셉트에 맞춰 로고의 'I'자도 가지런히 나열되었다.

08/브루클린 공공 도서관
Brooklyn Public Library
미국의 공공 도서관.
디자인: Eight and a Half (2012)
당신이 브루클린 출신이라면 한 번 쯤은 문서에서 'Bklyn'이라고 불린 적이 있을 것이다. 브루클린 공공 도서관의 로고는 이 현지 용어를 차용했다.

09/MCKNGBRD
미국의 컴퓨터 액세서리 제조사.
디자인: Lundgren+ Lindqvist (2016)
'소비자가 브랜드와 소통하도록 유도'하기 위해 로고에서 모음을 삭제했다.

hygena

ME

01/

02/

03/

ALMEIDA
THEATRE

04/

05/

06/

07/

Building Brands

shake

FeƎD

DELL®

FUSƎ

08/ 09/ 10/

11/ 12/ 13/

01/이제나Hygena
프랑스의 부엌가구 및 부
품 회사.
디자인: Bibliotheque
(2006)
'h'를 아래위로 뒤집어 'y'로
만들어 빌트인 가구의 유연
성을 나타냈다.

02/절롱 갤러리Geelong
Gallery
호주의 미술관.
디자인: GollingsPidgeon
단어들이 마치 미술관의
전시 공간을 돌아다니는 것
처럼 방향을 바꾸며 여기저
기 쓰여 있다.

03/미 스튜디오Me studio
네덜란드의 그래픽 디자인
에이전시.
디자인: ME Studio (2005)

마르틴 피퍼Martin Pyper
와 에리크 올데 한호프Erik
Olde Hanhof의 스튜디오
로 물건을 위아래로 뒤집거
나 앞뒤로 뒤집는 것을 좋
아한다.

04/알메이다 씨어터Almei-
da Theatre
영국의 극장.
디자인: NB Studio (2013)
글자가 위아래로 역전된
로고는 알메이다 씨어터의
특징을 그대로 표현한다.

05/유 턴 트레이닝
You Turn Training
영국의 교육 및 동기 부여
과정 오거나이저.
디자인: Arthur-Steeh-
horneAdamson (2003)
차 혹은 집, 아이들을 돌보

는 것 같이 일상생활에서
해야 하는 일 때문에 받는
스트레스를 해소하는 데
도움을 주는 교육 회사이다.

06/플랫33FL@33
영국의 그래픽 디자인
스튜디오.
디자인: FL@33 (2004)
왕립 미술 학교를 다니던
그래픽 디자이너 두 명(프랑
스인과 오스트리아인)이 의기
투합해 만든 회사이다.

07/푸드 푸드Food Food
영국의 음식 중심 라디오
방송국.
디자인: Unreal (2006)

08/필름 런던 이스트
Film London East
영국의 영화 및 미디어
기업 지원 기관.
디자인: Arthur-Steeh-
horneAdamson (2005)
보는 사람에게 오른쪽을
가리키기 위한 시각적으로
간단히 비틀기를 사용했다.

09/빌딩 브랜즈
Building Brands
독일의 브랜딩 컨설팅사.
디자인: Pentagram (2003)

10/셰이크 인터렉티브
Shake Interactive
영국의 디지털 마케팅
에이전시.
디자인: Unreal (2006)

11/피드Feed
미국의 온라인 오피니
언 저널.
디자인: Chermayeff &
Geismar Inc. (2000)

12/델Dell
디자인: Siegel & Gale
(1992)
1980년대 후반 개성이
강한 마이클 델Michael Dell
은 컴퓨터를 소비자들에게
직접 마케팅하면서 PC 시
장의 판도를 완전히 바꿔
놓았다. 1992년 그의
회사는 글자 하나로 그에
대해 말해 주는 로고를
갖게 되었다.

13/퓨즈Fuse
미국의 산업디자인 회사.
디자인: Sandstorm
Design (2000)

THE
AGE
OF
IDEAS

14/

ANYONE
THING
NG

15/

AOW
RR

Art
Museum

AUF
GART
ART
BRUCH
STUTT

16/ 17/ 18/

THE BAFFLER

SALZMANN

haχkasan

14/디 에이지 오브 아이디
어즈The Age of Ideas
영국의 크리에이티브 컨
설팅사.
디자인: Magpie Studio
(2018)
앨런 필립스Alan Philips가
설립한 이 회사는 개인이
크리에이티브 잠재력을
표현하도록 독려하고
지원한다.

15/애니 원 띵Any One
Thing
영국의 공연 예술 극단.
디자인: Pentagram (2018)
런던에 있는 몰입형 극단
애니 원 띵은 모든 프로덕션
과 공연의 첫 출발점인
검은색 캔버스에서 극단명
을 따 왔다. 로고타이프는

타이포그래피 체계를 반영
한다. 사방으로 배열된 텍
스트는 각 목표 혹은 공연
에 부합하는 사진틀을
창조해 낸다.

16/애로우Arrow
호주의 자선 기금.
디자인: Frost* (2018)
크리에이티브 음악 기금
Creative Music Fund에서
개명한 애로우는 호주의
이야기, 예술, 문화를 알리고
표현하는 새로운 방법을
모색하고 자금을 지원한다.
수정된 기금명은 새로운
목적의식을 반영한다. 계속
해서 재배열되고 방향이
바뀌며 움직이는 로고를
통해 새로운 재능에 관한
끊임없는 탐구를 표현했다.

17/아트 뮤지엄Art
Museum
캐나다의 아트 갤러리.
디자인: Underline (2016)
아트 뮤지엄은 기존의 저
스티나 바니케Justina M.
Barnicke 갤러리와 토론토
대학 아트 센터University
of Toronto Art Center를
합친 토론토 대학의 새로운
기관이다. 브랜드 아이덴티
티 프로그램은 뮤지엄이
위치한 토론토와 동일시하
여 토론토의 도로망처럼
16.7도 비스듬하게 기울
어진 로고에 기반해 구성
되었다.

18/아우프브루흐 슈투트가
르트Aufbruch Stuttgart
독일의 시민운동.
디자인: Büro Uebele
Visuelle Kommunikation
(2012)
아우프브루흐 슈투트가르
트(슈투트가르트를 위한 새로운
출발'을 의미)는 무질서한
도시 계획에 영향을 주기
위한 시민운동이다. 일반적
으로 읽는 방식(위에서 아래
혹은 아래에서 위)에서 과감히
벗어난 로고는 변화가 필요
하다는 경종을 울린다.

19/본 엔 브레드
Born and Bread
영국의 유기농 베이커리.
디자인: Multistorey (2003)
비바Biba와 다른 1970년대

초의 소매업자를 생각나게
하는 장식 모노타이프이다.
한 쌍의 B가 수제 빵을 보기
좋게 자른 단면으로 보인다.

20/더 배플러The Baffler
미국의 문학 잡지.
디자인: Pentagram (2016)
더 배플러는 에세이, 비평,
독창적 예술을 통해 자칭
'칼날을 무디게 하는 잡지'
의 위치를 점하고 있다. 산세
리프체 그라픽 볼드Graphik
Bold에서 맞춤 제작된 로고
는 뒤집힌 'L'을 통해 단어
중간 부분에 불안정하고
무질서한 분위기를 부여한
다. 잡지 커버 모서리에 맞춤
여러 각도로 표현될 수 있다.

21/아우토하우스 살즈만
Autohaus Salzmann
독일의 폭스바겐 대리점.
디자인: Stankowski &
Duschek (1987)

22/하카산Hakkasan
영국의 중국 음식점.
디자인: North Design
(2001)
'k' 두 개가 하나의 직선을
공유하면서 생긴 문자가 번
영을 의미하는 한자와 닮았
다. 복잡한 런던의 음식점
에서 식사를 할 때 유용한
심벌이다.

1.14 뒤집고 돌리기

THE
PHOTOGRAPHERS'
GALLERY

23/

24/

zehnder

25/

ƎNYAW^cGREGOR

26/

barbican

27/

WAᴚᴚEN

28/

UNCOMMON
GROUND

29/

T-H

30/

BR∕DGE
THEATRE

31/

BANDIDO

COFFEE Co.

NUBO

23/더 포토그래퍼즈 갤러리The Photographer's Gallery
영국의 사진 갤러리.
디자인: North Design (2012)
영국 최초 사진 전용 갤러리인 더 포토그래퍼즈 갤러리는 2012년 프레임(예술가와 갤러리의 사진 프레임 및 신규 소호Soho 사옥의 건물 프레임)이라는 아이디어에 기반하여 새로운 아이덴티티를 소개했다.

24/팻 프루덴테Pat Prudente
브라질의 패션 컨설턴트 겸 방송인.
디자인: Thomas Manss & Company (2012)
팻 프루덴테의 이니셜은 액세서리 필수 아이템이 되었다.

25/젠더 그룹Zehnder Group
독일의 실내 냉난방 시스템 기업.
디자인: Stankowski & Duschek (1979)
냉난방 제품 제조사의 짙은 빨간색 로고타이프를 보면 실내 온도가 상승할 것 같은 느낌이 든다.

26/웨인 맥그레거
Wayne McGregor
영국의 안무가.
디자인: Magpie Studio (2015)
웨인 맥그레거의 로고는 그의 유쾌한 면모와 춤에 관한 선입견을 깨는 명성을 기념한다.

27/바비칸Barbican
영국의 아트 센터.
디자인: North Design (2013)
런던 바비칸의 2013년 아이덴티티는 아트 센터의 이전 시스템을 기반으로 만들어졌다. 변화하는 수요를 반영하여 마스터 브랜드를 중심에 두었다. 푸투라 Futura 글꼴은 유지하면서 창의적으로 다양하게 로고를 사용하기 위해 워드마크가 있었던 친숙한 원형은 삭제했다. 워드마크는 포스터, 행사 안내도, 기타 출판물에 크게 세로로 게시 가능해졌다.

28/워런Warren
호주의 영화 제작사.
디자인: M35 (2015)
워런의 영화 제작 파트너인 래빗 콘텐트Rabbit Content의 모노그램에 토끼 한 마리가 더해졌다.

29/언커먼 그라운드
Uncommon Ground
영국의 국제 심포지엄.
디자인: Mark Studio (2018)
언커먼 그라운드는 사회적 문제에 관심을 두는 예술 창작에 대한 인식을 탐구하고 도전한다.

30/토니 헤이Tony Hay
영국의 사진가.
디자인: TM (2018)
많은 훌륭한 사진에는 관객이 있어야 이미지가 완성된다. 토니 헤이의 로고도 마찬가지다.

31/브리지 씨어터
Bridge Theatre
영국의 극장.
디자인: Koto (2017)
타워 브리지 남단에 있는 브리지 씨어터는 50년 역사를 지닌 런던 최초의 상업 극장이다. 타워 브리지의 쌍둥이 도개교와는 달리, 다리 모양의 로고는 움직이지 않으며 아이덴티티 체계의 핵심 아이콘 역할을 한다.

32/반디도Bandido
미국의 커피 체인.
디자인: Magpie (2018)
반디도는 '거대한 커피 체인과 기업 시스템에 대항하는 캘리포니아의 반문화 정신'을 주장한다. 커다란 'B' 모양의 강도 복면은 아이덴티티의 핵심이다.

33/누보Nubo
호주의 아동 놀이 공간.
디자인: Frost* (2017)
누보는 에스페란토어로 '구름'을 뜻한다. 풍부한 창의적 잠재성을 지닌 여가 활동으로 구름을 관찰하는 개념은 로고에서 구름을 상징하는 'B'로 표현되었다. 이는 브랜드 터치 포인트 전반에 걸쳐 시각적으로 표현된다.

N!CK'S

JAⱯR

34/ 35/ 36/

37/

Georgie
Boy

EIGHTH BLACKBIRD

The Children's Republic
of Shoreditch

38/ 39/ 40/

SHOE

THE

BEAR

PHILOSOPHY LAB

34/닉스Nick's
스웨덴의 건강 스낵 브랜드.
디자인: Bold (2017)
닉스는 스웨덴의 무설탕
스낵 브랜드다. 워드마크는
'유통기한 강조'를 위해
볼드체 대문자를 사용한다.
뒤집힌 'i'는 다소 체제 비판
적 면모를 더해 준다.

35/서덜랜드 샤이어
Sutherland Shire
호주의 지방 정부.
디자인: Frost* (2016)
제임스 쿡James Cook 호주
시드니 남부의 서덜랜드
샤이어는 지역의 '살아
있는 에너지'와 자연의
아름다움을 표현한 로고를
표방했다.

36/니콜라스 자Nicolas
Jaar
미국의 음악가.
디자인: Republique
Studio (2010)
칠레계 미국인 작곡가 겸
예술가 니콜라스 자는 첫
앨범 커버에 자신의 성을
표현한 방식에 매료되어
이를 로고로 채택했다.

37/수크Souk
호주의 레스토랑 & 바.
디자인: Mildred & Duck
(2016)
오른쪽에서 왼쪽으로 읽히
는 아라비아 글자 양식의
로고는 멜버른에 있는 레스
토랑의 중동 음식에 대한
모던한 해석을 표현했다.

38/조지 보이Georgie Boy
호주의 꽃 스튜디오.
디자인: Mildred & Duck
(2016)
스튜디오의 꽃 전시와 모든
방향에서 감상이 가능하도
록 설계된 공간적 사고를
기념하는 로고이다.

39/에잇스 블랙버드
Eighth Blackbird
미국의 컨템퍼러리 음악
앙상블.
디자인: Thirst (2016)
그래미상 4회 수상 경력의
에잇스 블랙버드는 스무 번
째 시즌을 기념한 리브랜딩
작업을 의뢰했다. 이에 썰스
트는 특유의 대칭과 엉뚱함
으로 워드마크, 모노그램과
맞춤식 알파벳을 제작했다.

40/쇼어디치 어린이 공화국
The Children's Republic of
Shoreditch
영국의 크리에이티브 청소
년 프로젝트.
디자인: Burgess (2012)
작가 닉 혼비Nick Hornby
는 창의적 글쓰기를 통해
지역 청년에게 영감을 주고
자 이스트 런던 쇼어디치
에 미니스트리 오브 스토리
Ministry of Stories, MoS를
창설했다. MoS가 쇼어디치
어린이 공화국을 세우며
창의성이 발휘되어 로고는
버지스Burgess 스틱맨
로고의 커다란 머리로 표현
되었다. 이는 어린이 공화국
의 '대사관', 선서, 간판,
깃발 등을 장식하게 되었다.

41/ 휴먼 어필Human
Appeal
영국의 인도주의 비영리단체.
디자인: Johnson Banks
(2018)
맨체스터에서 몇 명의
학생들로 시작한 휴먼 어필
은 현재 전 세계의 인도적
응급상황에 대응하고 있다.
45도 기울어진 모노그램의
'H'는 '휴먼 어필'과 개인에
대한 심벌, 이 두 가지로
해석될 수 있다. 45도 기울
임 각도는 휴먼 어필 캠페인
전반에 걸친 서체와 이미지
에 공통으로 적용되어 사안
의 긴급성을 표현한다.

42/엔터 아키텍투어
Enter Arkitektur
스웨덴의 건축사무소.
디자인: Lundgren+Lind-

qvist (2018)
위쪽을 가리키는 기호는
방향이 바뀐 'E'와 결합하여
네거티브 스페이스에 잘
알려진 건축물 모양을
창조해 냈다.

43/슈 더 베어Shoe the
Bear
덴마크의 신발 브랜드.
디자인: Homework (2016)

44/필로소피 랩Philosophy
Lab
영국의 비영리단체.
디자인: Atelier Works (2018)
강의실에 사고 실험을 도입
하고자 하는 대학 졸업생과
대학원생을 위한 철학 및
과학 융합 단체이다.

01/

02/　　　　　　　03/　　　　　　　04/

05/　　　　　　　06/　　　　　　　07/

08/

09/

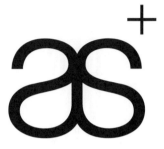

10/

11/

12/

13/

01/뮐러&마이러
Müller & Meirer
독일의 가죽 제품 브랜드.
디자인: Büro Uebele
Visuelle Kommunikation
(2015)
모던하고 미니멀하면서
재봉틀의 바늘땀을 연상키
시는 로고는 브랜드의 긴
수작업 역사를 상징한다.

02/팀 우드 퍼니처
Tim Wood Furniture
영국의 가구 디자이너 및
제작자.
디자인: Thomas Manss
& Company (1933)
회사 인쇄물뿐 아니라 가구
자체에도 적용된 이 현대적
인 제조업체의 마크는 장인
정신의 까다로운 기준을
가지고 맞춤 가구들 만드는

디자이너를 위한 것이다.

03/보이스 오브 아메리카
Voice of America
미국의 다중언어 지원 국제
방송 서비스.
디자인: Chermayeff &
Geismar Inc. (2004)
전 세계에 자신의 목소리를
들려주는 보이스 오브 아메
리카는 주당 1억 1천 5백만
명이 듣고 있다.

04/오아센Oasen
네덜란드의 생수 제공업체.
디자인: Total Identity
(2006)
뒤집어 읽어도 똑같은 앰비
그램이다. 작은 물방울처럼
보이는 것이 'o'에 틈을
만들어 'n'처럼 보인다.

05/안젤라 우즈 에이전시
Angela Woods Agency
영국의 사진작가 에이전시.
디자인: Give Up Art (2016)

06/NAU
호주의 가구 브랜드.
디자인: Design by Toko
(2016)
NAU의 컬렉션은 호주 디자
이너가 제작한 가구, 조명,
액세서리를 망라한다. 컬렉
션은 NAU의 미학, 즉 '미니
멀한 형식, 정직한 재료,
유행을 타지 않는 스타일'을
표방한다.

07/팔라스Pallas
스웨덴의 복합용도 건축물.
디자인: BankerWessel (2013)
팔라스는 주택, 호텔, 대형
쇼핑몰을 아우른다. 두 개의

'L' 모양은 한때 단지의
일부였던 타워와 근처에
흐르는 비스칸강을 나타낸
다. 원은 워드마크의 대칭을
부각시켜 준다.

**08/디 인스티튜트 오브 이
매지네이션**The Institute of
Imagination
영국의 크리에이티브 학습
자선 단체.
디자인: North Design
(2015)
창의력 증진을 통한 미래
세대 예술가 육성을 목표로
하는 자선 단체의 로고에는
'i', 'o', 'i'에서 새로운 무언
가가 생겨난다.

09/보카Voca
영국의 금융 거래 처리업체.
디자인: North Design
(2004)
전 영국 정부 기관이었던
보카는 은행과 기업에 결제
서비스를 제공한다. 신용카
드에 적용하기 위한 회사의
로고는 뒤집어 읽어도 된다.

10/어스파이어Aspire
영국의 고급 여행사.
디자인: Bibliotheque
(2015)
'aspire'의 'a'와 's'가 이 고
급 여행사의 우수성을 나타
내는 유용한 장치가 된다.

11/브이아이에이 트레이더
VIA Trader
영국의 금융 데이터
분석업체.
디자인: 300million (2005)

12/303
프랑스의 아트 리뷰.
디자인: Studio Apeloig
(2006)
교양 있는 저널의 역동적이
고 현대적인 로고와
레이아웃이다.

13/브이아이브이VIV
네덜란드의 농산물 무역
박람회.
디자인: Ankerxstrijbos
(1996)
로얄 더치 자뵈어스Royal
Dutch Jaarbeurs 전시회와
회의 센터의 마크이다.

GE
GEN
W
ART

01/

mi
zu
to
ri

original japanese geta

02/

jasusuu

03/

BROOKLYN BRIDGE
PARK

04/

05/

châ

THÉÂTRE

-te-

MUSICAL

let

DE PARIS

06/

07/

THE WALL CO., LTD

ERIC HIELTES STIFTELSE

01/현대 미술관
Museum Gegenwart
스위스의 현대 미술관.
디자인: Atelier Bundi
(2005)

02/미즈토리Mizutori
일본의 게타 샌들 제조업체.
디자인: Mind Design
(2005)
회사의 전통적이면서도
현대적인 게타 샌들(게이샤
들이 신던 신발)을 유럽에서
팔기 위해 특별히 디자인된
이 로고는 회사 이름의
일본 한자를 나타내는 음절
로 나눈 것이다.

03/부사바 이타이
Busaba Eathai
영국의 음식점.
디자인: North Design
(2000)
민속적이면서 초현대적이
다. 어쩐지 국수처럼 보이는
로고가 태국 글씨 캘리그라
피 스타일로 아래로 흘러내
리고 있다.

04/브루클린 브리지 공원
Brooklyn Bridge Park
미국의 공원.
디자인: Open (2012)
브루클린 브리지 공원은
이스트강변 사진작가 규모
의 과거 산업 용지에 새로운
세계 무역 센터World Trade
Center 건설에 사용된 흙을
매립하여 조성되었다. 레이
어드 로고는 부두 운영
당시의 서체를 복원한 공원
의 심벌적인 부두 간판을
기념한다.

05/일룸Illum
덴마크의 백화점.
디자인: North Design
(2013)
이탈리아 백화점 브랜드
리나센테Rinascente는
2013년 코펜하겐의 유명
백화점 인수 후 즉시 노스
디자인을 통해 브랜드 아이
덴티티를 재정비하는 등
재포지셔닝 프로그램을
통한 명성 복원에 착수했다.

06/샤틀레châtelet
프랑스의 극장 및 오페라
하우스.
디자인: Studio Apeloig
(2005)

07/드람멘Drammen
노르웨이의 도시 드람멘.
디자인: Grandpeople (2005)
노르웨이에서 좋지 않은
평판으로 고전 중인 드람멘
거주 젊은이들이 도시의
이름이 적힌 옷을 입을 것
인지 알아보기 위한 실험을
위해 마련된 로고이다.

08/더 월The Wall
일본의 패션 마케팅 대행사.
디자인: Homework (2015)

09/에릭 히엘테스 스티프텔스
Eric Hieltes Stiftelse
스웨덴의 자선재단.
디자인: Lundgren+Lind-
qvist (2018)
차선처럼 정렬된 'I'는 스웨덴
이민자가 관료주의와 기타
장애물을 극복하고, 개인적
목표를 성취해 가는 길을
상징한다. 이 재단은 이민자
에게 교육을 통한 통합을
지원한다.

VIESSMANN

MUSEUM OF THE MOVING IMAGE

CONCELLO DE OiA

LUFT BREMZER GIN

11/

12/

13/

ONKA PAR INGA

Live Union

ODY- SSEY CAMP- ERS

14/

15/

16/

10/비스만Viessmann
독일의 냉난방 시스템 제조기업.
디자인: Stankowski & Duschek (1966)
안톤 슈탄코브스키Anton Stankowski가 구성주의 디자인 이론을 바탕으로 제작한 순수하고 강력한 로고타이프는 제2차 세계 대전 이후 독일의 기술적 위상, 정확성과 효율성의 이미지를 구축한 비주얼 시스템의 DNA였다. 비스만은 이러한 기업 아이덴티티 혁명의 수혜자였다. 1960년대 초, 기업 고객 작업을 통해 스탄코브스키는 작업 공정과 설명하기 어려운 기술 현상을 시각적으로 표현하는 데 탁월해졌다. 그는 비스만 로고 작업에서 기업명 서체를 통해 제품의 장점인 따뜻함을 전달하고자 했다. 그는 선풍기 날개 모티프 제작을 위해 'N'을 쌓고 'S'를 십자 형식으로 겹치거나 'V'와 'M'을 늘려서 기업명을 에워싸며 강조하는 등의 시도를 했다. 최종적인 워드마크는 진한 주황-빨간색으로 실제 제품인 라디에이터와 그 효과를 매우 효율적으로 포착하며 기업명을 내면서 크고 분명하게 표현했다. 엄격하고 포괄적인 비주얼 시스템을 제품, 카탈로그, 차량, 건물에 적용하여 독일에서 가장 눈에 잘 띄고 친숙한 로고 중 하나가 되었다.

11/무빙 이미지 박물관
Museum of the Moving Images
미국의 박물관.
디자인: karlssonwilker (2011)
뉴욕 퀸즈의 아스토리아에 있는 무빙 이미지 박물관의 후면에는 천 개 이상의 연한 파란색 삼각형 알루미늄 패널로 구성된 거대한 격자가 지지 구조물에 장착되어 있다. 이 사이로 빛과 비가 통과하며 패널 사이의 네거티브 스페이스를 강조한다. 이 패턴은 박물관의 로고타이프와 맞춤 타이포그래피의 출발점이 되었다.

12/오이아 카운슬
Oia Council
스페인의 지방 의회.
디자인: Yarza Twins Studio (2017)
스페인 갈리시아의 대서양 낙원 마을은 방문객이 이 곳의 일부라는 느낌을 받도록 아이덴티티 체계를 설계했다. 그리고 누구나 자유롭게 변형해 만들 수 있는 '헝겊 인형' 로고를 제작했다.

13/루프트브렘저
Luftbremzer
크로아티아의 장인 진 양조장.
디자인: Bunch (2018)
자그레브에 있는 소규모 진 양조장의 로고로 의도적으로 소박하게 제작되었다.

14/시티 오브 온카파린가
City of Onkaparinga
호주의 지방 의회.
디자인: Cato Partners (2012)
작은 세 의회를 통합하여 탄생한 사우스오스트레일리아주 온카파린가 '슈퍼 카운슬'의 아이덴티티는 대담하고 겹쳐진 서체를 통해 지역 공동체의 화합을 표현했다.

15/라이브 유니언
Live Union
영국의 라이브 이벤트사.
디자인: Form (2017)

16/오딧세이 캠퍼스
Odyssey Campers
그리스의 럭셔리 캠퍼밴.
디자인: Semiotik (2018)
자사의 캠퍼밴처럼 로고에서도 작은 공간에 많은 것을 담아냈다.

17/

JERWOOD
GALLERY

COUQO

18/

19/

20/

HOLLAND
BAROQUE

VER | SICHER | UNGS
| KAMMER |
| BAYERN |

21/

22/

23/

JOHN HOLLAND

SHARING ECONOMY UK

17/스윈번 공과대학교
Swinburne University of Technology
호주의 대학.
디자인: Cato Partners (1998)
1909년 설립된 교육 기관의 확고한 역사적 기반은 긴 대학명을 축약하고, 더욱 유연한 서체 워드마크를 제작하는 데 영감을 제공했다.

18/제트에이ZA
프랑스의 카페.
디자인: GBH (2016)
필립 스타크Philippe Starck가 디자인한 파리 레알지구의 디지털 문학 카페는 스마트폰으로 주문이 가능하다. 주문한 음식의 서빙(컨베이어 벨트로 서빙

됨)을 기다리는 동안 서고에서 손님이 선택한 책을 인쇄해 준다. 인쇄 전용 출판물 일부를 발췌해 로고타이프로 사용했다.

19/저우드 갤러리
Jerwood Gallery
영국의 아트 갤러리.
디자인: Rose (2010)
갤러리가 있는 잉글랜드 남동부의 해안 마을 헤이스팅스에서 볼 수 있는 간판의 강력한 시각적 영향을 받았다.

20/쿠코Couqo
일본의 카페.
디자인: Marvin (2005)
교토의 전통적인 면과 현대적인 면 모두를 담아내려 했다.

21/홀란드 바로크
Holland Baroque
네덜란드의 클래식 뮤직 앙상블.
디자인: Smel *design agency (2015)

22/레비 스트라우스&코
Levi Strauss&Co.
미국의 의류 회사.
디자인: Levi Strauss & Co. (1936)
3D 제품 디테일을 2D로 표현한 흔치 않은 아이덴티티이다. 심벌이 빨간 탭 리본의 접히는 곳에 자리 잡고 있기 때문에 2D 그래픽에서는 일부만 보인다. 이 탭은 1936년에 회사가 Levi's 501 청바지를 경쟁사의 청바지와 차별화하기 위해 청바지 뒷주머니에 붙이면

서 처음 등장했다.

23/페어지혀룽스캄머 바이에른Versicherungskammer Bayern
독일의 보험사.
디자인: Stankowski & Duschek (1997)

24/더 헵워스 30/존 홀란드 그룹The Hepworth 30/John Holland Group
호주의 기반시설 건설사.
디자인: Frost* (2018)
존 홀란드 그룹은 전통적 건설 부문의 로고와 달리 로고의 중심에 사람을 배치하여 복잡한 도전과 기회에 대한 자사의 '사람 중심 솔루션'을 강조한다.

25/HAAI
호주의 모바일 네트워크.
디자인: Peter Gregson Studio (2016)
공격적 글자 배열이 특징적이다. 창립자는 상어의 '강력한 생존 기술'에서 영감을 얻어 독일어로 상어를 뜻하는 'Hai'를 기업명에 차용했다.

26/플라자XOPlaza XO
멕시코의 쇼핑몰.
디자인: Monumento (2018)
간결하고 직관적이며 신선하다. 로고타이프와 고객과의 접점에 'X'와 'O'를 다양하게 활용하여 한정된 자원을 극대화한 아이덴티티이다.

27/셰어링 이코노미 UK-Sharing Economy UK
영국의 회원제 협회.
디자인: Supple Studio (2016)
자동차 동호회부터 공구 공유, 주택 단기 교환에 이르기까지 영국 공유 경제 회원제 협회의 특징을 반영하고 있는 공동 타이포그래피이다.

MU
SEA
UM

CIVI

PARVA SCINTILLA

TELLA

MAGNUM SÆPE

RANI

SUSCITAT INCENDIUM

ERI

THE HEPWORTH WAKEFIELD

28/오스트레일리아 국립해양박물관
Australian National Maritime Museum
호주의 박물관.
디자인: Frost* (2017)
빈스 프로스트Vince Frost는 사석이나 공석에서 돌려 말하지 않는다. 캐나다 출신으로 런던의 펜타그램에서 수련 후 시드니에 스튜디오를 설립해서 크게 성공한 프로스트는 대담한 타이포그래피와 뇌리에 남는 글자, 음절의 재배열을 통해 단도직입적으로 말한다. 오스트레일리아 국립해양박물관은 프로스트의 처방이 필요했다. 솔직하게 말하면 상황이 심각했다. 'MU-SEA-UM'은 기관이 상징하는 모든 것을 짧은 세 음절에 담아내고, 바다를 브랜드의 중심에 둔다. 특히 박물관의 시드니 하버사이드 빌딩Sydney-harbourside building 정면에 선명히 새겨져 방문객의 얼굴에 미소를 자아낸다. 멋진 해양 사진과 효과적인 워드마크는 박물관을 완전히 재포지셔닝하고, 방문객이 바다에 대해 새롭게 생각하도록 한다.

29/시비텔라 라니에리
Civitella Ranieri
이탈리아의 예술가 재단.
디자인: Doyle Partners (2016)
움브리아의 언덕 위 성에 있는 시비텔라 라니에리는 전 세계의 비주얼 아티스트, 작가 및 작곡가를 환영한다. 이탈리아식으로 환대하고, 상주 예술가의 교류를 장려한다. 행간에 '작은 불꽃이 큰 불을 일으킨다'는 문구가 라틴어로 적혀 있다.

30/더 헵워스 웨이크필드
The Hepworth Wakefield
영국의 아트 갤러리.
디자인: A Practice for Everyday Life (2011)
갤러리의 각진 건축물을 반영한 로고 및 맞춤 서체이다. 데이비드 치퍼필드 아키텍츠David Chipperfield Architects는 웨이크필드의 유서 깊은 부둣가 건물에서 영감을 얻어 경사진 지붕의 사다리꼴 건물 시리즈를 건축했다.

moonpig CULT THUMPER

01/

02/

03/

DELvE ST CLEMENTS

NC

04/

05/

06/

ICELAND NATURALLY

HABITO

07/

08/

09/

mobiloo

ADDITIONADELAIDE

01/문피그Moonpig
영국의 맞춤 카드 및 선물
제작사.
디자인: Face 37 (2017)

02/컬트Cult
호주의 가구 소매점.
디자인: Design by Toko
(2014)
시드니에 있는 디자이너
가구점은 매장명을 변경하
면서 평면도 혹은 테이블과
의자를 연상시키는 글자
배열을 가진 로고로 아이덴
티티를 변경했다.

03/썸퍼Thumper
호주의 영화 제작사.
디자인: M35 (2017)

04/델브Delve
미국의 영화 제작사.
디자인: Moniker (2016)
오레곤주 벤드에 있는
델브Delve는 페이스북,
인스타그램 등 거대 기술
기업과 협업한다. 2016년
제작된 아이덴티티는 서사
속으로 더욱 깊게 파고드는
델브의 스토리텔링 철학을
강조한다.

05/세인트 클레멘츠
St Clements
뉴질랜드의 가구 소매점.
디자인: Studio South
(2016)
오클랜드에 있는 가구 쇼룸
로고의 멋진 대칭과 구조를
보여 준다.

06/NCVO
영국의 상위 기관.
디자인: MultiAdaptor
(2015)
과거 국립 자발적 조직
협의회National Council for
Voluntary Organizations로
불렸던 NCVO는 거대 자선
단체에서 소규모 지역 사회
단체를 아우르는 만 개
이상의 회원사를 보유하
고 있다. 확성기 모양의 'V'
는 회원들의 대의를 대변하
는 NCVO의 사명과 임무를
반영했다.

07/아이슬란드 내츄럴리
Iceland Naturally
아이슬란드의 협동조합
마케팅 조직.
디자인: karlssonwilker
(2018)

아이슬란드 유명 브랜드의
북미 시장 진출을 위한
로고는 화산, 간헐천, 온천,
용암 지대 등 아이슬란드의
극적인 풍경에서 시각적
힌트를 얻었다.

08/프티 플리Petit Pli
영국의 아동복 브랜드.
디자인: NB Studio (2018)
어린이가 성장하면서도
계속 입을 수 있는 늘어나는
옷 제작을 목표로 한 '슬로우
패션' 기업이다. 로고는 주름
이 잡혀 늘어나는 자사의
의류 기술을 표현했다.

09/하비토Habito
영국의 대출 기업.
디자인: MultiAdaptor
(2017)
인공 지능과 공정한 조언을

결합한 하비토Habito의
혁신적 모기지 서비스는
주택 구매자에게 '도움'이
될 것을 약속한다.

10/모빌루Mobiloo
영국의 이동식 화장실.
디자인: Supple Studio
(2017)
모빌루는 장애인이 야외
행사와 경험을 즐길 수
있도록 성인용 탈의대,
승강장치 및 지지대가
구비된 이동식 화장실이다.
승강장치 모양의 'L'은
이동식 화장실을 깔끔히
표현했다.

11/IWM
영국의 박물관
디자인: Hat-trick Design
(2012)
IWMImperial War Muse-
ums을 구성하는 5개 기관
을 위해, '전쟁war'의 'W'를
메인 블록에서 돌출시켜
세 이니셜을 가깝게 배치했
다. 전쟁의 혼란과 분열
효과를 자아내도록 신중히
제작된 로고이다.

12/어디션 애들레이드
Addition Adelaide
일본의 패션 소매기업.
디자인: Homework (2012)

ATELIER

BAULIER

PONTUS IN THE AIR!

THEATRE PLAN

01/

02/

03/

FRAIHRB
RNSBOWR
EOAFPOI
EVDNEWD
DI2021G
OCULTUE
MREARTS

THEENE

PLACE SHAKERS

04/

05/

06/

MYRIAD

MATTEO
ARCHITECTUR
CINR

07/

08/

09/

R K

THEJEWISH
CONVERSATION

TWI
&
CO.

G

10/

11/

12/

The _____ Modern

r

13/

14/

15/

01/아틀리에 볼리어
Atelier Baulier
영국의 건축사무소.
디자인: Each (2017)
두 단어에 반복되는 글자를
활용하여 건축 특징을 강조하
는 동시에 공간을 표시하는
틀의 두 모서리를 표현했다.

02/폰투스 인 디 에어
Pontus in the Air
스웨덴의 공항 레스토랑.
디자인: Bold (2016)

03/씨어터플랜
Theaterplan
영국의 극장 컨설턴트.
디자인: SEA (2018)
타이포그래피 기술을 사용
한 로고타이프는 공연장 좌
석 배치도를 연상시킨다.

**04/유러피언 캐피털 오
브 컬처 2021**European
Capital of Culture 2021
세르비아의 도시.
디자인: Peter Gregson
Studio (2016)
비유럽연합국에서 최초로
유럽의 문화 수도로 선정된
도시인 노비 사드의 아이덴
티티는 여러 훌륭한 특징을
담고 있다.

05/더 라인The Line
영국의 컨템퍼러리 예술 거리.
디자인: The Beautiful
Meme (2015)
더 라인은 그리니치 자오선을
따라 퀸 엘리자베스 올림픽
공원에서 O2 아레나(다목적실
내 경기장)로 이어지는 보행로
다. 로고는 길을 따라 조각품

06/플레이스 셰이커즈
Place Shakers
영국의 사회적 기업.
디자인: Mark Studio (2016)

07/미리어드Myriad
영국의 극장.
디자인: NB Studio (2018)
미리어드는 몰입, 참여형 공연
을 제작한다. 관객의 선택에
따라 다양한 방향으로 공연이
전개될 수 있다.

08/마테오 카이너 아키텍처
Matteo Cainer Architecture
영국의 건축사무소.
디자인: Design by Toko
(2018)
글자의 상호작용은 통합적

을 감상하며 여행하는 느낌을
전달하는 지도 역할을 한다.

건축의 경계 허물기와 아이
디어 공유를 의미한다.

09/하우스 오브 웰
House of Well
미국의 헬스 스튜디오.
디자인: République Studio
(2018)

10/로즐링 킹Rosling King
영국의 법률사무소.
디자인: Browns (2015)
런던의 스퀘어 마일(금융 지구)
올드 베일리에 있는 보수적
이익에 반대하는 법률사무소
의 진보적 아이덴티티이다.

11/유대인의 대화
The Jewish Conversation
미국의 비영리단체.
디자인: Chermayeff &
Geismar (2010)

12/트윅 앤드 코Twig
and Co
호주의 건설사.
디자인: Mildred & Duck
(2014)
삽도 불도저도 투박한 대문
자도 없다. 멜버른에 있는
건축가 및 디자이너 고객을
겨냥한 아이덴티티이다.

13/히스 로빈슨 박물관
Heath Robinson Museum
영국의 박물관.
디자인: The Beautiful
Meme (2015)
세계적으로 저명한 일러스트
레이터 겸 예술가 히스 로빈슨
의 삶과 작품을 기리는 박물
관으로 로고타이프는 그의
유명한 괴짜 기계 장치의 마법
적인 힘을 표현한다.

14/더 모던 호텔
The Modern Hotel
미국의 호텔 그룹.
디자인: GBH (2018)
플로리다주 새러소타와 보스턴
에 호텔을 보유한 고급 호텔
그룹이다. 로고타이프는 계절
적 이미지와 텍스트를 반영
하기 위해 필요에 따라 확대,
축소된다.

15/켈텐 뢰머 무제움 만힝
Kelten Römer Museum
Manching
독일의 켈트 로마 시대 박물관.
디자인: Büro fur
Gestaltung Wangler &
Abele (2006)

01/

02/

03/

04/

05/

06/

07/

01/시테 엥테르나시오날 데 자르Cité Internationale des Arts
프랑스의 예술가 레지던스 콤플렉스.
디자인: Studio Apeloig (2017)
이 아이덴티티는 필립 아펠로아의 '시적인 태도로 직접적인 소통' 철학을 상징한다. 1965년 파리에 설립된 시테는 1년간 전 세계 300명의 예술가에게 스튜디오 공간을 제공한다. 긴 이름을 작은 공간에 나선형으로 배열하였다. 중심에서 주변으로 뻗어나가는 디자인은 시테가 만들어 내는 영속적인 창의적 에너지를 의미한다.

02/카스트보 피바
세르비아의 양조장.
디자인: Peter Gregson Studio (2016)

03/커스텀메이드
덴마크의 여성 패션 레이블.
디자인: Homework (2014)

04/디 어파트먼트
The Apartment
호주의 제품 쇼룸.
디자인: Mildred & Duck (2017)
현지 및 북유럽 예술품, 홈웨어, 가구, 도자기 등으로 계속 변화하는 쇼룸 전시를 반영한 원형 로고이다. 인테리어 디자인 스튜디오 시셀라Sisällä는 멜버

른 채플 스트리트의 예술 공예 스타일 아파트에 이 쇼룸을 마련했다.

05/밥 샬퀴크Bob Schalkwijk
멕시코의 사진가.
디자인: Wyman & Cannan(1976)

06/탤런트 노르제
Talent Norge
노르웨이의 인재 개발 기업.
디자인: Mission (2015)
탤런트 노르제는 뛰어난 예술적 재능을 지닌 청년을 돕기 위해 자금을 지원하고 트레이닝과 영감을 제공한다.

07/더 뉴나우The NewNow
영국의 활동가 단체.
디자인: Mark Studio (2018)
더 뉴나우는 국제적 난제 해결을 위해 유망 리더가 모인 단체로 다양한 목소리와 의견이 종합되는 곳이다. 버진Virgin과 버진 유나이트Virgin Unite가 지원한다.

08/스폭 어파트먼츠
Spoke Apartments
미국의 부동산 개발사.
디자인: Thirst (2017)
스폭 어파트먼츠는 시카고의 리버 웨스트에 위치하며 지하철 블루 라인, 버스, 고속도로 및 밀워키 애비뉴(일명 '힙스터 고속도로')와 연결된다. 기업명('스폭'은 '친구' 혹은 '집처럼 안락한 느낌

을 자아냄)과 아이덴티티는 시카고의 분위기를 표현하고 있다.

09/엥겔브레츠
Engelbrechts
덴마크의 가구 제조사.
디자인: Homework (2017)
엥겔브레츠는 기능성, 장인 정신, 소재의 효율적 사용에 중점을 둔 덴마크 디자인에 뿌리를 둔다. 로고의 원형 기호는 브랜드의 정통성을 상징한다.

10/인피니트 세션
Infinite Session
영국의 무알콜 양조장.
디자인: B&B Studio (2018)

11/라운드하우스
Roundhouse
영국의 공연장.
디자인: Magpie Studio (2016)
라운드하우스는 런던을 대표하는 공연장이자 청년의 창의성 개발을 지원하는 공인 자선 단체이다. 원형 로고는 변화의 메시지를 강조한다.

12/저니스미스Journeysmiths
영국의 럭셔리 전문 여행사.
디자인: NB Studio (2018)
저니스미스는 머나먼 지구 끝에서도 모험을 만들어 낸다. 로고는 디지털 기기에서 위치 데이터를 사용하여 나침반 역할을 한다.

FRANK
DANDY

01/

albf Eight™ INTER
 SECTION

02/ 03/ 04/

GAU

05/ 06/ 07/

BUTCHER'S
BLOCK

01/프랭크 댄디Frank Dandy
스웨덴의 속옷 브랜드.
디자인: Kurppa Hosk (2016)

02/에이비에프ABF
프랑스의 사서 협회.
디자인: Studio Apeloig (2006)
여백이 보기 좋은 마크이다.

03/에이트Eight
영국의 기업 커뮤니케이션 대행사.
디자인: Stylo Design (2005)
이 스타트업은 8명의 직원으로 구성되어 있다. 로고는 8을 여러 조각으로 구성해 만든 것이다.

04/인터섹션Intersection
영국의 세미나 시리즈.
디자인: Blast (2006)
아트퀘스트Artquest를 위해 만들어진 서비스인 인터섹션은 예술가와 장인들에게 조언과 정보를 제공한다. 예술가와 디자이너, 회사 간의 공동 작업에 초점을 맞추고 있다. 로고에서 전체가 부분의 총합보다 더 크다.

05/바뮬록 커뮤니티 디벨롭먼트 컴퍼니Barmulloch Community Development Company, BCDC
영국의 지역 자선 단체.
디자인: Graphical House (2017)
BCDC는 글래스고 교외의 작은 마을에 주민 센터를 새로 지어 수상의 영예를 안았다. 로고는 센터의 격자무늬 천장에서 영감을 얻었다.

06/가우GAU
네덜란드의 비주얼 아티스트들의 회의 장소 및 작업장.
디자인: Smel *design agency (2002)
가우는 지역 예술가와 디자이너들에게 시설과 장소를 제공한다.

07/팜 비치 소아 치과
Palm Beach pediatric Dentistry
미국의 치과 의원.
디자인: Crosby Associates (2005)
아이들이 치과를 최대한 즐겁게 방문할 수 있도록 해주는 유쾌한 마크이다.

08/보디가드 호텔
BodyGuard Hotel
영국의 호텔 그룹.
디자인: SomeOne (2006)

09/아스토리아Astoria
스웨덴의 극장 체인.
디자인: Stockholem Design Lab(2005)

10/매터더Matador
벨기에의 건축 스튜디오.
디자인: Coast (2004)
스튜디오의 모더니즘적 접근법을 강조하기 위해 빔 크라우벨Wim Crouwel의 모듈식 알파벳을 기초로 폰트를 디자인했다.

11/붓처스 블록
Butcher's Block
미국의 레스토랑.
디자인: Moniker (2017)
정통 미국 요리를 전문으로 하는 캘리포니아의 카페테리아 스타일 레스토랑 로고 타이프의 예리한 서체는 도마에 남겨진 칼자국을 연상시킨다.

CITY &
SUBURBAN

12/

CONSULTANCY

13/ 14/ 15/

CITY OF WODONGA ♦ VIC

19/ 20/ 21/

22/

12/시티&서버번
City & Suburban
영국의 부동산 개발사.
디자인: SEA (2017)
잉글랜드 남동부에 있는
부동산 개발사의 모노그램
은 상반되는 두 부동산
유형 전반에 걸쳐 적용되는
창의적 건축가와의 긴밀한
협업을 상징한다.

13/빔BEEM
영국의 현대적인 신부복.
디자인: 300million (2004)
다른 글자 3개로 이루어진
하나의 형태이다. BEEM을
세련되고 비전통적인 고급
스러운 웨딩을 하고 싶어
하는 여성들을 위한 신부복
을 제공한다.

14/리처드 파일Richard
File
영국의 DJ 및 레코딩
아티스트.
디자인: Marlone Design
(2006)

15/멕시파이MexiPi
네덜란드의 경영 컨설팅사.
디자인: NLXL (2006)

16/하이브Hive
영국의 미용실.
디자인: Mind Design
(2006)
'벌집에서 영감을 받은'
레터링이 로고에 여러 가지
변화를 주어 적용할 수
있게 한다.

17/블라디미르 케이건
Vladimir Kagan
미국의 디자이너.
디자인: Thirst (2017)
블라디미르 케이건은 2차
세계 대전 이래 미국에서
가장 사랑받는 가구 디자이
너 중 한 명이다. 곡선을
활용한 오가닉 가구 디자
인은 큰 기업체와 할리우드
연예인 사이에서 유행했다.
후에는 자하 하디드Zaha
Hadid 등 거물 건축가에게
영향을 미쳤다. 케이건은
자신의 아카이브를 홀리
헌트Holly Hunt로 이전했
다. 현재 이곳의 쇼룸에서는
그의 디자인이 판매되고
있다. 썰스트는 아카이브에
있는 모든 로고 예시를 추
적, 검토한 후 케이건의 로

고에 새로운 로직을
추가했다.

18/블러드Blood
영국의 현대 미술 회원
제 클럽.
디자인: Value and Ser-
vice (2004)
블러드는 현대 미술 협회
Contemporary Art Society
의 후원을 받으며 새로운
미술 애호가들과 수집가들
을 위한 행사, 강의, 투어를
기획한다.

19/워동가Wodonga
호주의 도시.
디자인: GollingsPidgeon
(작업 연도 미상)
빅토리아주 워동가 의회를
위해 맞춤 제작된 이 기하
학적인 활자체는 '연결(기업

과 기업, 의회와 기업)'이라는
주제로 창작되었다. 시민과
기업의 역할을 보여 주기
위해 이를 바탕으로 심벌과
아이콘들의 체계가 개발
되었다.

20/디에이에이엠DAAM
영국의 건축 디자인 사무실.
디자인: NB Studio (2003)
1920년대 이탈리아에서
디자인되었다. 글자별로
다른 크기로 구성할 수
있는 모듈식 활자체 프레지
오 메카노Fregio Mecano
를 기반으로 하는 마크이다.

21/데이터 로거Data Roger
노르웨이의 프리랜서 웹
개발자.
디자인: Kallegraphics
(2005)

22/마야Maya
미국의 인테리어 및 가구
디자인 스튜디오.
디자인: Thirst (2014)
故 마야 로마노프Maya
Romanoff는 전 세계의
명망 있는 고객을 위해
고급 쿠튀르 벽지, 패브릭,
표면재를 디자인했다. 마야
로 개명한 로마노프의 스튜
디오는 다중 표면 로고타이
프 아래 로마노프의 디자인
을 판매한다.

23/

24/

25/

26/

27/

28/

29/

30/

31/

32/

33/

34/

35/

Whitechapel

ówzo

KAIYO **radnall** **Platform_**

36/화이트채플 갤러리Whitechapel Gallery
영국의 현대 미술 갤러리.
디자인: Spin (2003)
화이트채플 갤러리는 1천만 파운드 규모의 재단장 프로그램을 시작하면서 시각적 아이덴티티를 완전히 바꾸기로 했다. 이전 아이덴티티는 갤러리가 위치한 아트 앤 크라프트 건물에 지나치게 큰 경외심을 품은 나머지 화이트채플이 현대 미술에서 차지하고 있는 영향력을 표현하지 못했다. 새로운 마크는 시각적으로 바쁘게 돌아가는 런던 동부의 도심을 배경으로 화이트채플을 돋보이게 해야 했다. 그리고 포스터나 인쇄물, 카탈로그에서 전시의 성격과 내용이 잘 전달될 수 있도록 해야 했다. 신생 스튜디오였던 스핀에게 이 작업은 획기적인 일이었다. 스핀은 선의 두께와 색상을 다양하게 함으로써 이들을 모아 투명성을 높이거나 낮출 수 있는 아주 작은 삼각형과 사각형 빌딩 블록을 기반으로 로고와 전시 문자로 쓸 새로운 문자들을 만들어 냈다. 로고는 중앙 무대를 차지하거나 전시 포스터 등에서 전면 인쇄된 아트 이미지의 뒷자리에 배치될 수도 있다. 하지만 이 로고의 가장 큰 장점은 가장 도전적인 예술로서 구석에 조용히 남아 있지 않을 것이라는 점이다.

37/바이브VIIV
미국의 홈 엔터테인먼트 소프트웨어 서비스.
디자인: Addis Creson (2006)
바이브는 PC를 통해 가정에서 디지털 엔터테인먼트를 즐길 수 있도록 하는 인텔Intel의 최고급 브랜드다.

38/린 얼라이언스
Lean Alliance
독일의 다국적 기업 네트워크.
디자인: Thomas Manss & Company (2005)
린이 추구하는 경영 원칙과 1960년대 추상적인 활자체를 기반으로 한 로고 아래 통합된 일군의 기업이다.

39/라이프니츠 동유럽 역사 및 문화 연구소GWZO
독일의 연구 기관.
디자인: Büro Uebele Visuelle Kommunikation (2017)
GWZO의 로고는 삼각형과 원을 활용해 다소 의도적인 어색한 긴장감과 아름다움을 자아낸다. 삼각형과 원 위의 네 글자는 서체 디자인 규칙에 따라 그려졌다.

40/카이요Kaiyo
미국의 온라인 가구점.
디자인: Pentagram (2019)
자사 웹사이트에서 판매되는 가구처럼 조립된 카이요의 맞춤 워드마크는 동일한 정사각형 크기에 기하학적 선과 원으로 구성되었다. 로고 활용시 글자를 빼고 테이블과 의자로 대체되기도 한다.

41/래드널Radnall
영국의 크리에이티브 서비스 대행사.
디자인: Bunch (2017)
런던에 있는 래드널은 전 세계 40여 상호와 연관된 전문 크리에이티브 부문에서 서비스를 제공한다.

42/플랫폼Platform
미국의 비영리단체.
디자인: Pentagram (2013)
플랫폼은 기술 및 기업가 정신에서 소외된 그룹의 참여 증진을 목표로 한다. 아이덴티티는 뮤어맥닐 MuirMcNeil의 기하학적 쓰리식스ThreeSix 11 글꼴을 사용하여 미래 지향적이고 첨단 기술적인 느낌을 표현했다. 정보나 방향 제공을 위해 'm' 뒤의 짧은 줄을 맞춤 제작하거나 움직여서 생동감을 더한다.

sonu mink VA

nordic TAVA ZIVA mkk

50/

51/

52/

53/

54/

55/

43/소누 딕스SoNu Digs
미국의 소형 아파트.
디자인: Thirst (2015)
이 로고는 건물의 건축
양식과 1927년 제작된
프레지오 메카노Fregio
Mecano의 서체 샘플에서
영감을 얻었다. 서체는
모듈식 단위를 기본으로
해서 제작되어 확대할 수
있고, 좁은 공간 안에 줄여
넣을 수도 있다. 세 높이
(높음, 중간, 낮음)의 모듈이
합쳐져 타이포그래피 벽을
구성한다.

44/밍크Mink
레바논의 마케팅 대행사.
디자인: Bunch (2018)

45/발리 아트 갤러리
Varley Art Gallery
캐나다의 아트 갤러리.
디자인: Underline (2018)

46/위지벤트Weezevent
프랑스의 온라인 매표 및
등록 서비스.
디자인: Murmure (2018)
기계 판독이 가능한 티켓
시스템 서비스 기업의 로고
이다. QR 코드 스타일로
글자와 기업명이 깔끔하게
제작되었다.

47/노르딕Nordic
노르웨이의 건축사무소.
디자인: BOB Design
(2012)
북쪽을 가리키는 화살표
모양의 첫 글자는 브랜드
를 쇄신한 건축 스튜디오

의 타이포그래피 톤을 말
해 준다.

48/타바지바Tavaziva
영국의 댄스 컴퍼니.
디자인: TM (2015)
런던 남서부 소재 짐바브
웨 출신 보렌 타바지바
Bowren Tavaziva가 설립
한 타바지바는 발레, 컨템
퍼러리 및 아프리카 댄스
를 흥미롭게 접목한 안무
를 창조한다. 로고타이프
는 짐바브웨 전통 패브릭의
반복되는 문양과 삼각형을
활용했다.

49/몰 키스트 쿤스트Mol
Kiest Kunst
벨기에의 전시회.
디자인: Vrints-Kolsteren
(2009)

몰 키스트 쿤스트('몰은 예
술을 선택한다'를 의미)는 시민
40명이 뽑은 벨기에 비주
얼 아티스트 90명의 작품
을 몰 시내 네 개의 장소에
전시했다. 브린츠 콜스테렌
은 제한된 요소(기찻길 모형
등)를 활용하고, 크리스토프
시낙Christophe Synak과
협업하여 네 장소 간의
원형 노선이 만들어 내는
연결을 축하하는 맞춤
서체를 개발했다.

50/MIT 미디어 랩
MIT Media Lab
미국의 연구 실험실.
디자인: Pentagram (2014)

51/YMCA
영국의 자선 단체.
디자인: ASHA (2014)
마음, 몸, 정신을 표상하는
YMCA의 전통적 삼각형은
타이포그래피 격자 단위
역할을 하며, 그 위에 새로
운 글자가 그려졌다.

52/로버트 맥로린 갤러리
Robert McLaughlin Gallery
캐나다의 공공 아트 갤러리.
디자인: Underline (2010)

53/MILLMA
볼리비아의 럭셔리 니트웨
어 브랜드.
디자인: Design by Toko
(2016)
라파스에 본사를 두고 안데
스산맥과 연관성이 깊은
니트웨어 회사의 로고는

높은 봉우리와 개방적이고
직조된 구조를 연상시킨다.

54/바르Wavr
덴마크의 가상 및 증강
현실 기술 기업.
디자인: Akademi (2018)

55/레조네이트Resonate
세르비아의 디지털 아트
페스티벌.
디자인: Pentagram (2015)

Iris&June CRAFT

01/ 02/ 03/

SOLOMILLO

04/

STUDIO
WILSON
COPP

05/

CEROVSKI DESIGN FUTURES FORANEO

embracing exchange

01/아이리스&쥰Iris & June
영국의 카페.
디자인: Proud Creative (2014)
광고판과 컵에 비싸지 않은 스프레이 페인팅과 고무 스탬핑을 하면서 '&'와 'J' 사이의 묶음 바늘을 통해 장인 정신과 세부 사항에 대한 안목을 조용히 강조한 런던 빅토리아에 있는 카페의 기능적인 워드마크이다.

03/마이크 스미스 스튜디오Mike Smith Studio
영국의 제조 시설.
디자인: Reg Design (2013)
마이크 스미스 스튜디오는 현대 예술가, 디자이너, 건축가와 협력하여 3차원의 창작물을 제작하는 디자인, 제조 및 엔지니어링 시설이다. 모나 하툼Mona Hatoum, 레이철 화이트리드Rachel Whiteread, 스티

02/크래프트Craft
영국의 프로덕션 하우스.
디자인: Bunch (2018)
대행사 및 브랜드와 협력하는 '창의적 파트너' 역할에 자부심을 느끼는 런던에 있는 제작사의 세련된 워드마크이다.

브 맥퀸Steve McQueen, 마크 월링거Mark Wallinger 등의 작품이 바로 이곳에서 제작되었다. 스튜디오의 창의적 제작 기술을 전달하기 위하여 산업적 유산에 예술과 공예를 접목한 딘 스텐실DIN Stencil 서체가 선택되었다.

04/솔로밀로Solomillo
스페인의 레스토랑.
디자인: Mario Eskenazi Studio (2016)
바르셀로나의 고메 그릴 레스토랑의 줄무늬 타이포그래피는 고기가 불에 그을린 선을 연상시킨다.

05/스튜디오 윌슨 콥
Studio Wilson Copp
영국의 가구 디자인 스튜디오.
디자인: Mind Design (2016)

06/세롭스키Cerovski
크로아티아의 인쇄소.
디자인: Bunch (2015)

07/디자인 퓨쳐스Design Futures
호주의 대학교 선정 과정.
디자인: Inkahoots (2012)
퀸즐랜드에 있는 급진적인 그리피스 대학교의 디자인 퓨쳐스 프로그램을 수강한 학생과 직원의 최고작을 표현한 아이덴티티는 역사적으로 아방가르드한 타이포그래피를 연상시킨다.

08/포라네오Foráneo
멕시코의 인테리어 및 상품 디자인 스튜디오.
디자인: Dum Dum Studio (2018)
워드마크의 글자를 구성하는 부분 및 알파벳은 이 크리에이티브 스튜디오의 그래픽 아이덴티티를 구성한다.

09/임브레이싱 익스체인지Embracing Exchange
네덜란드의 여행 전시회.
디자인: Boy Bastiaens (2017)
임브레이싱 익스체인지는 네덜란드 최고의 컨템퍼러리 디자인을 선보이는 더치 디자인 익스체인지Dutch Design Exchange, DDX가 주관하는 여행 디자인 전시회다. 로고의 맞춤 서체는 DDX 로고를 바탕으로 제작되었다.

1.22 미니멀

01/

02/

03/

04/

05/

06/

07/

01/미니스트랙Ministract
영국의 사진가.
디자인: Offthetopofmy-
head (2012)
톰 맥로란Tom McLaughlan
은 자신의 사진 스타일이
때로는 미니멀하고 때로는
추상적이며, 때로는 그 중
간의 미니스트랙이라 설명
한다. 로고는 맥로란을
대표하는 정사각형 포맷
이미지와 사진 스타일을
표현했다.

02/케이코 아라키
Keiko Araki
일본의 인형 제작가.
디자인: Shinnoske (2014)
동양의 전통적 수공예 기술
및 재료와 모던 스타일을
접목한 현대 인형 제작가의
우아한 로고이다.

03/재스민 앤드 윌
호주의 럭셔리 잠옷 브랜드.
디자인: M35 (2016)

04/CDI 로이어즈
CDI Lawyers
호주의 법률사무소.
디자인: Design by Toko
(2017)
세 이니셜의 미니멀한 해석
은 이 법률사무소를 건설
및 부동산 개발 분야의
전문가 반열에 올려놓았다.

05/골든 드림스
Golden Dreams
영국의 자선 단체.
디자인: Give Up Art (2016)
골든 드림스는 스포츠 인재
의 올림픽 출전을 지원한
다. 모노그램은 운동선수

의 성공에 기여하는 요소를
상징한다.

06/라뫼블르망 프랑세
l'Ameublement français
프랑스의 가구 제작
전문가 협회.
디자인: Studio Apeloig
(2015)
프랑스 가구 산업을 대표하
는 전국 노동조합의 모노그
램은 'A'와 'F'를 추상화하
여 인테리어가 완성된 두 개
의 방을 위에서 내려본
모습을 표현한다.

07/더 뮤지엄 오브 컨템퍼
러리 아트The Museum of
Contemporary Art, MoCA
미국의 박물관.
디자인: Chermayeff &
Geismar (1980)

박물관은 과거와 현재의
연관성을 보여 주고자 했다.
2010년 로스앤젤레스의
MoCA는 이를 비주얼 아이
덴티티로 확장했다. 처마예
프와 게이즈마는 30년 전에
디자인했던 로고를 부활시
켰다. 오리지널 로고는 글자
의 기하학적 형태와 완벽히
맞아떨어졌다. 부활한 글자
각각은 MoCA가 있는 네
장소를 상징한다.

08/ NOAM
영국의 인테리어 디자인
컨설팅사.
디자인: Graphical House
(2013)
고급스러운 세련미를 추구
하는 런던에 있는 전문 인테
리어 디자인 회사의 고전적
인 구조와 모던한 감성이

결합된 로고타이프이다.
대담한 획과 섬세한 디테일
이 담겨 있다.

09/알래스테어 하젤
Alastair Hazell
영국의 기업가 겸 자선가.
디자인: Playne Design
(2016)
기업가이자 자선가의 이니
셜을 해체하여 지원 및
진전이라는 아이디어를
표현한 추상적 로고이다.

10/노아Noa
오스트리아의 크리에이티
브 전략 대행사.
디자인: Peter Gregson
Studio (2016)

11/서라운드 비전
Surround Vision

영국의 가상 현실 프로덕션사.
디자인: Give Up Art (2013)
360˚ 비디오, 가상 및 증강
현실 전문 프로덕션사의
로고이다. 'SV'를 추상화하
여 카메라가 회전하는 모습
을 표현했다.

12/원 헌드레드One
Hundred
미국의 아파트 단지.
디자인: Thirst (2016)
릭 발리센티Rick Valicenti
와 존 포보쥬스키John
Pobojewski는 세인트루이
스 포레스트 공원을 내려다
보는 럭셔리 고층아파트의
이름과 브랜드를 제작했다.
아파트 타워는 정면이 공원
쪽으로 기울어진 4층 건물
이며, 기울어진 각도는
로고에 적용되었다.

01/

02/

03/

04/

05/ 06/

01/업워디Upworthy
미국의 바이럴 콘텐츠 웹
사이트.
디자인: Pentagram (2016)
업워디는 중요한 쟁점에
관심을 두고 화합을 도모한
다. 더 나은 세상으로 변화
시키는 방법을 알려 주는
바이럴 콘텐츠 큐레이팅
기업이자 자칭 '미션이
있는 소셜 미디어'이다.
로고타이프는 'UP'을 강조
하고, 'U' 안에 업워디의
이야기를 보여 주는 이미
지 창을 생성하여 긍정성을
표현한다.

02/아이코닉Iconic
세르비아의 데이터 수집 및
분석 기업.
디자인: Peter Gregson
Studio (2018)
간결한 기하학적 모양으로
축소된 글자는 복잡한 데이
터를 인식, 분류, 체계화하
는 과정을 강조한다.

03/8 아웃도어8 Outdoor
영국의 옥외 광고 기업.
디자인: Baxter & Bailey
(2015)
8 아웃도어는 대형 프로젝
트 전문기업이다. 대형
디지털 광고판과 첨단 디지
털 스크린 기술이 이들의
전문분야다. 백스터 & 베일
리는 8 아웃도어가 더욱
눈부신 젊은 기업으로 포지
셔닝하도록 브랜드 아이덴
티티와 브랜드 커뮤니케이
션을 기획했다.

04/DMAX
독일의 지상파 TV 채널.
디자인: Spin (2006)
남성 전용 채널의 단순한
로고는 테스토스테론을
북돋는 프로그램을 반영
했다.

05/브라흐 호텔Brach
Hotel
프랑스의 호텔.
디자인: GBH (2018)
필립 스타크가 디자인한
브라흐 호텔은 불로뉴의 숲
근처 파리 끝자락에 있는
라이프스타일 호텔이다.
세심하게 균형 잡힌 실루
엣 형태의 로고는 1차 세계
대전 이전의 모더니즘 예술
및 디자인을 비롯해 여러
사조에서 복합적으로 영향
을 받은 호텔 건물 주변의
토템을 기념한다.

06/IMA 쇼핑센터
IMA Shopping Center
일본의 소매상가.
디자인: Katsuichi Ito
Design Studio (1987)

01/

02/

03/

04/

05/

06/

07/

08/

09/

mImUAA HDLG

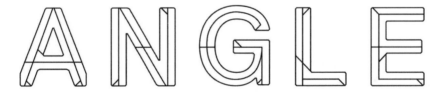

14/

15/

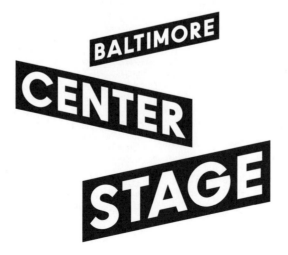

16/

®

17/

18/

19/

20/

14/마리우스 마르티누센
Marius Martinussen
노르웨이의 비주얼
아티스트.
디자인: Kallegraphics
(2005)

15/고고 이미지스
GoGo Images
미국의 로열티가 없는 스톡
사진 서비스.
디자인: Segura Inc.(2006)
다문화 이미지는 이 사진
라이브러리가 집중하는
분야다.

16/볼티모어 센터 스테이지
Baltimore Center Stage
미국의 극장.
디자인: Pentagram (2018)
볼티모어시의 문화 부흥을
축하하며 획기적인 극장의
이름에 '볼티모어'가 추가
된 것을 기념하기 위해
제작된 새로운 아이덴티티
이다. 극장의 세 무대를
상징하는 유연한 세 형태를
선보였다. 무대 위 배우의
테이프 마크에서 영감을
얻은 요소는 겹치거나 일직
선에 표현하거나 여러 모양
으로 변형하여 다양하게
적용할 수 있다.

17/오사카 항만 조합
Osaka Port Corporation
일본의 항만 관리 위원회.
디자인: Kokokumaru
(2000)

18/소니 플레이스테이션
Sony Playstation
일본의 비디오 게임 콘솔
브랜드.
디자인: Sony (1994s)

19/코뮌 디 토레 펠리체
Commune di Torre Pellice
이탈리아의 여행 프로모션.
디자인: Brunazzi Asso-
ciati (2002)
이탈리아 토리노 근방
토레 펠리체 마을의 아이덴
티티이다.

20/리트미스크 아랑괴풀
Rytmisk Arrangøpool
노르웨이의 음악 프로
듀서들.
디자인: Grandpeople
(2006)
노르웨이와 해외에서 대
중 공연을 준비하는 노르웨
이 콘서트Rikskonsertene
프로듀서들을 위해 제작된
로고이다.

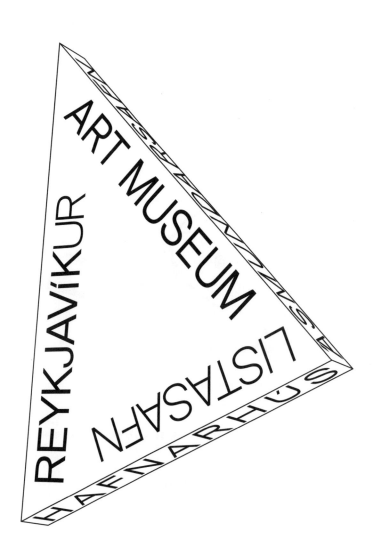

21/레이캬비크 아트 뮤지엄Reykjavik Art Museum
아이슬란드의 모던 아트 갤러리.
디자인: karlssonwilker (2017)
왜 모던 아트 갤러리의 비주얼 아이덴티티는 기존의 훌륭한
취향에 부합해야 하는가? 우리는 마음의 평화를 얻기 위해
테이트Tate, 스테델렉Stedelijk, 휘트니Whitney 미술관에
가는 것은 아니다. 우리는 자극을 얻고 고무되기 위해
이 곳을 찾는다. 국제적 위상의 컨템퍼러리 예술 기관은
강렬하게 표현된 프로그램, 뚜렷한 외관, 시각적 전시와
톤이 예술가와 방문객의 마음을 사로잡는다는 점을 알고
있다. 아이슬란드를 대표하는 예술 기관인 레이캬베크
아트 뮤지엄을 위해 칼슨윌커가 제작한 비주얼 아이덴티티

는 전통과는 거리가 멀다. 로고는 뮤지엄이 위치한 세
장소와 뮤지엄을 상징하는 견고한 삼각형이라는 의외의 장
치를 활용하였다. 삼각형의 바깥쪽에는 세 장소의 이름을
표시했다. 또한 이 장치는 세 건물의 간판과 방향 화살표
역할도 한다. 각 건물에는 고유한 기호가 부여되었고 이름
은 기울여 표시되었다. 모두 대문자로 표현된 타이포그래
피(스위스체)는 소박하면서도 강렬하다. 마케팅 및 홍보물에
서 눈길을 사로잡는 삼각형 패턴을 포함한 전체 아이덴티
티 체계는 세련되면서 다소 특이한 솔직함을 담아냈는 데
이에 대한 평은 엇갈렸다. 그러나 다른 예술 기관의
기술적으로 제작된 매끄러운 브랜드와는 차별화되어
더욱 눈길이 간다.

22/REGGS
암스테르담의 융합 디자인
스튜디오.
디자인: Smel *design
agency (2016)
하나의 이미지에 디자인,
브랜딩, 기술, 2D와 3D가
모두 담겨 있다.

23/팝업 메이커 스토어
Pop Up Maker Store
영국의 팝업 스토어.
디자인: Playne Design
(2017)
브라이튼에 있는 팝업
메이커 스토어는 디자이너
예술가와 작품을 전시한다.
아이덴티티의 깜짝 장난감
상자 콘셉트는 시장 가판대
전면에서 영감을 얻었다.

BRICKWORKS

24/

25/

CITYPOINT

26/

27/ 28/ 29/

30/

24/브릭웍스Brickworks
영국의 부동산 중개사.
디자인: Baxter & Bailey
(2014)
정직하고 소박한 느낌의
옛날식 끌로 새긴 형태의
서체는 '윤리적 부동산
중개사'로 인식되고픈
열망을 담았다.

25/브릭BRIC
미국의 예술 단체.
디자인: Eight and a Half
(2012)
브루클린의 무료 문화 프로
그램 보급 선두자 BRIC은
40년이 넘는 세월 동안
예술가와 미디어 제작자
의 작품을 지원 및 소개
해 왔다.

26/시티 포인트City Point
미국의 리테일 및 엔터테인
먼트 콤플렉스.
디자인: Pentagram (2017)
크고 자부심 넘치는 아이덴
티티는 브루클린을 상징하
는 여러 지역과 랜드마크의
집합점인 브루클린 도심의
대표적 복합용도 개발단지
를 표현한다.

27/오스카 쿨랜더Oskar
Kullander
스웨덴의 사진가.
디자인: Lundgren+Lind-
qvist (2011)
쿨랜더의 이니셜에 기반하
고 카메라 렌즈 형태를
본떠 제작된 모노그램은
그의 사진에서 발견되는
밀도의 희박성을 반영한
환원적 미학을 내포한다.

28/구스구스Gusgus
아이슬란드의 일렉트로닉
뮤직 컬렉티브.
디자인: karlssonwilker
(2014)
아이슬란드 최대 규모의 음
악 활동에 대한 '그릇된' 인
식을 표현한 실험적 로고
이다.

**29/브리티쉬 인스티튜
트 오브 인테리어 디자인**
British Institute of Interior
Design, BIID
영국의 전문가 협회.
디자인: Peter & Paul
(2013)
서체 트렌드나 유행에 구애
받지 않는 (디자인, 창의성 및
교육을 담는) 텅 빈 정육면체
는 영국 인테리어 디자인
분야에서 권위 있는 전문가
협회로 인정받고자 하는
BIID의 열망을 표현한다.

30/킹스 크로스
King's Cross
영국의 재개발 지역.
디자인: SomeOne (2017)
런던 킹스 크로스역 북부의
과거 철도용지를 재개발한
지역 브랜드이다.

VALLFORMOSA

01/

02/

TRONGATE 103

THE WELL
BONDI

03/ 04/ 05/

01/발포모사Vallformosa
스페인의 까바 제조사.
디자인: Mario Eskenazi
Studio (2018)

02/테이트Tate
영국의 아트 갤러리 그룹.
디자인: North Design
(2016)
2000년 월프 올린즈Wolff
Olins가 제작한 획기적인
테이트의 아이덴티티는
예술 기관의 '역동성'을
표현하기 위해 '사라지는'
형태의 로고에 여러 변형을
가미했다. 2015년에 테이트
의 아이덴티티 체계는 선택
가능한 총 75가지 로고타
이프 및 다양한 서체가
난무하고, 공식적 디자인
지침이 부재한 통제 불능의
상황에 다다랐다. 디자인
선택은 무한대고 일관성은
없었다. 노스 디자인은 단일
버전의 워드마크만을 유지
하여 이전의 3,000개 대신

340개의 점으로 재창조하
는 등 브랜드 '심층 정리'를
단행했다.

03/트론게이트 103
Trongate 103
영국의 아트 센터.
디자인: Graphical House
and Sarah Tripp (2006)
갤러리와 예술가들의 공간
이 존재하는 이 센터를
위해 글래스고 시의회와
트론게이트 103이 의뢰한
아이덴티티의 특징은 맞춤
디자인된 아이콘들이다.
'GATE'라는 단어는 합성되
는 데 사용된다.

04/SWU.fm
영국의 독립 라디오 방송국.
디자인: Give Up Art (2015)
브리스톨에 있는 사우스
웨스트 언더그라운드는
영국 남서부 지역의 언더그
라운드 음악 현장을 대변한
다. 45도 각도의 격자에
제작된 'SW' 기호는 남서쪽
방향을 지시한다.

05/더 웰The Well
호주의 웰니스 및
피트니스 센터.
디자인: Frost* (2016)
'균형'에 대한 아이디어가
이 로고에 스며 있다. 일곱
개의 핵심 기둥(치료, 회복, 유
연성, 유산소, 수면, 영양 포함)이
마크의 중심에 있는 7개의
점 라인을 통해 전달된다.

06/인 라이트 인 IN Light IN
미국의 조명 페스티벌.
디자인: Thirst (2016)
인디애나폴리스 도심에서
8월에 개최되는 이 페스티
벌은 도시의 빌딩, 도로,
수로를 환하게 비춘다. 인디
애나폴리스 인디애나 라이
트 페스티벌의 새로운 이름
을 결정하는 회의에서 썰스
트의 설립자 릭 발리센티는
센트럴 인디애나 커뮤니티
재단에게 오직 미국의 한
도시만이 '인 라이트 인'이
라는 이름을 정당하게 사용
할 수 있음을 상기시켰다.

07/르네 곤잘레즈 아키텍츠
Rene Gonzalez Architechts
미국의 건축사무소.
디자인: Thirst (2017)
시카고에 있는 썰스트는
실험적인 타이포그래피로
유명하다. 모더니즘을 추구
하는 마이애미 출신 건축
가의 스튜디오를 위한 새로
운 아이덴티티 제작 요청을
받았다. 포보쥬스키와 발리
센티는 8x3 격자를 고안하
여 건축가의 이름을 정확히
7x5 단위의 가는 획의 타이
포그래피(멀수록 가독성이 증
가)로 표현해 냈다. 타이포
그래피는 형태뿐만 아니라
패턴으로도 사용된다.

abacus

WAYOUT

02/

03/

04/

VENISE

holaluz

SIDETRACK™ FILMS

05/

06/

07/

01/CNN
미국의 케이블 TV 뉴스 네트워크.
디자인: Communication Trends (1980)
TV 화면에서 이 'CNN' 로고를 볼수 있게 된 것은 최후 순간의 임기응변 덕택이다. CNN 개국 직전, 임원들은 로고가 없다는 사실을 깨달았다. 그리고 애틀랜타의 소형 광고 대행사인 커뮤니케이션 트렌즈에게 48시간을 주며 로고를 의뢰했다. 로고를 작업하는 데 촉박한 시간이었지만, 결국 CNN 설립자 테드 터너Ted Tuner와 경영진에게 일련의 콘셉트를 제시했다. 터너 방송사 부사장 테리 맥그릭Terry McGuirk은 당시를 이렇게 회상했다. '그들은 우리에게 네다섯 개의 로고를 보여 줬는데 그중 C-N-N 글자를 관통하는 케이블이 눈에 들어왔다.' 대담한 빨간색의 꿈틀꿈틀한 서체는 끊임없는 연속성, 연결성, 세련미와 힘을 표현했다. 맥박 같은 파형에 고정된 'N'은 첨단 기술적 느낌을 자아낸다. 테드 터너의 직감이 맞았다. 40년이 넘는 세월 동안 CNN '버그bug'는 TV 시청자의 기억에 전 세계의 사건에 대한 지울 수 없는 흔적을 남겼다. 심지어 CNN이 사건의 일부로 느껴질 정도다. 하지만 커뮤니케이션 트렌즈의 토니 드와이어Toni Dwyer에게는 1980년 48시간의 기억은 씁쓸하게 남아 있다. CNN의 기대에 부응했음에도 당시 고작 2,600달러를 받았기 때문이다.

02/아바쿠스Abacus
영국의 출판사.
디자인: Unreal (2006)

03/케이디디아이KDDI
일본의 텔레콤 운영사.
디자인: Bravis International (2000)
지구를 볼 수 있는 것이 일본에서 두 번째로 큰 통신사 로고의 특징이 된다.

04/웨이 아웃 어소시에이츠
Way Out Associates
영국의 CCTV 시스템 컨설팅사.
디자인: Crescent Lodge (2004)
이 로고는 정해진 영역 안에서 A에서 B까지 (또는 'W'에서 'T까지) 가는 길을 그려 마치 지나간 길을 CCTV 카메라가 포착한 것처럼 기록한 것이다.

05/베니스Venise
프랑스의 광고 대행사.
디자인: Coast (2005)

06/올라루즈Holaluz
스페인의 재생 에너지 공급사.
디자인: Mario Eskenazi Studio (2016)
광선이 올라루즈('안녕, 빛') 글자를 관통하는 로고이다.

07/사이드트랙 필름
Sidetrack Film
미국의 영화 제작사.
디자인: Area 17 (2006)

HW

08/

WALK
THROUGH
WALLS

09/

METROPOLE
ORKEST

08/HW 아키텍쳐
HW Architecture
디자인: Studio Apeloig
(2016)
파리의 건축가 할라 와디
Hala Wardé 모노그램의
대담하고 힘찬 글자는 안정
감을 표현하고 글자를 가로
지르는 컷은 깊이와 볼륨감
을 더한다.

09/워크 쓰루 월즈
Walk Through Walls
영국의 자선 단체.
디자인: Mark Studio
(2017)
인신매매 생존자(이 영국
자선 단체가 지원하는 대상)가
경험한 엄청난 고난과
새로운 삶에 대한 희망을
표현한 단체명 및 아이덴
티티이다.

10/메트로폴 오케스트
Metrople Orkest
네덜란드의 재즈 오케스트라.
디자인: ME Studio (2018)
힐베르쉼에 소재한 다수의
그래미상 수상 경력의 세계
최대 규모 하이브리드 재즈
및 팝 오케스트라인 메트로
폴 오케스트의 생동감 넘치
는 아이덴티티이다.

11/U+I
영국의 부동산 기업.
디자인: North Design
(2016)
U+I 로고를 관통하는
가로선이 남긴 문자 조각은
여러 건물을 상징한다.
과거 주목받지 못했던 도시
구역을 상상력 넘치는 풍부
한 복합용도 건물로 재건하
는 데 자부심을 느끼는
기업에 적절한 로고이다.

12/오픈 스페이스
Open Space
네덜란드의 아트 갤러리.
디자인: Boy Bastiaens
(2016)
오픈 스페이스는 아트
갤러리, 복합 기능 공간이
자 쿤스타카데미 마스트릭
트 메인 빌딩에 있는 도서
관 별관이다. 로고타이프는
우주선에 새겨진 서체와
데 스틸De Stijl(신조형주의)
운동 창설자 중 한 명인
바트 반 덜 레크Bart van
der Leck의 초기 스텐실
서체에서 영감을 얻었다.

ABK MOL

THE NEW SCHOOL

02/

03/

04/

3☐Bat

05/

01/피렐리Pirelli
이탈리아의 제조 그룹.
디자인: Pirelli (1908)
세계의 여러 유명 로고는 친숙하고 좋은 기억을 환기해 줄 만큼 오래 사용되었기 때문에 우리의 마음에 기억되곤 한다. 다른 로고는 다소 잘못된 방식으로 그리기도 한다. 피렐리 로고의 'P'는 단순히 확장된 것이 아니라 끊어지기 일보 직전의 고무줄처럼 팽팽하게 늘어나 있다. 1908년 소개 당시, 고무줄 같은 'P'는 자전거와 자동차 타이어 제조 분야에서 피렐리의 리더십을 상징했다. 그러나 30년이라는 긴 세월 동안 왜 로고가 계속해서 옆으로 늘어났는지는 설명되지 않았다. 'P'는 더욱 확장되어 다른 글자와 겹치는 지경에 이르렀고, 로고의 여러 버전 간에는 일관성이 거의 없었다. 이렇듯 타이포그래피의 확장은 1930년대 초반 현재 로고의 최초 버전이 제작되면서 드디어 끝이 났다. 1940년대에 로고의 모양이 약간 수정되었다가, 1946년 비율과 관계성이 공식적으로 정해졌다. 그 후 1982년 유니마크Unimark의 살바토레 그레고리에티 Salvatore Gregorietti가 로고 사용 매뉴얼을 제작했다.

02/아카데미 퓌어 빌덴데 쿤스텐 몰Academie voor Beeldende Kunsten Mol
벨기에의 예술 학교.
디자인: Vrints-Kolsteren (2017)
6~18세 학생을 대상으로 하는 예술 학교의 정신과 부합하는 명랑하고 실험적인 워드마크이다. 정사각형 격자에 제작된 글자는 원시적이면서도 미래적인 분위기를 자아낸다. 십 대 학생처럼 각 글자는 지체로서 모두 중요하다. 알파벳 전체가 이런 형식으로 제작되어 학교 주변의 간판에 사용된다.

03/테스톤 팩토리
Testone Factory
영국의 작업 공간.
디자인: Peter & Paul (2017)
티텀+티텀Teatum+Teatum의 건축가가 셰필드 Sheffield의 과거 제철 공장을 재해석하여 탄생시킨 스튜디오 겸 이벤트 공간으로, 피터&폴의 사무실이기도 하다. 제작진은 2진 부호를 '존재와 문화의 신호로서 우주 공간으로 내보내는 일종의 신호탄'이라 표현한다.

04/더 뉴 스쿨
The New School
미국의 대학교.
디자인: Pentagram (2015)
맨해튼 그리니치 빌리지에 있는 더 뉴 스쿨은 디자인적 사고를 인문학부터 공연 예술, 국제 정책, 사회 연구에 이르는 다양한 분야에 접목한다. 2015년 제작된 아이덴티티는 타이포그래피적 도약을 시도했다. 더 뉴 스쿨의 대학센터 주변 간판에 사용된 이르마Irma 체에서 출발한 피터 비락 Peter Bil'ak이 디자인한 누에Neue는 세 개의 다른 너비를 활용하여 같은 단어 안에서도 자유롭게 표현했다. 부조화스러우면서도 놀라운 아이덴티티는 이 대학교의 표현적이고 독창적인 정신 및 재학생과 뉴욕시와의 만남을 담아냈다.

05/3CBat
프랑스의 건설사.
디자인: Plus Murs (2018)
'Conception, Construction, Conseil'(디자인, 건설, 컨설팅)의 'C'는 평면도의 방과 출입구 기호에서 유래한다.

06/

07/

08/

09/

10/

11/

12/

06/사비오 파슨즈 아키텍츠
Savio Parsons Architects
호주의 건축사무소.
디자인: Design by Toko
(2018)
시드니의 신생 건축사무소의 웹사이트를 구축했다. 디자인 바이 토코는 활용할 포트폴리오가 많지 않은 사무소의 직선적 외관과 인테리어 공간을 반영하여 확대, 축소가 가능한 모노그램을 제작했다.

07/아츠 산타 모니카
Arts Santa Mònica
스페인의 아트 센터.
디자인: Mario Eskenazi Studio (2013)
바르셀로나 라 람블라의 개조된 17세기 수녀원에 위치한 아츠 산타 모니카는 컨템퍼러리 예술을 순회 전시한다. 예술 전반에 걸친 카탈루냐의 창조적 인재를 위한 플랫폼 역할을 한다. 네 가지 버전의 로고는 모두 소박하고 요새처럼 생긴 건물의 기와지붕 꼭대기에서 바라본 관점에서 제작되었다.

08/퓨처!Future!
프랑스의 일렉트로닉 뮤직 페스티벌.
디자인: Republique Studio (2016)
퓨처는 매년 파리에서 개최되며, 페스티벌의 저음이 로고를 뒤흔들고 있다.

09/랑페르 에 볼롱테르
L'Enfer Est Volontaire
미국의 감자칩 브랜드.
디자인: karlssonwilker (2016)
동네 슈퍼마켓의 과자 진열대에서 찾을 수 있는 제품이 아닌 랑페르 에 볼롱테르('지옥은 임의적이다')는 칩을 먹기 전에 흡입 가능한 대마초가 포장 안에 포함된 스낵 라인이다. 의도적으로

'대마초 그림'의 긴 계보와 스낵의 시각적 언어와 거리를 둠으로써 간식거리에 완전히 새로운 시각을 제공한다.

10/롯테Lutte
일본의 미용실.
디자인: Shinnoske Design (2012)
롯테 로고타이프의 틀 역할을 하는 사각형은 일본 남부 나라에 있는 이색적인 '물 위에 떠 있는' 미용실 입구의 형태와 비율을 반영했다.

11/슈무크Schmuque
독일의 주얼리 디자인 기업.
디자인: Büro Uebele Visuelle Kommunikation (2015)
율리아 뮌징Julia Münzing의 주얼리는 독일식 정확성과 프랑스식 세련미를 결합했다. 뮌징의 로고도 주얼리를 뜻하는 독일어 단어 'Schmuck'가 프랑스식으로 마리된 퓨전이다. 고가의 금속을 사용한 작업을 모방한 로고타이프는 글자를 거의 읽기 어려운 수준의 길이로 늘렸다. 그러나 서체(부티크)는 우아함을 간직하고 있다(아이덴티티도 유지된다).

12/라루즈Laluz
두바이의 레스토랑.
디자인: Mario Eskenazi Studio (2015)
라루즈는 바르셀로나의 가장 성공한 고급 레스토랑 그룹 중 하나인 그루포 트라가루즈Grupo Tragaluz의 로사 마리아 에스테바Rosa Maria Esteva와 토바스 타루엘라Thomas Taruella 모자가 함께 도전하는 중동 음식 전문 레스토랑이다. 창문틀 모서리처럼 거대한 'L'은 빛을 들여보낸다.

01/

KRICKET

02/

03/

04/

05/

06/

07/

08/

01/치에코 모리
Chieco Mori
일본의 전통 코토 연주자
및 무용수.
디자인: Emmi Salonen
(2006)

02/크리켓Kricket
영국의 레스토랑 체인.
디자인: Mind Design
(2015)
제철 재료로 현대 인도
음식을 요리하는 레스토랑
의 접근 방식과 비슷하게,
크리켓의 워드마크는 컨템
퍼러리 로마자를 힌두어
처럼 구부려 표현했다.

03/차이니즈Cinise
일본의 매장 내 중국 관련
프로모션.
디자인: Marvin (2006)
다이마루Daimaru 백화점
이 '현대 중국'이라는 주제
를 홍보하고자 했다.

04/이스트 덜위치 델리
East Dulwich Deli
영국의 델리카트슨.
디자인: Multistrey (2001)
런던 남부에 위치한 고급
식품 매장의 전통적이고
화려한 이전 디자인으로
회귀했다. 여기서 사용되는
종이류는 재활용된 달러
지폐로 만든 엷은 색 고급
종이에 인쇄되어 있다.

05/힐 브라운Hill Brown
미국의 극세사 브랜드.
디자인: Doyle Partners
(2011)

**06/디트로이트 심포니 오
케스트라**Detroit Sympho-
ny Orchestra, DSO
미국의 음악 기관.
디자인: Pentagram
(2000)
DSO가 화려하게 장식된,
전쟁 전 고향 디트로이트로
홀로 복귀하면서 자연스럽
게 이 아이덴티티가 생기게
되었다. 이 로고는 오케스트
라와 홀, 그리고 최근에
추가된 공연 예술 센터를
위한 것이다.

07/칼레이도폰Kaleidofon
노르웨이의 음악 정보 센터.
디자인: Grandpeople
(2006)

08/네오2Neo2
스페인의 잡지.
디자인: Yarza Twins
Studio (2018)
네오2는 스페인의 최신
예술 및 디자인 트렌드와
패션, 음악, 예술, 문화계의
새로운 인재를 세계에 알리
는 것을 목표로 한다. 소용
돌이치는 로고 글자는 예술
의 가변성과 세월에 따른
점진적 발전을 상징한다.

01/

happy face

02/

Twelve Town

03/

TEJ CHAUHAN

QUADRI

PIAZZA SAN MARCO, VENEZIA DAL 1775

SEMPRE

06/

01/덕 앤드 라이스
Duck and Rice
영국의 펍 & 레스토랑.
디자인: North Design
(2015)
노스 디자인은 앨런 유Alan
You가 개업한 학카산Hak-
kasan, 야우아차Yauatcha
그리고 최근에는 파크 치노
이즈Park Chinois와 덕 앤
드 라이스 등 아시아 음식
을 주제로 한 레스토랑의
아이덴티티를 성공적으로
제작해 왔다. 소호 버윅
스트리트에 있는 덕 앤드
라이스는 광동식 개스트로
펍이라는 새로운 카테고리
를 탄생시켰다. 45도 격자
에 제작된 로고는 동아시아
를 연상시키는 픽셀화된
검은색 글씨를 사용해 유럽

과 아시아의 절묘한 균형을
이루어낸다.

02/해피 페이스 피자
Happy Face Pizza
영국의 레스토랑.
디자인: Pentagram (2018)
해피 페이스 피자는 런던의
재개발 지역 킹스 크로스에
있는 피자 전문점이다. 서체
디자이너 바비 태넘Bobby
Tannam과 협업하여 펜타그
램은 레트로한 이탈리아적
감성을 창조해냈다. 초기
디자인은 이탈리아 키아리
Chiari의 갈레리아 다르떼
린꼰뜨로Galleria D'Arte
L'Incontro를 위해 다니엘
바로니Danielle Baroni가
제작한 로고에서 영감을
얻었다.

03/투웰브 타운Twelve
Town
영국의 TV 제작사.
디자인: Johnson Banks
(2018)
존슨 뱅크스는 이 신생기업
의 이름이 자아내는 신비로
운 분위기에서 영감을 얻어,
'당신이 가 본 곳과는 전혀
다른' 공간을 상상한 브랜
드 체계를 개발했다. 비주얼
접근법은 유럽식으로 수정
한 어메리칸 고딕American
Gothic 서체에서 힌트를
얻었다. 신문 1면의 매체명
과 21세기식으로 절묘하게
업데이트했다.

04/테즈 차우한Tej
Chauhan
영국의 산업 디자이너.
디자인: Studio Build
(2017)
테즈 차우한이 작업한 여러
기술 제품 디자인은 1960
년대 후반과 1970년대 초반
의 부드럽고 넉넉하며 오가
닉한 형태를 연상시킨다.
허브 루발린Herb Lubalin의
레터링 전문가팀은 이 시기
를 출발점으로 삼아 푸쉬
핀 스튜디오Push Pin Stu-
dio의 화려한 서체를 활용
하여 차우한의 아이덴티티
를 제작했다.

05/리스토란테 콰드리
Ristorante Quadri
이탈리아의 레스토랑.
디자인: GBH (2018)
콰드리는 약 300년 동안
부유한 베네치아인과 산마
르코 광장 관광객을 상대로
영업해 왔다. 베네치아의
가장 낮은 지대에 있는
콰드리의 외벽에는 그랜드
카날의 계절성 범람을 의
미하는 알타 아쿠아Alta
Acqua(높은 물) 표시가 있다.
필립 스타크의 대대적인
복원 후 부활한 아이덴티티
작업에는 정기적으로 일어
나는 알타 아쿠아로 노후화
된 화려한 외부 간판에
광을 내고, 간판 각 글자의
아래쪽 절반을 산화하는
작업이 포함되었다.

06/셈프레Sempre
스웨덴의 카페.
디자인: Bold (2013)
셈프레(이탈리아어로 '항상'을
의미)는 스톡홀름 도심에
있는 정통 이탈리안 에스프
레소 바이다. 볼드는 이탈리
아의 유명 커피하우스에서
얻은 시각적 힌트(맞춤 제작
된 간판 글자, 바닥의 타일 패턴,
나뭇잎 모양 라떼아트 등)를
종합하여 아이덴티티와
포장재를 재해석했다.

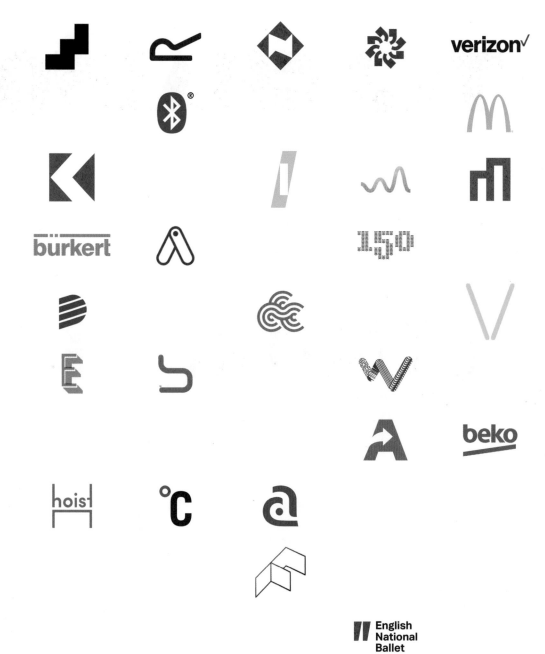

타이포그래피적 요소

'타이포그래피적 요소'에서는 알파벳 글자나 숫자, 구두점, 텍스트에 쓰인 심벌과 같은 문자 언어의 구성 요소를 기반으로 하는 로고를 소개한다.

A부터 Z까지의 글자들은 심벌로서의 잠재성뿐 아니라 카멜레온 같은 개성을 제공한다. 글자들은 각기 무수히 많은 방식으로 다시 그려지거나 재구성될 수 있다. 한 글자를 대안적 서체로 쓰면 그 안에 포함된 형태와 대칭, 디테일들이 디자이너에게 시작점을 풍부하게 제공한다. 점과 테일(다른 글자보다 밑으로 처지게 쓰는 부분), 어센더(다른 글자보다 위로 나온 부분), 디센더(다른 글자보다 밑으로 처지는 부분), 세리프(삐침), 글자 안에 적용된 네거티브 스페이스는 새롭고 흥미로운 연상을 불러일으킬 수 있다.

당연히 알파벳이 펼치는 미의 퍼레이드에서 모든 글자들이 똑같이 아름답지는 않다. 어떤 대문자나 소문자 서체는 다른 것들보다 마크로서 이룰 수 있는 가능성이 더 크다. 로고에 있어 특정 글자의 인기는 논의되고 있는 언어에서 그 글자의 등장 정도를 반영하는 것

일지도 모른다. 예를 들어, 독일어와 네덜란드어는 영어보다 'K'가 더 흔하게 등장한다. 하지만 어떤 디자이너들은 'A'나 'F', 'G'나 'M'으로 시작하는 이름을 가진 고객들을 만나면 기뻐해야 할 수도 있다.

구두점이나 악센트, 텍스트의 심벌을 가지고 노는 것은 독일과 이탈리아, 프랑스, 영국의 인쇄 및 타이포그래피 전통에 뿌리를 둔 유럽적인 취미로 보인다. 이 분야에서 높은 수준에 오른 전문가들에는 느낌표와 인용 부호를 좋아하는 PR 및 브랜딩 에이전시와 마침표의 정확성과 경제성을 좋아하는 것처럼 보이는 회계 사무실이 있다.

1.30 한 글자를 사용한 경우: A

01/

Azman
Architects

02/

03/

04/

05/

06/

07/

08/

09/

01/얼라이언스 어브로드 그룹Alliance Abroad Group
미국의 다국적 인턴십 및 학생 자원봉사 프로그램.
디자인: Marc English Design (2002)

02/에이즈먼 아키텍츠
Azman Architects
영국의 건축 사무실.
디자인: Spin (2004)
구조적으로 좋은 서체('aa')는 퍼한 아즈만Ferhan Azman의 '반전 있는 모더니즘을 보여 준다.

03/예술가 공동체 연합
Alliance of Artists' Communities
미국의 입주 예술가 프로그램 지원 서비스.

디자인: Malcom Grear Designers (2002)
정확히 말하면 'a' 2개와 'c' 1개이다.

04/에이스트랙Acetrack
스웨덴의 디지털 건강 모니터링 기기.
디자인: Akademi (2017)
에이스트랙의 제품과 앱은 몸의 케토시스 수치(지방연소율)를 모니터하고 식단과 피트니스 프로그램에 대한 지침을 제공한다. 로고는 운동선수와 피트니스 전문가를 주요 대상으로 하여 스마트폰에서 눈에 잘 띄도록 제작되었다.

05/스코틀랜드 예술 협의회
Scottish Arts Council
영국의 예술을 위한 재정 지원 및 개발, 후원 협의회.
디자인: Graven Images (2002)
예리한 눈을 가진 디자인 연구자들은 2005년 9월에 디자인 소프트웨어 제조사 쿼크엑스프레스QuarkX-press가 공개한 새로운 로고가 SAC의 로고와 거의 똑같다는 것을 알아챘다. 소프트웨어 회사는 어쩔 수 없이 처음으로 다시 돌아가야 했다.

06/어드밴스Advance
영국의 인하우스 교육 프로그램.
디자인: Mytton Williams (2003)
영국 최대의 전문 지원 서비스 제공업체 중 하나인 캐피타Capita가 내부 교육 체계를 수립했다.

07/아이토코드Aitocode
핀란드의 소프트웨어 개발 툴.
디자인: Hahmo (2018)
아이토코드의 'A'는 친근하고 사용이 용이한 둥근 모서리 처리가 된 스위스 아미Swiss Army 스타일의 도구를 연상시킨다. 로고는 생동감 있고 모노크롬과 작은 크기에도 잘 어울린다.

08/아오스데나Aosdàna
영국의 주얼리 스튜디오.
디자인: Graphical House (2014)
스코틀랜드 서부 해안의 아이오나섬에 있는 아오스데나는 수 세기 동안 전해져 내려온 켈트식 디자인 주얼리를 제작한다. 'A'는 고대 게일어 철자법에서 유래한다.

09/엘지 아트 센터
LG Art Center
대한민국의 문화 공간.
디자인: Lance Wyman (1999)
새로운 고급 복합 공간에서 펼쳐지는 공연 예술을 나타내며 휘날리는 깃발을 표현했다.

1.30 한 글자를 사용한 경우: A, B

10/

11/

12/

the national archives

13/

14/

15/

BERNARD'S
MARKET & CAFE

17/

18/

19/

St Barnabas
House

20/

21/

22/

10/리펠리노 아키텍츠
Ripellino Architects
스웨덴의 건축사무소.
디자인: BankerWessel
(2013)
스톡홀름에 있는 알레산
드로 리펠리노Alessandro
Ripellino의 건축사무소
로고는 보는 방향에 따라
'R' 혹은 'A'로 보인다. 이는
건축 스타일 패턴을 구성하
는 기초 단위다.

**11/페코라로, 아브라트,
브루나지&아소치아티**
Pecoraro, Abrate, Brunazzi
& Associati
이탈리아의 건축 스튜디오.
디자인: Brunazzi &
Associati (1999)

12/애틀버로 미술관
Attleboro Arts Museum
미국의 커뮤니티 기반
미술관.
디자인: Malcom Grear
Designers (2004)

13/영국 국립 보존 기록관
The National Archives
영국의 정부 기록 기관.
디자인: Spencer Du Bois
(2004)

14/테 아우아하Te Auaha
뉴질랜드의 창의 교육.
디자인: Cato Partners
(2016)
테 아우아하 창의성 대학교
는 특별한 목적으로 건립된
캠퍼스에 휘티레이아 공과
대학교와 웰링턴 공과대
학교의 예술 및 크리에이
티브 프로그램을 통합하
여 탄생했다. 'A'자의 모노
그램은 느낌표와 와하로아
waharoa(관문 혹은 입구를 뜻
하는 마오리어)를 결합했다.

15/배치웰Batchwell
뉴질랜드의 음료 제조사.
디자인: Studio South
(2017)
배치웰은 세 가지 차의
향을 내기 위해 차갑게
압착한 쥬스에 콤부차를
블렌딩한 음료 제조사다.

16/벤 애덤스 아키텍츠Ben
Adams Architects
영국의 건축사무소.
디자인: SEA (2015)

17/반넨버그 인베스츠
Bannenberg Invests
영국의 투자회사.
디자인: Baxter & Bailey
(2015)
자칭 지역 사회를 지원하고
환경과 금융 시장의 지분을
보호하는 투자회사이다.

18/리버 블러프 아키텍처
River Bluff Architecture
미국의 건축 사무실.
디자인: Design Ranch
(2003)

19/ 버나드Bernard's
미국의 고메 마켓 및 카페.
디자인: Eric Baker De-
sign (2003)

20/세인트 바나바즈 하우스
St Barnabas House
영국의 말기 환자 완화
치료 호스피스.
디자인: Conran Design
Group (2006)

**21/브란덴부르크 경제 기
획원**Wirtschaftsministeri-
um Brandenburg
독일의 지역 경제부처.
디자인: Thomas Manss
& Company (1996)
내부 투자를 유치하기 위한
브란덴부르크의 캠페인은
진보적인 문자를 사용했다.

22/비욘Beyon
영국의 사무실 가구
공급업체.
디자인: SEA (2001)
앉아 있기 좋은 장소이다.

1.30 한 글자를 사용한 경우: B

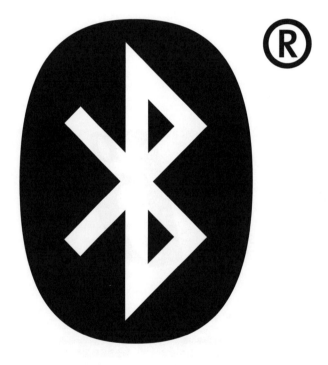

24/

25/

26/

27/

23/블루투스Bluetooth
국제 무선 기술.
디자인: Ericsson (1998)
블루투스 기능은 전 세계적으로 생산되는 장치와 차량에 내장되어 있다. 하지만 개발 및 라이센스는 블루투스 스페셜 인터레스트 그룹Bluetooth Special Interest Group, SIG에서 감독한다. '블루투스'의 이름은 인텔 선임 엔지니어이자 초대 SIG 의장인 짐 카다크Jim Kardach 덕에 탄생했다. 1996년, SIG 창립 멤버인 에릭슨Ericsson, 인텔, 노키아Nokia는 이 새로운 기술의 코드명을 찾고 있었다. 카다크는 프란스 벵트손Frans G. Bengtsson의 역사 소설 중 서로 다른 바이킹 부족을 통합하고, 푸르스름한 회색 치아를 자랑했던 10세기 덴마크 왕 하랄드 '블루투스' 고름손Harald 'Bluetooth' Gormsson에 관한 책을 읽고 있었다. 에릭슨은 코드명으로 '플러트Flirt'를 염두에 두고 있었지

만, 노키아는 '컨덕터Conductor'를 선호했다. 아무것도 결정되지 않은 채 출시가 다가왔다. '블루투스'를 제외한 모든 임시 코드명은 독특하지 않았고 상표 등록도 불가했다. PR회사 에델만Edelman은 블루투스라는 이름을 싫어했다. 하지만 언론의 반응은 긍정적이었고, 후에 블루투스로 상까지 받게 되었다. 에릭슨이 등록한 이 로고는 스칸디나비아 룬 문자 하갈Hagall과 하랄드의 이니셜 브자칸Bjarkan이 합쳐진 형태이다. 장식이 없고 각진 수수께끼 같은 로고는 오랜 세월을 살아남았다. 삼만 개 이상 기업이 SIG에 등록되어 있다.

24/바이트Bite
영국의 광고 대행사.
디자인: Blast (1996)
작가와 예술 감독의 파트너십은 고객에게 인상을 남기기 위해 고안되었다.

25/봉고라마 프로덕션스
Bongorama Productions
덴마크의 이벤트 기획사.
디자인: A2/SW/HK (2005)

26/배저 미터Badger Meter
미국의 유량계.
디자인: Crosby Associates (1969)

27/카르티에르 부르고
Cartiere Burgo
이탈리아의 종이 제조업체.
디자이너: Brunazzi & Associati (2002)

1.30 한 글자를 사용한 경우: B, C

**rijksmuseum
boerhaave**

28/

omroep voor kunst en cultuur

29/

30/

FISH CENTRAL
Founded 1968

28/레이크스뮈세이엄 부르하버Rijksmuseum Boerhaave
네덜란드의 박물관.
디자인: Silo (2017)
과거 유럽에서 올해의 박물관으로 선정된 라이덴에 있는 레이크스뮈세이엄 부르하버는 500년에 걸친 네덜란드 과학사 컬렉션을 보유하고 있다. 수학적 형태에 겹쳐진 렌즈 모양의 원은 애니메이션과 시각적 실험을 위한 창을 제공하여 호기심과 추가적인 질문을 자극한다.

29/씨C
네덜란드의 예술 전문 방송사.
디자인: Studio Dumbar (2006)
서로 다른 타이포그래피로 해석한 같은 글자를 모두 겹쳐 만든 하나의 형태가 일반적으로 예술 문화 작품이 만들어 내는 다각적 관점을 표현한다.

30/그레이트 브리티쉬 셰프스Great British Chefs
영국의 온라인 리소스.
디자인: Hat-trick Design (2012)
그레이트 브리티쉬 셰프스는 영국 최고의 요리사와 음식 작가의 요리법과 영감을 제공하는 웹사이트다. 해트트릭 디자인은 셰프와 요리법 컬렉션의 느낌을 전달하기 위해 칼, 밀대, 숟가락, 거품기로 구성된 'C' 모음 로고를 제작했다.

31/크라운 로Crown Law
덴마크의 법률사무소.
디자인: Lundgren+Lind-qvist (2018)
크라운 로는 엔터테인먼트 업계 전문 부티크 법률 회사이며 화려한 스타 고객군을 보유하고 있다. 비전통적 접근 방식과 자사의 업무 영역이 법률 비즈니스에 생소하다는 사실을 나타내기 위해 'C'와 슬래시를 결합하여 파도 모양을 표현했다.

32/피시 센트럴
Fish Central
영국의 음식점.
디자인: Atelier Works (2003)
상류층 대상 피시 앤 칩스 음식점인 피시 센트럴은 오래된 지역 고객들에게 낯설지 않으면서 그릇에 써도 보기 좋은 로고가 필요했다.

33/샤르망 그룹Charmant Group
일본의 안경 브랜드.
디자인: Katsuichi Ito Design Studio (1995)
보고 있는 'C'를 의미한다.

34/농촌 지역 통계 정보
Commission for Rural Communities
영국의 자문 기관.
디자인: Mitton Williams (2005)
소박한 전원과 농사, 자연에 대해 말하는 것은 빈곤한 영국 농촌 지역을 위해 목소리를 내고 있는 챌트넘에서 활동하고 있는 이 기관의 일이 아니다.

1.30 한 글자를 사용한 경우: C, D, E

35/

36/

37/

38/

39

40/

41/

35/센트로 데 콘벤시오네스 데 카르타헤나Centro de Convenciones de Cartagena
콜롬비아의 컨벤션 센터.
디자인: Chermayeff & Geismar (1981)
탁 트인 바다에 있는 세 개의 'c'이다. 컨벤션 센터는 역사적인 카리브해 항구인 카르타헤나의 부두에 있다.

36/대니쉬 디자인 어워드
Danish Design Award
덴마크의 산업부문 시상식.
디자인: Kontrapunkt (2016)
이 모노그램의 타이포그래피는 초기 모더니스트 겸 덴마크의 서체 디자인 선구자인 크누드 브이 엥겔하드

Knud V Engelhard의 서체(유쾌하게 표현된 가로선과 마무리)에서 영감을 받았다.

37/디버시파이Diversify
스웨덴의 건강 모니터링 기기.
디자인: Akademi (2018)

38/뒤뷔송 아르쉬텍튀르
Dubuisson Architecture
프랑스의 건축사무소.
디자인: Studio Apeloig (2018)
건물 모양 이니셜의 창문 사이로 빛이 통과한다.

39/다이아 케이코
Daia Keiko
일본의 형광등 조명 제조업체.
디자인: Katsuichi Ito

Design Studio (2001)

40/데이터트레인Datatrain
독일의 장비 관리자 및 부동산 소유주들을 위한 소프트웨어 및 교육.
디자인: Thomas Manss & Company (2004)
옆으로 뒤집힌 'd'가 일부 잘려나간 채 평면도를 나타낸다.

41/브라이튼 돔
Brighton Dome
영국의 공연 예술장.
디자인: Johnson Banks (2013)
로열 파빌리온Royal Pavilion 부지의 일부이자, 유명하고 사진이 잘 나오는 왕실 건축물에 이웃하여 건축된 이 기품 있는 공연장의

가시성을 높이고자 제작된 아이덴티티이다. 'big D'의 세리프체는 콘서트홀 입구의 몰딩에서 발견되는 건물의 심벌인 리젠시 시대의 가리비 모양 장식과 조화를 이룬다.

42/도미니언 에너지
Dominion Energy
미국의 에너지 공급사.
디자인: Chermayeff & Geismar & Haviv (2017)
도미니언 에너지는 미국 동부와 로키산맥 서부 지역의 6백만 명 이상의 유틸리티 및 소매 고객에게 에너지를 공급한다. 도미니언 리소시즈Dominion Resources에서 도미니언 에너지로 기업명을 변경하면서 새롭게 '떠오르는 D'를 표상한

로고는 브랜드 전통에 연속성을 제공한다.

43/일렉트로록스
Electrolux
스웨덴의 백색 가전 제품 제조사.
디자인: Cario Vivarelli (1962)
1950년대 후반 가정용 가전제품 시장이 확대되면서 일렉트로록스의 제품이 해외로 진출한다. 이 회사는 보다 보편적인 느낌을 주는 일렉트로록스로 이름을 변경하고 전 스칸디나비아 지역에서 기존의 지루해 보이는 지구 모양의 회사 심벌을 대체할 새로운 디자인을 공모했다. 조건은 상표 보호를 위해 로고에 지구가 포함되어야 한다는 것이었

다. 하지만 결과는 실망스러웠다. 그리하여 스위스에서 경연이 다시 열렸다. 스위스는 유럽 어느 지역보다도 환원주의적이고 모더니즘적인 디자이너와 타이포그래퍼들이 집중적으로 활동하고 있었다. 우승자는 카를로 비바렐리Carlo Vivarelli였다. 그의 로고가 시작되는 부분인 '태양과 지구의 오목볼록함'은 'E'와 지구를 결합한 것이었다. 이는 부엌의 청결, 효율성과 동일시되는 일렉트로록스의 심벌이 되었다.

1.30 한 글자를 사용한 경우: E

45/

46/

47/

EASTMARINE

48/

44/에릭슨Ericsson
스웨덴의 커뮤니케이션 기술 기업.
디자인: AID (1980), Stockholm Design Lab (2017)
스웨덴 거대 통신 기업의 유명한 3개의 막대 무늬가 로고
로 채택되기까지의 과정은 쉽지 않았다. 에릭슨의 광고
담당자 구스타프 더글라스Gustaf Douglas는 전체 그룹사
를 포괄할 수 있는 새로운 기업 아이덴티티 개발을 위한
예산을 책정받기까지 7년이 소요되었다. 더글라스는
현재도 사용되고 있는 스코틀랜드 왕립 은행Royal Bank
of Scotland의 로고를 포함하여 여러 기업의 아이덴티티
를 창조한 런던의 AID에 기업 로고 개발을 의뢰했다.
네 가지 제안 중 테리 무어Terry Moore의 세련되고 기술적
이며 양식화된 'E'가 선택되었다. 더글라스가 아이덴티티
위계 체계를 처음 제안한 후 꼬박 10년이 지난 1982년
마침내 로고가 탄생했다. 스웨덴 도처에서 볼 수 있는
에릭슨의 로고는 '세 개의 소시지'로 불렸고, 멕시코에서는
'3개의 텔레바나나tres telebananas'라는 별명을 얻었다.
이 로고는 폭발적 성장과 기술적 성공의 시기 동안 에릭슨
을 지원했다. 2017년 에릭슨의 로고는 디지털 시대로
안내되었다. 스톡홀름 디자인 랩은 픽셀 격자에 정확하게
맞추고, 날렵한 이미지를 제공하기 위해 'E-con'을 미세
하게 18.435도 기울이는 작업을 진행했다.

45/이어프루프Earproof
네덜란드의 청각 보호 솔
루션.
디자인: Stone Twins
(2005)

46/에버리 퍼블리싱
Ebury Publishing
영국의 논픽션 출판사.
디자인: Form (2017)
자기 계발에서 요리, 스포츠
에 이르는 논픽션 관련 책
을 출판하는 펭귄 임프린트
Penguin imprint의 에버리
퍼블리싱은 양장본의 책등
에 어울리는 대담한 아이덴
티티를 채택했다. 현대 공예
·창작가 문화, 활판 인쇄,
스크린 인쇄 등 전통 관행
의 부활에서 힌트를 얻었다.

47/이 크리에이터스
E-creators
일본의 웹 사이트 개발자들.
디자인: Taste Inc. (2003)

48/이스트머린Eastmarine
터키의 보팅 및 해양 제품.
디자인: Chermayeff &
Geismar & Haviv (2014)

1.30 한 글자를 사용한 경우: E, F

49/

50/

51/

52/

53/

54/

55/

56/

57/

58/

59/

49/이써 캐피털Ether Capital
미국의 자산 관리기업.
디자인: Moniker (2018)
이써 캐피털은 공공 시장 투자자에게 이써리움 Ethereum 생태계에 대한 액세스를 제공한다. 비트코인이 계산기라면 이써리움은 세계 컴퓨터다. 모니커의 모노그램은 이써리움 로고의 프리즘 형태를 오픈소스 플랫폼과 연관지었다.

50/유포니카Euphonica
영국의 이벤트 음악 대행사.
디자인: Each (2017)
유포니카의 크리에이티브 전문가팀은 세계적 수준의 라이브 음악 경험을 선사한다. 부식된 듯 보이는 'E'는 분위기와 용도에 크기가 커졌다 작아지는 소리의 세계를 표현했다.

51/폴리오 와인스 앤 스피리츠Folio Wines & Spirits
영국의 고급 와인 판매상.
디자인: HGV (2002)
두 명의 존경받는 와인 판매상이 합병되어 생긴 회사의 좋은 이미지를 나타내는 로고이다.

52/필름 앤드 퍼니처Film and Furniture
영국의 온라인 리소스.
디자인: Form (2017)
영화 애호가와 디자인 괴짜는 유명 영화에 나오는 가구, 장식, 디자인 제품을 어디서 어떻게 구하는지를 filmandfurniture.com에서 알 수 있다. 3차원의 'F'는 영화 세트장의 공간과 풍경을 연상시킨다.

53/퓨전스Fusions
호주의 전국 클레이 및 유리 아티스트 협회.
디자인: Ingahoots (2006)

54/파치스Facis
이탈리아의 남성 패션 상표.
디자인: Brunazzi Associati (1999)

55/피프스 타운 아티잔 치즈 코Fifth Town Artizan Cheese Co
캐나다의 치즈 제조자.
디자인: Hambly & Wooley (2004)
현대적 서체와 구식 정서가 혼합된 이 로고는 회사가 최신 식품 및 와인 산업 지역에서 확실히 자리 잡고 있다는 인상을 준다.

56/포사이트 벤처 파트너스Foresight Venture Partners
영국의 헤지 펀드.
디자인: Johnson Banks (2005)

57/대니 페링턴
Danny Ferrington
미국의 기타 제작자.
디자인: Malcom Grear Designers (1978)

58/팜하우스 웹
Farmhouse Web
미국의 웹 테크놀로지.
디자인: Templin Brink Design (1999)

59/패션 센터Fashion Center
미국의 뉴욕 업무 지구.
디자인: Pentagram (1993)
재단사와 도매업자, 패션 하우스들의 고향인 맨해튼 중심의 가먼트 지구는 약간 경계가 모호하고 특색이 없어 보였다. 거기서는 일급 비밀이 아닌데도 일들이 은밀히 진행됐다. 경계도 불분명했다. 지리적 행정 구역 명칭이 없는 업무 개선지구에 불과했다. 로고의 다섯 개 구멍이 있는 검은색 단추는 광고나 가로등 배너, 휴지통, 랜드마크 인포메이션 키오스크의 커다란 입체 모형에 적용되어 현재 패션 센터라고 불리는 데 큰 역할을 했다.

1.30 한 글자를 사용한 경우: G, H

60/

Greenwich Park
BAR & GRILL

61/

62/

63/

Gilbert Collection

64/

65/

66/

67/

GENERAL MILLS

68/

60/텐더 그린즈Tender Greens
미국의 패스트푸드.
디자인: Pentagram (2017)
텐더 그린즈는 전문 요리사가 현지 조달된 식재료로 요리하는 패스트푸드 체인이다. 웨스트 코스트에 기반을 둔 체인은 사업을 확장하면서 부드러운 채소류tender greens 메뉴를 넘어서 메뉴의 다양성을 보여 주고자 했다. 펜타그램이 제작한 팬과 접시 모양의 'g'는 색상이나 식재료, 요리 이미지로 채울 수 있어서, 체인점 이름에서 요리로 관심을 옮겨 준다.

61/그리니치 파크 바 앤 그릴
Greenwich Park Bar & Grill
영국의 음식점 및 바.

디자인: SomeOne (2005)

62/가농 시큐리티즈
Gagnon Securities
미국의 투자사.
디자인: Chermayeff & Geismar (2006)
맨해튼 투자사 로고의 'G'는 고급스럽고 육중한 금융권의 분위기를 자아낸다.

63/그린윙Greenwing
태국의 혼다 자동차 대리점.
디자인: Chermayeff & Geismar Inc. (2005)
'친환경주의적 철학'을 가진 자동차 판매업체이다.

64/길버트 컬렉션
Gilbert Collection
영국의 장식 미술 박물관.
디자인: Atelier Works (2000)
길버트 컬렉션은 2000년 이후 런던의 서머셋 하우스Somerset House에 전시된 9천만 파운드에 달하는 보석 및 장식 미술 유산이다. 전시는 이 로고로 시작된다. 그리고 스너프 박스 디자인에 새겨진 것을 보면 이 로고가 창립자 아서 길버트 경의 모노그램이라는 것을 알 수 있다.

65/교토 가쿠엔 대학교
Kyoto Gakuen University
일본의 대학교.
디자인: Kokokumaru (1998)

66/건메이커스 공익 트러스트
Gunmakers's Charitable Turst
영국의 교육 공익 사업.
디자인: Atelier Works (2005)
런던의 유서 깊은 길드 중 하나인 건메이커스 컴퍼니Gunmakers' Company가 운영하는 이 트러스트는 교육 장학금과 학비 보조금을 지원한다. 'g'에 붙인 작은 삐침이 로고에 화력을 더 해 준다.

67/그랜드피플Grand-people
노르웨이의 그래픽 디자인 스튜디오.
디자인: Grandpeople (2006)

68/제너럴 밀스
General Mills
미국의 포장 식품 그룹.
디자인: Lippincott Mercer (1955)

'g'가 소용돌이 모양으로 과장되었다. 거기에는 'M' 또는 심지어 밀가루 한 포대가 들어 있기도 하다.

69/호스티지 유케이
Hostage UK
영국의 인질 지원 자선 단체.
디자인: Crescent Lodge (2003)
1980년대 초, 캔터베리 대주교의 특사로 일하던 테리 웨이트Terry Waite는 이란과 리비아에 인질로 잡혀 있는 수많은 영국인을 구출하기 위해 협상에 나섰다. 그리고 당시 레바논에서 납치자들과 중재를 하고 있던 웨이트 자신도 붙잡혀 1,763일 동안 억류되어 있었다. 게다가 그중 처음 1년 동안은 독방에서 지내야 했다. 그런 그가 2005년 납치 희생자와 그들의 사랑하는 가족을 상담하고 지원하는 호스티지 UK를 설립했다. 그들 모두 어떤 상황을 이겨내기 위해 시간을 활용하는 데 익숙해 있다. 벽 위에 있는 분필 표시가 희생자가 느끼는 고독감과 무력함을 보여 주고, 로고에 같은 식으로 쓴 'H'는 강력한 시각적 진술이 된다.

70/힐튼Hilton
미국의 호텔 그룹.
디자인: Enterprise IG
소유주가 다른 힐튼 호텔 코퍼레이션Hilto Hotel Corp과 힐튼 인터내셔널Hilton International의 통합을 의미하는 마크이다.

1.30 한 글자를 사용한 경우: H

71/

72/ 73/ 74/

HOUSE
PRODUCTIONS

75/

76/
77/
78/

Horstonbridge

79/
80/

71/하버드 대학교 출판부
Harvard University Press
미국의 대학 출판사.
디자인: Chermayeff &
Geismar & Haviv (2013)
익숙하지만 복잡한 구식
로고는 책(혹은 창문)을 암시
하는 여섯 개의 직사각형으
로 재해석된 'H'와 세리프
체로 대체되었다.

72/하우스Haus
미국의 부동산 웹사이트.
디자인: Moniker (2017)
하우스는 우버Uber 창립자
들이 만든 주택 매매 온라
인 플랫폼이다. 지붕과 굴뚝
을 표현한 'h'는 디지털과의
친밀성에 균형감을 더해
준다.

73/호이스트Hoist
호주의 작업 공간.
디자인: Frost* (2017)
호이스트는 시드니 외곽에
있는 미르박그룹Mirvac
오스트레일리언 테크놀로
지 파크에 있다. 스타트업
및 기업 파트너를 위한
공동 작업, 팀, 워크샵, 이벤
트 등의 공간을 제공한다.
기업명은 혁신적인 비즈니
스 성과를 높이 끌어올리기
위한 노력을 나타낸다.
호주의 유명한 혁신 상품인
힐즈 호이스트Hills Hoist
회전식 빨래걸이에 대한
찬사이기도 하다.

74/호니먼 박물관
Horniman Museum
영국의 박물관.
디자인: Hat-trick Design
(2012)
수집가이자 빅토리아 시대
의 차 무역상 프레데릭 호니
먼Frederick Horniman이
1901년 설립한 런던 남부의
박물관에는 기발한 인류학,
악기, 수족관, 자연사 컬렉
션이 있다. 뒤집힌 괄호
형태의 'H' 모노그램은
'컬렉션의 컬렉션'이라는
브랜드 아이디어에서
비롯되었다.

75/하우스 프로덕션즈
House Productions
영국의 영화 및 TV 제작사.
디자인: OPX (2016)
자칭 '인재에게 열린 문'이
라는 이 독립 영화 및 TV
제작사는 로고에서 환영하
는 'H'를 통해 열린 문을
표현했다.

76/혼다Honda
일본의 엔지니어링 기업.
디자인: Honda (1972)
'H'는 1963년 혼다가 생산
한 첫 자동차에 처음 등장
했다. T360 픽업트럭 보닛
의 절반을 차지할 정도로 거
대하고 대담한 버전은 혼다
로고의 원형이다. 십 년 후
혼다 시빅Honda Civic에
크기를 줄인 로고가 소개

되었다.

**77/사우스 워터프론트
파크, 호보켄**South Water-
front Park, Hoboken
미국의 도시.
디자인: Lance Wyman
(1995)

78/헤리티지 트레일스
Heritage Trails
미국의 로어 맨해튼 도보 관광.
디자인: Chermayeff &
Geismar Inc. (1998)

79/허시Hush
영국의 정원 설계 회사.
디자인: Purpose (2005)

80/호스턴브리지
Horstonbridge
영국의 부동산 개발
컨설팅사.
디자인: Brownjohn (2004)
새로운 개발 및 관리 간
차이를 해결한다는 회사의
주장이 로고에 담겨 있다.

1.30 한 글자를 사용한 경우: I, J, K

81/

82/

84/

85/

86/

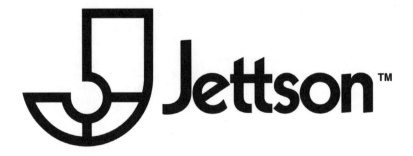

Jade Jagger for **yoo**

81/디지털스케이프
DigitalScape
일본의 디지털 디자이너
채용 대행업체.
디자인: Bravis International (2003)
양옆으로 잡아당겨 일본
문자로 '사람'을 의미하는
'hito(히토)'처럼 된 'i'가
개인의 자질을 강조한다.

82/인데시트Indesit
이탈리아의 백색 가전
제조사.
디자인: Wolff Olins (1998)
마케팅의 초점을 제품에서
소비자 쪽으로 돌린 인데시
트의 범 유럽 리포지셔닝의
일환이다. 새로운 아이덴티
티는 젊음과 합리적인 가격,
단순성을 전달하도록 디자
인되었다.

83/인터섹션Intersection
영국의 상업 용지 개발사.
디자인: Face37 (2016)

84/어윈 파이낸셜
Irwin Financial
미국의 특수 금융 서비스 그룹.
디자인: Chermayeff &
Geismar Inc. (1999)

85/인티그레이션
Integration
영국의 엔지니어링
컨설팅사.
디자인: TM (2013)
인티그레이션의 일부 시각
적으로 뛰어난 건축 파트너
의 아이덴티티를 능가하기
위해 제작된 로고이다. 겹친
두 글자는 인티그레이션이
어떤 기업인지 말해 준다.

86/디 인터내셔널
The International
뉴질랜드의 주거 용지
개발사.
디자인: Studio South
(2015)
가는 선과 미니멀리즘은
오클랜드에 있는 재건축
오피스 타워의 디자인과
아이덴티티를 관통하는
주제다.

87/젯슨Jettson
네덜란드의 운동화 브랜드.
디자인: Boy Bastiaens
(2015)
신발 디자이너이자 운동
화 수집가 조디 보쉬Jordy
Bosch가 설립한 미니멀한
스포츠 신발 브랜드의
판 모양 'J' 로고이다.

88/제이드 재거 포 유
Jade Jagger for Yoo
영국의 크리에이티브 디렉
터의 아이덴티티.
디자인: Someone (2007)
디자이너 필리페 스타크
Philippe Stark와 맨해튼
로프트 컴퍼니Manhattan
Loft Company의 창업자
존 히치콕스John Hichcox
의 부동산 개발회사인
유Yoo의 크리에이티브 디렉
터로서 제이드 재거의 아이
덴티티이다. 재거는 유의
개발 부문 '인테리어 스타일
리스트'이다. 여러 개의'J'를
연결해 만든 그녀의 로고는
'물 흐르는 듯하고 오가닉
한' 그녀의 디자인 스타일
을 표현하도록 의도되었다.

89/키라카 홀딩즈
Kiraça Holdings
터키의 재벌기업.
디자인: Chermayeff &
Geismar (2005)
'K'는 자동차, 엔지니어링,
해양 및 에너지 분야 산업
그룹의 성장을 상징하는
화살표 역할도 한다.

1.30 한 글자를 사용한 경우: K, L

90/

91/

92/

93/

94/

95/

96/

Lehner WerkMetall **L**

little label

90/쉐린 칼리딘 침술
Shereen Kalideen Acupuncture
영국의 침구사.
디자인: DA Design (2006)

91/켄터키 뮤직 홀 오브
페임 앤 뮤지엄Kentucky
Music Hall of Fame &
Museum
미국의 켄터키 음악 유산
전시회.
디자인: Malcom Grear
Designers (1999)

92/플라자 킨타Plaza Kinta
멕시코의 쇼핑몰.
디자인: Lance Wyman
(1993)

93/카토나 미술관
Katonah Museum of Art
미국의 공공 박물관.
디자인: Chermayeff &
Geismar (1990)
뉴욕 웨스트체스터 카운티
에 소재한 저명한 모더니즘
건축가 에드워드 라라비 반
즈Edward Larrabee Barnes
가 디자인한 건축물의 단순
한 기하학을 모노그램으로
표현했다. 규모는 작지만
널리 존경받는 박물관 겸
학습 센터의 로고이다.

94/클레트 출판사
Klett Verlag
독일의 교육 출판업자.
디자인: MetaDesign
(2004)
독일 어린이들에게 친숙한
이 백합 모양 로고는 창업
주 에른스트 클레트Ernst
Klett의 이니셜이 있다.

95/케이마트Kmart
미국의 창고형 매장 체인.
디자인: G2 Branding &
Design (2004)
케이마트는 2002년에 공식
적으로 챕터 11 파산 신청
을 한다. 이 로고는 이후
실시된 조직 재정비에 따라
새롭게 바뀐 것이다.

96/ 위트레흐트 예술 도서
관Kunstuitleen Utrecht
네덜란드의 예술 도서관.
디자인: Ankerxstrijbos
(2005)
K = Kunst = 예술.

97/래리 라디그 포토그래
피Larry Ladig Photography
미국의 광고 사진작가.
디자인: Lodge Design
(2006)

98/레너 베르크메탈
Lehner WerkMetall
독일의 조명 제조업체.
디자인: Büro für Gestaltung Wangler & Abele
and Eberhard Stauß (2006)
우르술라 방글러Ursula
Wangler와 프랑크 아벨레
Frank Abele에게는 간결한
것이 더 좋은 것이다. 'L'은
단지 글자가 아니다. 그것의
직각 모양은 레너의 맞춤형
건축 조명 시스템에 내재
하는 전통적인 금속 세공
장인 정신을 완벽하게
보여 준다.

99/렉서스Lexus
일본의 자동차 제조사.
디자인: Siegel & Gale
(2002)
이 마크는 럭셔리 자동차
브랜드가 '고객과 정서적으
로 더 깊이 연결되기 위해'
진행한 캠페인의 일환이다.

100/리틀 레이블
Littel Label
노르웨이의 음반 회사.
디자인: Kellegraphics
(2004)

1.30 한 글자를 사용한 경우: M

101/

102/

103/

104/

105/

101/메시지Message
영국의 침례교 수도원
내부 신문.
디자인: Sam Dallyn (2001)

102/맥 프로퍼티즈
Mac Properties
미국의 부동산 임대 기업.
디자인: Thirst (2013)

103/모파Mopar
미국의 자동차 수리 부품
공급사.
디자인: 디자이너 미상
(1964)
다양한 '자동차 부품motor
parts'은 다임러 크라이슬
러Daimler Chrysler의 수리
부품 및 서비스 공급사의
이름에 영감을 제공했다.

104/메타모포시스
Metamorphosis
영국의 개인 이미지
컨설팅사.
디자인: Thomas Manss
& Company (1996)
변태하기를 기다리는
애벌레를 연상시킨다.

105/마라톤 컨설팅
Marathon Consulting
미국의 IT 컨설팅사.
디자인: Area 17 (2006)
이 회사에서 실현한 것처럼
맥박과 산맥을 참고해 IT를
'고성능 스포츠'로 포지셔닝
하려는 시도이다.

106/멕시코 시티 메트로
Mexico City Metro
멕시코의 메트로 시스템.
디자인: Lance Wyman
(1968)
1960년대 말 랜스 와이먼
은 새롭고 현대적이며
외향적인 아이덴티티를
멕시코에 만들어 주었다.
전 세계는 1968년 올림픽
에서 반향을 불러일으킨
그의 그래픽뿐만 아니라
멕시코 시티의 새 메트로
네트워크를 위해 제작한
이 아이덴티티 시스템도
지켜보았다.

107/하우스페어발퉁 만스
Hausverwaltung Manss
독일의 시설관리 기업.
디자인: Thomas Manss
& Company (2016)
독일 베스트팔리아 지역에
있는 시설관리 기업은 로고
에서 'M'을 통해 주택단지
관리에 대한 가상의 마스터
플랜을 표현했다.

1.30 한 글자를 사용한 경우: M

108/

109/

110/

111/

112/

113/

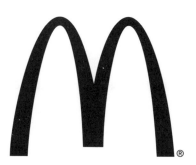

114/

108/마커스 폼
Markus Form
스웨덴의 가구 제조사.
디자인: Lundgren+Lind-qvist (2014)
슬래시(혹은 사선) 왼편의 'M'은 마커스 폼과 협업하는 각 디자이너와 '공생' 관계를 나타낸다.

109/더 매뉴얼The Manual
미국의 디자인 저널.
디자인: Moniker (2016)
성장하는 웹에 대한 저널의 초점을 표현한 심벌로 애플리케이션에서 확장, 축소 가능하다. 'M', 평판 스크린으로 전환되는 열린 책 혹은 실질에서 디지털로의 진보로 해석될 수 있다.

110/마벤Maven
호주의 건축 리더십 채용 기업.
디자인: Design by Toko (2016)

111/뮤지카 비바
Musica Viva
호주의 공연 예술 기업.
디자인: Cato Partners (1984)

112/뮤지컬리스트
Musicalist
멕시코의 뮤직 큐레이션.
디자인: Monumento (2017)
뮤지컬리스트는 고급 브랜드에게 선별된 음악이나 '연구를 통해 잘 다듬어진 멀티미디어를 제공하는 오트 쿠튀르 수준의 경험'을 제공한다. 'M'은 진폭(또는 볼륨)에 따라 증가하는 이중 음속 파장 혹은 지휘자 손의 움직임을 상징한다.

113/뮤직푀래가나
Musikförläggarna
스웨덴의 직업 권리 협회.
디자인: BankerWessel (2017)
뮤직푀래가나는 스웨덴 음반 제작가와 출판인의 권리를 보호한다.

114/맥도날드Madonalds
미국의 패스트푸드 음식점.
디자인: Jim Shindler (1962)
1955년 레이 크록Ray Kroc이 딕Dick과 맥Mac 맥도날드 형제와 함께 햄버거 스탠드 프랜차이즈를 시작했을 때, 건물 기본 디자인에는 유선형 아치가 스탠드 양옆에 한 개씩 배치되었다. 어떤 각도에서 보면 이 아치들은 황금색 'M'처럼 보였다. 이는 후에 이 체인 로고의 기본이 되었다.

1.30 한 글자를 사용한 경우: M, N

115/

116/

117/

118/

119/

HermanMiller

meubles.com

NOTEWORTHY
BOOKS

115/뮌헨 국제 공항
Flughafen München
독일의 국제 공항.
디자인: Otl Aicher and
Eberhard Stauß (1992),
업데이트: Büro für
Gestaltung Wangler &
Abele (2001)
1969년에 독일의 항공사
루프트한자의 아이덴티티
를 책임지기도 했던 아이허
와 스타우브는 공항이 문을
열 때 이 독특한 'M'을 만들
었다. 오늘날 이는 세 부분
으로 나뉘어 각각 12m
높이로 공항 진입로에 서서
방문객들을 맞고 있다.

116/미들섹스 보호관찰부
Middlesex Probation Service
영국의 보호관찰부.
디자인: Johnson Banks
(1995)
감옥도 아니고 커뮤니티
서비스도 아닌 성공적인
보호 관찰이 범죄 생활을
접고 올바르게 살게 하는
최고의 방법이다.

117/워렌 밀러Warren
Miller
미국의 액션 스포츠 영화
제작자.
디자인: Templin Brink
Design (1998)
두 개의 눈 덮힌 봉우리 'M'
은 익스트림 스키와 스노
보드 영화 제작자를 위한
것이다.

118/미디어 라이츠
Media Rights
미국의 사회 문제를
다룬 영화를 배급하는
비영리 단체.
디자인: Open (2000)

119/머쉬룸 레코즈Mush-
room Records
호주의 음반 회사.
디자인: Frost Design (2005)
머쉬룸이 워너 뮤직 오스
트레일리아Warner Music
Australia에 매각되면서
독립적인 이미지를 유지하
기 위해 이 로고를
만들었다.

120/허먼 밀러
Herman Miller
미국의 가구 제작자.
디자인: Irving Harper (1947)
HM의 디자인 디렉터 조지
넬슨George Nelson의 스튜
디오에서 일하던 하퍼는
새로운 가구 제품군을 위한
언론 광고를 만들어 달라는
부탁을 받고 이 로고를 창안
했다. 그는 작업할 새로운
디자인에 대한 사진 한장
없이 Miller의 'M'에서 나뭇
결이 보이는 평면 가구를
만들어 냈다. 회사에서 엠블
럼을 확정할 때까지 그것을
다듬으면서 이어지는 광고
에 계속 적용했다. 이런
공짜 로고도 있긴 하다.

121/뮤제 드 프랑스
Musées de France
프랑스의 공립 박물관들.
디자인: Apeloig (2005)
문화부를 위해 디자인된
이 '명칭'은 대중이 접근할
수 있는 프랑스 국가 소유
박물관을 가리킨다.

122/뫼블스닷컴
Meubles.com
프랑스의 온라인 가구
소매업.
디자인: Fl@33 (2004)

123/노트워디Noteworthy
노르웨이의 출판사.
디자인: Mission (2018)
책장에 꽂힌 이 작은 출판
사 책의 책등에 주목하도록
존재감을 부여하는 로고
이다.

1.30 한 글자를 사용한 경우: N, O

124/

125/

126/

project
oiJ

127/

SydneyOlympicPark

128/

124/나노트로닉스
Nanotronics
미국의 이미징
소프트웨어 개발사.
디자인: Chermayeff &
Geismar & Haviv (2016)
반도체, 마이크로 칩,
나노 튜브 등 세계 초정밀
기술 검사에 사용되는
산업용 현미경 자동화 기업
의 로고는 빛, 정확, 정밀성
을 표현했다.

125/니콜라 틸링
Nicola Tilling
영국의 마케팅 전문가.
디자인: Mytton Williams
(2006)
차트나 그래프에서 'N'은
언제나 상승으로 끝난다.

126/닛폰 생명보험
Nippon Life Insurance
일본의 보험사.
디자인: Chermayeff &
Geismar (1988)
1889년 설립된 닛폰 생명
보험(별칭 닛세이Nissay)은
일본 최대 생명보험사다.
라틴어 'N'을 연상시키는
로고는 국제주의적인 느낌
을 전달한다. 반면 전체
형태는 일본 전통 문장과
서체를 연상시킨다.

127/오벌 이노베이션 재팬
Oval Innovation Japan
일본의 교육 관련 비영리
조직.
디자인: Sinnoske Inc. (2006)
OIJ는 지방에 새로운 대학
교 개발을 장려하는 일을
한다. 이 마크는 유연하고
민감한 조직의 특성을 표현
하고 있다.

128/시드니 올림픽 공원
Sydeny Olympic Park
호주의 올림픽 경기 장소.
디자인: Saatchi Design
(2002)

1.30 한 글자를 사용한 경우: O, P

129/

130/

131/

PARK SQUARE

129/오션 유나이트
Ocean Unite
영국의 캠페인 단체.
디자인: Mark Studio (2015)
오션 유나이트는 해양 보존
을 위한 강력한 목소리를
내기 위해 버진 유나이트
Virgin Unite가 설립한
단체다.

130/오픈 날리지 파운
데이션Open Knowledge
Foundation
영국의 비영리 네트워크.
디자인: Johnson Banks
(2014)
오픈 날리지 파운데이션은
영국에 있는 국제 비영리
단체이다. 시민 단체가 데이
터에 접근하고 이를 활용
하여 사회 문제를 해결하도
록 지원한다. 이 점을 증명
하기 위해 로고는 데이터가
얼마나 개방(바깥쪽 막대) 및
폐쇄(안쪽 막대)되어 있는지
를 보여 주는 72개국의
데이터 세트에 기반해
제작되었다.

131/오페로Opero
이탈리아의 인쇄소.
디자인: TM (2016)
베로나에 있는 오페로를
이탈리아의 해외 시장에
고급 인쇄소로 포지셔닝하
기 위해 우아한 'O'를 활용
한 로고이다.

132/파크 스퀘어Park
Square
영국의 부동산 개발업체.
디자인: Brownjohn (2006)

133/파울라 가리도 디자
인&인테리어즈Paula Garri-
do Design & Interiors
브라질의 인테리어 디자인
스튜디오.
디자인: Thomas Manss
& Company(2014)
생물학자에서 인테리어
디자이너로 변신한 파울라
가리도의 컨설팅 회사를
대표할 뿐만 아니라 180도
회전하면 운영 중인 소셜
미디어 채널 보싸 데코
Bossa Décor의 모노그램으
로 변신하는 로고이다. 'P'
와 'G'는 'b'와 'D'가 된다.

1.30 한 글자를 사용한 경우: P, Q, R

134/

135/

136/

137/

138/

134/포인터Pointer
스페인의 투자 펀드매니저.
디자인: Practica (2017)
실적 좋은 펀드를 찾아내는
소질을 암시하는 기업명과
앞다리를 세운 사냥개의
특징적 자세와 연결되는
모노그램이다.

135/더 패트릭 스튜디오
The Patrick Studio
영국의 극장.
디자인: Common Curi-
osity (2017)
더 패트릭 스튜디오는
버밍엄 히포드롬 씨어터
안에 있는 200석 규모의
최첨단 다목적 스튜디오
극장이다. 9평방미터 크기
의 무대는 공연과 행사의
이미지 구성이 이루어지는
스튜디오 'P'에게 주요
공간을 제공한다.

136/폴리스그램Polisgram
그리스의 건축사무소.
디자인: Semiotik (2017)
폴리스그램은 그리스 출
신 젊은 여성 건축가 루이
사 바렐리디Louisa Varelidi
와 스텔라 파파조글루Stella
Papazoglou의 동업회사다.
숫자 '2'와 글자 'P'를 흥미
롭게 활용한 로고는 네덜란
드의 서체 선구자 빔 크라
우벨Wim Crouwel의 작업
에서 영감을 얻었다. 완성된
프로필은 평면도에서 볼 수
있는 형태와 유사하다.

137/콰이어Qyre
스웨덴의 미디어 프로덕션
채용 기업.
디자인: Akademi (2017)
콰이어의 미디어 채용 서비
스는 스마트폰 플랫폼을
통해 제공된다. 로고는
플랫폼을 통한 인재 교류 및
협업을 핵심적으로 담아
냈다.

138/퀄리티 푸드케어
Quality Foodcare
영국의 병원 전문 케이터링.
디자인: Atelier Works
(1996)

139/246 퀸246 Queen
뉴질랜드의 복합용도 단지.
디자인: Studio South
(2018)
건축 당시 246 퀸 스트리트
는 오클랜드 중심부의 건축
비전, 미래지향적 패션 소매
점, 도시적 세련미의 상징이
었다. 대대적인 보수 작업
이후, 양쪽 거리 방면에
있는 세 개의 다층 창문의
둥근 모서리에서 영감을
받은 모티브로 다시 돌아
왔다.

140/레가타Regatta
영국의 아웃도어 의류.
디자인: SEA (2013)
레가타는 간단하고 즉각적
으로 알아볼 수 있는 'R'에
평평한 선, 뚜렷한 곡선,
날렵한 킥을 사용하여 자사
의 3대 시장인 강아지 산책
가, 언덕 산책가, 등반가를
표현했다.

1.30 한 글자를 사용한 경우: R, S

141/

142/

143/

144/

145/

146/

147/

stv.tv

141/체리 알Cherry R
일본의 아트 갤러리.
디자인: Kokokumaru
(2003)

142/리어든 커머스
Rearden Commerce
미국의 전자 상거래 플랫폼.
디자인: Templin Brink
Design (2004)

143/라쿠난 자동차 회사
Rakunan Car Co.
일본의 자동차 판매 대리점.
디자인: Kokokumaru (1997)

**144/소네스타 인터내셔널
호텔**Sonesta International
Hotel
미국의 다국적 호텔 체인.
디자인: Malcom Grear
Designers (1979)

145/스톡웰 파트너십
Stockwell Partnership
영국의 도시 재건 계획.
디자인: Atelier Works
(2003)
런던 남부 스톡웰 지역의
기업과 공동체 그룹, 주민이
함께 모인 이 연합은 지역
도시 개선 계획에 정부
자금을 유치하기 위해
결성되었다.

**146/서스테이너빌리티
퀸즐랜드**Sustainability
Queensland
호주의 자연 자원 관리.
디자인: Inkahoots (2013)
이 로고는 고전적 뫼비우스
의 띠를 앞뒤 방향 화살표
로 재해석하여 'S'자 모노그
램으로 표현했다.

147/사이언콘Sciencon
스웨덴의 용접 컨설팅사.
디자인: Sam Dallyn (2003)
사이언콘은 차세대 에너지
설비용 기술 용접 전문기
업이다.

148/스타트크라프트
Statkraft
노르웨이의 전기 공급업체.
디자인: 디자이너 미상
(1992)
노르웨이의 국영 발전소가
사유화된 1992년에 설립된
회사다. 빛과 어둠, 음과 양,
원 안에 든 'S'가 많은 것을
암시한다.

149/수페르가Superga
이탈리아의 신발 및
스포츠웨어 제조사.
디자인: Brunazzi &
Associati (1999)

150/에스티브이STV
영국의 지역 TV 채널.
디자인: Elmwood (2006)
스코티시Scottish TV와
그램피언Grampian TV,
두 방송국이 SMG 텔레비
전이라는 단일 브랜드를
갖게 되었다.

1.30 한 글자를 사용한 경우: T, U

151/

152/

153/

154/

155/

156/

157/

158/

159/

151/텔레문도Telemundo
미국의 스페인어 TV
네트워크.
디자인: Chermayeff &
Geismar Inc. (1992)

152/트리니티 레퍼토리
Trinity Repertory
미국의 극단.
디자인: Malcom Grear
Designers (2000)

153/아베니 티Aveny-T
덴마크의 극장.
디자인: A2/SW/HK (2001)

154/팅크Tink
스웨덴의 오픈 뱅킹
플랫폼 개발사.
디자인: Kurppa Hosk
(2018)
원 4분의 1과 반원을 특수
문자에 접목한 헤드라인
서체인 로타 그로테스크
볼드Lota Grotesque Bold
를 활용했다. 't'는 핀테크
경쟁사와 차별화한 비주얼
시스템의 일부이다.

155/트랜지션스Transi-
tions
영국의 라디오 프로그램
및 투어, 앨범 시리즈.
디자인: Malone Design
(2005)

**156/메사추세츠만 교통
공사**Massachusetts Bay
Transportation Authority
미국의 도심 교통국.
디자인: Chermayeff &
Geismar (1964)
보스턴에서 지하철을 타면
'T'를 타는 것을 의미하며,
수십 년 간 그래 왔다. 그
러나 1960년대 초 처마예
프와 게이즈마가 이 콘셉
트를 제안했을 때 교통공
사 임원과 엔지니어에게는
큰 도약이었다. 'T'의 디자
인은 버스와 트램을 포함한
전체 보스턴 대중교통 시스
템 아이덴티티 프로그램의
일부였다.

157/쌍둥이 재단
Twins Foundation
미국의 쌍둥이 및 다둥이를
위한 비영리 정보 센터.
디자인: Malcom Grear
Designers (1983)

158/올셈Ursem
네덜란드의 건축 그룹.
디자인: Total Identity
(2004)

159/유니비전Univision
미국의 스페인어 TV 네트워크.
디자인: Chermayeff &
Geismar Inc. (1989)

1.30 한 글자를 사용한 경우: V, W

160/

161/

162/

WEDGWOOD

ENGLAND 1759

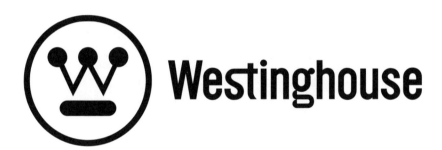

160/비전Vision
영국의 건축 박람회.
디자인: TM (2017)
비전의 모노그램, 워드마크
및 전반적인 아이덴티티는
큰 크기에서만 드러나는
미세한 디테일이 특징이다.
박람회 주변 광고판과 그래
픽에서 이 로고는 난해한
건축 구성 요소처럼
느껴진다.

161/밴더빌트 대학교
Vanderbilt University
미국의 대학교.
디자인: Malcom Grear
Designers (2001)
확실히 자리잡고 있는 밴더
빌트의 오크나무 나뭇잎과
도토리 모양 심벌에 새로운
인상이 부여됐다.

162/호텔 벨타Hotel Velta
일본의 호텔.
디자인: Kokokumaru
(2005)

163/웨지우드Wedgwood
영국의 파인 차이나
생산업체.
디자인: The Partners
(2000)

164/웨스팅하우스
Westinghouse
미국의 전자기기 제조 그룹.
디자인: Paul Rand (1960)
웨스팅하우스는 회사의
원로 조지 웨스팅하우스
George Westinghouse의
고전적인 엠블럼에 익숙했
다. 랜드가 이 로고를 보여
주었을 때, 못마땅하다는 듯
침묵만 흘렀다. 로고는 전당
포 앞에 걸린 공 세 개와
만화 캐릭터에 비유되었다.
랜드의 설명과 회사의 디자
인 디렉터 엘리어트 노예스
Elliot Noyes의 중재 후 비로
소 채택될 수 있었던 이 로고
는 대기업 브랜딩에 있어
랜드마크가 되었다. 1990년
대 후반에 구 웨스팅하우스
는 해체되었지만, 이 로고는

여전히 소비자 가전 및 원자
력 사업에 사용되고 있다.

1.30 한 글자를 사용한 경우: V, W

165/

166/

167/

WEDNESDAYITE

165/더 휠러 스쿨
The Wheeler School
미국의 사립 통학 학교.
디자인: Malcom Grear
Designers (2004)
1889년 미국 표현주의
화가이자 교육자인 메리
콜맨 휠러Mary Coleman
Wheeler가 설립한 유아원
및 남녀 공학교는 로드
아일랜드에 있다.

166/윌버포스Wilberforce
영국의 노예 거래 폐지 200
주년 기념 아이덴티티.
디자인: Elmwood (2005)
윌리엄 윌버포스William
Wilberforce의 노예 거래
폐지 캠페인은 1807년에
마침내 결실을 맺었다. 200
주년 기념식은 윌버포스의
출생지인 헐시에서 주관하
고 있었다. 헐시는 기념일을
널리 알리고, 2007년 이후
시의 부흥을 꾀하기 위해
노예를 연상시키는 진부한
이미지를 벗어난 인권 단체
의 브랜드처럼 보이는 아이
덴티티를 주문했다.

167/원더링 쿡스
Wandering Cooks
호주의 비즈니스 인큐베이터.
디자인: Inkahoots (2003)
브리즈번에 있는 원더링
쿡스는 5개의 주방이 구비
된 레스토랑 겸 바이다.
신예 요리사와 식음료 기업
에 요리 기술을 연마하고
제품을 판매할 기회를 제공
한다. 패턴과 질감으로 구성
된 'W' 모노그램 메뉴는
일반적인 조리법에도 다른
재료를 사용하면 독특한
요리가 탄생한다는 생각을
표현했다.

168/웬즈데이이트
Wednesdayite
영국의 축구 서포터즈 클럽.
디자인: Atelier Works
(2005)
파란색과 흰색 줄무늬 유니
폼을 입고 뛰는 셰필드
웬즈데이Sheffield Wednes-
day의 독립 서포터즈 클럽
의 마크이다.

169/쓰리 위스키
Three Whiskey
영국의 디지털 마케팅 대행사.
디자인: Common Curi-
osity (2019)
'3'과 'W'로 읽히고 대행사
의 핵심 성장 목표를 표현
한 모노그램은 3x3 격자에
제작되었다.

1.30 한 글자를 사용한 경우: W, X

170/

171/

WILMORITE
CONSTRUCTION

172/

x·rite

X BY 2
Architecture First

170/웰컴 레지덴셜
Welcome Residential
호주의 부동산 중개사.
디자인: Inkahoots (2018)
난민과 저렴한 주택을 지원
하고, 퀸즐랜드로 이주한
주민이 지역 사회에 잘 정착
하여 번영하도록 돕는 차별
화된 비영리 부동산 중개사
이다. 점으로 구성된 'W'는
공동체를 구성하는 개인을
상징한다.

171/랩Wrapp
스웨덴의 디지털
마케팅 기업.
디자인: Kurppa Hosk
(2017)
랩은 결제 중심 마케팅의
'새로운 기준'을 표방한다.
사용자가 결제 카드를 랩
플랫폼에 연결하면 계좌로
보상금이 직접 적립된다.
랩의 강렬하고 '군더더기
없는' 타이포그래피는 고객
의 신뢰를 얻고 개인 정보
공유에 대한 거리낌을 극복
하기 위한 전략의 일환이다.

172/윌모리트 컨스트럭션
Wilmorite Construction
미국의 건설 하도급업체.
디자인: Moon Brand (2001)
쇼핑센터 개발업체인 윌모
리트의 로고는 5가지 색깔
의 블록으로 이루어진 'W'
이다. 이 디자이너는 건축
중인 건물을 보고 골격만
있는 버전을 생각해 냈다.

173/엑스 라이트X-Rite
미국의 색 측정 기술.
디자인: BBK Studio
(2004)
'X'는 인쇄, 이미징, 의료
산업을 위한 고정밀 기술을
만드는 기업으로서 좋은
위치를 나타낸다.

174/엑스 바이 투X by 2
미국의 기술 컨설팅 그룹.
디자인: BBK Studio (2005)
이 그룹은 복잡한 기업
내부의 시스템을 설계하고
구축한다.

1.31 숫자를 사용한 경우

01/

02/

03/

8:59
centrepoint
what's next for young people

12move

01/3
영국의 다국적 이동통신 네트워크.
디자인: 3 (2002)
2002년 당시에는 3G(3세대 기술)가 휴대폰 관련 최대 뉴스이자 영상 통화 같은 멋진 신기술의 핵심이었다. 허치슨 함포아Huchison Whampoa가 자신의 3G 서비스의 이름을 '3'(이름 및 숫자이자 로고)으로 정한 것은 대성공을 거뒀다. 무엇보다도 그것은 기억에 남는 초월적 언어였다. 게다가 숫자로 점을 보는 사람들에 따르면 3은 행운의 숫자였다.

02/10BET
영국의 온라인 마권업체.
디자인: Rose (2018)
마권업계의 기업명과 아이덴티티에는 숫자가 인기가 많다. 단어를 숫자 안에 표현한 로고는 '10'에 대한 소유권을 의미한다.

03/티닷26T.26
미국의 디지털 서체 주조 공장.
디자인: Segura Inc. (2005)
카를로스 세구라Carlos Segura가 1994년에 설립한 이 폰트 샵은 계속 늘어나는 폰트 라이브러리를 표현하기 위해 계속 로고를 바꿔 왔다.

04/150 아그바150 Agbar
스페인의 기념일 축하.
디자인: Mario Eskenazi Studio (2016)
수도 회사 아구아스 데 바르셀로나Aguas de Barcelona, Agbar의 창립 150주년 기념 로고이다.

05/원 우드 스트리트
1 Wood St
영국의 부동산 개발.
디자인: Radford Wallis (2005)
우드 스트리트는 랜드 시큐리티즈Land Securities가 런던에서 수행한 사무실 및 상가 개발지다.

06/센터포인트Centrepoint
영국의 젊은 노숙인을 위한 자선 단체.
디자인: Corporate Eagle (2003)
영국에서 업무 시작 바로 전인8시 59분은 '기대와 잠재성, 희망'의 순간이다. 이는 젊은이들에게 더 나은 삶을 찾을 수 있는 기회를 제공하려는 센터포인트의 목표를 상징한다.

07/892 레코즈
892 Records
영국의 레코드 레이블.
디자인: Give Up Art (2016)
영국의 개러지 및 하우스 프로듀서 엠제이 콜MJ Cole의 레이블은 도시 느낌이 덜 나는 턴브리지 웰즈의 전화 지역번호에서 유래한다. 옛날 스타일의 숫자는 로고 타이프에 시각적인 리듬감을 부여한다.

08/+15
캐나다의 도시 스카이워크 시스템.
디자인: Lance Wyman (1984)
지상 약 15피트 높이의 +15는 다리 59개를 통해 캘거리 시내의 수십 개 건물들을 연결하는 길이 16km짜리 도보다.

09/투웰브무브12Move
네덜란드의 인터넷 서비스 제공업체.
디자인: Total Identity (1998)

Lulu
&Red.

01/

02/

03/

DK&A

DESIGN PLUS

flisch¥
schifferli

01/루루 앤 레드Lulu & Red
영국의 독립 패션 하우스.
디자인: Stylo Design
(2004)
패션 디자이너 사라 리스
Sarah Rees와 줄리안 도미
니크Julian Dominique의
말에 따르면 새로운 여성복
상표의 아이덴티티는 친숙
해야 하고 고양이가 들어가
야 했다. 앰퍼샌드에 신중하
게 그 두 가지를 담아 문제
를 해결했다.

**02/영국 왕세자의 예
술과 어린이 재단**Prince
of Wales' Arts & Kids
Foundation
영국의 어린이 미술 관련
자선 단체.
디자인: Atelier Wokrs
(2003)
아트 앤 키즈는 영국 전역
에서 행사나 공연, 전시를
후원해 어린이들에게 영감
을 주고 교육을 시키는 것을
목표로 한다. 그래피티부터
리본과 치약에 이르는 다양
한 도구로 그린 재단의 로고
는 아이들에게 내재되어
있는 창조성을 표현한다.

03/메이어 에듀케이션
Mair Education
영국의 교육 관련 자문가.
디자인: Funnel Creative
(2005)
독립 활동가 사라 메이어
Sarah Mair는 'E'를 앰퍼샌
드로 변형해 'Me and you,
the client(나 그리고 고객인 당
신)'을 암시했다.

**04/데이비드 케스터 &
어소시에이츠**David Kester
& Associates
영국의 디자인 전략 대행사.
디자인: NB Studio (2015)
앰퍼샌드를 회전시키면 'K'
와 'A'가 더 가까워진다.
이는 맞춤식으로 팀을 구성
하여 문제를 해결하는 DK
&A의 업무 방식에 대한
은유적 표현이다.

05/디자인 플러스
Design Plus
독일의 디자인 경연대회.
디자인: Stankowski &
Duschek (1984)
메세 프랑크푸르트Messe
Frankfrut가 주최하는 암비
엔테 국제 무역 박람회에
출품된 우수한 제품 디자인
에 주어지는 상이다.

06/플리시 + 쉬펄리
Flisch + Schifferli
스위스의 포도원.
디자인: Büro für
Gestaltung Wangler &
Abele (2005)
두 명의 젊은 포도주 상
인 페터 플리시Peter Flish
와 안드린 쉬펄리Andrin
Schifferly가 오래된 스위스
포도원을 인수했다. 전 주인
이 쓰던 병 위로 포도주가
솟구치는 이미지는 두 사람
의 이름을 이어 주는 '+'
표시로 축소되었다.

ÅHLÉNS

comma

Nåtiønàl Intérprẽtinğ Sërviçê

INQIRA

Art Review:

"docfest"

12/ 13/ 14/

akademika"

15/

activ.mob.

16/ 17/ 18/

12/카티 로젠버그 퍼블릭 릴레이션스
Katie Rosenberg Public Relations
미국의 홍보대행사.
디자인: Thomas Manss & Company (1996)
홍보대행사가 좋아하는 두 가지 도구인, 생략 부호와 감탄 부호가 포함되어 있다.

13/스코틀랜드 국립 박물관
National Museum Scottland
영국 스코틀랜드의 박물관 협회.
디자인: Hat-Tric (2006)
이 로고는 6개의 스코틀랜드 박물관으로 구성된 협회의 인지도를 높이기 위해 물음표와 느낌표로 이루어 진 국기를 포함한다.

14/독페스트Docfest
미국의 국제 다큐멘터리 축제.
디자인: Open (1998)
독페스트는 매해 열리는 국제 다큐멘터리 영화제이 다. 로고는 다큐멘터리 필름 에 대본이 존재하지 않는다 는 사실을 나타내 준다. 필름에 나오는 말들은 대본 이 아닌 실제의 삶에서 자연스럽게 나오는 것들 이기 때문이다.

15/아카데미카Akademika
노르웨이의 대학 서점 체인.
디자인: Mission Design (2005)

16/액티브몹ActiveMob
영국의 젊은 사회적기업.
디자인: Kent Lyons (2005)
액티브몹은 영국 디자인 협회의 캠페인으로 시작해 지금은 여러 커뮤니티와 함께 일하며 건강한 습관과 생활 방식 등을 가질 수 있도록 돕는 사회적기업 으로 성장했다.

17/뉴스그레이드
Newsgrade
미국의 웹 기반 금융 뉴스 서비스.
디자인: Pentagram (2000)

18/블랙풀 플레저 비치
Blackpool Pleasure Beach
영국의 놀이공원.
디자인: Johnson Banks (2006)
'끝내준다!' 매년 공원을 방문하는 700만 명의 사람 들의 감탄사를 로고에 눌러 담았다.

19/나무르 성가 합창 센터
Center de Chant Choral de Namur
벨기에의 고전 음악 합창 센터.
디자인: Coast (2005)
로고에 있는 뒤집어진 따옴 표는 센터에서 만들어지고 녹음된 음악의 언어적 특징 을 나타낸다.

20/기후 그룹
The Climate Group
영국의 배기가스 배출량 감 축 연합.
디자인: Browns (2004)
기업과 정부를 움직여 이산 화탄소 배출 제한 조치를 지원하기 위해 설립되었다. 비영리 조직인 기후 그룹은 나무나 지구 같은 환경 관련 로고를 원하지 않았으며 이 아이덴티티에는 지구 온난화에 대한 우려를 담고 있다.

21/그린버그Greenburg
미국의 브랜드 마케팅 리서치 대행사.
디자인: Turner Duckworth (2003)
그린버그의 '질문하는 귀'는 대행사가 항상 명확한 질문 을 하고 질문에 대한 대답을 면밀하게 청취한다는 의미 를 담고 있다.

22/블라우보어 유나이티 드 비전Blaauboer United Vision
네덜란드의 트렌드 리서치 컨설팅사.
디자인: Smel *design agency (2004)

Sɪ.
Swedish Institute

23/

24/

25/

horizon.

26/

ag'l.

hagah

27/

28/

29/

Kseg.

nocturnal groove

ACTION ON HEARING LOSS

beko

23/스웨디시 인스티튜트
Swedish Institute
스웨덴을 국제적으로
알리는 기관.
디자인: BankerWessel
(2002)

24/퍼블릭 라디오 인터내셔널
Public Radio International
미국의 국제 공용 라디오
방송국.
디자인: Pentagram (1994)

25/더 펌The Firm
영국의 홍보 대행사.
디자인: Radford Wallis
(2006)

26/호라이즌Horizon
영국의 마케팅 및 디자인
컨설팅사.
디자인: NB Studio(2000)

27/AGL
영국의 미디어 코칭.
디자인: Baxter & Bailey
(2018)
AGL은 정치가와 왕실 인물
을 고객으로 두었던 설립
자 故 앤서니 고든 레녹스
Anthony Gordon Lennox의
이름을 딴 것이다. 코칭,
글쓰기, 통찰을 활용해 리더
가 본인의 생각을 분명히
소통하도록 돕는다. 회사의
로고와 아이덴티티는 AGL
의 목표를 이해시키기 위해
구어체적인 타이포그래피
를 택했다.

28/슈어 모바일Sure
Mobile
영국의 통신 기업.
디자인: Conran Design
Group (2006)

29/하가Hagah
브라질의 미디어 그룹.
디자인: FutureBrand
BC&H (2000)

30/KSEG
영국의 공인 회계사.
디자인: Kino Design (2005)

31/녹터널 그루브
Nocturnal Groove
영국의 레코드 레이블.
디자인: Malone Design
(2004)
한 쌍의 눈처럼 보이는 'n'
위의 움라우트Umlaut(독일
어로 '둘레'를 뜻하는 um-과 '
소리'를 뜻하는 laut의 합성어로
변모음의 한 종류)는 개성을
더해 준다. 서로에게 팔을
두르고 있는 두 사람으로
보는 것이 더 행복한 해석
이긴 하다.

32/액션 온 히어링 로스
Action on Hearing Loss
영국의 자선 단체.
디자인: Hat-trick (2011)
액션 온 히어링 로스(前 왕립
청각장애인 연구소)는 청각
장애가 한계나 꼬리표가
되지 않는 세상을 만들고자
한다. 로고는 긍정적인 면을
강조하고 부정적인 면을
줄로 그었다.

33/베코Beko
터키의 소비자 가전제품 기업.
디자인: Chermayeff &
Geismar & Haviv (2013)
젊은 청년과 주부에게 어필
하는 베코의 매력은 유쾌한
밑줄이 그려진 젊음 넘치는
아이덴티티에 의해 강화
된다.

1.33 구두점 및 타이포그래픽 마크

34/

35/

36/

Fu()
Circle

37/

38/

Em.Ma.

39/

40/

atp=

CONTROL.FINANCE

gomii.

34/블라블라카BlaBlaCar
카풀을 위한 프랑스의 온라인 마켓플레이스.
디자인: Koto (2017)
사람들이 카풀을 할 때 발생하는 사회적인 상호작용을 쌍둥이 b 또는 큰따옴표로 강조하고 있다.

35/낭포성 섬유증 트러스트
Cystic Fibrosis Trust
영국의 자선 단체.
디자인: Johnson Banks (2013)
단어 'Fibrosis(섬유증)'의 끝부분을 'is...'로 표현하여 '낭포성 섬유증은 정확히 어떤 병인가?' 혹은 '낭포성 섬유증은 불치병인가?' 등의 질문을 끌어낸다. 이를 통해 낭포성 섬유증에 대한 이해도를 증진한다.

36/뷔어커트Bürkert
독일의 유체 제어 시스템.
디자인: Stankowski & Duschek (1971)
크리스티안 뷔어케르트 Christian Bürkert가 1946년 설립한 기업으로 족온기부터 인큐베이터용 열 제어 시스템까지 다양한 제품을 생산했다. 시대가 바뀜에 따라 회사는 벨브 기술에 집중하였고, 안톤 슈탄코브스키가 1971년에 제작한 이 워드 마크는 밑줄 대신 윗줄에 움라우트 표시를 합쳐서 파이프 라인의 벨브 손잡이를 표현했다.

37/풀 서클Full Circle
영국의 리더십 코칭 및 개발 기업.
디자인: Graphical House (2017)
괄호 형태로 구부러진 한 쌍의 'I'은 잠재력 있는 공간을 나타낸다.

38/영국 국립 발레단
English National Ballet
영국의 발레 기업.
디자인: The Beautiful Meme (2013)
영국 국립 발레단의 2013년 아이덴티티는 당시 새로 부임한 예술 감독 태머라 로조Tamara Rojo의 '우리는 할 말이 있다'라는 제안에 기반해 제작되었다. 열린 따옴표는 이 제의를 반영한 것 혹은 포인테 슈즈로

볼 수 있다.

39/엠마 마그누손
Emma Magnusson
덴마크의 건축가.
디자인: Lundgren +Lindqvist (2016)
마그누손의 이름과 성을 축약한 워드마크는 고객에게는 간단히 엠마로 알려져있다.

40/클라이밋 콜링
Climate Calling
영국의 팝업 라디오 방송국.
디자인: Supple Studio (2018)
느낌표가 바람개비로 표현된 활판 인쇄 스타일의 로고이다.

41/에이티피ATP
덴마크의 국가 연금 체계.
디자인: Kontrapunkt (2003)
관료적인 조직이었던 ATP는 높은 성과와 본질적인 민주적 조직 기풍을 보여주는 새로운 아이덴티티를 채택했다.

42/터너 덕워스
Turner Duckworth
영국과 미국의 브랜딩 및 패키징 대행사.
디자인: Turner Duckworth

43/콘트롤 파이낸스
Control Finance
네덜란드의 금융 전문가 채용 대행사.
디자인: The Stone Twins (1999)

44/고미Gomii
멕시코의 온라인 자동차 보험사.
디자인: Dum Dum Studio (2017)
웃으며 보호하는 젤리빈처럼 생긴 캐릭터인 고미를 활용하여 기업명과 브랜드 체계를 개발했다.

45/360 아키텍처
360 Architecture
미국의 건축 및 인테리어 디자인 회사.
디자인: Design Ranch (2004)

46/엘란Elan
프랑스의 페인트 브랜드.
디자인: Area 17 (2005)

KETTLE'S YARD TEDDY'S

47/ 48/ 49/

50/

sisällä SÈVRES Paisley

51/ 52/ 53/

verizon✓

47/케틀즈 야드Kettle's Yard
영국의 아트 갤러리.
디자인: A Practice for Everyday Life (2014)
케임브리지 대학 근현대 미술관의 대대적인 개조에 앞서 디자인된 새로운 아이덴티티로 슈퍼 그로테스크 Super Grotesk체 맞춤 컷을 기반으로 한 독특한 로고타이프가 특징이다.

48/모질라Mozilla
미국의 오픈 소스 소프트웨어.
디자인: Johnson Banks (2017)
1998년에 만들어진 무료 소프트웨어 커뮤니티다. 모질라의 회원은 제품을 개발, 배포하고 개방형 표준을 원한다. 가장 유명한 제품은 파이어폭스Firefox 웹 브라우저다. 로고는 http:// 인터넷 프로토콜 형태로 브랜드 네임을 나타냄으로써 인터넷과 지식에 대한 접근의 중심에 있는 모질라의 위치를 분명하게 표현한다.

49/테디즈Teddy's
뉴질랜드의 레스토랑.
디자인: Studio South (2018)
오클랜드 폰슨비의 북적거리는 지역에 있는 레스토랑 겸 바에 걸맞는 가벼우면서도 기능적인 로고이다.

50/올리브 앤드 스쿼시
Olive and Squash
영국의 샐러드 바.
디자인: Mind Design (2016)

51/시샐래Sisällä
호주의 인테리어 디자인 스튜디오.
디자인: Mildred & Duck (2015)

52/세브르Sèvres
프랑스의 도자기 제조사.
디자인: Studio Apeloig (2017)
프랑스 최고의 자기 공기업으로 이들의 로고는 똑같은 사이즈의 얇은 조각을 두 개의 E 중간에 배치함으로써 첫 번째 E에 억음 악센트를 표시하여 자기 제조 작업의 디테일을 놓치지 않는 섬세함을 나타냈다. 현대적이면서도 진지한 느낌의 아이덴티티를 표현한 것이다.

53/페이즐리Paisley
영국의 여행 목적지 브랜드.
디자인: Graphical House (2017)
is를 강조하여 페이즐리가 스코틀랜드의 가장 큰 도시이자 떠오르는 장소임을 표현했다.

54/삼중음성유방암 재단
Triple Negative Breast Cancer Foundation
미국의 비영리단체.
디자인: Pràctica (2018)
TNBC 재단은 삼중음성유방암에 대한 인지도를 높이기 위해 설립된 단체다. 가장 흔한 종류의 세 가지 수용체가 발현하지 않는 유방암으로서 이 병에 걸린 여성은 다른 유방암 환우와는 다른 감정을 느낀다. 재단의 새로운 시각적 방향은 삼중 음성 유방암 환우 개개인의 이야기를 대변한다.

55/버라이즌Verizon
미국의 통신 네트워크 회사.
디자인: Pentagram (2015)
버라이즌의 핵심 가치인 간편, 신뢰, 헌신을 표현한 훨씬 단순화된 로고타이프이다. 빨간색의 'z'와 맞춤 이탤릭체, 기업명 위에 떠 있던 빨간 직각 표시는 삭제되었다. 커머셜 타입 Commercial Type의 크리스티안 슈바르츠Christian Schwartz가 수정한 심플한 글꼴인 노이에 하스 그로테스크Neue Haas Grotesk 와 버라이즌이라는 이름에 대한 승인과 지지를 의미하는 체크 표시가 도입되었다.

HA?

MAISHA +CO

Levitate

56/버지니아 울프라면 어떻게 할까?
What Would Virginia Woolf Do?
국제적 페이스북 그룹.
디자인: Eight and a Half (2016)
니나 로레즈 콜린즈Nina Lorez Collins가 중년과 폐경에
대해 자신이 가졌던 질문, 우려, 두려움을 주제로 토론하기
위해 만든 페이스북 그룹이다. 콜린즈는 50대에 삶을 끝낸
훌륭하고 재치 있는 페미니스트에게 경의를 표하는 의미에
서 그룹의 이름을 선택했다. 똑똑하고 세련된 여성들인
'울퍼즈Woolfers'는 건강, 외모, 섹슈얼리티 등의 주제에
대한 경험과 때로는 강한 의견을 공유하기 위해 이 그룹에
가입했다. 초기 회원이자 그래픽 디자이너였던 보니 시글
러Bonnie Siegler는 괄호를 완전히 새롭게 활용하여 이만
명 회원의 활동을 통합하는 로고를 고안해 냈다. 울퍼즈는
이 로고를 새긴 티셔츠를 자랑스럽게 입었다. 미국에서
비공개 비밀 포럼으로 시작한 그룹은 빠르게 웹사이트, 전
세계 연관 페이스북 그룹, (시글러의 제안에 따라) 책을 출판하
는 등의 성장을 이루었다

57/함부르크 스쿨 오브 아
이디어즈Hamburg School
of Ideas
독일의 콘텐츠 전략 트레이
닝 교육기관.
디자인: Thomas Manss
& Company (2018)
기관의 전신인 함부르크
텍스터슈미데Hamburg
Texterschmiede는 한때
독일의 광고 대행사에 명문
장가를 제공했었다. 현재의
새로운 기업명과 아이덴티
티는 명문장가와 같이 기술
제공자에서 전략적인 아이
디어 및 사고 제공자로 전환
되었음을 보여준다.

58/하우 어바웃 스튜디오
How About Studio
영국의 예술 및 건축사무소.
디자인: Each (2018)
스튜디오는 관습에 의문을
제기하고 흥미로운 이야기
를 전달하는 경험 구축을
목표로 한다. 'S'와 '?'가
결합된 하이브리드 로고는
호기심 많은 스튜디오의
성격을 반영한다.

59/마이샤 + 코Maisha
+ Co
영국의 컨설팅사.
디자인: ASHA (2017)
마이샤 + 코는 자사 브랜드
'창의적 협업Creative
Collaboration'을 통해
기업의 문제 해결과 의사
결정을 돕는다. 독특한 서체
와 가운데의 '+'는 혁신적
파트너십과 합작 투자를
상징한다.

60/레비테이트Levitate
영국의 건축사무소.
디자인: SEA (2016)
공중에 떠 있고 대칭으로
균형 잡힌 점획은 로고에
개성을 더해 주고 보다
광범위한 아이덴티티 체계
의 시작점의 역할을 한다.

심벌

책에서 '심벌'은 추상적인 모양과 패턴, 기호(화살표, 십자 등), 또는 구상적인 이미지를 통해 주요 메시지를 전달하는 로고를 가리킨다.

현대 인간의 정신은 심벌을 해석하는 데 놀라울 정도로 능숙하다. 우리는 도로 표지판이나 대시보드, 컴퓨터 화면, 슈퍼마켓 포장, 잡지나 지도, 매뉴얼에서 볼 수 있는 아이콘이나 아이소타이프화된 사람과 같은 시각적 약칭에 둘러싸여 있다. 그리고 의미를 찾기 위해 심벌을 매우 예리하게 분석한다. 모양과 이미지(사각형, 물결, 나뭇잎, 지구, 심장 등)는 확실한 연상을 일으켜 로고 디자인의 통상적인 이미지를 형성한다. 우리의 정신은 의미에 굶주려 있다. 그래서 때때로 모호한 이미지가 주어지면 창작자가 생각지 못한 방식으로 그 간격을 채울 수밖에 없다. 우리는 모호한 이미지가 가지는 의미를 기꺼이 찾아낸다.

청중의 이러한 이해 속도는 아이덴티티 디자인에서 심벌이 로고타이프나 글자들과는 매우 다르게 기능한다는 것을 의미한다. 따라서 조직은 자신에게 가장 좋은 것을 전략적으로 선택해야만 한다. 워드마크는 이름의

인지도를 확보하는 데 중점을 두어야 하는 경우(스타트업이나 시장에 새로 진입하는 회사)나 이름이 독특하고 기억하기 쉬운(그리고 짧은) 경우에 선택되는 경향이 있다. 이름이 너무 길거나 번역하기 힘들어 언어가 불리할 경우에는 심벌이 유리하다. 심벌은 이름과 장소 혹은 문화와의 연결을 느슨하게 하거나 강화되도록 디자인할 수 있다. 트라이벌 엠블럼으로서 심벌은 정치 단체, 패션, 소프트웨어 회사, 자동차 제조업체 등에게 인기가 있다. 이는 대화를 시작하는 무한한 원천이 될 수도 있다. 좋은 책의 표지처럼 훌륭한 심벌에는 대개 멋진 이야기가 결부되어 있다.

추상적

일부 디자인 연구자들은 아이덴티티 디자인에 추상적 심벌의 출현을 마케팅 부서 축소가 몰고 온 아이디어의 빈곤과 생각 없이 단조로움을 쫓는 최근 경향의 증거로 본다. 특징 없는 소용돌이나 획하는 움직임, 나선형 물체, 파형들이 자신에 대해 말할 흥미로운 사실을 찾지 못한 조직을 위한 기본 옵션이 되었다. 하지만 추상적인 로고를 가치 없는 것으로 보는 것은 잘못된 것일 수 있다.

이 장에서 보게 되겠지만 추상에도 정도가 있다. 그리고 각 레벨별로 기억에 남을 만한 마크를 만드는 것이 가능하다. 사각형처럼 단순한 요소가 안톤 슈탄코브스키 같은 천재 디자이너의 손에 의해 놀라운 독창성의 기초가 되기도 한다. 비구상적으로 보이는 디자인들도 가끔은 보다 구상적인 형태에 근원을 두고 있다. 게페Gepe의 화살촉 두 개나 보쉬Bosh의 랜턴이 그 좋은 예다. 실제 물건을 모방하는 경우도 있다. 사람들이 점으로 축소되거나 태양, 바다, 지구 등이 가장 단순한 기하학적 모양으로 축소될 수 있다. 물론 간결한 게 더 좋다. 그러나 하트 심볼과 슬래시의 조합은 캐나다 하트 &

스트로크 하트 심벌과 슬래시의 조합은 한눈에 그 강력한 결합을 드러내지 못할 수 있다. 캐나다의 하트 & 스트로크 재단Heart & Stroke Foundation의 로고로 사용된 경우를 제외하고 말이다.

더 일반적으로 말하면 정사각형과 직사각형은 안정성과 보장성, 신뢰성을 나타내기 위해 사용된다. 은행이나 금융 서비스 기업들이 그것들을 좋아하는 이유다. 수학적으로 도출된 형태와 구성은 복잡성을 잘 표현해 학문 기관이나 출판사, 혁신 중심 기업들의 기호로 활용하기 좋다. 직각 막대기 하나는 영화나 음악, 부동산 영역에 있는 회사들과 관련된 연상을 만들어 낸다.

이 장에는 도이치 은행Deutsche Bank이나 에이비씨ABC, 내셔널 지오그래픽National Geographic의 로고처럼 도형 안의 워드마크도 포함된다. 여기서는 정사각형, 원, 타원이 본질적인 의미를 규정하는 디자인의 일부다. 로고와 기호 역시 추상적이거나 모호하다.

The Chemical Company

Fraunhofer Gesellschaft

01/

02/

03/

AVERY™

04/

□ 400 ASA

E P
S .

Essex Print
Studio

05/

06/

07/

08/

09/

10/

11/

01/바스프BASF
독일의 화학 회사.
디자인: Interbrand Zintzmeyer & Lux (2003)
글자로만 되어 있던 이전 로고에 도입된 서로 보완되는 정사각형 두 개가 금고 잠금 장치 또는 '서로의 성공을 보장하기 위한 파트너십과 협업'을 표현하도록 의도되었다. 바스프는 1865년에 설립된 바스프는 바디셰 아닐린 앤 소다파브릭Badishe Anilin & Sodafabrik의 첫 글자에서 따온 이름이다.

02/크래프트스테이크
Craftsteak
미국 엠지엠 그랜드MGM Grand의 음식점.
디자인: Eric Baker Design (2003)
크래프트 스테이크는 라스베이거스 엠지엠 그랜드에 있는 고급 스테이크 하우스이다.

03/프라운호퍼 협회
Fraunhofer-Gesellschaft
독일의 응용연구 기관 협회.
디자인: Büro für Gestaltung Wangler & Abele (1995)

04/에이버리 프로덕츠
Avery Products
미국의 사무용품.
디자인: Chermayeff & Geismar & Haviv (2014)
2013년 CCL 인더스트리 CCL Industries는 에이버리 데니슨Avery Dennison으로부터 에이버리 프로덕츠를 인수했다. 에이버리 데니슨의 유명한 빨간색 클립 모양 삼각 로고(솔 바스 디자인)가 구축해낸 브랜드 가치를 활용하면서도 모회사와의 차별화가 필요하다는 문제가 있었다.
이를 위해 워드마크를 다시 그리고, 기울여진 빨간 정사각형을 그려넣는 방법이 채택되었다.

05/버즈 아이 뷰
Birds Eye View
영국의 극장 그룹.
디자인: Spin (2004)

06/400ASA
프랑스의 사진작가.
디자인: Area 17(2005)
사진작가 살라 베나서Salah Benacer의 로고이다.

07/에섹스 프린트 스튜디오
Essex Print Studio
영국의 인쇄소.
디자인: Form (2017)
다양한 인쇄 기술 및 에섹스 프린트 스튜디오에서 운영하는 광고 인쇄 강좌 및 워크샵을 활용한 시리즈 중 기본 로고이다.

08/빌라 스턱Villa Stuck
독일의 박물관.
디자인: KMS 팀 (1993)
화가 프란츠 폰 스턱Franz von Stuck이 과거에 살았던 아르누보 양식의 건축물은 이제 박물관으로 변모했다.

09/드큐브Dcube
일본의 웹 사이트 디자인 및 컨설팅사.
디자인: Taste Inc (2006)

10/차이나 헤리티지 소사이어티China Heritage Society
프랑스의 전통 중국 공예품의 보존 및 홍보단체.
디자인: Rose (2003)
전통적인 중국 건축 문화에서는 풍수지리 원리에 따라 남쪽으로 대문을 내고 건물이 북쪽에서 남쪽을 향하도록 담을 쌓은 구조로 건물을 지었다.

11/독일 공작 연맹
Deutscher Werkbund
독일의 국립 건축가 및 디자이너 협회.
디자인: Stankowski & Duschek (1963)
이 장에 나오는 처음 세 개의 로고는 정사각형이 전문 작품과 미술에서 일관된 주제였던 전후 독일 그래픽 디자인계의 거장 안톤 슈탄코브스키가 디자인한 것이다.

2.1 정사각형

12/

13/

14/

15/

16/

17/

18/

19/

20/

21/ 22/ 23/

24/

12/스칸디나비아 항공
Scandinavian Airlines,
SAS
스웨덴의 국제 항공사.
디자인: Stockholm
Design Lab (1998)

13/미디어 트러스트Media
Trust
영국의 자선 단체.
디자인: Form (2006)
소외된 단체와 청년에게
목소리를 실어주기 위해
미디어 및 크리에이티브
업계와 협업한다.

14/아메리칸 익스프레스
American Express
미국의 여행 및 금융,
네트워크 서비스.
디자인: Lippincott
Mercer (1975)

15/폰가우어 홀츠바우
Pongauer Holzbau
오스트리아의 전통 목조
주택 건축업자.
디자인: Modelhart
Design (2005)
건물의 입구, 스케치 혹은
목재의 이음새를 연상
시킨다.

16/디자인 카운슬
Design Council
영국의 국내 디자인
홍보 대행사.
디자인: Tayburn (1996)

1990년대 중반, 회사의
근본적인 개혁이 이루어질
때 그려진 로고로 안정성
과 신뢰를 나타낸다.

17/스페이스 지니
Space Genie
영국의 엠에프아이MFI의
가변형 가구 시스템.
디자인: Bibliotheque
(2003)

18/프랑크푸르트 전시회장
Frankfurt Messe
독일의 무역 회의 및
전시 장소.
디자인: Stankowski &
Duschek (1983)

19/에든버러 아트 페스티벌
Edinburgh Art Festival
영국의 연례 비주얼 아트 행사.
디자인: Graphical
House (2005)

20/비앤큐B&Q
영국의 DIY 및 주택 개조
소매업.
다양한 애플리케이션에서
높은 가시성을 지니도록
2002년에 디자인된 주황
색의 정사각형은 동아시아
시장에 맞춰 쉽게 수정이
가능하다. 로고는 수정이
용이한 포맷이기 때문에
다소 추상적이긴 해도
소매상에 따라 공간, 방,
그리고 집을 표현할 수
있다.

21/DLA
영국의 법률 서비스 그룹.
디자인: CDT (2003)
영국의 대형 로펌 '매직
써클'에 대한 대안을 제공
하는 이 로펌은 견실하고
열린 사고를 가진 회사로
인식되기를 원했다. 그에
따라 솔직하고 친근한
느낌의 아이덴티티를
제작했다.

22/엑스포 노바Expo
Nova
노르웨이의 현대식 가구
소매업체.
디자인: Mission Design
(2003)

23/메리앤 스트로커크
Marianne Strokirk
미국의 미용실.
디자인: Crosby
Associates (1989)

**24/뮤제 이브 생 로랑
마라케시**Musée Yves Saint
Laurent Marrakech
모로코의 박물관.
디자인: Studio Apeloig
(2017)
선명한 색감의 로고는
모로코식 정사각형 테라코
타 젤리지zellige 타일에
대한 헌정이다. 이브 생
로랑은 이 타일에서 색감을
발견한 것으로 전해진다.

26/

27/

28/

29/

25/레고 그룹Lego Group
덴마크의 장난감 제조사.
디자인: DotZero (1973) / 수정: DotZero (1998)
레고 그룹은 1973년에 런던 버스 세트와 최초의 (가구가 있는) 인형의 집을 출시했다. 미국으로의 제조 시설 이전과 동시에 유럽 유통업체가 사용하던 로고를 대체하기 위해 신중히 제작된 단일 표준 로고를 도입했다. 엄청 두꺼운 마커펜으로 서둘러 손으로 그린 듯 보이는 기울어진 흰색 로고타이프는 1950년대 중반 빨간 타원 안에 첫선을 보인 후 획과 윤곽선이 두꺼워지는 등 다양한 수정을 반복했다. 1973년 버전은 생동감을 더하기 위해 노란 외곽선을 추가하고 당시 어린이 시장의 '거품 서체Bubble letters' 트렌드에 맞게 글자를 다듬었다. 로고는 장난감 가게 진열대와 포장재에서 단연 돋보였다. 빨간 사각형 틀은 레고 장난감의 체계적이고 논리적 특징을, 로고타이프는 '재미'를 표현했다. 글자 간격을 줄이고 색감을 밝게 한 1998년 버전은 온라인에서의 로고에 활기를 더해 줬다.

26/채권 시장 협회
The Bond Market Association
미국의 브로커와 딜러를 위한 거래 협회.
디자인: Chermayeff & Geismar Inc. (1997)
가치의 상승을 볼 줄 아는 눈을 가진 사람들에게 매력적으로 보인다.

27/몬테레이 현대 미술관
Museo de Arte Comtemporaneo de Monterrey
멕시코의 현대 미술관.
디자인: Lance Wyman (1990)
스페인어로 '마르코marco'는 '틀'을 의미한다. 창문과 입구, 중앙 마당 안의 정사각형들은 리카르도 레고레타Ricard Regorreta가 설계한 따뜻한 색조로 지어진 마르코의 현대적 건물에서 본질적 의미를 규정한다.

28/에드워드 존스
Edward Jones
미국의 투자 서비스.
디자인: Crosby Associates (1994)

29/로위 어드버타이징
Lowe Advertising
영국의 다국적 광고 대행사 그룹.
디자인: Carter Wong Tomlin (2002)
CWT는 회장의 이름을 반으로 갈랐다. 정사각형 글자체는 눈에 잘 띄는 마크의 동양적 목판화의 단순성을 드러낸다.

30/도이치 은행Deutsche Bank
독일의 금융 서비스 제공업체.
디자인: Stankowski & Duschek (1974)
한 은행의 기업 심벌에서 서구 자본주의의의 심벌이 된
로고이다. 독일 산업의 이미지에 가장 큰 영향을 미쳤던
디자이너 슈탄코브스키의 작품 중 가장 널리 수출된 것이
다. 1920년대와 30년대 슈탄코브스키는 디자인과 회화,
사진에 있어 구성주의 미술에 크게 영향을 받았다. 1950
년대부터 그는 비스만과 도이체 보르세Deutsche Börse,
셀SEL과 같은 회사들의 인상적인 로고를 수없이 디자인
하면서 아이디어와 과정의 형식적 단순성과 객관성이라는
구성주의 원리를 당시 상업 미술로 옮겨 놓았다. 정사각형
은 구성주의에서 특별한 위치를 차지했다. 슈탄코브스키는
아이덴티티 디자인을 구성 요소의 단순성과 중립성, 균형
이라는 구성주의의 시각적 특징이 완벽하게 적용되는 분야
로 생각했다. 그는 1972년 도이치 은행이 새로운 로고를
의뢰한 디자이너 8명 중 한 명이었다. 그의 '정사각형 안의
슬래시'는 안정적 환경에서 꾸준히 성장하는 것을 나타낸
다. 이는 신선하고 유행을 타지 않으며 어떤 크기에서든
정확하게 인지될 수 있었다. 자기 혁신을 해야 했던 구식
산업에서 이 마크는 도이치 은행이 경쟁 우위를 차지하는
데 도움이 되었다.

31/더 윌슨The Wilson
영국의 아트 갤러리
겸 박물관.
디자인: ASHA (2013)
새로 단장한 박물관의 정면
을 이루는 사각형 격자에서
영감을 받은 로고이다. 박물
관의 이름은 극지 탐험가
에드워드 윌슨Edward
Wilson의 이름을 따왔다.

32/자이스Zeiss
독일의 광학 시스템 제조업.
디자인: Carl Zeiss AG
Communications (1993)
사라진 렌즈 모양 부분이 이
회사의 사업 라인을 절묘하
게 알려 준다.

01/

02/

03/

04/

05/

06/

07/

08/

09/

10/

11/

01/스캐든Skadden
미국의 법률 서비스 그룹.
디자인: OH&Co (2002)
그룹의 원래 이름(Skadden,
Arps, Slate, Meagher & Flom
LLP & Affiliates)보다 짧고 분
명한 워드마크이다.

02/웨스턴 디지털
Western Digital
미국의 하드 드라이브
제조업체.
디자인: Western Digital
(2004)

03/유에스비 셀USB Cell
영국의 충전식 AA 건전지
브랜드.
디자인: Turner Duck-
worth (2005)

04/마키타Makita
일본의 전기 공구 제조업체.
디자인: Makita (1991)

05/베른 빌레트
Bern Billett
스위스의 베른 소재 문화
행사 티켓 대행사.
디자인: Atelier Bundi
(2004)

06/디바인커스텀
DevineCustom
미국의 인테리어 장식 색조
컨설팅 서비스.
디자인: Sandstorm
Design (2006)

07/아포텍Apotek
덴마크의 전국 약국 연합.
디자인: Kontrapunkt
(2005)

08/피나코테크 미술관
Die Pinakotheken
독일의 아트 갤러리.
디자인: KMS Team (2001)
연결된 세 미술관을 위한
시스템이다. 견고한 직사각
형은 고전 미술관 디 알테
피나코테크Die Alte Pinako-
thek를 의미한다. 직사각형
안에 생긴 틀은 증가하는
19세기 미술관 디 노이에
피나코테크Die Neue Pinak-
othek에 대한 자기 성찰을
의미한다. 네 개로 균등하게
나뉜 영역은 현대 미술관
디 피나코테크 데어 모데르
네Die Pinakothek Der Mode-
rne의 다원성을 나타낸다.

**09/온타리오 칼리지 오브 아
트앤디자인**Ontario College
of Art & Design
캐나다 토론토의 미술 학교.
디자인: Hambley & Woolley
(2003)
건축가 윌 앨솝Will Alsop의
'테이블톱' 건물이 들어선
것이 평판 같은 로고에
반영되었다.

10/독일 철도Deutsch Bahn
독일의 국가 철도.
디자인: Kurt Weidemann
(1993)
바이드만은 다른 철도들의
역동적인 엠블럼과는 확실
히 다른 '정지된' 로고를
디자인했다. 그는 기차
자체가 속도감을 전달한다
고 생각했다.

11/슬레이트Slate
영국의 신용 카드.
디자인: Rose (2005)
소매업체 MFI의 신용 카드
아이덴티티는 미래에 언젠
가는 지난 일을 모두 잊고
새로 시작하고 싶다는 희망
과 함께 '빚은 외상으로 달
아 둔다(Put on the slate)'는
영국 표현에서 영감을 받
은 것이다.

13/

14/

12/내셔널 지오그래픽 협회National Geographic Society
미국의 비영리단체.
디자인: Chermayeff & Geismar (2001)
내셔널 지오그래픽의 황금색 직사각형보다 단순한 기업 심벌을 떠올리긴 어렵다. 2001년 게이즈마가 고안한 내셔널 지오그래픽 사각형 혹은 틀의 장점은 그것의 의미나 중요성에 관한 소개나 교육이 거의 필요없다는 점이다. 이 모양은 이미 전 세계적으로 잘 알려져 있었다. 협회의 대표 간행물 〈내셔널 지오그래픽〉 매거진의 1888년 첫 호부터 표지를 노란색 테두리로 장식했기 때문이다. 〈내셔널 지오그래픽〉 기사를 한 번도 읽어 본 적 없는 사람에게도 금색 테두리는 세계로의 창, 저 먼 외국 땅으로 가는 관문을 상징했다. 로고는 이 모든 것에 대한 애정과 존중을 표현했다. 로고의 품질은 컴퓨터 화면에서 로고를 제작하는 데 걸리는 시간과는 무관하다. 디자이너와 클라이언트가 이러한 순수하고 간결한 솔루션에 도달 및 동의하고 구현하려면 경험, 통찰력, 비전과 용기가 필요하다.

13/엔에이치에스NHS
영국의 국립 의료 서비스.
디자인: Moon Communications (1990)
정치적으로 가장 민감한 디자인 과제 중 하나이다. 문은 도박을 택했다. 적용의 용이성과 지속성, 그리고 아이덴티티 프로그램에 공공 기금을 낭비하지 않아야 한다는 점, 이 세 가지를 만족시켜야 하는 이유로 거의 특색이 없다고 할 수 있는 단순한 아이덴티티를 내놓은 것이다. NHS는 이를 수긍하고 수천 만 파운드를 절약했다.

14/듀라셀Duracell
미국의 알카라인 건전지 생산업체.
디자인: Lippincott Mercer (1964)

2.3 삼각형 및 다각형

01/

02/

03/

04/

05/

06/

07/

08/

LEEDS
ARTS
UNIVERSITY
1846

09/

01/제이에스쓰리디JS3D
영국의 웹사이트를 위한
영화 3D 및 영상 효과.
디자인: Sam Dallyn (2006)

02/라이트플로우Lightflow
미국의 전자 상거래
컨설팅사.
디자인: Segura Inc. (2003)

03/크레센트Cresent
영국의 보건 및 안전
컨설팅사.
디자인: ASHA (2012)
원유 및 가스 생산 설비
작업장의 안전 컨설팅 전문
기업이다. 로고는 산업 표준
을 상징한다.

04/조지아 퍼시픽
Georgia-Pacific
미국의 펄프 및 종이,
건축 자재 제조업체.
디자인: 디자이너 및 작업
연도 미상

05/테트라 팩Tetra Pak
스위스의 푸드 패키징 시스템.
디자인: Toni Manhart
and Jörgen Haglind (1992)
테트라 팩이 1992년에 알파
라발Alfa Laval과 합병해
테트라 라발 그룹Tetra
Laval Group이 되면서 회사
의 마크도 서로 합쳐졌다.
합병된 로고는 알파 기호를
삼각형과 결합했다.

06/게페Gepe
스위스의 사진 부품 회사.
디자인: Göran Petters-
son and Per Lindström
(1955)
게페라는 이름은 창업자
예란 페테르슨의 이름 첫
자에서 따온 것이다. 화살
두 개가 오버랩되는 원래
로고는 회사의 주요 제품인
슬라이드 체인저의 이동을
상징했다. 화살촉은 1969년
에 이어진 꼬리 2개만 남기
고 제거됐다.

07/BKK
독일의 기업 의료 보험 제도
전국 연합.
디자인: Stankowski &
Duschek (1988)

08/페이스북 오픈 소스
Facebook Open Source
미국의 오픈 소스 툴.
디자인: Moniker (2016)
페이스북 오픈 소스 툴의
아이덴티티는 회사 내부
엔지니어링팀에서 자주
사용하는 모양인 육각형으
로 시작하여 '열린Open'을
상징하는 'O' 형태를
표현했다.

09/리즈 예술 대학교
Leeds Arts University
영국의 대학교.
디자인: Peter & Paul
(2013)
대학교가 되기 전 리즈 컬리
지 오브 아트Leeds College
of Art 시절 제작된 로고이다.
처음 대학교가 있던 버논
스트리트 건물 외관의 신고
전주의 모자이크 벽화와
모자이크 조각의 독특한
모양에서 힌트를 얻었다.

CHASE ⬡

 RENAULT

10/미쓰비시 자동차Mitsubishi Motors
일본의 자동차 제조기업.
디자인: Kontrapunkt (2017)
사무라이 가문 출신 야타로 이와사키Yataro Iwasaki는
19세기 후반 일본의 급속한 산업화 물결과 함께 등장한
야심찬 일본 기업가 중 가장 대담한 인물이었다. 이와사키
는 해운업에 종사했지만, 처음 자신의 배 세 척을 위해 디자
인한 깃발에는 무언가 다른 이야기를 했다. 얄상한 다이아
몬드 세 개가 가운데에서 만나는 프로펠러 모양의 마크는
두 이미지, 즉 참나무잎 세 개로 이루어진 토사족(이와사키의
첫 고용주)의 문장과 그의 가문을 상징하는 정사각형의 조합
으로 탄생했다. 1874년 이와사키는 이 심벌을 반영하기
위해 회사명을 변경했다. '미쓰비시'는 일본어로 '3(미쓰)'과
마름나무 혹은 '마름모(히시)'의 합성어이다. 2017년 시행된
워드마크와 심벌 수정 작업은 '더 대담하고 극적인 비주얼
언어' 소개 및 '차주와의 감정적 연결'을 위해 시행되었다고
회사 측은 설명했다.

11/체이스Chase
미국의 소비자 및 상업
금융 서비스.
디자인: Chermayeff
& Geismar Inc. (1961) / 등
록상표가 붙은 타이포그래
피와 심벌 수정:
Sandstrom Partners
(2006)
소수의 미국 기업들만 추상
적인 심벌을 아이덴티티로
삼았던 1961년에 소개된
체이스의 8각형은 연이은
합병에서도 살아남았다.

12/르노Renault
프랑스의 차량 제조업체.
디자인: Eric de Berranger
(2004)
1972년 르노 5로 브랜드를
다시 런칭하면서 기존의
빅토르 바자렐리Victor
Vasarely가 디자인한 마름
모꼴 로고를 업데이트하여
배지를 더 실물처럼 보이도
록 3D 처리를 했다.

13/

14/

index

15/

13/댄스인더시티닷컴
DanceinThecity.com
영국의 글라스고의 댄스
홍보 웹사이트.
디자인: Graphical House
(2006)

14/나이스NYCE
미국의 전자 지불 네트워크.
디자인: Siegel & Gale
(1984)

15/인덱스Index
일본의 모바일 및 미디어
서비스.
디자인: C&G Partners
(2005)

16/교세라Kyocera
일본의 전기 및 세라믹 제품
제조업체.
디자인: Mitsuo Hosokawa
(1982)
쿄토 세라믹Kyoto Ceramic
이 이름을 쿄세라로 바꾸면
서 소개된 이 마크는 'K'가
'C'를 감싸는 것과 같이
그려졌다. 마크는 다양한
문화의 관점에서 심장의
가장 중심부, 시작점, 대지,
본질, 존경과 존엄, 그리고
(작업의 진도나 과정을 나타내는
도식에서처럼) 결정 등을 의미
한다.

17/크리스천 에이드
Christian Aid
영국의 국제 원조 및 개발
자선 단체.
디자인: Johnson Banks
(2006)
크리스천 에이드를 잘 모르
는 사람들은 이 단체를 전도
단체로 오해했다. 새로운
아이덴티티는 '크리스천(기독
교인)'이라는 단어의 역할을
축소하고, 가장 강력한
자선의 심벌인 크리스천
에이드 위크Christian Aid
Week의 봉투를 기반으로
한 하나의 형태로 '원조aid'
를 간청한다.

2.3 삼각형 및 다각형

18/

19/

18/센트럴 드 아바스토
Central de Abasto
멕시코의 도매 시장.
디자인: Lance Wyman
(1981)
아이덴티티와 사인 체계가
수많은 방문객들이 세계
최대의 도매 시장의 창고를
돌아다니는 데 도움을 준다.

19/아그파Agfa
벨기에의 이미징 시스템.
디자인: Agfa (1923) / 수정:
Schlagheck & Schultes
(1984)

20/죄프Djøf
덴마크의 노동 조합.
디자인: Bysted (2003)
덴마크스 쥬리스트
오그 외코놈포본Danmakrs
Jurist-og økonomforbund
은 덴마크 법률가 및 경제
인 협회다.

21/디앤에이디D&AD
영국의 교육 자선 단체.
디자인: Rose (2006), 모노
그램 원본: Alan Fletcher
(1963)
비영리 단체인 D&AD는
교육과 시상 프로그램에
투자해 좋은 디자인과 광고
를 장려한다. 업데이트된
로고는 마치 노란 색연필로
그린 그래피티처럼 앨런
플레처의 모노그램을 노란
색 육각형 안에 두었다.

22/랜드 리지스터리
Land Registry
영국의 부동산 소유권에
대한 영국 정부의 데이터
베이스.
디자인: North Design
(2003)
잉글랜드와 웨일스 전역에
있는 부동산의 소유권을
전자적으로 기록하는 방대
한 과제가 2002년에 마무리
되었다. 오늘날 랜드 리지스
트리는 수십억 파운드에
달하는 부동산의 소유권을
확실히 함으로써 영국 경제
를 지지하고 있다. 랜드
리지스트리의 데이터는
잉글랜드와 웨일스 전체를
서로 맞물린 육각형에 표시
하는 지도 제작 시스템 패턴
을 사용한다.

01/

02/

03/

04/

05/

06/

07/

01/지제이 히어러
GJ Hearer
미국의 작은 활자 인쇄물 및 석판 인쇄 서비스.
디자인: Chermayeff & Geismar Inc. (2001)

02/라디우스Radius
영국의 다국적 여행사.
디자인: Glazer (2000)

03/메트로폴리탄 교통국Metropolitan Transit Authority
미국의 지역 교통국.
디자인: Siegel+Gale (1993)
뉴욕시의 메트로폴리탄 교통국은 미국에서 가장 거대하고 복잡한 교통 체계를 운영한다. 교통국의 간결하고 역동적인 마크는 지하철, 버스, 통근 열차 및 다리를 공통 브랜드로 통합한다. 미국에서 토큰, 이체 및 잔돈 시스템을 대체하는 전자결제 카드인 메트로카드MetroCard 도입 및 예전의 다양한 투톤 'M' 버전을 정리하여 뉴욕의 교통 시스템이 과거보다는 덜 혼란스럽다는 점을 보여준다.

04/마사 스튜어트
Martha Stewart
미국의 출판 및 방송, 소매 그룹.
디자인: Doyle Partners (2006)
골동품 동전에서 영감을 받은 로고가 테이블에 둘러앉은 작은 모임을 표현한다.

05/조파Zopa
영국의 금전 거래.
디자인: North Design (2005)
금융계의 이베이Ebay라고 할 수 있는 조파는 개인들이 가장 높은 이율을 제공하는 사람에게 개인적으로 돈을 빌려줄 수 있도록 한다.
'합의가 가능한 구역Zone of possible agreement(Zopa)'은 영업 및 협상계에 확실하게 자리잡은 용어다.

06/도이처 링Deutscher Ring
독일의 보험 그룹.
디자인: Stankowski & Duschek (1969)

07/바브Bob
오스트리아의 이동 전화 서비스.
디자인: Büro X (2006)
'Bob'는 품질과 가격에 있어 '양쪽 모두 최고'를 의미한다. 특이하게 사람 모습을 하고 있는 미니멀한 아이덴티티는 경쟁자들이 넘치는 시장에서 브랜드를 사람들의 기억에 남게 한다.

08/제너럴 일렉트릭
General Electric
미국의 기술 및 서비스 대기업.
디자인: General Electric Company (1890s) /
수정: Wolf Olins (2004)
이 아르누보식 로고는 단순한 도형 안에 들어 있는 회사 이름의 머릿글자로 이루어진 기업 시그니처의 새로운 형식을 시대를 앞서 보여 준 것이다. GE 마크가 바뀌는 것은 상상하기 힘들다.

09/안토안 브루메이
Antoine Brumei
일본의 패션 소매업체.
디자인: Marvin (2006)
'a'와 'B'가 추상적이다.

10/도 난부도Do Nanbudo
슬로베니아의 무술 단체.
디자인: OS Design Studio, 디자이너: 카타리나 흐리바르 (2002)
'D'는 달, 'O'는 지구, 원은 우주를 상징한다. 난부도의 중심에 있는 세 가지 상호존적 우주의 요소이다.

11/에르고소프트Ergosoft
일본의 워드프로세싱 소프트웨어 개발업체.
디자인: Marvin (2006)

2.4 원 및 점

13/

14/

15/

 London Underground

16/

12/에이비씨ABC
미국의 방송 그룹.
디자인: Paul Rand (1962)
'이 그림에서 몇 개의 원이 보이는가?' ABC의 로고는 이러한 시각적인 질문을 가능하게 한다. 이 로고는 현대 디자인과 현대 디자인 작업 개발에 있어서 핵심 인물인 폴 랜드의 작품이다. IBM, UPS 및 웨스팅하우스Westinghouse 등 미국 주요 기업을 위해 랜드가 제작한 아이덴티티와 디자인 프로그램은 간결, 단순 명쾌함, 지속성으로 그 영향이 지대했다. UBS의 구식 방패 로고 수정 작업을 갓 마친 랜드에게 자사 로고를 현대화하도록 요청했을 때 ABC는 실상 실패 일로를 걷던 전국 방송국이었다. 랜드는 시각적 관계를 꿰뚫어 보는 안목으로 푸투라체와 유사한 기하학적 산세리프체 소문자에서 세 글자 사이에 생겨나는 리듬을 발견해 냈다. 그리고 글자 안에 세 개의 동일한 원을 기반으로 로고를 디자인했다. 1980년대 로고 교체를 시도하려 했으나 실패로 돌아간 일에 대해 랜드는 이렇게 말했다. '누군가는 분명, 더 나은 로고를 만들어낼 수 있을 것이다. 그러나 내가 디자인한 로고의 형태는 완벽하다. 4개의 원으로 작업하였으니 디자인이 좋지 않을 수가 없는 것이다. 원은 원이다.'

13/이에이EA
미국의 쌍방향 엔터테인먼트 소프트웨어 회사.
디자인: Michael Osborne Design (1999)
이 전사적 로고는 하위 브랜드인 이에이 스포츠EA Sports의 이전 마크에서 나온 것이다.

14/에보텍 오아이
Evotec OAI
독일의 약품 검색 및 개발 회사.
디자인: KMS Team (1999)
이보텍 비오지스팀스 아게 Evotec BioSystems AG와 옥스퍼드 어시미트리 인터내셔널Oxford Asymmetry International의 합병을 위한 아이덴티티이다.

15/와이오아이YOI
호주의 스시 재료 제공업체.
디자인: NB Studio (1998)

16/런던 지하철
London Underground
영국의 지하철 시스템.
디자인: Edward Johnson (1918)
공상가인 런던 지하철 사장 프랭크 픽Frank Pick은 처음으로 방향 및 표지판에 사용할 서체를 존슨에게 의뢰했다. 존슨은 원형 무늬의 비율을 규정하기 위해 이 활자체를 계속 사용했다. 이 로고는 모든 지하철역의 표지판이 되었으며, 나중에는 런던의 모든 버스 정류장의 표지판이 되었다.

2.4 원 및 점

18/

19/

20/

21/

22/

23/

17/마스터카드Mastercard
미국의 금융 서비스.
디자인: Pentagram (2016)
애플, 나이키, 셸, 스타벅스, 맥도날드 등 전세계에 로고가
너무나 잘 알려져 있어 로고에 기업명을 쓰지 않아도 되는
브랜드가 몇몇 있다. 아이덴티티가 언어 경계를 넘거나
스마트폰의 작은 화면에서 말해야 할 때 단어와 이름이
방해가 되기도 한다. 마케팅 전문가는 이런 식의 '디브랜딩
debranding'이 소비자의 참여를 유도하고 브랜드를 덜
기업적이고 더욱 '진정성' 있어 보이게 해 준다고 믿는다.
빨간색과 황금색 원이 맞물린 로고를 사용한지 40년이
지난 2016년 마스터카드는 진정성 소구를 통해 신용 카드
사용을 기피하는 젊은 소비자층을 공략하기로 했다. 이를
위해 디브랜딩 엘리트 기업군에 합류하여 비주얼 아이덴
티티에서 단계적으로 기업명을 없애겠다고 발표했다. 또한
펜타그램은 원이 겹쳐진 부분을 가볍게 수정하여 '더욱
대담하고 낙관적인 느낌'을 강조했다.

18/이노베이션 노르웨이
Innovation Norway
노르웨이의 국가 혁신
홍보 기관.
디자인: Mission Design
(2004)

19/팜Palm
미국의 모바일 컴퓨팅 제품.
디자인: Turner Duck-
worth (2005)

20/센트럴포인트
Centralpoint
네덜란드의 IT 서비스 공급사.
디자인: Silo (2018)
개성과 초점 전달을 위해
점을 활용한 로고.

21/현대 미술 학회
Institute of Contemporary
Arts
영국의 미술관 및 공연 공간.
디자인: Spin (2006)
분자처럼 보이는 로고는 예
술에서 솟아나는 신선한 아
이디어와 다양한 활동을 나
타낸다.

22/에이비에스 폼페이지
ABS Pompages
프랑스의 건설회사.
디자인: Plus Mûrs (2016)
믹서 트럭은 콘크리트를
전달하고, ABS 마크의
원은 회전 로터를 암시한다.

**23/채널 4 영국 다큐멘터
리 영화 재단**The Channel 4
British Documentary Film
Foundation
영국의 신규 다큐멘터리
영화 지원 기금.
디자인: Spin (2004)

24/

25/

26/

27/

28/

29/

30/

Sensata
Technologies

24/머크Merck
미국의 약국 그룹.
디자인: Chermayeff &
Geismar Inc. (1991)

25/무제움 콰르티에 빈
MuseumsQuartier Wien
오스트리아 빈에 있는 문화
공간의 상위 조직.
디자인: Büro X (2000)

26/뉴 어디언시스
New Audiences
영국의 예술 협회 기금.
디자인: Atelier Wokrs
(2000)
쇼핑 센터나 학교에서 기존
의 미술, 무용 및 기타 작품
을 새로운 청중에게 공연할
수 있도록 후원하는 프로
그램이다.

27/피아트Fiat
이탈리아의 자동차 제조사.
디자인: Robilant Asso-
ciati and the Fiat Style
Centre (2006)
1931년부터 1968년까지
피아츠를 장식했던 배지를
상기하며 개정된 로고는
당시 자동차 업계 트렌드에
맞춰 2006년 3D로
개조됐다.

28/기후 박물관
The Climate Museum
미국의 박물관.
디자인: Eight and a Half
(2016)
지구가 직면한 미래의 도전
에 헌정된 맨해튼 3번가의
박물관이다.

29/그린 카페Green Café
일본의 에코 카페 체인.
디자인: Shinnoske Design
(2015)

30/카라Kala
오스트리아의 포켓
해시계 제작사.
디자인: Each (2016)

31/센사타 테크놀로지스
Sensata Technologies
미국의 센싱 및 보안 시스템.
디자인: Landor (2006)
텍사스 인스투르먼츠Texas
Instruments가 센서 및
제어 부문을 분사시킨 이
새로운 독립 사업체는 라틴
어로 '분별을 지닌 것'이라는
의미를 지닌 '센사타'라는
이름을 갖게 되었다. 로고에
는 손끝으로 읽는 점자로 쓴
이름이 들어있다.

32/니산Nissan
일본의 자동차 제조사.
디자인: FutureBrand (2000)
CEO 카를로스 고슨Carlos
Gohsn 체제에서 크게 성공
을 거둔 '니산 회복 플랜
Nissan Recovery Plan'의
일환으로 만들어진 반짝
이는 금속성 원형 무늬이다.

2.4 원 및 점

33/

34/

KOKUBO

33/폭스바겐Volkswagen
독일의 자동차 제조사.
디자인: Franz Xaver
Reimspiess (1938)
폭스바겐 로고의 제작자는
공식적으로 기록된 것이
없었기 때문에 원작자가
누구인지 오랫동안 논쟁이
되어 왔다. 그러나 1939년
4월 베를린 모터쇼에서
타이어의 휠 캡을 장식한
자동차 기술자 랜스피스가
이제 그 공로를 인정받고
있다.

34/페이스북360
Facebook360
미국의 3D 비디오 및 사진 앱.
디자인: Moniker (2017)
콘텐츠 제작자는 페이스북
360을 사용하여 페이스북
플랫폼에 360도 비디오 및
3D 사진을 게시할 수 있다.
로고는 카메라의 원형
렌즈 모양을 360도 뷰로
해석했다.

35/리 워런Lee Warren
영국의 건축용 금속.
디자인: SEA (2018)
건축용 금속 및 유리 주조
분야 선도 기업의 정확성과
높은 품질을 표현한 로고
이다.

36/오세Océ
네덜란드의 인쇄 시스템.
디자인: Total Design (1968)
/ 수정: Baer Cornet (1982)

37/무빙 브랜드Moving Brands
영국의 다양한 매체 브랜딩.
디자인: Bibliotheque (2004)
기하학적이고 추상적인
형태로 글자 'M'과 'B'를
담고 있다. 로고는 스풀, CD,
DVD와 같은 기록 매체의
형태에서 비롯된 원형의
주제를 가지고 있다.

38/코쿠보Kokubo
일본의 가정용품.
디자인: Shinnoske De-
sign (2011)

39/에스씨피SCP
영국의 현대식 가구
소매업자.
디자인: Peter Saville
Associates (1986)

40/익스팅션 리벨리언Extinction Rebellion
영국의 사회 정치 운동.
디자인: ESP (2011)
익스팅션 리벨리언 심벌에 목적의식을 부여한 것은 '시간이 촉박하다'는 길 건너의 외침이었다. 이스트 런던의 아티스트 ESP가 브릭레인의 벽에 기호를 그리자 지나가던 행인이 자신의 해석을 외쳤다. 그 심벌은 지구라는 원 안의 모래시계로 표현되었다. 생물 종 감소에 대한 항의 예술을 제작해 온 ESP는 누구나 복제하여 사용할 수 있는 단순한 심벌의 잠재력을 깨달았다. 심벌은 곧 활동가들에 의해 선택되고, 티셔츠에 인쇄되고, 스티커로 제작되고, 손목에 문신되고, 벽에 페인트로 칠해지고 모래에 새겨졌다. A. 제테키(심각한 멸종 위기에 처한 파나마 황금 개구리의 학명)라는 이름의 플리커(온라인 사진 공유 커뮤니티 사이트) 계정은 심벌 사용 양상에 대한 방대한 기록을 제공한다. 2018년 기후 비상 운동인 익스팅션 리벨리언이 이 기호를 채택했다. 이후 이스트 런던의 벽에 처음으로 그려졌던 마크는 전 세계에서 시위와 시민 불복종 행사를 주도했다. 이는 기후 운동의 깃발이자 운동가 세대 평화의 심벌이 되었다.

41/빌딩 마켓
Building Markets
미국의 인도주의 비영리단체.
디자인: C&G Partners (2011)
빌딩 마켓은 평화와 인도주의적 운영을 보다 효과적, 효율적, 공정하게 하여 적은 비용으로 빠르고 성공적으로 임무를 수행한다. 아이덴티티는 다양한 문화와 민족을 위한 혁신적이고 견고한 경제 개발 접근 방식을 제안한다. 아프가니스탄, 아이티, 미얀마 등 국가의 현지 기업과 시장에 자신감을 고취하도록 디자인되었다.

42/쇼어디치 미팅 룸즈
Shoreditch Meeting Rooms
영국의 회의실.
디자인: Bunch (2016)
런던 쇼어디치에 있는 빅토리아풍 창고를 개조한 제트랜드 하우스Zetland House 임대 회의실의 로고이다.

43/티스피라Teaspira
중국의 컨템퍼러리 티 하우스.
디자인: Ori Studio (2017)
공동체, 함께하는 느낌, 차를 만드는 과정의 움직임과 다기를 표현한 로고이다.

44/윰Yume
덴마크의 지속 가능한 가정용품 및 액세서리.
디자인: Homework (2017)

45/

46/

47/

NANotex™

45/풀턴 센터Fulton Center
미국의 지하철 환승 센터.
디자인: Pentagram (2014)
풀턴 센터는 로어 맨해튼의
가장 복잡한 지하철 환승
센터다. 지상에는 제임스
카펜터James Carpenter의
조각품인 스카이 리플렉터
넷Sky Reflector-Net(반사되
는 952개의 다이아몬드형 판넬
로 구성)이 있는 거대한 돔형
창 주변에 그림쇼 아키텍츠
Grimshaw Architects가
건축한 정사각형 건물이
있다. 센터의 로고는 건물과
조각품/정사각형과 원형
간의 상호작용, 돔형 창,
그리고 11개의 소용돌이
선을 통해 센터와 연결되는
열차 노선을 표현했다.

46/옵티미즘 브루잉
Optimism Brewing
미국의 양조장.
디자인: Chermayeff &
Geismar & Haviv (2013)
시애틀에 소재한 긍정적으
로 사고하는 양조장의 활기
넘치는 로고이다.

47/드 라 워 파빌리온
De La Warr Pavillion
영국의 아트 센터.
디자인: 플레인 디자인 (2015)
1935년에 건축되고 에리히
멘델손Erich Mendelsohn과
처마예프가 디자인한 해안도
시 벡스힐의 드 라 워 파빌
리온은 영국에서 가장 오래
된 모더니즘 공공 건축물 중
하나다. 현재 이곳에서는
컨템퍼러리 미술 전시회,
영화, 코미디 및 음악 공연이
개최된다. 아이덴티티는 가공
되지 않은 본질적인 건축물
의 특성을 끌어내어 건축물
의 밝음과 대담함을 반영하
고자 했다. 로고의 원형은
본래 건물에 새겨져 있던
기호, 로비의 아르 데코 양식
시계와 건물의 곡선미가

있는 중앙 계단을 포함하여
건축물 내의 원형 모양에서
파생했다. 워드마크에는
르네 비더René Bieder의
갈라노Galano체가 사용
되었다.

48/나노 텍스Nano-Tex
미국의 섬유 제조업체.
디자인: Addis Creson
(2003)

49/보쉬Bosch
독일의 산업 및 소비자
제품 그룹.
디자인: Bosch (1926)
수정: United Desiners
(2004)
'보쉬 서비스 랜턴'을 기초
로 만든 이 마크는 1926년
에 회사의 자동차 수리 센터
를 안내하는 표지판으로
처음 소개되었다. 유나이티
드 디자이너스는 로고를
새롭게 하면서 보쉬의
커뮤니케이션도 면밀히
점검했다.

2.4 원 및 점

50/

51/

52/

53/

54/

smeg
tecnologia che arreda

Form®

4THERECORD

56/ 57/ 58/

50/맥쿼리 은행
Macquarie Bank
호주의 투자은행.
디자인: Cato Partners
(1984)
1813년 호주 총독 라클란
맥쿼리Lachlan Macquarie
는 스페인 은화 4만 달러를
수입하여 각 동전의 중앙을
뚫어 동전을 두 개로 주조하
는 방식을 통해 통화 부족
문제를 해결했다. '구멍 뚫린
동전holey dollar'은 금융
혁신의 심벌이자 훨씬 후에
는 맥쿼리의 이름을 딴 은행
의 심벌이 되었다.

51/로케이션 68
Location 68
영국의 맞춤형 골프 체험.
디자인: FL@33 (2018)
길 산스 미디엄Gill Sans
Medium체 숫자에 기반해
'68'을 네 개의 원으로 절묘
하게 표현했다.

52/영국 국립 오페라
English National Opera
영국의 오페라단.
디자인: CDT (1992) /
수정: Rose (2016)
영국 국립 오페라ENO는
런던 콜로세움을 기반으로
활동하는 영국 유일의 상근
레퍼토리 오페라 기업이다.
마이크 뎀시Mike Dempsey
가 디자인한 기존의 '노래하
는' 로고타이프를 로즈가
재 드로잉했다. '오늘날의
컨템퍼러리 관객을 위해'라
는 로고는 ENO 커뮤니케
이션의 비주얼 언어를 재디
자인하고 오페라의 접근성
을 높이기 위한 큰 계획의
일부였다.

53/나카노시마 피싱 포트
Nakanoshima Fishing Port
일본의 해산물 시장.
디자인: Shinnoske De-
sign (2015)

**54/니샤 인쇄 문화 및 기
술 재단**Nissha Foundation
for Printing Culture and
Technology
일본의 박물관.
디자인: Shinnoske Design
(2009)
교토 중심부의 니샤
인쇄사 박물관Nissha Muse-
um of Printing History을
통해 인쇄 문화와 기술을
홍보 및 발전시키는 재단의
로고이다.

55/스메그Smeg
이탈리아의 가전제품
제조업체.
디자인: 디자이너 및 작업
연도 미상
스메그는 'Smalterie Metal-
lurgiche Emiliane Guastalla'
의 약자로 '구아스탈라 에밀리
아 지역의 금속 에나멜 공장'
을 의미한다.

56/폼Form
영국의 그래픽 디자인
컨설팅사.
디자인: Form (2000)

57/조이코Joyco
스페인의 과자 제조 그룹.
디자인: Pentagram (1999)
스페인 이외 지역에서
비즈니스를 하던 헤네랄
드 콘피테리아General de
Confiteria는 회사 이름을
여행에 더 잘 어울리는
조이코로 변경했다. 로고는
이름을 원 두 개에 나누어
넣어서 행복해 보이는 얼굴
을 보여 준다.

58/포 더 레코드
4 The Record
영국의 흑인 롤모델을
홍보하는 자선 단체.
디자인: Airside (2006)

2.5 계란형 및 타원형

01/

02/

03/

04/

05/

06/

07/

01/에스&티S&T
일본의 소프트웨어
개발업체.
디자인: Taste Inc. (2000)

02/글락소스미스클라인
GlaxoSmithKline
영국의 약품 및 의료제품
제조업체.
디자인: FutureBrand (2001)
제약업계의 두 거인 글락소
웰컴GlaxoWellcome과 스미
스클라인 비첨SmithKline
Beecham이 합병을 했다.
그에 따라 기존의 성공적인
제품 브랜드를 위협하지
않고 소비자와 전문가 시장
에 다가갈 수 있는 새로운
아이덴티티가 필요하게
되었다. 소문자로 된 계란
모양의 문자 상표는 인간과
그들의 행복에 대한 자신의

세심한 관심을 간절히 표현
하고 싶어 하는 회사의
마음을 나타낸다(© [2001]
by GlaxoSmithKline. 글락소스
미스클라인의 승인하에 게재됨.
무단 전제나 복제를 금함).

03/에쏘Esso
미국의 연료 및 윤활유 오일.
디자인: 디자이너 미상 (1923)
에쏘는 미국 이외의 지역에
서 모빌Mobil과 함께 엑손
모바일ExxonMobile의 주요
브랜드 중 하나로 남아 있다.
이 이름은 분사되어 엑손
코퍼레이션Exxon Corpo-
ration이 된 스탠더드 오일
Standard Oil을 나타내는
'SO(쏘)'의 발음에서 나왔다.

04/인디고Indigo
멕시코의 가정용품 소매점.
디자인: Monumento (2018)
인디고는 유기농 및 천연
수제 가정용품 매장이다.
조약돌 모양의 로고로
제품의 원료와 장인 정신을
표현했다.

05/쿠아 배스&스파
Qua Baths & Spa
미국의 스파 및 치료실.
디자인: Addis Creson (2006)
2006년 11월 라스베가
스 시저스 팰리스Caesars
Palace 호텔에 문을 연 쿠아
는 고대 로마의 즐거운
'목욕'을 연상시키며 '잠시
사색하는 시간'을 제공한다.
'쿠아qua'는 라틴어로 '여기'
를 의미한다. 손으로
그린 로고에서 물의 촉촉함
이 느껴진다.

06/뎁스DEPS
일본의 데이터 관리 시스템.
디자인: Taste Inc. (1990)

07/인텔로텔Intellotel
스웨덴의 호텔 관리 플랫폼.
디자인: Akademi (2017)
호텔 관리 시스템 개발사
인텔로텔의 로고는 객실문
잠금장치를 연상시키는 'I'
와 'O'로 이루어져 있다.

2.5 계란형 및 타원형

08/

09/

10/

11/

12/

13/

14/

08/화이자Pfizer
미국의 제약 회사.
디자인: Enterprise IG (1991)
기업 정체성에 대한 마지막 검토 이후 20년 이상 계속해 성장하며 여러 회사를 인수해온 화이자는 기업 커뮤니케이션과 이미지가 혼란스러운 상태였다. '네오 트래디셔널neo-traditional'한 파란색 화이자의 타원 및 새로운 아이덴티티 체계는 회사가 운영하는 모든 유닛을 통합하는 데 도움이 되었다.

09/아톡스Atox
일본의 원자력 발전소 방사능 관리 및 폐기물 처리 서비스.
디자인: Katsuichi Into Design Studio (1993)

10/골드 톱Gold Top
영국의 녹음 스튜디오.
디자인: Cresent Lodge (2004)
낙농장을 개조한 스튜디오의 위치는 골드 톱이라는 이름으로 이어졌다. 1970년대까지 영국에서는 우유병의 금색 호일 뚜껑은 고급 전지 우유를 의미했다. 너무 어릴적 일이라 녹음을 하러 온 아티스트들은 이를 기억하지 못하지만, 이 이름과 로고는 그들에게도 여전히 동경의 대상이 되는 품질을 뜻한다.

11/에어러스Aerus
미국의 진공 청소기 제조업체.
디자인: Addis Creson (2001)

12/비프Vipp
덴마크의 쓰레기통 제조업체.
디자인: e-types (2006)
비프의 페달 쓰레기통 디자인은 랜더에 살던 홀거 닐슨Holger Nielsen이 아내가 미용실에서 쓸 쓰레기통을 처음 만들었던 1939년 이후 거의 바뀌지 않았다. 도시의 모든 사람들이 이 쓰레기통을 갖고 싶어 했고, 오늘날에는 전 세계에서 판매되고 있다. 비프는 2006년에 새로운 상품을 출시하면서 로고를 현대화하고 업체만의 폰트를 갖게 되었다.

13/에프엠엔FmN
벨기에의 음악 축제.
디자인: Coast (2004)
벨기에 남부 나무르의 음악 축제는 프랑스어 사용 지역의 수도에서 매년 개최되는 고전 음악 행사다. 테아트르 드 나무르Théâtre de Namur의 로고와 유사하게 이 로고도 'N'이 들어 있는 타원형이지만 고전적인 'F'와 'm'이 추가되었다.

14/인텔Intel
미국의 반도체 제조업체.
디자인: FutureBrand (2006)
인텔이 회사 설립 이래 처음으로 실시한 로고 재디자인은 성공적이었던 인텔 인사이드Intel Inside의 가시성을 활용했다. 재디자인된 로고에 새로 적용된 것은 '부메랑'뿐이지만 그것은 완전한 타원으로 변모해 연구-개발-적용 과정의 순환적 성격과 끊임없는 개선을 상징하게 되었다.

2.6 방사형

01/

Global Cool

02/

03/

04/

05/

06/

Wild Circle

SAN FRANCISCO
OPERA

07/

08/

09/

01/액시덴털 헬스 인터 내셔널Accidental Health International
호주의 전문 보험사.
디자인: M35 (2018)
사고, 의료 및 여행자 보험을 제공하는 이 보험사의 새로운 포지셔닝 문구인 '가장 중요한 것을 보호하기 위해'를 상징적으로 해석한 로고이다.

02/글로벌 쿨Global Cool
영국의 기후 변화 캠페인.
디자인: SEA (2006)
환경 기업과 과학자들이 세운 이 재단은 2017년까지 1억명이 이산화탄소 배출량을 1톤씩 줄이도록 장려해 기후 변화의 티핑 포인트를 늦추는 것을 목표로 한다.

03/워크숍 커피
Workshop Coffee
영국의 커피 전문점.
디자인: SEA (2015)
아침, 점심, 저녁 식사 시간 포함 24시간 영업하는 부티크 커피 전문점이다.

04/시드니 유스 오케스트라
Sydney Youth Orchestra
호주의 청소년 관현악단.
디자인: Saatchi Design (2006)
음악적 에너지가 한데 묶여 있다.

05/브이에스오VSO
영국의 국제 개발 자선 단체.
디자인: Spencer du Bois (1993)
VSO는 전 세계 곳곳에서 일하고 있다. 그렇기 때문에 로고에 나침반과 태양을 나타내는 요소가 들어 있다.

06/모토롤라 디지털디엔에이
Motorola DigitalDNA
미국의 스마트 제품 마이크로칩 시스템.
디자인: Pentagram (1998)

07/개신교 교회
Protestantse Kerk
네덜란드의 개신교 교회.
디자인: Total Identity (2003)

08/와일드 서클Wild Circle
영국의 TV 프로덕션 회사.
디자인: Form (2006)

09/샌프란시스코 오페라
San Fransisco Opera
미국의 오페라 하우스 및 회사.
디자인: Pentagram (2005)
오페라 하우스 로비의 번쩍이는 샹들리에가 음악적 빛의 폭발을 연상시킨다.

2.6 방사형

10/

11/

12/

13/

14/

15/

16/

17/

18/

GRACE CATHEDRAL

bennett schneider
specialty greetings & paper

10/소코이 블로서 와이너리
Sokoi Blosser Winery
미국의 와인 제조사.
디자인: Sandstorm
Design (1995)

11/갈레리아 포토나우타
Galeria Fotonauta
스페인의 국제 사진 갤러리.
디자인: Lance Wyman
(2004)
직사각형 프레임으로 구성
된 카메라 렌즈에 항해용
나침반을 암시하는 북점이
들어 있다.

12/라이프스팬Lifespan
미국의 로드 아일랜드
병원 연합.
디자인: Malcom Grear
Designers (1995)

13/크리스마스 앳 더블유
Christmas at W
호주 호텔의 크리스마스
프로모션.
디자인: Layfield (2006)
W 호텔 시드니의 해변에서
보내는 크리스마스이다.

**14/멕시코 대외 무역 협
회**Mexican Institute of
Foreign Trade, IMCE
멕시코의 수출 정부 부처.
디자인: Lance Wyman
(1971)

15/브이씨씨 퍼펙트 픽처스
VCC Perfect Pictures
독일의 포스트 프로덕션 회사.
디자인: Thomas Manss &
Company (1999)
19세기의 착시를 사용하여
포스트 프로덕션의 지각
변환 능력을 암시하고 있는
아이덴티티이다.

16/화웨이 테크놀로지스
Huawei Technologies
중국의 텔레콤 네트워크
제조업체.
디자인: Interbrand (2006)
이 로고의 출시로 회사 또는
컨설팅사는 기호학적 오버
드라이브에 빠졌다. 중국
신흥 경제의 거인 화웨이는
이러한 방사 모양이 고객을
위해 장기적인 가치를 창조
겠다는 약속을 암시한다고
설명했다.

17/헤더 세이어
Heather Sayer
영국의 네일 관리사.
디자인: Mind Design (2005)
네일 아티스트의 '손톱 모양
으로 만든 꽃'은 매니큐어
색상표에서 영감을 받은
것이다.

18/스노우스포트 지비
Snowsport GB
영국의 스키 및
스노보드 연합.
디자인: Form (2004)

19/런던 이노베이션
London Innovation
영국의 혁신 홍보 대행사.
디자인: Kent Lyons (2005)

20/그레이스 대성당
Grace Cathedral
미국의 성공회 교회.
디자인: Templin Brink
Design (2006)
이 샌프란시스코의 랜드
마크는 2007년 성당 100
주년을 기념하면서 개방성
과 탐구하는 영혼을 나타
내는 따뜻한 아이덴티티가
필요했다.

21/베네트 슈나이더
Bennett Scheider
미국의 카드 및 종이
소매업자.
디자인: Design Ranch (2006)
고급 종이의 아름다움을
표현하기 위해서 디자인
되었다.

2.7 동심원

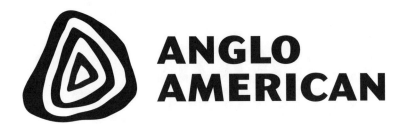

01/

02/

03/

04/

05/

06/

07/

01/앵글로 아메리칸
Anglo American
영국 및 남아프리카 공화국
의 다국적 광업 그룹.
디자인: The Partners
(1999)
앵글로 아메리칸의 새로운
브랜드 전략은 몇몇 국가에
서 운영되는 다양한 회사들
의 통합을 위해 핵심 비즈니
스인 다이아몬드와 금, 플래
티늄 및 기타 천연 자원에
초점을 맞추는 것이었다. 이
로고는 단지 귀한 광물 채
굴 사업뿐 아니라 다방면에
걸쳐 본질적으로 높은 가치
를 지닌 그룹 자체를 표현
하고 있다.

02/코일Coil
일본의 전자 음악 밴드.
디자인: Form (2003)

03/커먼헬스Common-
Health
미국의 의료 마케팅
커뮤니케이션 그룹.
디자인: Enterprise IG
(2005)
집중적이고 통합된 운영
유닛으로 구성된 네트워크
를 나타내도록 디자인했다.

04/에콜로지컬 엔지니어링
Ecological Engineering
호주의 수자원 관리
컨설팅사.
디자인: Inkahoots (2000)

05/노보 디엠Novo Diem
미국 가족 회사의 제품.
디자인: Design Ranch
(2006)

06/디 아카이브 오브 컨템
퍼러리 뮤직The ARChive of
Contemporary Music
미국의 비영리 음악
아카이브 및 라이브러리.
디자인: Open (1996)
1950년대부터 녹음된 음반
150만 장을 보유한 맨해튼
의 아카이브로 미국에서 이
분야 최대의 컬렉션이다. 이
조직의 자문 위원에는 데이
비드 보위와 루 리드, 폴 사
이먼, 마틴 스콜세지, 키스
리처즈 등이 있다. 중심원
이 같은 원둘레의 일부분들
이 움직이면 줄지어 두 방
향으로 뻗어 나가는 음파를
보여 준다.

07/콘레일Conrail
미국의 철도 화물 운송업체.
디자인: Siegel & Gale (1975)
1970년대 초까지 미국 북동
부 지역의 화물 서비스 회사
들은 파산하거나 한계에
이른 상태였다. 정부는 일시
적으로 자금을 제공해 회사
들이 새로운 합병 철도 회사
Consolidated Rail Corpora-
tion 또는 콘레일로서 다시
수익을 내고 운영될 수 있도
록 했다. 이 시각적 아이덴티
티는 경제적이지만 단호한
것이 미국의 전형적인 모더
니즘이다. 이는 기업이 트랙
으로 돌아가 속도를 내며
부드럽게 움직이고 있다는
생각을 전달했다. 콘레일은
1980년대에 들어 마침내
흑자를 냈으며, 1987년
미국 역사상 가장 큰 규모

의 기업 공개를 통해 개인
투자자들에게 주식이 팔리
게 되었다. 1999년 CSX와
노퍽 서던Norfolk Southern
에 인수된 후 이 브랜드는
공유 자산 영역에서 네트워
크 서비스 제공업체로 존속
하고 있다.

2.7 동심원

08/

09/

10/

JFE

11/

12/

13/

**NetzwerkHolz
Qualität
im Verbund**

14/

08/재난 응급 위원회
Disaster Emergencies
Committee
영국의 자선 그룹.
디자인: Johnson Banks
(2013)
재난 응급 위원회DEC는
심각한 위기 상황에서 공동
으로 기금을 모금하고, 주요
방송사가 특혜로 한 기관만
선정하는 대신 여러 자선
단체가 방송에 출연해 공개
적으로 구호 활동을 호소할
수 있도록 설립되었다. 설립
45년 후 재정비된 브랜드를
통해 회원 단체는 DEC의
관련성과 지속적인 영향을
확인했다. 동심원의 '거대한'
원은 DEC 업무의 긴급성을
표현하고 각 회원 단체의
강점을 브랜드로 표현한다.

09/히어 어스Hear Us
미국의 청각 건강을 위한
국가 캠페인.
디자인: Chermayeff &
Geismar Inc. (2000)

10/조너선 로즈 컴퍼니즈
Jonathan Rose Companies
미국의 지속 가능한 주택
개발 기업.
디자인: 처마예프 & 게이즈
마 (2007)

11/카스 비즈니스 스쿨
Cass Business School
영국의 경영 대학원.
디자인: Cresent Lodge
(2002)
링 다섯 개는 각각 카스
비즈니스 스쿨 안에서 일어
나는 활동 영역을 나타낸다.
이 링은 피보나치 수를 기반
으로 한 수학적 수열에 따라
서로의 관계 속에 자리를
잡는다. 이를 통해 '지식의
허브'로서의 런던시 이미지
를 만들어 낸다.

12/제이에프이 그룹
JFE Group
일본의 강철 생산업체.
디자인: Bravis Interna-
tional (2002)

13/오버츄어Overture
미국의 인터넷 검색 엔진.
디자인: Chermayeff &
Geismar Inc. (2002)

14/네츠베르크홀츠
NetzwerkHolz
독일의 전국 목재 산업 협회.
디자인: KMS Team (2004)
나이테는 독일 최초의 전면
적인 목재 생산자와 목세공
업자, 기능공들의 협회인
네츠베르크홀츠의 성장과
영향력을 암시한다.

2.8 회전

01/

02/

03/

04/

05/

06/

07/

08/

noriksub

09/

01/찰스 비 왕 아시안 아메리칸 센터Charles B Wang Asian American Center
미국의 스토니 브루크에 있는 뉴욕주립 대학교의 다문화 센터.
디자인: HLC Group (1997)

02/델타 포셋Delta Faucet
미국의 수도꼭지 제조업체.
디자인: Pentagram (2001)

03/워터휠Waterwheel
호주의 쌍방향 플랫폼.
디자인: Inkahoots (2011)
워터휠은 물에 관한 혹은 물에서 영감을 얻은 미디어, 지식, 아이디어, 공연 및 프리젠테이션을 공유하는 쌍방향 협업 플랫폼이다.

04/미자르스트브 로즈만
Mizartvo Rozman
슬로베니아의 가구 공방.
디자인: OS Design Studio (1998)

05/알티메트릭Altimetrik
미국의 디지털 트랜스포메이션 컨설팅사.
디자인: C&G 파트너즈 (2012)
서로 맞물려 수렴되는 로고는 강렬한 협업 정신을 표현한다.

06/프로페셔널 에너지
Professional Energy
미국의 원유 거래 컨설팅사.
디자인: Design Ranch (2006)

07/트랜사모니아
Transammonia
미국의 비료, 암모니아, 석유화학 제품 마케팅 및 선적 처리 회사.
디자인: Arnold Staks Associates (1969)

08/더 코너 스토어
The Corner Store
미국의 온라인 소프트웨어 소매점.
디자인: HLC Group (1995)
'C'와 'S'를 풍차 날개로 표현한 로고는 핫 링크와 데스크톱에서 눈길을 끈다.

09/노리크 서브Norik Sub
슬로베니아의 다이빙 스쿨 및 스쿠버 상점.
디자인: OS Design Studio (2004)
파도나 촉수를 연상하게 한다. 하나의 심벌에 담긴 깊은 바다가 주는 즐거움이라 할 수 있겠다.

2.9 도트 무늬

01/

02/

03/

University
Science Park
Pebble Mill

01/베드록 레코드
Bedrock Records
영국의 음반 회사.
디자인: Malone Design
(2003)
그래픽 이퀄라이저의 시각
적 결과물을 사용한 로고가
회사의 음반과 CD 표지에
사용된다.

02/이 팔러먼트e-Parlia-
ment
벨기에의 국회의원
온라인 포럼.
디자인: Open (2002)
이 팔러먼트는 시민과 국가
및 국제적 수준에서의 의사
결정자 간에 다리가 되어
'민주주의의 격차'를 해결하
기 위해 계획되었다. 브뤼셀
을 기반으로 한 이 포럼은
온라인 투표 시스템을 통해
선택된 전 세계의 국회의원
들로 구성된다.

03/슈트트가르트 대학교
Universität Stuttgart
독일의 과학 및 엔지니어링
분야 중심 대학교.
디자인: Stankowski &
Duschek (1987)

04/혁신을 위한 파트너
Partner für Innovation
독일의 연방 정부 캠페인.
디자인: MetaDesign (2005)
기업 분야의 새로운 아이디
어 창출을 자극하기 위해
실시된 독일 정부의 캠페인
을 위해 제작된 이 마크는
'혁신적 충동'을 상징한다.

05/캡티브 리소시즈
Captive Resources
미국의 '그룹 캡티브' 보험
회사 자문사.
디자인: Crosby Associates
(2006)

**06/유니버시티 사이언
스 파크 페블 밀**University
Science Park Pebble Mill
영국의 과학 공원 개발.
디자인: BrownJohn (2005)
버밍엄주 페블밀의 전 BBC
스튜디오 자리에 건립된
과학 공원의 아이덴티티
이다.

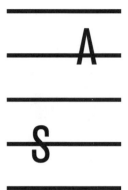

01/

02/

03/

04/ 05/ 06/

07/

01/수사나 앤드 알바로
Susana and Alvaro
미국의 결혼식.
디자인: Fagerström (2017)
음악의 도시 뉴올리언즈
드가스 하우스(Degas House)
에서 열린 결혼식 로고는
신랑, 신부의 이니셜을 오선
지에 음표로 표현했다.

02/딕셔너리닷컴
Dictionary.com
미국의 온라인 영어 사전.
디자인: Segura Inc (2005)

03/이디비EDB
노르웨이의 IT 그룹.
디자인: Mission Design
(2003)

04/패트스페이스Phat-
space
호주의 아트 갤러리.
디자인: Coast Design
(2002)
로고가 갤러리처럼 변형된
공간을 표현한다. 전시 안내
전단지가 예술 작품을 재생
산하기보다는 실험의 기회
로 활용된다.

05/나이트라이프닷비이
Nightlife.be
벨기에의 웹사이트.
디자인: Coast (1973)
IBM 로고에 대한 존경을
표하는 마크로 향수를 불러
일으키는 컴퓨터 화면을
재해석하였다.

06/루시 리 퀄리티 레코딩스
Lucy Lee Quality Recordings
벨기에의 음반 레이블.
디자인: Coast (2005)
이 회사의 음악은 쉽게
규정하지 못할 정도로 매우
다양하다. 그리고 그 사실은
'Lucy'와 'Lee' 사이의 빈
공간에 반영되었다.

07/지앤비 프린터스
G&B Printers
영국의 프린터.
디자인: North Design (2004)
덧인쇄된 회사 주소는
원래 두 회사의 편지지를
사용하던 시기에 만들어졌
다. 한 회사가 그 편지지를
쓸 때, 다른 종류의 인쇄
재료와 프로세스를 사용해
다른 회사의 디테일이 보이
지 않게 했다. 익명성은 개성
을 만들어냈다.

08/

09/

10/

11/

12/

13/

14/

08/뮌체네르 뤼크
Münchener Rück
독일의 재보험 그룹.
디자인: Stankowski &
Duschkek (1973)
뮤닉 리Munich Re로 더 잘
알려진 기업을 위해 안톤
슈탄코브스키가 수평 막대
들을 사용해 연결과 거래,
파트너십과 상호작용, 업무
와 기업을 상징하는 사각형
로고를 창작했다.

09/E2디자인랩
E2designlab
호주의 도시형 디자인.
디자인: 인카후츠 (2011)
물을 의식한 도시 디자인에
초점을 둔 기업을 위해 가로
선 세 개로 'E'와 '2'를 동시
에 표현한 로고. 또한 세
가로선은 회사의 세 관점인
엔지니어링, 디자인, 생태를
상징한다.

**10/스트라스버거 모드액서
리즈**Strassburger
Modeaccessories
독일의 패션 액세서리 상표.
디자인: Büro Uebele
Visuelle Komunikation
(2004)
장식 술로 보이는 줄무늬와
구슬로 보이는 글자들.

11/아이비엠IBM
미국의 컴퓨팅 기술 및
서비스.
디자인: Paul Rand (1962)
변함없는 여덟 개의 줄로
이루어진 IBM의 로고타이
프는 단계적으로 도입되었
다. 1950년대 중반 랜드는
이 회사의 인쇄물을 디자인
하면서 기존의 두껍고 평평
한 셰리프체 로고를 가볍게
만들었다. 갑자기 로고가 변
하면 해외에서 IBM을 낯설
게 받아들일 거라 생각한
랜드는 줄무늬 버전을 시도
하기까지 몇 년을 기다렸다.
보안성(서명된 자료에 대한 위조
방지 수단)을 함축시키고
시각적으로 상충하는 활자
디자인을 '함께 묶은' 것이
크게 효과를 보았다.

**12/사이먼 앤 슈스터 에
디션스**Simon & Schuster
Editions
미국의 삽화가 중심 출
판사명.
디자인: Eric Baker
Design Associates (2001)

**13/오하이오 주립 대학
교 놀튼 건축 학교**Ohio
State University Knowlton
school of Architecture
미국의 건축 학교.
디자인: Fitch (2004)

14/킵 코올 인 더 그라운드
Keep Coal in the Ground
호주의 화석연료 반대
캠페인.
디자인: Inkahoots (2015)
퀸즐랜드의 환경보호 캠페
인으로 이름이 모든 것을
말해준다. 아이덴티티는
노천 채굴의 영향과 석탄이
마땅히 있어야 할 곳을
상기시킨다.

01/

02/

03/

04/ 05/ 06/

Swiss Re

07/

01/더 밀The Mill
영국의 포스트 프로덕션 및
시각 효과 제작업체.
디자인: North Design (1999)
필름의 길이는 최소한의
문자 및 공장이나 제분소의
실루엣을 만든다.

02/헌치 오브 베니슨
Haunch of Venison
영국의 아트 갤러리.
디자인: Spin (2003)
미니멀리즘적인 'HV'로
더 심하게 축소됐다.

03/랜턴Lantern
영국의 주거용 부동산 개발지.
디자인: Bibliotheque (2006)
개발이 쌍둥이 건물로 나뉘
어 이루어진 것과 건물
외부가 독특한 직사각형
판넬로 마감된 것이 로고에
반영되었다.

04/가트너Gartner
독일의 건물 외부 마감 시스템.
디자인: Büro für Gestaltung
Wangler & Abele and
Eberhard StauB (1993)
마크에 건물 외관 유형과
외부 마감 판넬의 산업
생산이 갖는 반복적 성격이
담겨 있다.

05/뉴타운 플릭스
Newtown Flicks
호주의 단편 영화 축제.
디자인: Saachi Design
(2005)

06/도네무스Donemus
네델란드에서 작곡된 현대
음악을 위한 국가 기관(2013
년부터 상업 기관으로 변함).
디자인: Samenwerkende
Ontwerpers (2005)

07/스위스 리Swiss Re
스위스의 재보험회사.
디자인: Büro für Ge-
staltung Wangler &
Abele and Eberhard
StauB (1994)
스위스 리의 로고에는 상징
적인 중요한 의미가 따로
없다. 이는 단순하고 독특한
방식으로 회사 자체가 강조
되기를 강력히 원했기 때문
이다. 하지만 스톤헨지
같은 안정성과 견고함이
시사하는 바는 명확하다.

08/

09/

10/

11/

12/

alsterdorf

altitude

13/ 14/ 15/

16/ 17/

08/401 파크401 Park
미국의 복합 용도 개발 기업.
디자인: GBH (2017)
401 파크는 보스턴에 있는
약 9만 3,000평방미터의
아르 데코 양식 건축물이다.
1928년 시어즈 로벅Sears
Roebuck이 통신 판매용
창고로 지은 이후에 사무실,
상점 및 식품 시장으로 개조
되었다. 건축물의 실루엣이
비주얼 아이덴티티로 표현
되었다.

09/미카 오츠키Mika Ohtsuki
미국의 피아노 테크니션.
디자인: Emmi (2005)
하나가 제자리에서 약간
벗어나 조율이 필요한 다섯
개의 검은 피아노 건반이
있다. 그리고 거기에는 고객
의 이니셜을 적는다.

10/리엔케Lienke
독일의 재활용 회사.
디자인: Thomas Manss &
Company (1986)
골이진 구리 깃발이 19세기
말 고철 거래상이었던 리엔
케의 과거를 연상시킨다.

11/어반 스페이스
Urban Space
미국의 부동산 회사.
디자인: Lodge Design
(2006)

12/SEW 인프라스트럭처
SEW Infrastructure
인도의 토목건축 기업.
디자인: Chermayeff &
Geismar (2010)
서던 엔지니어링 웍스
Southern Engineering
Works라는 이름으로 1959

년 설립된 SEW는 인도
최대 규모 기반 시설 프로
젝트에 관여해 왔다. 전국적
위상과 강력한 구조물과의
연관성을 반영하기 위해
이니셜을 무게감 있는
세 기둥에 새겼다. SEW가
약어가 아니라 별개의 세
글자로 발음됨을 분명히
하기 위해 분리하고, 사람,
차량과 물의 이동을 용이하
게 해주는 느낌을 전달하기
위해 일부를 가려서 이탤릭
체로 표현하였다.

**13/알스터도르프 개신교
재단**Evangelische Stiftung
Alsterdorf
독일의 장애인을 위한
자선 재단.
디자인: Büro Uebele
Visuelle Komunikation

(2006)
60개의 조직으로 구성된
단체를 위해 개발된 로고
시스템으로 회원 한 명 한
명을 고유한 음악적 화음
처럼 취급한다. 두 문자
사이의 공간을 막대 하나
로 표현했다.

14/엘티튜드Altitude
영국의 맞춤형 이벤트 및
여행사.
디자인: BrownJohn (2006)

15/니드 헬프Need Help
아일랜드의 경영 컨설팅사.
디자인: The Stone Twins
(2005)
세로 줄 사이의 공간에 컨설
팅업체 이름의 첫 글자가
쓰여진 이 로고에는 기업의
비즈니스 지원 요구가 즉각
나타나지 않을 수도 있다는
사실이 표현되어 있다.

16/랭커스터 아츠
Lancaster Arts
영국의 예술 제공 기관.
디자인: Rose (2018)
랭커스터 대학교의 랭커스
터 아츠는 잉글랜드 북부
현대 미술을 대표하는 핵심
장소이다. 이 기관은 제한된
시간 동안 예술가와 방문객
에게 기회의 창을 제공한다.
이러한 아이디어는 로고에
반영되었다.

17/WNYC
미국의 공영 라디오 방송국.
디자인: Open (2008)
미국에서 청취율이 가장
높은 공영 라디오 방송국
WNYC의 핵심은 바로
도시의 소리다.

2.12 수렴하기

01/

02/

03/

M. J. T. P.

FAST RETAILING

04/ 05/ 06/

SILVERSTONE

accutrack

07/ 08/

01/헤이거 그룹
Hager Group
독일의 전압 분포 및 전기
장비 회사.
디자인: Stankowski &
Duschek (1998)

02/라 빌레트 공원
Parc La Villette
프랑스의 문화 공원.
디자인: Johnson Banks
(2000)
포스터나 웹 페이지, 배너와
같은 시각적 커뮤니케이션
에 힘이 되는 로고이다.
로고가 왼쪽이나 오른쪽,
하단 모서리에 나타나면
문자와 이미지, 다른 그래픽
에 새로운 앵글을 준다.

03/스컬 레코드Skirl
Records
미국의 아티스트가 운영
하는 실험적인 재즈 음반
회사.
디자인: Karlssonwilker
Inc. (2006)

04/프로메콘Promecon
덴마크의 강철 구조 제작자.
디자인: Bysted (2001)

**05/미즈시마 조인트 서
멀 파워**Mizushima Joint
Thermal Power
일본의 화력 발전 회사.
디자인: Katsuichi Ito
Studio (1995)

06/패스트 리테일링
Fast Retailing
일본의 의류 소매 그룹.
디자인: Samurai (2006)
유니클로 브랜드로 가장
잘 알려진 일본의 최대 의류
소매업체의 로고이다.

07/실버스톤Silverstone
영국의 자동차 경주로.
디자인: Carter Wong
Tomlin (2002)
영국 그랑프리British Grand
Prix의 심장에서 열리는
행사의 역동성과 흥분이
마크에 담겨 있다.

08/아큐트랙Accutrack
영국의 철도 재생 서비스.
디자인: Roundel (2004)

01/

02/

03/

04/

05/

06/

07/

01/스프린트Sprint
미국의 이동 통신.
디자인: Lippincott
Mercer (2006)

02/나이키Nike
미국의 스포츠 신발 및
의류 제조업.
디자인: Carolyn Davison
(1971)
/ 수정: Nike (1978, 1985)
나이키가 어떻게 단돈 35달
러에 '스우시(나이키의 로고)'
를 갖게 되었는지에 대한
이야기는 디자인업계의
신화가 되었다. 나이키의
창업자 필 나이트Phil Knig-
ht는 포틀랜드 주립 대학교
의 한 복도에서 데이비슨과
우연히 마주쳤다. 그녀는
드로잉 숙제를 하고 있었고,
나이트는 자신이 막 시작

한 스포츠화 사업에 대한
프레젠테이션을 디자인해
달라고 부탁했다. 또한 나중
에 그는 움직임을 나타내는
신발의 줄무늬에 대한 아이
디어를 부탁했다. 그녀의
디자인 중 어느 것도 마음에
들지 않았지만, 마감일이
코앞이었고 신발 상자에 쓸
로고가 필요했기 때문에
'스우시'를 골랐다. 그는 이
렇게 말했다. '난 그것이 마
음에 들지 않았어. 하지만
시간이 지나면서 점점 더
좋아지더군.' 1983년에 나이
트는 데이비슨에게 금으로
만든 '스우시' 반지와 얼마인
지 밝혀지지 않은 나이키
주식을 선물로 주었다.

03/알펜도르프 스키 학교
Skischule Alpendorf
오스트리아의 스키 학교.
디자인: Modelhart De-
sign (2003)

04/베식스Besix
벨기에의 건설 그룹.
디자인: Total Identity
(2004)

05/어셀러Acela
미국 앰트랙Amtrak의
고속열차 서비스.
디자인: OH&Co (1999)

06/토마스 텔포드
Thomas Telford
영국의 도시 공학 출판사.
디자인: Spencer du Bois
(2006)

07/엔브리지Enbridge
캐나다의 에너지 유통업체.
디자인: Lippincott Mer-
cer (1998)
아이피엘 에너지IPL Energy
를 대신하고 분산된 조직을
통합할 새로운 이름이 필요
했다. 엔브리지는 'energy
(에너지)'와 'bridge(다리)'를
합한 것이다.

08/제이 파워J Power
일본의 민영 전기 공급자.
디자인: Bravis Interna-
tional (2002)

09/호야Hoya
일본의 광학 제조업체.
디자인: Bravis Interna-
tional (2000)

10/미야자키Miyazaki
일본의 목재 생산업자.
디자인: Kokokumaru
(1998)

11/세가 새미 홀딩스
Sega Sammy Holdings
일본의 컴퓨터 게임 개발업체.
디자인: Bravis International
(2004)

01/

SPUT

02/

03/

04/

05/

06/

07/

01/웹 리퀴드Web Liquid
영국의 디지털 마케팅 대
행사.
디자인: Biblioteque (2004)
회사의 워드마크 안에 'Q'
모양의 심벌은 물 분자에서
영감을 받은 것이었다.

02/스파우트Spout
미국의 온라인 영화 공동체.
디자인: BBK Studio (2005)

**03/물을 걱정하는 도시를
위한 협동 연구 센터**Coop-
erative Research Centre for
Water Sensitive Cities
호주의 학제간 연구 센터.
디자인: Inkahoots (2011)
액체의 변화(물이 흐르고, 적응
하고, 변화하는 능력)를 표현한
영향력 높은 연구 센터의
무정형 로고이다.

04/크레디트 스위스
Credit Suisse
스위스의 금융 서비스.
디자인: Enterprise IG
(2006)
크레디트 스위스 그룹은
전체 뱅킹 사업 그룹을 위한
하나의 브랜드가 필요했다.
추상적으로 표현한 항해
기기는 '개척과 항해'라는
개념을 전달하면서 크레디
트 스위스 퍼스트 보스턴
Credit Suisse First Boston
의 이전 아이덴티티가 연상
되도록 디자인했다.

05/바이탈 터치Vital Touch
영국의 유기농 아로마
테라피 및 마사지 제품.
디자인: Ico Design (2006)

06/블랙스톤Blackstone
미국의 IT 서비스 컨설팅사.
디자인: Templin Brink
Design (1999)

07/에이엠비엑스AmBX
영국의 게이밍 환경 시스템.
디자인: BB/Sounders
(2005)
게이머들을 위한 '환경 경험'
을 만드는 서라운드 라이팅
과 사운드, 진동, 공기 이동
및 기타 여러 효과를 사용
하는 필립스의 신기술이다.
아이덴티티는 돌비Dolby
나 콤팩트 디스크Compact
Disk의 심벌과 같이 세계
산업 표준을 대표할 수 있을
만큼 확고한 느낌을 주면서
도 기술이 가진 잠재적인
'인텔리전스'를 표현하려고
했다.

2.14 확실한 형태가 없는 것

08/

09/

10/

11/

12/

13/

14/

15/

16/

08/드래곤클라우드Drag-oncloud
영국의 유기농 차 컬렉션.
디자인: Pentagram (2001)
장인이 만든 차 한 잔에서
올라오는 향기로운 김이
연상된다.

09/시그니픽Cygnific
KLM 네덜란드 항공의
고객 케어 부문.
디자인: Total Identity
(2001)

10/스타 화이트하우스Starr
Whitehouse
미국의 정경 건축 및 기획사.
디자인: C&G Partners
(2008)
유기적인 별과 기울어진
구조물의 조합은 뉴욕에
있는 회사의 이름을 시각화
하고, 접근 방식과 솔루션을
특징짓는 감성과 이성의
조화를 상징한다.

11/필리파 케이 이즈Filippa
K Ease
스웨덴의 패션 상표.
디자인 : Stockholme
Design Lab (2006)
가만히 있지 못하는 영혼.
동영상 디지털 꽃 한 송이의
사진 이미지로 구성된 필리
파 'K'의 Ease 상표는 가방
과 패키징에 적용된다.

12/야우아차Yauatcha
영국의 중국 음식점.
디자인: North Design
(2003)
앨런 야우Alan Yau가 운영
하는 이 고급 동양 음식점의
아이덴티티는 중국 룽징의
오르락내리락한 계단식
지형에서 영감을 받은 것
이다. 고객들은 딤섬에서
피어오르는 김 구름을 볼
수 있다.

**13/더치 인프라스트럭처
펀드**Dutch Infrastructure
Fund
네덜란드의 공공 민간 협력
프로젝트를 위한 투자 펀드.
디자인: Studio Bau Win-
kel (2004)

14/프로그레소Progreso
영국의 공정무역
커피 바 체인.
디자인: Graven Images
(2004)

15/에이치투호스h2Hos
미국의 여성 싱크로나이즈
드 수영 팀.
디자인: Marc English
Design (2004)
텍사스의 에이치투호스는
'수중 예술을 통해 페미니즘
을 다시 보여 주는' 에스더
윌리엄스Esther Williams의
영화를 보고 영감을 받은
예술가와 행동주의자, 대학
원생, 어머니, 사회복지사들
의 모임이다.

16/타투미Tatumi
일본의 가스 연료 공급업체.
디자인: Taste Inc. (2004)

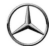

구상주의적

이 장에 나오는 기업들은 거의 모르는 사람이 없을 것이다. 여기서는 모호한 타이포그래피 비틀기나 암시적인 추상성은 많이 보지 못할 것이다. 이들은 자신이 지지하는 것이나 하고 있는 활동, 고객에게 가져다 주는 혜택을 하나의 이미지로 요약할 수 있는 조직들이다.

NBC의 무지개색 공작과 타임워너 Time Warner의 눈과 귀를 창작한 디자이너 스테프 가이스뷜러Steff Giessbuhler는 명확하게 그림으로 보여 주는 접근법의 이점을 활용하였다. 그는 다음과 같이 말했다. '요즘에는 실질적인 심벌이 추상적인 것들보다 더 많은 것을 의미한다. 내가 만든 NBC의 공작은 사람들이 곧바로 이해할 수 있는 무언가와 관련이 있기 때문에 지금도 여전히 유효하다.' 하지만 그것이 이야기의 다가 아니다. 쉽게 이해할 수 있는 심벌은 그것이 나타내고 있는 존재와 다른 직접적이거나 확실한 연결을 만들지 않고도 성공을 거둘 수 있다. 애플의 사과, MSN의 나비, 스타벅스의 사이렌은 그러한 세 가지 수수께끼라고 할 수 있다.

솔 바스는 '상징적인 부분이 조금은

있어야 한다'는 관점을 가진 디자이너다. 그는 시각적 모호함은 사람들이 계속 관심을 갖도록 하는 요소라고 주장했다. 그가 만든 미놀타와 아디다스의 세 잎 무늬는 약간의 수수께끼를 담고 있는 로고의 가치를 증명해 보여 준다. 로고가 설명적이라면 기억에 남을 X인자(묘사하기는 힘들지만 성공에 필수적인 특별한 요소)가 필요하다. 모빌 오일Mobil Oil과 체이스 맨해튼 뱅크, 제록스의 심벌을 디자인한 톰 가이즈머Tom Geismar는 자신의 목표를 '사람들에게 각인되고 다른 것들과 차별화시켜 주는 뾰족한' 로고를 디자인하는 것이라고 말했다.

세계에서 가장 특이하고 가장 잘 알려진 심벌 중 많은 것들이 예상치 못한 곳에서 그들의 '뾰족한 것'을 갖게 되었다. 과감한 선택으로 글로벌 아이콘으로 성장한 코카콜라와 바이엘, WWF, 메르세데스 벤츠의 로고들은 큰 고민 없이 순식간에 만든 것이었다. 그리고 이와 마찬가지로 앰네스티 인터내셔널과 NASA, UBS, 울마크의 아이콘이 된 심벌들도 디자인의 역사에 길이 남는 기여를 하고 떠난 개인들이 만든 것이다.

01/

02/

03/

04/

05/

06/

07/

08/ 09/ 10/

Universitätsklinikum
Erlangen

11/ 12/ 13/

01/호주 야생동물 병원Aus-
tralian Wildlife Hospital
호주의 동물 보호 시설.
디자인: Coast Design(Syd-
ney) (2005)

02/장로 교회
Presbyterian Church(USA)
미국의 교회.
디자인: Malcolm Grear
Designers (1985)
켈트 십자가와 성서, 불꽃,
내려 앉는 비둘기 등 교회와
관련된 심벌들의 놀라운
융합이다. 좀 더 자세히 보면
물고기 한 마리와 세례단의
형체도 보인다.

03/에스피알+ (슈퍼 플러스)
SPR+ (Super Plus)
네덜란드의 패션 및 라이프
스타일 소매업체.
디자인: Smel(2006)

04/어러브Alove
영국의 구세군 청년 부문.
디자인: Browns (2004)
구세군은 교회이자 영국 정부
의 허가를 받은 자선 단체로
사회 복지 활동을 통해 그리
스도의 정신을 실천하고 있다.
단체의 브라스 밴드와 이들이
걸친 보닛, 제복이 주는 전통
적인 이미지 때문에 젊은이
들과는 거리가 있었다. 'alive'
나 'above'의 'a'처럼 약한 'a'
로 발음되는 어러브는 더 많은
젊은층과 선한 대화를 나누는
데 도움이 될 거라는 생각으
로 이름을 바꾸었다.

**05/스코틀랜드 철도 재생
회사**Scottish Track Renew-
als Company
영국 스코틀랜드의 철도
기반 시설 도급회사.
디자인: Roundel (2005)
서로 교차하는 레일 두 개가
암시하는 세인트 앤드류역
깃발은 자비스 레일Jarvis
Rail의 스코틀랜드 부문을
뜻한다.

06/필메이드 인터내셔널
Filmaid International
미국의 비영리 영화 상영 단체.
디자인: Eric Baker Design
(2005)
필메이드는 트라우마를
겪은 공동체나 아프리카
난민 캠프에 영화 상영을
통해 교육과 오락을 제공하
는 영화 제작사들의 컨소

시엄이다.

07/뮤제 드 드래곤
Musée de Dragon
일본의 패션 스토어.
디자인: Kokokumaru
(2005)

08/데즈 모나Dez Mona
벨기에의 성악 및 더블
베이스 듀오.
디자인: Emmi (2005)

09/스키&스퇴벨독토렌
Ski & Støveldoktoren
노르웨이의 스키 및 스노
보드 수리 센터.
디자인: Mission Design
(2006)

10/페이션트 초이스Patient
Choice
영국의 정부 의료 계획.
디자인: Purpose (2005)

11/세인트 케St Kea
영국의 교회.
디자인: Arthur-Steen-
horneAdanson (2004)
콘월에 위치한 이 교회의
로고는 십자가가 한 글자를
대신하고 있다. 다양한 브랜
드 상품과 커뮤니케이션에
서 신성한 저작권을 상징
한다. '빌어먹을bloddy hell'
이나 '큰일났네heavens
above' 같은 신성 모독의
남용된 표현에서 신의 왕국
에 대한 소유권을 주장한다.

**12/일리노이 대학교 메디
컬 센터**University of Illinois
Medical Center
미국의 대학병원.
디자인: Crosby Associ-
ates (2001)

13/에를랑겐 대학병원
Universitätsklinikum
Erlangen
독일의 대학병원.
디자인: Büro für Ge-
staltung Wangler &
Abele (2004)

2.15 십자 표시

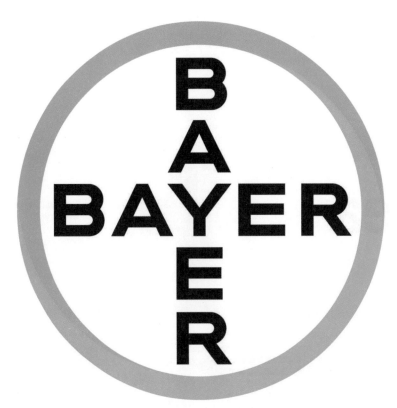

15/　　　　　　16/　　　　　　17/

18/

14/바이엘Bayer
독일의 의약품 및 화학 회사.
디자인: 디자이너 및 작업 연도 미상
바이엘 크로스Bayer Cross는 사소한 수정을 제외하고는
영원히 바뀌지 않을 것처럼 보이는 로고 중 하나다. 원작자
는 바이엘도 모른다. 회사의 자료에 의하면 가능성 있는
디자이너는 다음의 두 명이다. 한 명은 1900년에 과학 부서
에서 근무했던 한스 슈나이더Hans Schneider라는 사람으
로, 어느 날 대화 도중에 로고를 스케치했다고 한다. 다른
한 명은 자신의 마케팅에 쏟은 노력을 지원해줄 눈에 띄는
엠블럼을 갖고 싶어했던 뉴욕 사무소의 슈바이저Schweizer
박사이다. 이 심벌은 1904년에 등록되었고, 1910년에 품질
과 무결점의 증거로 바이엘의 알약에 표시되기 시작했다.
그리고 1929년 이탤릭체였던 글자가 직선으로 변경되었고
처음으로 녹색과 파란색이 추가됐을 때인 2002년까지 그
기호는 변하지 않았다. 3D 그라데이션과 메탈릭 레터링은
디지털 미디어에 더 적합한 평면 버전이 만들어지면서 사라
지게 되었다.

15/알타 팜파Alta Pampa
영국의 남미 미술 및 공예품
수입업체.
디자인: Emmi (2006)
손으로 짠 남미의 직물에서
발견되는 무늬, 질감과 관련
있는 십자 표시들이 현대적
인 소문자 웨스턴 로고타이
프와 대조를 이루고 있다.

16/타조Tazo
미국의 차 회사.
디자인: Sandstorm
Design (1994)

**17/크리에이티브 인터벤션
스 인 헬스**Creative
Interventions In Health
영국의 글래스고우 의료 기관
들을 위한 시각 미술 프로그램.
디자인: Graphical House
(2006)

18/밀크Milk
벨기에의 '일렉트로 바로크' 바.
디자인: Coast (2004)

01/네덜란드 국영 철도Nederlandse Spoorwegen
네덜란드의 국립 철도 네트워크.
디자인: Tell Design (1968)
화살은 기업 아이덴티티 디자인에 많이 쓰이는 장치다.
기업의 활동을 간단히 요약하기 어려울 때 사용하는 대비
책이다. 하지만 1960년대에 현대화 과정을 거치고 있던
철도 회사들에게 화살표는 역동성과 단순성, 그리고 진보
적인 정신을 알리는 것이었다. 그리고 그 시대의 가장 강력
하고 오래가는 기업 심벌 몇 개를 낳았다. 네덜란드 국영
철도의 로고는 양방향 화살표 두 개를 가지고, 1965년
디자인 리서치 유닛Design Research Unit이 만든 영국
국영 철도의 심벌의 뒤를 이어 등장했다. 게르트 둠바르
Gert Dumbar의 디자인 초안에는 'N'과 'S'의 다양한 조합
이 포함되어 있었지만, 깔끔하게 폐쇄된 이미지를 만든 화
살 두 개가 최종 선택되었다. 로고는 보다 고객 친화적이면
서 시장 지향적인 방향으로 개혁을 진행하고 있는 조직의
이미지에 적합했다. 고루한 철도 회사의 이미지에 익숙해
있던 대중의 새로운 로고에 대한 부정적인 반응도 얼마
가지 않았다. 이전 영국 BR의 로고는 이제 기차역의 교통
신호에서나 볼 수 있다. 하지만 네덜란드에서는 NS의 로고
와 노랑과 검정색 체계가 여전히 기차 여행의 활기찬 이미
지를 만들어 내고 있다.

02/어드밴스 투 지로
Advance to Zero
호주의 노숙 종식 캠페인.
디자인: Inkahoots (2014)
노숙 종식이 가능하다는
생각을 불러일으킨 노숙
근절을 위한 호주 연맹
Australian Alliance to End
Homelessness의 아이덴티
티이다.

03/애비 로드 스튜디오즈
Abbey Road Studios
영국의 레코딩 스튜디오.
디자인: Form (2015)
얼룩말 줄무늬의 움직임을
북서쪽을 가리키는 3차원 V
형태로 표현한 로고는 런던
애비 로드의 위치를 나타낸
다. 동시에 많은 음악인이
다녀간 스튜디오의 독특한
쪽마루 바닥을 연상시킨다.

04/

05/

Gravity

06/

THIS IS THE
FENWAY

07/

08/

09/

10/

FedEx® Express

Coquille

amazon.com.

04/롬Roam
호주의 전자식 도로 통행
요금 징수 시스템.
디자인: FutureBrand
Melbourne (2005)

05/더블유씨브이비 티비
채널5WCVB-TV Channel 5
미국의 TV 방송국.
디자인: Wyman & Can-
non (1971)

06/그래비티 플로링
Gravity Flooring
영국의 바닥 시공 업체.
디자인: The Partners
(2005)

07/디스 이즈 더 펜웨이
This is the Fenway
미국의 재개발 지역.
디자인: GBH (2017)
주요 도로의 이름을 딴 디스
이즈 더 펜웨이는 부동산
개발사 새뮤얼스 앤드 어소
시에이츠Samuels and
Associates가 재개발한
활기찬 신생 보스턴 지역이
다. 비주얼 아이덴티티는
직설적이고 간단명료하다.

08/로지스틱스넷 베를린
브란덴부르그LogisticsNet
Berlin Brandenburg
독일의 공공 민간 물류
네트워크.
디자인: Thomas Manss &
Company (2006)
상자, 이동 심벌을 통해 물류
이미지를 나타낸다.

09/소코SoCo
영국의 부동산 개발.
디자인: 300Million (2006)
이 마크는 센트럴 에든버러
지역의 활성화를 목적으로
실시된 개발 사업을 위해
디자인한 것이다.

10/버튼 스노보드
Burton Snowboards
미국의 스노보드 제조업체.
디자인: Jager Di Paola
Kemp (2007)
딱 맞게 곡예를 부리는 화살
같다.

11/이미지뱅크Imagebank
영국의 사진 라이브러리.
디자인: North Design
(2000)

12/던롭 스포트Dunlop
Sport
영국의 스포츠 장비 제조업체.
디자인: 디자이너 및 작업
연도 미상

13/넥스트Next
프랑스의 인터넷 컨설팅사.
디자인: Area 17 (2003)

14/페덱스FedEx
미국의 택배 서비스.
디자인: Landor Associates
(1994)
디자이너 린든 리더Lindon
Leader에 따르면, 이 로고
가 선택된 이유는 페덱스
의 CEO 프레드 스미스Fred
Smith가 함께 있던 임원
12명 중 'E'와 'x' 사이에
놓인 화살표를 알아본 유일
한 사람이었기 때문이다.
화살표를 보다 분명하게
나타내기 위해 새로운 서체
와 폰트를 디자인했다. 그것
이 바로 유니버스 67 볼드
컨덴스드Univers 67 Bold
Condensed와 푸투라 볼드
Futura Bold다.

15/코퀼 파인 시푸드
Coquille Fine Seafood
캐나다의 레스토랑.
디자인: Glasfurd & Walk-
er (2018)

16/아마존닷컴
Amazon.com
미국의 온라인 소매업체.
디자인: Truner Duck-
worth (2000)
A부터 Z까지 모든 것이
미소와 함께 배달된다.

EΛVE

17/

HERITAGE
INFORMATION

18/

19/

20/

21/

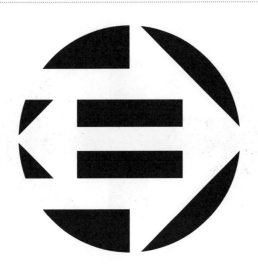

17/EAVE
영국의 작업장 청력 보호
시스템.
디자인: SEA (2016)
세계 최초로 잡음 매핑 및
모니터링 시스템이 내장된
블루투스 귀 보호 장치를
개발한 기업이다. 로고의 'A'
와 'V'는 볼륨 조절 화살표
기능도 한다. 보고 들을 수
있는 로고 혹은 오디오
비주얼 로고라 할 수 있다.

18/헤리티지 인포메이션
Heritage Information
영국의 역사적 건물 도급
업자 목록.
디자인: Carter Wong
Tomlin (2002)
역사적인 부동산을 수리하
거나 개축하는 작업을 허가
받은 회사에 대한 온라인
데이터베이스이다.

19/쉐브론 코퍼레이션
Chevron Corporation
미국의 석유 및 가스 그룹.
디자인: Lippincott
Mercer (1969) / 수정:Lip-
pincott (2005)
1931년 스탠더드 오일 컴퍼
니Standard Oil Company가
막대기 3개로 이루어진
흰색과 파란색의 쉐브론의
로고를 채택했다. 쉐브론은
고대 미술에서 볼 수 있는
무늬에서부터 군대 계급장
에 이르기까지 긍정적인
연상을 주었다. 회사는 자사
의 주유소와 동의어가 되었
고 결국 이름을 바꿨다.

20/쿤스탈 로테르담
Kunsthal Rotterdam
네덜란드의 아트 갤러리
및 박물관.
디자인: Tel Design (1992)

**21/지속 가능한 공동
체를 위한 아카데미**The
Academy for Sustainable
Communities, ASC
영국의 국립 교육 센터.
디자인: Kino Design
(2004)
ASC는 영국 정부의 지속
가능한 공동체 주택 공급
프로그램 구현에 필요한
기술을 개발하기 위해 설립
된 핵심 센터다.

22/프로지벤자트아인스
ProSiebenSat.1
독일의 TV 방송 그룹.
디자인: KMS Team (작업
연도 미상)
합병된 두 네트워크 프로
지벤과 자트아인스의 로고
가 두 숫자(7과 1)를 낙관적
으로 보이는 화살 하나로
결합한다.

23/메디아퇴르 외로페앙
Médiateur européen
프랑스의 EU 옴부즈맨.
디자인: Studio Apeloig
(2009)
유럽 옴부즈맨European
Ombudsman은 유럽 연합
의 기관이나 단체에 대한
행정 실책 불만 사항을 조사
한다. 로고의 두 화살표는
대화의 느낌을 전달한다. '='
기호는 균형과 상호 관계에
대한 확신을 표현한다.

2.16 화살

24/

25/

26/

27/

28/

29/

30/

24/나이키 샥스Nike Shox
영국의 소매 캠페인.
디자인: Spin (2002)

25/오피셜 차트 컴퍼니
Official Charts Company
영국의 음악 및 비디오
판매량 집계 기업.
디자인: Give Up Art (2011)
위, 아래, 그리고 1등을
나타낸다.

26/프로그레스 아키텍츠
Progress Architects
러시아의 건축회사.
디자인: Lundgren+Lind‐
qvist (2018)

27/스위스 연방 철도
Swiss Federal Railway
스위스의 전국 철도
네트워크.
디자인: Hans
Hartmann (1972)
/ 수정: Uli Huber (1976),
Josef Müller‐
Brockmann and Peter
Spalinger (1978)

**28/전국 성인 수리력 및 읽
고 쓰기 능력 조사 및 개발
센터**National Research
and Development Centre
for Adult Numeracy and
Literacy, NRDC
영국의 교육 컨설팅사.
디자인: Cresent Lodge
(2002)
페덱스처럼 NRDC도 덜
분명한 화살을 선호했다.
모양이 어떻게 보이든지
확실한 로고는 문맹율이
높은 집단에서 쉽게 이해
될 수 있다.

**29/트랜스포트 디자인 컨
설턴시**Transport Design
Consultancy
영국의 교통 표지판 컨설팅사.
디자인: Hattrick Design
(2018)
영국 교통 표지판의 그래픽
언어를 활용하여 기차 승객
에 초점을 맞춘 로고이다.

30/티쿠+디자인Tiku+De‐
sign
대만의 건축 및 공간 디자인
스튜디오.
디자인: Ou Design (2016)
'짓다'라는 뜻의 한자와
일본어 발음 '티쿠(tiku)'를
결합한 아이덴티티이다.
단순한 선은 스튜디오의
미니멀한 접근 방식을
표현했다.

31/오씨알 헤드웨이
OCR Headway
영국의 자질 평가 및 개발
컨설팅사.
디자인: Spencer du Bois
(2004)

32/레프트코스트LeftCoast
영국의 예술 홍보 이니
셔티브.
디자인: Mark Studio
(2014)
레프트코스트는 전통적으
로 예술 활동이 뜸했던 블랙
풀과 와이어 지역 주변에
예술 및 문화 활동을 홍보
하기 위해 영국 예술위원회
Arts Council England가 지
원하는 이니셔티브이다.
아이덴티티는 예술적으로
흥미롭고 주류에서 벗어난
모든 것은 '진보'라 할 수
있다는 아이디어를 활용한
것이다. 프로젝트의 지리적
위치와 관객을 '왼쪽(진보)으
로 1인치' 이동시키는 예술
적 비전을 반영한다.

01/

02/

03/

04/

05/

06/

07/

Quantel

08/

09/

10/

THE
E?!LEPSY
CENTRE

JAMBO!

11/

12/

01/보이스Voice
미국의 여성 문제에 초점을
맞춘 출판사명.
디자인: Eric Baker De-
sign Associates (2006)

02/할로Hallo
미국의 대학 졸업자 채용
대행사.
디자인: Koto (2017)
대학 졸업자에게 자신이
선호하는 브랜드의 채용
담당자를 만날 기회를 제공
하는 대행사이다.

03/브라보Bravo
미국의 영화 및 예술 TV
네트워크.
디자인: Open (2004)

04/인투Into
영국의 커뮤니티 정보 포탈.
디자인: Purpose (2004)
인투는 런던 남쪽의 엘리펀
트 앤 캐슬 지역의 커뮤니티
를 위한 것으로, 온라인 및
지역 센터에서 정보를 얻거
나 배움의 기회를 가질 수
있도록 돕는다.

05/마인드젯 코퍼레이션
Mindjet Corporation
미국의 정보 시각화
소프트웨어 개발업체.
디자인: Cahan & Associ-
ates (2005)

06/이브이에이EVA
네덜란드의 전국
커뮤니케이션 시스템.
디자인: Ankerstrijbos
(2003)

07/씽크박스Thinkbox
영국의 TV 광고용
마케팅 조직.
디자인: Kent Lyons(2006)
광고주들이 씽크박스를 'on
the box(광고하다)'할 수
있도록 설득한다.

08/잘 텔레콤미니카지오니
Zal Telecomminicazioni
이탈리아의 통신 기업.
디자인: Thomas Manss &
Company (2012)
색(노란색)에서 유래한 기업
명이지만, 반대로 로고는
흑백으로 이루어져 얼룩말
을 보는듯한 현란한 효과를
자아낸다.

09/어 클리어 아이디어
A Clear Idea
영국의 TV 및 영화, 광고용
뮤직 프로덕션 회사.
디자인: Malone Design
(2005)

10/콴텔Quantel
영국의 시각 효과 및 편집
소프트웨어 개발업체.
디자인: Roundel (2002)

11/뇌전증 센터
The Epilepsy Centre
호주의 자선 단체 협회.
디자인: Parallax (2006)
로비와 인식 제고, 잘못 인
식된 상황에 대한 대화 촉진
을 주도하는 센터의 리더십
에 초점을 맞춘 호주 남부
및 북부 지역 뇌전증 협회
Epilepsy Association of So-
uth Australia and Northern
Territory를 리브랜딩한
것이다.

12/잠보!Jambo!
영국의 아프리카 음식
배달 서비스.
디자인: NB Studio (2016)

2.18 웨이브

01/

02/

03/

04/

05/

06/

07/

08/

09/

10/

Deutsche Rentenversicherung

Bund

11/

12/

01/물 생물 여과 개선을 위한 시설Facility for Advancing Water Biofiltration
호주의 연구 시설.
디자인: Inkahoots (2015)
생물 여과 과정 및 멜버른에 있는 모내시 대학교의 변화를 상징적으로 해석한 로고이다.

02/티·파크T·PARK
홍콩의 하수 처리시설.
디자인: Milkxhake (2016)
티·파크는 세계에서 가장 기술적으로 진보한 자립 가능 하수 처리 시설 중 하나다. T-PARK의 'T'는 오물의 에너지로의 전환을 상징한다. 시설의 건축물에서 영감을 얻은 아이덴티티는 전환과 에너지 흐름의 순환을 파형으로 표현했다.

03/마이클 윌리스 아키텍츠
Michael Willis Architects
미국의 건축 회사.
디자인: Pentagram (2001)
물결은 사무실의 첫 자를 쓴 것이다. 공공 건물 및 공간을 창조하는 데 있어 풍경과 맥락, 환경을 아우르겠다는 약속을 암시한다.

04/스코티시 엔터프라이즈
Scottish Enterprise
영국의 스코틀랜드 경제 개발 기관.
디자인: Tayburn (작업 연도 미상)

05/메이지 야수다 라이프
Meiji Yasuda Life
일본의 생명 보험 회사.
디자인: Bravis International (2003)

보험 회사가 배려심과 동정심 있게 보일 수 있을까? 음/양 모양의 요람은 마음 속에 그러한 목표를 품고 있다.

06/파스타드 시핑
Farstad Shipping
노르웨이의 공급선 운영회사.
디자인: 디자이너 미상 (1993)

07/독일 증권거래소
Deutsche Borse
독일의 프랑크푸르트 증권 거래소의 시장 조직 및 운영자.
디자인: Stankowski & Duschek (1995)

08/팹 스타Pap Star
독일의 일회용 종이 제품.
디자인: Stankowski & Duschek (1984)

09/일본 핵연료 주식회사
Japan Nuclear Fuel Limited
일본의 사용한 핵원료 재처리업자.
디자인: Katsuichi Inti Design Studio (1992)

10/모리 아츠 센터
Mori Arts Center
일본의 예술 및 레저 센터.
디자인: Jonathan Barnbrook (2003)
동경 롯폰기 힐스 모리 타워의 꼭대기 4개 층에 위치한 모리 아트 센터에는 아트 갤러리와 전망대, 프라이빗 클럽이 있다. 센터의 로고는 유색 파도 모양을 모아 놓은 것으로 문화 활동의 스펙트럼을 암시한다. 각 파도 모양은 센터를 구성하는 6가지 요소 중 하나와

관련이 있으며, 하나의 로고로서 독립적인 역할을 한다.

11/하퍼콜린스
HarperCollins
미국의 출판사.
디자인: Chermayeff & Geismar (1990)
로고가 횃불이었던 미국 출판사 하퍼&로Harper & Row가 뉴스 코포레이션 News Corporation에 의해 분수 로고의 영국 출판사 윌리엄 콜린스William Collins와 합병되면서 불과 물의 로고가 탄생했다.

12/독일 연금 보험
Deutsche Rentenversicherung
독일의 국가 연금 체계.
디자인: KMS Team (2005)
공무원 연금 제공업체이다. 통합 조직을 위한 아이덴티티에서 서로 맞물린 두 면은 연대의 원칙을 나타낸다.

MUSEUM OF FINE ARTS ST.PETERSBURG

13/

THE MACALLAN DISTILLERY

14/

15/

13/세인트피터스버그 미술관
Museum of Fine Arts St
Petersburg
미국의 미술관.
디자인: Eight and a Half
(2018)
플로리다에 있는 박물관의
긴 이름을 타이포그래피로
잘 표현해 내기 위해 제작된
로고타이프 세트 중 하나
이다. 가장 간결한 구어체
버전은 'MFA St Pete'
로 축약된다.

14/맥캘란 증류소
Macallan Distiliery
영국의 싱글 몰트 위스키
양조장.
디자인: Burgess Studio
(2018)
풍경과 위치를 반영하고
있는 건축물에서 파생한
로고이다. 로고는 건축가
로저스 스터크 하버 + 파트
너스Rogers Stirk Harbour +
Partners가 디자인했다.
주변 스코틀랜드 고지에서
영감을 얻은 신축 맥캘란
증류소의 물결 모양 지붕을
추상화했다.

15/세임 웨이브즈
Same Waves
미국의 일렉트로닉 뮤직 듀오.
디자인: BankerWessel
(2018)

**16/노스 캐스캐이즈 내셔
널 뱅크**North Cascades
National Bank, NCNB
미국의 지역 은행.
디자인: Fitch (작업 연도 미상)
이 로고는 대형 브랜드들의
위협에 대항해 NCNB가
취한 방어 조치의 일부로,
성장을 암시한다. 산이 많은
그 지역의 풍경에 유대감을
표시하는 심벌과 굵은 소문
자를 결합했다.

17/매시브 뮤직
Massive Music
네덜란드의 광고 및 영화용
음악 및 사운드 디자인.
디자인: Stone Twins
(2001)

01/

02/

03/

04/

05/

06/

07/

Ptolemy Mann Woven Textile Art

08/

09/

10/

11/

01/코오드Coord
미국의 도로변 관리 시스템.
디자인: Moniker (2018)
알파벳Alphabet 기업 코오
드는 도시 전역의 주차 규제
데이터를 사용해 이동성을
개선한다. 또한 교통 당국이
새로운 기반 시설을 구축하
고, 기업이 효과적인 출장
계획을 세울 수 있도록 지원
한다. 로고는 복잡한 체계,
구조, 데이터를 한 방향으로
간소화하는 것을 표현했다.

02/뱅크 오브 아메리카
Bank of America
미국의 상업 은행.
디자인: Enterprise IG (2005)

03/영국항공British
Airways, BA
영국의 국제 항공.

디자인: Newell & Sorell
(1997)
BA의 리본은 1932년에
는 임페리얼 항공Imperial
Airways이, 그 후에는 영국
해외 항공사BAOC가 사용했
던 '스피드버드Speedbird'
심벌의 자취다. 이 리본은
이전 BA의 민속 예술적인
꼬리 날개와 함께 했는데
이는 전 마거렛 대처 수상으
로부터 혹평을 받았던 것으
로 유명하다. 그녀는 1997
년 보수당 전당대회에서
'우리는 영국의 날개를 타는
거지 이런 우스꽝스러운 것
을 타는 게 아니다'라고
신중하게 한 땀 한 땀을
따는 면포를 로고로하여
건축가와 인테리어 디자이
너들을 고객으로 하는 회사
의 정체성을 표현했다. BA

의 모형 비행기를 손수건으
로 덮어 버렸다. 결국 꼬리
날개는 콩코드기에 처음
사용했던 영국 국기 디자인
으로 서둘러 다시 칠해졌다.

04/일리노이 공과 대학교
Illinois Institute of Tech-
nology
미국의 과학 및 엔지니어링
대학교.
디자인: 디자이너 미상
(2001)
서로 교차하는 '광선들'이
역동적인 완전체를 만드는
통합 원리를 상징한다.

05/흠Hmmm
영국의 예술 관련 진로를
홍보하기 위한 국가적
학교 캠페인.
디자인: SomeOne (2004)

06/모건 로드 북스Morgan
Road Books
미국의 발행자명.
디자인: Eric Baker De-
sign Associates (2005)
건강 및 영성, 피트니스,
과학, 심리학 분야의 서적을
전문으로 하는 모건 로드는
랜덤 하우스Random House
의 발행자명이다.

07/던디 대학교 전시 기획부
University of Dundee Exhi-
bitions Department
영국의 현대 미술 갤러리
및 행사, 재원.
디자인: Sarah Tripp (2003)

**08/센티넬 리얼 이스테이
트 코퍼레이션**Sentinel Real
Estate Corporation
미국의 부동산 투자

관리업자.
디자인: Arnold Saks
Associates (1988)

09/프톨레미 만
Ptolemy Mann
영국의 직물 아티스트.
디자인: Hat-Trick (2003)
신중하게 한 땀 한 땀을
따는 면포를 로고로하여
건축가와 인테리어 디자이
너들을 고객으로 하는 회사
의 정체성을 표현했다.

10/라디오컴Radiocom
루마니아의 방송사.
디자인: Brandient (2005)
루마니아의 최고 방송사인
내셔널 라디오커뮤니케이션
소사이어티National Radio-
communication Society의
새로운 이름과 시각적 아이

덴티티는 이 회사가 전화
통신과 인터넷 분야에서
이룰 진보를 예상할 수
있도록 때맞춰 나왔다.

11/마인드Mind
영국의 정신 건강 자선 단체.
디자인: Glazer (2004)
엉킨 실타래로부터 시작되
는 이 로고는 복잡하고 도전
적인 문제에 대한 동적적인
해결책을 모색하는 조직의
이미지를 우아하게 전달하
고 있다.

12/울마크Woolmark
호주의 품질 보증.
디자인: Francesco Saroglia (1964)
프랑코 그리냐니Franco Grignani는 기하학적 추상에 대한
관심을 그래픽 디자인 및 기업 아이덴티티 전문 분야로
이끈 20세기 중반 저명한 예술가 중 한 명이었다(안톤 슈탄코
브스키와 옵 아트Op Art의 선구자이자 르노의 세브론chevron을 디자
인한 빅토르 바사렐리Victor Vasarely도 이러한 예술가 무리에 포함된
다). 그리냐니는 미래파 예술가들과 함께 전시했지만 1930
년대부터 수학 및 광학 효과에 관심을 갖게 되었으며 전시
회, 그래픽 및 광고 캠페인을 디자인하기도 했다. 1964년
그리냐니는 국제 모직 사무국의 인증 심벌 디자인을 위한
국제 대회 심사위원단에 올랐으나, 본국 이탈리아의 출품
작에 실망하여 프란체스코 사로글리아라는 이름으로 직업
출품작을 제출했다. 그 이후 이 마크는 50억 벌 이상의
순수 양모 의류에 등장하게 되었다.

13/오차드 센트럴
Orchard Central
싱가포르의 상가 개발지.
디자인: Fitch (2006)
선이 끊임없이 모양을 스스
로 다시 만들어내는 역동적
인 마크이다. 이는 생생한
쇼핑 경험을 표현한다.

14/더블 너트Double Knut
영국의 뮤직 비디오 제작사.
디자인: Stylo Design (2004)
창립자 두 명이 이 로고
끝에 묶여 있다.

01/

02/

03/

04/ 05/ 06/

07/ 08/ 09/

01/니콘Nikon
일본의 광학 및 이미징 장비 그룹.
디자인: Nikon (2003)
잘 알려진 니콘의 검정 로고 타이프를 장식하고 있는 빛 줄기가 그 안에 있는 미래와 가능성을 나타낸다.

02/스코프Scope
벨기에의 영화 프로젝트를 위한 기금 모금 조직.
디자인: HGV (2005)

03/영국 영화 협회
British Film Institute, BFI
영국의 영화 문화 홍보 기관.
디자인: Johnson Banks (2006)
BFI의 활동 범위가 넓어지면서 협회의 오래된 아이덴티티가 사라졌다. 영화 렌즈에 순간 번쩍이는 불꽃이 BFI를 스포트라이트 뒤로 가게 한다.

04/루 리드 뮤직
Lou Reed Music
미국의 음반 회사.
디자인: Sagmeister Inc. (2005)
루 리드가 좋아하는 구식 앰프에서 나오는 밸브 하나가 이 음반 회사의 시각적 아이덴티티가 된다.

05/라이트하우스Lighthouse
영국의 영화 산업 크리에이티브 전문 개발 조직.
디자인: Kino Design (2006)

06/브이제이 런치VJ
Launch
네덜란드의 비디오자키 및 비디오 아티스트 쇼케이스.
디자인: Ankerxstrijbos (2005)
위트레흐트의 예술 학교와 중앙 박물관이 젊은 비디오자키와 비디오 아티스트의 대규모 공연을 추진하는 프로젝트의 아이덴티티이다.

07/타이요 뮤추얼
Taiyo Mutual
일본의 생명 보험 회사.
디자인: Bravis International (1997)
다른 많은 일본 보험 회사들처럼 타이요도 영업 사원 네트워크를 통해 여성들에게 상품을 판매한다. 전통적인 심벌인 떠오르는 태양 대신 물에 비친 태양이 회사의 여성적인 이미지로서 선택되었다.

08/프리즌 라디오 어소시에이션Prison Radio
Association
영국의 감옥 및 공동체를 위한 방속국 지원.
디자인: David and Jamie (2006)
쟁기날의 칼처럼 보이는 교도소 창살(혹은 감옥 벽에 시간을 표시한 것)이 방송 사운드가 된다.

09/헤비 라이팅Heavy
Lighting
영국의 수제 조명 스튜디오.
디자인: Supple Studio (2018)
헤비 라이팅은 발판용 통나무, 철도 침목 및 기타 산업 자재에서 빛을 만들어 낸다.

01/

02/

03/

04/

05/

06/ 07/ 08/

09/ 10/ 11/

01/캐럿Carat
영국의 국제 미디어 대행
네트워크.
디자인: North Design
(2003)
이 회사의 웹 사이트에서
볼 수 있는 색깔이 변하는
움직이는 풍선은 캐럿의
'미디어 영역'과 전 세계
미디어에서 벌어지는 아이
디어의 움직임을 표현한다.

02/토탈Total
프랑스의 석유 및 가스 회사.
디자인: A & Co (2003)
디자이너 벵상티에는 '이
마크는 잠 못들던 어느 날
저절로 그려졌습니다'라고
말했다. 이는 에너지 흐름
(열과 빛, 운동)을 생각나게
하도록 의도되었다.

03/코니카 미놀타
Konica Minolta
일본의 이미징 장비
제조업체.
디자인: Saul Bass (1978)
/ 새 로고타이프 디자인:
Konica Minolta (2003)
솔 바스가 디자인한 이 마크
는 코니카와 합병된 미놀타
의 것이다. 2003년 수정된
마크를 발표하며 설명한 바
에 따르면, 다섯 개의 줄은
'광속을 나타내며 이미징
분야에 우리가 갖고 있는
광범위한 기술을 표현'한다.
이 심벌은 지구를 나타낸
것이다.

04/지구의 벗
Friends of the Earth
미국의 환경 네트워크.
디자인: 디자이너 미상 (2001)

05/ASTM 인터내셔널
ASTM International
미국의 표준 개발 기구.
디자인: OPX (2014)
12,000개 이상 ASTM(미국
재료 시험 협회) 표준이 어린이
장난감에서 항공기 부품에
이르기까지 다양한 분야에
서 전 세계적으로 사용되고
있다. 그 기원은 20세기 초
미국의 증가하는 철도 네트
워크 선로를 위해 일관된
등급의 강철을 개발하기
시작한 것으로 거슬러 올라
간다. 국제 표준 부문에서
높아져 가고 있는 ASTM
인터내셔널의 위상을 표현
하기 위해 리브랜딩을 단행
하였다.

**06/켄모어 프라퍼티 그
룹**Kenmore Property Group
영국의 부동산 투자 및
개발 그룹.
디자인: Navyblue Design
Group (2006)

07/노텔Nortel
미국의 텔레콤 장비
제조업체.
디자인: Siegel & Gale
(1995)

08/어슈어런트Assurant
미국의 보험 그룹.
디자인: Carbone Smolan
Agency (2004)
2004년 포티스 그룹Fortis
Group의 미국 사업들이
어슈어런트라는 그룹으로
합쳐져 그 해의 가장 규모가
큰 기업 공개 중 하나로 매

각되었다. '느슨하게 짜인
구'가 기술과 전문성을
새롭게 직조한 조직 구조를
나타낸다.

09/콘티넨탈 항공
Continental Airlines
미국의 국제 항공사.
디자인: Lippincott Mercer
(1991)
이 부분적인 지구본은
1968년 솔 바스가 디자인한
제트 기류 심벌을 대체하여
세계에서 가장 넓은 지역을
운항하는 항공사 중 하나
로 부상한 회사를 표현한
것이다.

10/새턴Saturn
독일의 전자 제품 소매업체.
디자인: KMS Team (1999)

11/세티 인스티튜트
SETI Institute
미국의 우주 연구 기관.
디자인: Turner Duck-
worth (1998)
SETI는 'Search for Ex-
traterrestrial Intelligence
(외계인 연구)'를 의미한다.
그러나 이 민간 비영리 단체
가 하는 일은 '우주 생명의
기원과 특징, 출현율 및 분포
와 관련된' 과학적, 교육적
프로젝트다. 이러한 사실은
복잡한 밤하늘을 배경으로
한 이전 로고인 레이더 접시
에는 반영되지 않았다.

STAR ALLIANCE™

01/

02/

03/

04/

05/

06/

07/

08/

09/

10/

11/

01/엡코Epcor
캐나다의 전력 및 물 공급업체.
디자인: 디자이너 미상 (1999)
엡코라는 이름은 에드먼튼
파워 코퍼레이션Edmonton
Power Corporation에서
나온 것이다. 에드먼튼시
소유의 이 회사는 에너지와
물을 알베르타와 브리티시
콜롬비아, 온타리오, 그리고
미국 태평양 북서부 지역에
공급하고 있다.

02/스타 얼라이언스
Star Alliance
독일의 국제 항공 네트워크.
디자인: Pentagram (2001)
다섯 개의 요소가 이 연합
을 창립한 다섯 항공사를
나타낸다.

03/스텔라 비앙카
Stella Bianca
이탈리아의 손공구
제조 업체.
디자인: Brunazzi & Asso-
ciati (2005)

**04/아메리칸 리퍼블릭 인슈
어런스**American Republic
Insurance
미국의 보험사.
디자인: Chermayeff &
Geismar (1967)
별과 독수리는 미국의 익숙
한 심벌이며 독특한 로고에
적합한 재료는 아니다. 아메
리칸 리퍼블릭 인슈어런스
의 로고는 한 독수리의 머리
와 날개를 다른 독수리 위에
두어서 보호와 확신의 개념
을 부모와 자식의 이미지로
차별화하여 표현했다.

05/유에스에이 카누/카약
USA Canoe/Kayak
미국의 국가대표 카누 및
카약 팀.
디자인: Crosby Associ-
ates (1998)
'America(미국)'의 'A'와
물을 가르는 지느러미, 별과
줄무늬, 이 모든 것이 담긴
로고다.

06/컬럼버스 지역 병원
Columbus Regional
Hospital
미국의 병원.
디자인: Pentagram (1991)
인디애나주 남동부의 주요
병원인 CRH는 주의 전통
문장인 떠오르는 태양을
자신의 엠블럼으로 삼았다.

07/선 트러스트 뱅크스
Sun Trust Banks
미국의 금융 서비스 그룹.
디자인: Siegel & Gale
(2004)

08/멀티카날Muticanal
아르헨티나의 남미 케이블
TV 사업자.
디자인: Chermayeff &
Geismar Inc. (1996)
별 다섯 개가 멀티카날의
다중 채널 및 최고 품질의
서비스를 상징하고 동시에
'M'을 만들기도 한다.

09/라에타 이스테이트
Raeta Estate
미국의 주거용 부동산 개발.
디자인: Design Ranch
(2005)
캔자스주 시골의 한 부동산
개발업자가 목장 느낌의 브
랜드를 갖고 싶었다. 그곳의
부지는 굉장히 넓고, 장엄한
전망을 소유한다. 또한 건물
들에 영화 '자이언트Giant'
에 등장하는 인물의 이름이
붙어있다.

10/아웃포스츠Outposts
영국의 실외 활동 전문.
디자인: Mitton Williams
(2006)

11/카날 13
아르헨티나의 TV 네트워크.
디자인: Chermayeff &
Geismar Inc. (1993)

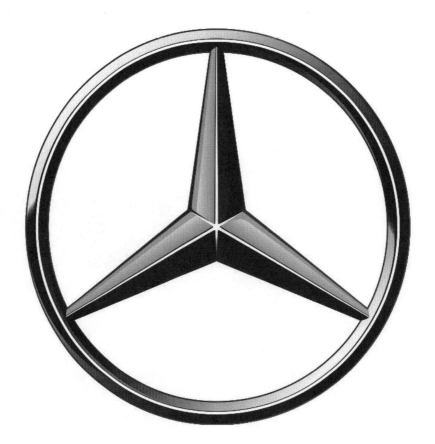

13/

14/

15/

16/

17/

18/

12/메르세데스 벤츠Mercedes-Benz
독일의 차량 제조업체.
디자인: Paul and Adolf Daimler (1900)
수정: Paul and Adolf Daimler (1916, 1926, 1937)
메르세데스라는 이름과 별 모양 심벌은 정말로 우연히
동시에 만들어졌다. 귀족 에밀 옐리넥Emil Jellinek은 다임
러Daimler(독일제 고급 자동차)를 상류층 친구들에게 판매했
는데, 메르세데스Mercédès라는 딸의 이름으로 자동차
경주를 하기도 했다. 그가 가져온 주문은 칸슈타트의 공장
이 유지되는 데 매우 중요했다. 따라서 공장은 1900년에
메르세데스를 자동차 상표로 사용하기로 결정했다. 심벌도
필요하다고 생각한 폴과 아돌프 다임러는 아버지이자 회사
창립자인 고틀립Gottlieb의 삶에서 별이 얼마나 중요했는
지 기억해냈다. 도이츠Deutz 가스 엔진 공장에서 일을
시작한 젊은 엔지니어 고틀립은 자신의 집에 별을 표시해
마을 엽서를 아내에게 보냈다. 그는 언젠가 별이 자신의
공장 위에서 밝게 빛날 것이라고 썼다. 세 꼭지로 된 이
별은 1909년에 등록되었다. 그리고 1916년에 원으로 둘러
싸였고, 1926년 다임러가 경쟁사 벤츠Benz와 합병되었을
때는 벤츠의 월계수 잎과 회사의 이름인 메르세데스 벤츠
가 이 별을 둘러쌌다. 그리고 무늬없는 원이 들어간 로고는
1937년에 처음 등장했다.

13/텍사코Texaco
미국의 석유 회사.
디자인: 디자이너 미상
(1981) / 수정: 디자이너
미상 (2000)
이 회사는 20년 동안 텍사
코의 단순한 별을 유지했다.
로고타이프를 모두 없애
버릴 만큼 아이덴티티의
인지도에 확신을 가지고
마크만 단독으로 기능할 수
있도록 했다.

14/오하이오 내셔널
Ohio National
미국의 생명 보험 회사.
디자인: Pentagram (1996)
산봉우리들 사이로 떠오르
는 태양이 새겨진 오하이오
주의 도장이 로고에 영감
을 주었다.

15/호텔 칼레타Hotel Caleta
멕시코의 호텔.
디자인: Lance Wyman
(1969)

16/로드스타Lodestar
호주의 기업 컨설팅사.
디자인: Coast Design
(2001)

17/스틸 바이 괴린
Steel by Göhlin
스웨덴의 철제가구 제조사.
디자인: BankerWessel
(2016)

18/헤븐리 와인
Heavenly Wine
영국의 온라인 와인 판매상.
디자인: Turner
Duckworth (2005)

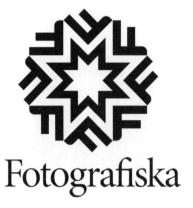

19/

20/

21/

22/

23/

19/포토그라피스카Foto-grafiska
스웨덴의 사진 박물관.
디자인: BankerWessel
(2010)
여러 'F'와 'M'으로 구성된
국제 사진 분야의 눈부신
별을 나타낸다.

20/롱카이Longkai
중국의 스포츠웨어 제조사.
디자인: Chermayeff &
Geismar (2011)

21/마타하리 삭티
Matahari Sakti
인도네시아의 물고기 및
애완동물 사료 제조사.
디자인: Cato Partners
(2014)
'강력한 태양'이라는 뜻의
이름을 지닌 기업의 로고는
대담한 일출을 표현했다.

22/브랜드MDBrandMD
미국의 의료 브랜딩 대행사.
디자인: Moon Brand
(2006)
아이덴티티는 응급 처치(빨
간 십자가), 의료 서비스(미국의
응급 서비스에서 주로 사용되는 '
생명의 별')와 중요함(별표 기호)
의 개념을 종합했다.

23/스미스소니언 협회
Smithsonian Institution
미국의 박물관 및 연구소.
디자인: Chermayeff &
Geismar (1998)
스미스소니언의 방대한
박물관, 연구소, 교육 기관
(일명 '미국의 다락방')에 일관성
을 부여하기 위해 간결하게
제작되었다. 불타오르는
깨우침의 태양을 의미한다.

01/

02/

03/

04/

05/

06/

07/

TORONTO
BOTANICAL
GARDEN

fullyloadedtea™

08/ 09/ 10/

adidas®

11/ 12/ 13/

01/린든78Linden78
미국의 아파트 개발지.
디자인: G2 (2006)
센트럴 파크를 굽어보고
있는 코코란Cocoran의
콘도미니엄 개발지인 린든
78은 린덴나무가 줄지어 서
있는 맨해튼 웨스트 78번가
에 위치해 있다.

02/울마Ulmer
독일의 과학 분야 출판사.
디자인: MetaDesign (2004)
양식화된 느릅나뭇잎이
더 신선하고, 더 이해하기
쉬운 이미지를 주기를 바라
는 과학 분야 출판사를
나타낸다.

03/더 오차드The Orchard
호주 시드니의 바이자 음식점.
디자인: Layfield (2006)

04/에어 캐나다Air Canada
캐나다의 국제 항공사.
디자인: FutureBrand (2004)
에어 캐나다의 단풍잎은
트랜스 캐나다 에어라인즈
Trans-Canada Airlines로
알려졌던 시절부터 계속
유지되고 있다.

05/로사다Losada
스페인의 스페인어 출판업체.
디자인: Pentagram (2002)
오래 전에 설립된 아르헨티
나의 출판사이다. 스페인으
로 이주하면서 독자층을
넓히기 위해 색다른 로고와
과거 작품의 새로운 모습이
필요하게 되었다.

06/에어 링구스Aer Ligus
아일랜드의 국제 항공사.
디자인: 디자이너 미상 (1996)
에어 링구스는 'air fleet(항
공기 편대)'의 아일랜드 말인
'Aer Loingeas'의 영국식
형태이다. 이 전통적인 아일랜
드의 심벌 토끼풀은 1965
년에 처음으로 꼬리 날개에
등장했다.

07/신세계Shinsegae
대한민국의 백화점 체인.
디자인: Chermayeff &
Geismar (1999)

08/토론토 보태니컬 가든
Tronto Botanical Gardon
캐나다의 자원봉사 기반
원예 정보 센터.
디자인: Hambly & Wool-
ley Inc. (2004)

09/타겟 아쳐 팜스
Target Archer Fams
미국의 고급 음식 브랜드.
디자인: Templin Brink
Design (2003)

10/풀리 로디드 티
Fully Loaded Tea
캐나다의 전임차 및
과일차 생산자.
디자인: Subplot Design
(2006)

**11/아디다스 스포트 헤리티
지**Adidas Sport Heritage
독일의 헤리티지 스포츠
웨어 제조업체.
디자인: Adidas (1971)
아디다스 창업자 아디 다슬
러Adi Dassler는 다른 스포
츠 마케터보다 수십 년을
앞서 있었다. 1960년대 후반

그는 의류와 레저 쪽으로
확장하는 데 도움이 될 새로
운 마크가 필요했다. 100여
개의 아이디어 목록에서
아디다스 브랜드의 새로운
다양성을 표현하는 3개의
기하학적 요소이자 나뭇잎
모양을 한 트레포일(나뭇잎
세 개로 된 장식)이 최종 선택
되었다. 1972년 처음 상품
에 등장한 이후로 계속 기
업 마크의 자리를 유지하다
지금은 아디다스 '헤리티지'
제품 부문의 로고가 되었다.

12/기아대책행동
Action Against Hunger
프랑스, 영국, 미국, 스페인,
캐나다의 인도주의 단체.
디자인:Johnson Banks
(2016)
여러 국적, 지역으로 구성된

조직을 통합하고 기아대책
행동이 전 세계의 전쟁,
분쟁 다발 지역에서 수행하
는 임무의 본질을 직관적으
로 표현하기 위해 음식과
물을 연결한 로고이다.

13/엘에이21LA21
독일의 조경 기사 및 설계사.
디자인: Thomas Manss &
Company (2005)
나뭇잎과 분수가 LA21이
수행하는 다양한 규모와
형태의 프로젝트를 표현
한다.

15/

16/

17/

18/

14/더 내셔널 트러스트The National Trust
영국의 역사적 건축물 및 토지 보호 자선 단체.
디자인: Joseph Armitage (1935)
수정: David Gentleman (1982)
영국인이 아닌 이들에게는 그저 참나무 잎과 도토리 몇 개로 보일 수 있지만, 더 내셔널 트러스트의 심벌은 영국의 정체성을 요약하는 핵심 엠블럼 중 하나다. 500개 이상 역사적 건축물과 24만8,000헥타르의 토지를 소유한 트러스트는 1895년에 설립되었다. 1935년이 되어서야 간판, 게시판 및 문구류의 심벌 제작을 위해 상금 30파운드를 내건 디자인 공모전을 개최하였다. 그러나 영감을 얻을 만한 결과를 얻지 못했다. 이에 사자, 장미, 참나무(이 셋은 수세기 동안 영국 정체성의 보루였다)에 기반한 디자인 출품을 요건으로 두 번째 공모전을 개최했다. 아티스트 조지프 아미티지는 영국다운 그리고 영국의 성장과 자연을 연상시키는 우승작을 제출했다. 1982년 데이비드 젠틀맨은 햄스테드 히스(자연 야생 지역)에서 발견된 어린 나뭇가지를 바탕으로 잎을 다시 그리고 두 번째 도토리를 추가했다. 최근 몇 년간 격변한 영국인의 자아상과 청년층에 다가가려는 트러스트의 노력을 고려할 때 로고가 지금까지 살아남았다는 점은 어느 정도 주목할만하다.

15/첼시 가든 센터
Chelsea Garden Center
미국의 정원 관리용품 소매점.
디자인: C&G Partners (2005)

16/미국 그린 빌딩 위원회
US Green Building Council
미국의 환경적으로 책임 있는 건물을 위한 건축 산업 연합.
디자인: Doyle Partners
(작업 연도 미상)

17/웨이브 힐Wave Hill
미국의 공공 정원 및 문화 센터.
디자인: Pentagram (1996)
3만 4천 평 규모의 푸른 잎이 무성한 정원과 숲을 가진 이 센터는 브롱크스 주민들에게 자연을 경험하게 하고 환경 관련 교육도 실시한다.

18/브루클린 식물원
Brooklyn Botanic Garden
미국의 도심 정원.
디자인: Carbone Smolan Angency (작업 연도 미상)
해당 로고는 조각 느낌의 이미지를 통해 다양성과 변화를 보여주고 식물을 예술 작품으로서 보여주려는 식물원의 정책을 표현한다.

01/

02/

03/

04/

05/

06/

07/

08/

09/

10/

11/

12/

keep
Indianapolis
beautiful INC.

Brandpassion

AMANDA
LACEY

LONDON

13/환경보호청Environmental Protection Agency
미국의 규제 및 연구 기관.
디자인: Chermayeff & Geismar (1978)
1970년 중반 미국 정부는 현대적이고 효과적인 디자인을 연방 목표로 삼았다. 연방 기관들은 대중과 기관, 그리고 기관 내의 소통 방식을 다시 생각하도록 지시받았다. 미국 연방예술기금National Endowment for the Arts이 관장하는 '연방 그래픽 개선 프로그램'은 브랜딩 및 디자인 문서, 홍보물과 문구류에 새로운 비주얼 아이덴티티와 체계를 갖추도록 했다. 초기 성과 중 하나는 많은 사랑을 받은 미국 항공 우주국NASA의 '벌레' 로고였다. 1970년 닉슨Nixon 대통령이 설립한 환경보호청은 당시 처마예프 & 게이즈마의 디자이너 스테프 게이스벌러Steff Geissbuhler가 제작한 아이덴티티와 포괄적 그래픽 체계를 따랐다. 게이스벌러는 환경보호청 인장 원본을 태양, 바다, 자연, 지구, 관리 및 보호 개념을 몇 가지 간단한 형태로 포착한 단순화된 버전을 제작했다. 미국의 산업을 정화하려는 노력에 있어서 환경보호청의 로고는 중요한 자산이었다.

14/킵 인디아나폴리스 뷰티풀 사Keep Indianapolis Beautiful Inc.
미국의 도시 재생 비영리 기관.
디자인: Lodge Design (2005)

15/브랜드패션Brand-passion
덴마크의 패션 산업 브랜딩 컨설팅사.
디자인: Bysted (2002)

16/아만다 래시
Amanda Lacey
영국의 피부 관리 치료.
디자인: SomeOne (2006)
2006년 스타들의 피부 관리 전문가인 아만다 래시가 꽃 한 송이로 브랜딩한 다양한 제품과 액세서리를 내놓았다. 꽃잎 하나하나가 그녀의 프로필을 의미한다.

17/비르거 1962Birger 1962
덴마크의 인테리어 디자인 스튜디오 겸 쇼룸.
디자인: Homework (2013)
패션 브랜드인 데이, 비르거 엣 미켈슨Day, Birger et Mikkelsen의 설립자 중 한 명인 마를렌 비르거 Marlene Birger의 인테리어 디자인 벤처 기업의 모노그램/꽃이다.

2.25 나무

01/

02/

03/

04/

05/

06/

07/

08/

09/

Campaign to Protect
Rural England

gadalaiki

10/

11/

12/

Lokalbanken

13/

01/앤드루스 아동 센터
Andrus Children's Center
미국의 아동 보호 및
학습 센터.
디자인: Chermayeff &
Geismar Inc. (1999)

02/로얄 트로피컬 인스티튜트
Royal Tropical Institute
네덜란드의 다국적 및
다문화 협력 센터.
디자인: Eden (2006)
생명의 나무는 지속 가능한
발전을 위한 독립적인 전문
지식과 교육의 세계적 초점
을 반영한다.

03/트리즈 포 시티즈
Trees for Cities
영국의 생태에 관심을
가진 자선 단체.
디자인: Atelier Works (1998)

고층 건물에 있는 엄지손가
락 지문은 지역 공동체들이
수십 년간 무관심과 잘못된
건축물로 인해 입은 피해를
복구하기 위해 나무를 심도
록 장려하는 트리즈 포 시티
즈의 활동이 가진 힘을 표현
한다.

04/더 영 파운데이션
The Young Foundation
영국의 사회 개혁 센터.
디자인: Pentagram (2005)
영국 사회에서 긴급히 도움
이 필요한 일을 해결할 방법
을 찾고 싶다는 희망을 표현
하는 심벌이다.

05/더 파크The Park
영국의 이탈리아 음식점.
디자인: Dew Gibbons (1998)

06/더 필드 키친
The Field Kitchen
영국의 음식점.
디자인: Supple Studio
(2017)
영국 윌트셔 홀트Wiltshire
Holt의 글로브 팩토리 스튜
디오Glove Factory Studio
내에 위치한 식당이다. 로고
는 자체적으로 생산하고 현
지에서 조달한 농산물로 만
든 요리를 표현하였다.

07/닐스 야드Neal's Yard
영국의 자연 치료.
디자인: Truner Duckworth
(2001)
닐스 야드를 모방한 싸구려
제품들과 거리를 두기 위해
디자인한 아이덴티티는 회사
제품의 원료(식물 추출 성분)를
알리는 품질 보증 '표시'가

된다.

08/트램Tram
그리스의 아테네의 트램
철도 시스템.
디자인: HGV (2002)
대기 오염으로 악명 높은
아테네에서 2002년 올림픽
방문객들을 맞기 위해 새로
운 트램 철도 시스템을 도입
했다. 이 아이덴티티는 트램
을 타면 얻게 되는 환경적
이점을 명확히 보여 준다.

**09/그레이터 로체스터 정
형외과**Greater Rochester
Orthopedics
미국의 정형외과 병원.
디자인: Moon Brand (2003)
'앤드리의 나무Tree of An-
dry'는 정형외과 병원에서
흔히 사용하는 심벌이다. 앤

드리는 몸통이 비뚤어진 어
린 나무 그림이 있는 1741년
도 책의 저자이다. 나무는
뼈가 살아 있는 문제라는
사실을 보여 준다. 로고에
있는 'R'은 완벽한 나무의
몸통이 된다.

**10/잉글랜드 농촌 지역 보
호 캠페인**Campaign for
Protect Rural England
영국의 농촌 지역을 보존하
기 위한 자선 단체.
디자인: Pentagram (2003)

11/베터 플레이스 포레스츠
Better Place Forests
미국의 보존 기념 숲.
디자인: Moniker (2015)
사랑하는 이를 잃은 사람
이 나무 아래에 재를 뿌린
후, 책임지고 나무를 관리하

고 숲 보존을 도우며 나무
가 유산이 되도록 지원하는
사업이다.

12/가달라이키Gadalaiki
라트비아의 휴가촌.
디자인: Zoom (2006)
'Gadalaiki'는 '계절'을 뜻하
는 라트비아 말이다.

13/로칼반켄Lokalbanken
노르웨이의 은행 네트워크.
디자인: Mission (2014)
에이카 얼라이언스Eika
Alliance 지점 표시를 위해
디지털 시대에 적합하게
제작된 견고한 참나무 모양
의 로고이다.

01/

02/

03/

04/ 05/ 06/

Alpine Oral Surgery

07/ 08/

01/헤이븐 포인트
Haven Point
영국의 레저 센터.
디자인: Atelier Works
(2013)
헤이븐 포인트는 지역 공동
체를 위한 레저 센터이자
해안선에 접한 잉글랜드
북동부의 사우스실즈의
랜드마크다. 건축물은
소용돌이치는 절벽 형태이
며 로고도 이 모양으로
제작되었다.

**02/미국 조경가 협회 뉴욕
지부**American Society of
Landscape Architects, New
York Chapter
미국의 전문가 단체.
디자인: C&G Partners
(2013)
추상적인 하드스케이프와
식물 모티프는 뉴욕의 문화
와 자연경관을 관리하는
단체의 관심사를 표현한다.

03/레이크 힐스 교회
Lake Hills Church
미국의 텍사스주 오스틴에
위치한 교회.
디자인: Marc English
Design (2000)

04/퍼스트 초이스
First Choice
영국의 여행사 체인.
디자인: Enterprise IG
(1999)
심벌의 색과 순수함이 조금
더 진지하고 전문적인 느낌
의 로고타이프와 균형을
이룬다. 최근까지도 꽤 지루
했던 로고가 대부분이었던
여행 산업에 새로운 흐름을
만들었다.

05/더 피플즈 밸리The
People's Valley
네덜란드의 쌍방향
마케팅 에이전시.
디자인: Ankerxstrijbos
(2005)

06/리버소스RiverSource
미국의 투자 및 보험,
연금 회사.
디자인: Lippincott Mer-
cer (2006)

07/카나비알리스CanaVialis
브라질의 사탕수수
유전자 개선업체.
디자인: FutreBrand
BC&H (2003)

08/알파인 오럴 서저리
Alpine Oral Sugery
미국의 구강 수술 센터.
디자인: BBK Studio (2003)

09/

10/

11/

12/

13/

14/

Münchner Stadtentwässerung

15/

09/푸르덴셜 파이낸셜
Prudential Financial
미국의 보험 및 금융, 자산
서비스.
디자인: 디자이너 미상
(1890s) / 수정: Siegel &
Gale (1990)
미국 기업 역사상 가장
오래되고 가장 친숙한 마크
중 하나인 지브롤터 암벽은
강인함과 안전함을 연상
시키기 위해 선택되었다.

10/셀러브레이션Cele-
bration
미국의 신도시.
디자인: Pentagram
(1993~1997)
셀러브레이션은 월트 디즈
니 컴퍼니가 플로리다 늪지
대에 새로 지은 마을이다.
2차 세계대전 후 미국 소도
시에서 부흥한 스타일의 집,
피켓 울타리, 금속 거리
표지판, 1950년대에 영감을
받은 영화관이 있는 달콤한
삶을 묘사했다. 이 로고
디자인은 마을의 맨홀 뚜껑
을 위해 제안된 것들 중
하나였지만, 고객이 이것을
선택하는 바람에 역할이
승격되었다. 현실을 진실

되게 반영하는 보기 드문
로고이다. 비록 그 현실이
꿈일지라도 말이다.

11/랜드폼Landform
영국의 부동산 개발.
디자인: Spin (2005)
다중적, 추상적인 이미지들
을 통해 환경이 조성되고
만들어지는 것을 표현한다.

12/글렌즈 파머즈
Glenn's Farmers
멕시코의 고추 농장.
디자인: Monumento
(2017)
글렌 어코스타Glenn Acosta
농업 사업의 미국 진출을 위
해 제작되었다. 멕시코
현지 시장을 소외시키지
않으면서 신뢰를 구축하는
브랜딩이다.

13/듀라 베르메르
Dura Vermeer
네덜란드의 건설 도급 및
개발 회사.
디자인: Tell Design (2000)

**14/마노멧 보존과학 센
터**Manomet Center for
Conservation Sciences
미국의 환경 연구 센터.
디자인: Malcolm Grear
Designers (1992)

15/뮌헨시 하수 시스템
Münchner Stadtentwäs-
serung
독일의 수도 자치 서비스.
디자인: Büro für Ge-
staltung Wangler &
Abele (2004)
환경(물, 풍경, 하늘) 혹은 이
기관의 활동 범위(파이프,
수로 및 저수지)를 나타내는
원을 통해 보이는 물방울
파동을 암시하는 심벌이다.

01/

02/

03/

04/

05/

06/

07/

smile

Rotten Tomatoes®

01/플로우 앤드 솔트 베이커리Flour and Salt Bakery
대만의 카페 체인.
디자인: Pentagram (2015)

02/애플Apple
미국의 소비자 가전 제조업체.
디자인: Regis Mckenna Advertising (1977) /
수정: Regis Mckenna Advertising (1999)
애플의 첫 번째 로고는 사과나무 아래 아이작 뉴턴Isaac Newton을 고딕으로 묘사한 것이었다. 첫 번째 로고보다 더 나은 디자인을 고안하기 위해 스티브 잡스Steve Jobs가 고용한 젊은 아트 디렉터 롭 자노프Rob Janoff는 사과 실루엣을 생각해냈다. 사과 실루엣이 체리 토마토처럼 보이는 것

을 보완하기 위해 사과의 옆쪽을 베어 문 자국을 표현하여 입체감을 더했다. 잡스는 애플 IIApple II의 컬러 화면 광고를 하기 위해 무지개색 줄무늬를 넣어 달라고 요청했고, 그렇게 컴퓨터 시대의 아이콘이 탄생하게 되었다. 1999년에 줄무늬가 사라지면서 즉각적으로 쉽게 알아볼 수 있는, 직관적인 모양으로 남게 되었다.

03/키드프레시Kidfresh
미국의 유기농 어린이 식단.
디자인: Addis Creson (2005)

04/파이퍼라임Piperlime
미국의 온라인 신발 소매업체.
디자인: Pentagram (2006)

05/포스토리즈FourStories
미국의 광고 에이전시.
디자인: Bob Dinetz Design (2004)
오레곤주 포틀랜드를 기반으로 하는 이 회사는 항상 한 번에 네 명의 고객에 한 해 서비스를 제공하는 비즈니스 모델을 갖고 있는 독특한 에이전시이다. 계란 상자에 빈 자리 여덟 군데는 더 많은 작업을 수행할 수 있는 능력을 의미한다. 그리고 회사의 관심을 현재 고객들로부터 다른 데로 돌려야 할 경우, 그렇게 할 생각이 없음을 암시한다.

06/탈렌툼Talentum
핀란드의 전문 저널 및 온라인 콘텐츠 서비스.
디자인: 디자이너 미상 (2002)

07/게스트 서비스
Guest Services
미국의 호텔 경영 기업.
디자인: Chermayeff & Geismar (2005)

08/스콧 하워드Scott Hward
미국의 고급 음식점.
디자인: Truner Duckworth (2005)
셰프 스콧 하워드는 지역의 제철 재료를 사용해 캘리포니아식 프랑스 요리를 개발했다. 당근과 오이로 된 화살은 섬세하고 정밀한 요리를 맛볼 수 있는 곳으로 안내한다.

09/스마일Smile
영국의 치과 병원.
디자인: Hat-Trick (2001)
치과 병원은 사람들의 주의를 끌기 위해 열심히 노력해야 한다. 시내 중심가에 위치한 이 병원은 치과 진료가 주는 건강과 예방이라는 긍정적 메시지에 초점을 맞춘 이름과 로고를 선택해 성공을 거뒀다.

10/토마토Tomato
크로아티아의 이동 통신 네트워크.
디자인: Büro X (2006)

11/로튼 토마토
Rotten Tomatoes
미국의 영화 및 TV 평점 집계 웹사이트.
디자인: Pentagram (2018)

1998년 출시 이후 명성이 자자한 브랜드로 성장한 로튼 토마토는 그들만의 친근한 익살스러움과 질서를 파괴하는 정신을 유지하면서도 보다 전문적이고 보기 좋은 아이덴티티의 갱신이 필요하다고 느꼈다. 로고 디자인을 맡은 펜타그램은 글꼴을 보다 선명하게 하고 글자 높이를 맞춰 전체적인 모양을 정리하였다. 토마토 속 모양을 '로튼Rotten'의 'o' 중앙으로 재배치하여 '토마토Tomatoes'의 과일 모양으로 표현된 'o'와 균형을 이루도록 했다. 예전의 우스꽝스러고 만화 같은 일러스트레이션은 더욱 날렵한 실루엣으로 대체되었다.

01/

02/

03/ 04/ 05/

one fish two fish

01/뉴잉글랜드 수족관
New England Aquarium
미국의 공공 수족관.
디자인: Chermayeff &
Geismar (2012)

02/셸Shell
네덜란드의 석유 및 가스
제조사.
디자인: Raymond Loewy
(1971)
'셸'은 런던 이스트 엔드의
(이국적인 골동품과 동양 조가비
를 취급하는) 마커스 새뮤얼
& 코Marcus Samuel & Co가
극동 지역으로 배송하는
등유의 브랜드 네임이었다.
1897년 '셸'을 회사명으로
정하고, 7년 후 조개 껍데
기 혹은 가리비 모양의 상표
를 선보였다. 1948년, 빨간
색 바탕에 다시 그려진 노란

색 조개에 'SHELL'이 새겨
졌다. 추가 수정이 계속 이어
지다가 1967년 멀리서도
고속도로 운전자 눈에 잘
띄도록 레이먼드 로위에게
작업이 맡겨졌다. 로위는
조개 껍데기 모양을 단순화
하고 기업명을 조개 아래로
옮겼다. 그리고 1999년
셸은 로고에서 기업명을
완전히 없앤 최초의 국제적
브랜드 중 하나가 되었다.

03/뱅쿠버 아쿠아리움
Vancouver Aquarium
캐나다의 해양 과학 센터.
디자인: Subplot Design
(2006)
범고래를 전시한 첫 수족관
중 하나였던 이곳은 35년이
넘도록 범고래가 메인 엠블
럼이었다. 센터의 50주년을
맞이하여, 모든 수중 생물을
보존한다는 사명을 담기
위해 고래는 수중 생물상
(불가사리)과 식물군(해초 켈
프), 물(파도)을 합쳐 만든
튀어오르는 물고기로
대체되었다.

04/볼티모어 국립 수족관
National Aquarium in
Baltimore
미국의 공공 수족관.
디자인: Chermayeff &
Geismar (1991)

05/네덜란드 암 협회
Dutch Cancer Society
네덜란드의 암 연구 및
교육 자선 단체.
디자인: Tell Design (2004)
게 한 마리는 암이라는 질병
을 상징한다. '괴저gangrene
(신체 조직이 부분적으로 썩어 생
리적 기능을 잃음)'와 '게crab'
를 뜻하는 라틴어 'cancer'
를 통해 연결된다.

06/해마Seahorses
미국 인디애나폴리스
동물원의 영구 전시.
디자인: Lodge Design
(2005)

07/원 피시 투 피시
One Fish Two Fish
호주의 아동복 및 임부복
소매업체.
디자인: Naughtyfish
Design (2003)

SOHO GARDEN

01/

02/

03/

04/ 05/ 06/

07/ 08/

01/소호 가든Soho Garden
두바이의 엔터테인먼트
복합단지.
디자인: GBH (2018)
호텔 및 리조트 그룹 세코야
Sekoya는 소호 가든이 소호
의 중심부로서 바와 레스
토랑, 나이트라이프, 야외
라운지 그리고 수영장이
어우러져 창의력과 디테일
에 주의를 기울여 탄생한
매혹적인 단지로 각인되기
를 바란다.

02/파이어플라이 드링크
Firefly Drinks
영국의 식물성 음료 브랜드.
디자인: B&B Studio (2014)

**03/파팔로트 어린이 박
물관**Papalote Children's
Museum
멕시코의 어린이 박물관.
디자인: Lance Wyman
(1991)
'파팔로트'는 스페인어로
'연'을 뜻하고 '파팔로티
Papáloti'는 아즈텍 나와틀
족 언어로 '나비'를 의미한
다. 날개에 있는 도형들은
박물관의 기하학적 건물을
나타낸다.

04/모스키토Mosquito
영국의 음반 회사.
디자인: Sam Dallyn (2003)
작지만 무시하기 어려운 아
이덴티티에서 '미니멀' 댄스
음악에 대한 모스키토의
특별한 관심이 드러난다.

05/파피용 케이크
Papillon Cake
캐나다의 페이스트리 및
케이크 디자이너.
디자인: Hambly &
Woolley (2006)

06/시바 스페셜티 케미컬스
Ciba Speciality Chemicals
스위스의 화학 약품 제조업체.
디자인: Gottschalk & Ash
(1996)
1996년 세계 최대의 화학
약품 및 바이오 그룹 중
하나인 시바 가이기Ciba-
Geigy가 의약품 회사 산도
즈Sandoz와 합병해 생명
과학 그룹 노바티스Novar-
tis가 되었다. 동시에 특수
화학 약품 부문이 세계 최대
의 기업 분할을 통해 새
회사로 분리되어 나갔다.
그리고 시바라는 이름 아래
세계 117개국에서 사업을
시작했다. 5가지 색상으로
표현된 나비를 닮은 생명체
는 색깔별로 기업의 각 부문
을 나타낸다.

07/브리티시 비 소사이어티
British Bee Society
영국의 자선 단체.
디자인: Peter Grundy
(1995)

08/어빌리티 인터내셔널
Ability International
영국의 접근 가능성 개선
자선 단체.
디자인: Thomas Manss &
Company (1997)
어빌리티 인터내셔널은
장애인과 빈곤층의 주류
여가 활동에 대한 접근성을
높이기 위해 활동한다. 이
단체의 심벌은 특별한 도움
이 필요한 사람들 및 그들과
가까운 사람들에게 단체가
제공하는 자유와 도움의
손길을 나타낸다.

01/

02/

03/

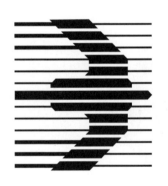

04/

05/

06/

07/

08/

09/

10/

11/

12/

13/

01/에이케이디엠케이에스
위민AKDMKS Women
미국의 패션 상표.
디자인: Matthias Ern-
stbrger (2004)
아카데믹스Akademiks의
'도시적 데님' 상표이다.

02/더 화이트 스완
The White Swan
영국의 선술집.
디자인: SomeOne (2005)

03/어스카인Erskine
영국의 혁신 마케팅
컨설팅사.
디자인: Funnel Creative
(2005)
벌레를 잡아먹기 위해 일찍
일어나는 새가 새로운 사업
개발에 비유된다.

04/익스프레스 포스트
Express Post
호주의 야간 우편물 서비스.
디자인: Cato Partners
(1989)
새롭게 민영화된 호주
우정 사업국Australian
Postal Corporation의 야간
우편물 서비스를 위해 제작
된 아이덴티티는 날아가는
새를 선 이미지로 표현했다.
선폭이 바뀌면서 움직임과
속도감을 더한다.

05/심플리 런치
Simply Lunch
영국의 포장 전문 음식 공급사.
디자인: TM (2017)
자연 최고 꿀 사냥꾼인 벌새
는 샌드위치 공급사인 심플
리 런치의 재료 조달을 상징
한다.

06/워터웨이스 트러스트
Waterways Trust
영국의 수로 및 하천 보존
및 홍보.
디자인: Pentagram (2000)

07/페넬로페Penelope
영국의 스타일리스트.
디자인: SomeOne (2006)
까치 한 마리가 아름다움을
볼 줄 아는 눈을 가진 스타
일리스트를 나타낸다.

08/미국 평화 연구소
United States Institute of
Peace
미국의 독립적인 평화
구축 기관.
디자인: Malcolm Grear
Designers (1990)
올리브 나뭇가지를 물고
있는 비둘기 한 마리가 코네
티컷주의 '평화 나무Peace
Tree' 위로 날아간다. 평화
나무는 수키아케Suckiauke
인디언이 평화 회의를 하던
곳으로 식민지 주민들이
영국을 피해 자유를 찾아왔
을 때 자유의 헌장을 숨길
수 있었던 장소이기도 했다.

09/블루버드 카페
Bluebird Café
미국의 캔사스 시티
채식주의 음식점.
디자인: Design Ranch
(2004)

10/아쿠에레Acuere
호주의 기업용 소프트웨어
개발업체.
디자인: Parallx (2004)

11/마쓰다Mazada
일본의 자동차 제조사.
디자인: 디자이너 미상 (1997)
'M' 가운데 회사가 미래로
날아오를 때 날개를 펴는
모습을 상징하는 'V'가 있는
것이 특징이다.

12/워싱턴 컨벤션 센터
Washington Convention
Center
미국의 회의 센터.
디자인: Lance Wyman
(1979)
센터의 건축 양식을
표현한 아이덴티티이다.

13/하나로
대한민국의 텔레콤 서비스.
디자인: Total Identity
(2004)

15/

16/

17/

18/

19/

14/루프트한자Lufthansa
독일의 국제 항공.
디자인: Otto Firle (1918) / 수정: Otl Aicher (1969)
루프트한자의 두루미는 기업 아이덴티티 역사에서 특별한 자리를 차지한다. 비행기에 양식화된 두루미는 비행과 전문 기술을 상징한다. 깔끔하고 현대적인 이 심벌은 최초의 독일 항공사인 Deutsche Luftreederei를 위해 오토 피를레 교수가 창작한 것으로 독일 루프트한자 주식회사Deutsche Luft Hansa AG에 의한 연속 합병 과정에서도 살아남았다. 1960년대 후반, 울름에 있는 디자인 학교의 공동 설립자인 오틀 아이허는 새를 간소화시키고 원형 안에 새를 배치, 헬베티카 볼드Helvetica Bold 로고타이프를 사용하는 등 심벌을 수정하였다. 하지만 로고와 아이허 고유의 스타일이 현대 기업 아이덴티티에 큰 영향을 미치게 된 가장 결정적인 요인은 체계적인 규칙에 있었다. 아이허의 원칙들은 1972년 뮌헨 올림픽의 기념비적인 프로젝트를 비롯해 미래의 모든 대규모 아이덴티티 프로그램의 본보기가 되었다. 그리고 2018년, 루프트한자의 심벌은 보다 나은 디지털 디스플레이를 위해 변화하였다.

15/하셀블라드 재단
Hasselblad Foundation
스웨덴의 비영리단체.
디자인: BankerWessel (2015)
하셀블라드 재단은 자연 과학, 사진학 연구와 교육을 홍보한다.

16/네슬레Nestlé
스위스의 포장 음식 및 과자류 제조업체.
디자인: Henri Nestlé (1868) / 수정: Nestlé (1995)
헨리 네슬레는 모유를 못 먹는 아기들의 대체 영양 공급원을 개발한 스위스의 약사였다. 그는 자기 가족의 문장을 회사 로고로 채택했다. 독일 방언으로 'Nestlé'는 '작은 둥지'를 뜻한다. 아기 새를 먹이는 어미 새의

이미지보다 더 나은 것은 없다. 140년 동안 가장 큰 변화는 엠블럼에 있던 아기 새 세 마리 중 한 마리가 날아가 버린 것이다. 아마도 이것은 네슬레의 주된 시장에서 벌어지고 있는 출생률 하락을 반영한 것일 것이다. (Société des Produits Nestlé S.A.의 승인하에 게재됨.)

17/크레인&코Crane & Co
미국의 기업용 제지 제조 업체.
디자인: Chermayeff & Geismar Inc. (1987)

18/엔비씨NBC
미국의 TV 네트워크.
디자인: Chermayeff & Geismar Inc. (1986)
1970년대 NBC가 양식화된 'M'를 채택해 재난에 가까운

결과(네브라스카 ETV 네트워크가 상표 침해로 소송을 걸었다)를 낳았던 3년이라는 기간을 제외하고는 알록달록한 깃털을 가진 공작이 1956년 이후 계속 있었다. 1986년 공작의 깃털을 11개에서 6개로 대폭 줄였고(NBC의 6개 부문을 상징) 머리를 더욱 앞을 내다보는 자세로 바꾸었다. 이 공작새는 트위티 파이Tweety Pie와 우디 우드페커Woody Woodpecker와 함께 세계에서 가장 잘 알려진 새 중 하나이다.

19/펭귄Penguin
영국의 출판사.
디자인: Edward Young (1935) / 수정: Jan Tschchold (1946), Pentagram (2005)

펭귄의 창업자 앨런 레인Allen Lane은 새로운 페이퍼백 라인을 위한 '당당하지만 까불거리는' 심벌을 얻고 싶었다. 그의 비서가 펭귄을 제안하자 레인은 사무실 직원이었던 에드워드 영에게 런던 동물원에서 스케치를 몇 장 해오라고 시켰다. 실물과 닮았지만 어딘가 둔해 보였던 펭귄은 타이포그래피의 대가인 치홀드Tschihold가 다시 그리면서 '한 눈으로 곁눈질하는 모습의 펭귄'이 탄생했다.

01/

02/

03/

04/

05/

06/

07/

08/ 09/ 10/

11/ 12/ 13/

01/오크빌 그로서리
Oakville Grocery
미국의 식료품 상점.
디자인: Truner Duck-
worth (2005)

02/타부레트Taburet
덴마크의 가구 소매업체.
디자인: Designbolaget
(2004)
타부레트는 스툴이다. 그래
서 양의 다리가 세 개다.

03/메디마Medima
독일의 내복 제조업체.
디자인: 디자이너 미상 (1956)
메디마의 토끼 람피Lampi
는 앙고라 토끼털로 보온
내복을 만드는 회사를 나타
낸다. 이는 독일에서 가장
잘 알려진 상품 중 하나이다.

04/딜리버루Deliveroo
영국의 음식 배달 서비스.
디자인: DesignStudio
(2016)
딜리버루는 2013년 영국
출시 직후 국제적으로 사업
을 확장했다. 2016년 제작
된 아이덴티티는 세계적으
로 친숙한 캥거루를 주제로
하여 기존의 일러스트레이
션을 추상화한 캥거루 머리
로 대체하였다. 이 마크는
웹사이트부터 라이더 키트
등 모든 브랜딩에 일관성을
유지하는 것을 가능하게
하였다.

05/애니멀 플래닛
Animal Planet
미국의 유료 TV 채널.
디자인: Chermayeff &
Geismar & Haviv (2018)

오랜 세월 채널과 함께한
코끼리와 지구 로고를 유쾌
하게 재해석했다.

06/디 앤틀러The Antler
미국의 뉴욕 독일 음식
레스토랑.
디자인: Sagmeister &
Walsh (2004)

07/러틀랜드 샤퀴테리
Rutland Charcuterie
영국의 식품 제조사.
디자인: B&B Studio (2016)
멧돼지 위에 걸터앉아 칼을
휘두르며 뿔피리를 부는
토끼의 모습을 표현했다.
이는 야수가 등장하는 중
세 필사본인 러틀랜드 시편
Rutland Psalter에서 영감
을 받은 것이다. 아이덴티티
는 영국에서 가장 작은 카

운티인 러틀랜드의 모토
'Multum in Parvo'(라틴어로
'작지만 풍부한 내용')를 차용하
여 샤퀴테리가 만들어 내는
풍부한 풍미를 표현했다.

08/버팔로 펀Buffalo Pawn
미국의 달라스 펀 샵.
디자인: Marc English
Design (1994)
전당포를 상징하는 메디치
가 문장의 세원, 미국 원주
민 미술, 그리고 서부적이고
와일드한 타이포그래피를
결합한 로고이다.

09/리베어티Libearty
영국의 곰 보호 캠페인.
디자인: Spencer du Bois
(1992)

10/닷지Dodge
미국의 차량 제조업체.
디자인: 디자이너 미상 (1981)
1930년대 초에 보닛의 장식
품으로 처음 등장한 닷지의
숫양은 1960년대까지 계속
사용되다가 1980년대에
트럭으로 재등장했다. 그다
음 1996년에 닷지의 모든
차량에 모습을 드러냈다.

11/미네소타 동물원
Minnesota Zoo
미국의 동물원.
디자인: Lance Wyman
(1979)
미네소타 무스가 고개를
숙이며 'M'를 만든다.

12/키플링Kipling
벨기에의 캐주얼 가방
제조업체.

디자인: 디자이너 미상
(1987)
원래 고급 배낭 회사였던
기업의 창업자들은 보편적
으로 이해될 수 있고, 언어
적인 함정이나 발음 문제가
없는 이름을 갖고 싶어 했다.
그래서 세계 어디에서나
재미있는 모험 이야기 '정글
북'을 연상시키는 이름인
키플링을 선택했다. 그 결과
브랜드의 심벌이 된 원숭이
가 작은 인형이 되어 모든
제품에 달리게 되었다.

13/핍&넛Pip & Nut
영국의 내추럴 땅콩버터
제조사.
디자인: B&B Studio (2015)

15/ 16/ 17/

18/ 19/

14/세계 자연 보호 기금World Wide Fund for Nature, WWF
스위스의 자선 보호 재단.
디자인: Sir Peter Scott / 수정: Landor Associates (1986)
자선 단체의 심벌이 세계적인 수준의 인지도를 가지려면 매우 특별해야 한다. 누구에게나 호소력을 가질 수 있는 강력한 심벌은 자선 단체의 한정된 가시성을 보완할 수 있다. 1961년으로 돌아가 보면 WWF의 창립자들은 사람의 마음을 얻기 위해 무엇을 해야 하는지 정확히 알고 있었다. 공동 창업자인 피터 스콧 경은 당시에 이렇게 말했다. '우리는 아름답고, 멸종 위기에 빠진, 그리고 전 세계인들이 사랑하는 동물, 그리고 자연계에서 사라지고 있는 모든 생물을 상징할 수 있는 동물을 원했습니다.' 몸집이 크고 털이 부숭부숭한 판다가 위를 올려다보는 이미지는 실제로 도움이 되었다. 이는 저렴하게 제작된 흑백 캠페인 인쇄물에서 언어의 장벽을 넘어 큰 영향력을 발휘했다. 여기에 영감을 준 것은 런던 동물원에 커다란 판다 치치Chi-Chi가 왔다는 뉴스였다. 영국 환경주의자 제럴드 와터슨Gerald Watterson이 스케치한 것이 스콧의 수정을 거쳐 심벌로 발전했다. 1986년에는 판다가 다리를 곧게 편 채 귀를 쫑긋 세우고 눈을 크게 뜬 모습으로 수정되었다. 2000년 영국에서 실시된 여론 조사에 의하면 WWF 로고의 인지도는 77퍼센트를 기록했다.

15/샌프란시스코 동물원
San Fransico Zoo
미국의 보존 동물원.
디자인: Pentagram (2002)

16/노르디스크 필름
Nordisk Film
덴마크의 영화 및 전자 게임 제작 및 유통업체.
디자인: Ole Olsen (1906)
수정: Ole Olsen (2006)
파테Pathé의 수탉처럼, 노르디스크의 초기 작품들의 첫 장면에 등장했던 지구 위에 올라 북극곰은 품질과 무결점을 보증하는 역할을 했다. 그리고 이 로고는 회사의 100주년을 알리기 위해 최근에 수정되었다.

17/브랜드 오스트레일리아
Brand Australia
호주의 여행 캠페인.
디자인: FutreBrand Melbourne (2003)

18/플레이보이Playboy
미국의 멀티미디어 엔터테인먼트 회사.
디자인: Art Paul (1954)
폴은 뉴욕의 프리랜서 디자이너로 일하고 있을 당시 출판사 휴 헤프너Hugh Hefner로부터 새로운 남성 잡지의 심벌을 만들어 달라는 의뢰를 받는다. 〈뉴요커The New Yorker〉와 〈에스콰이어Esquire〉 두 잡지는 모두 남성들을 심벌로 쓰고 있었다. 그래서 폴은 풍자적으로 비꼬는 방향을 택한다.

유머러스하고 섹슈얼한 느낌을 주기 위해 턱시도를 입혀 교양미를 더한 토끼 한 마리를 고안했다. 그는 반 시간만에 그림 한 장을 그려 헤프너에게 보냈다. 그리고 이 토끼는 2호부터 잡지 앞 커버에 등장하게 되었다. 선정적인 여성의 이미지가 아닌 토끼가 그려진 옷과 뷰티 제품, 칵테일 바 등이 오늘날 플레이보이의 주요 자산이 되었다.

19/콕 홀딩Koç Holding
터키의 재벌.
디자인: Chermayeff & Geismar (1971)
콕 홀딩은 터키 최대 재벌로 1963년 베흐비 콕Vehbi Koç이 사업체를 한 그룹으로

합치면서 탄생했다. 현재는 자동차, 트랙터 및 식품, 관광업을 아우르는 모든 분야의 수십여 기업을 소유하고 있다. 1970년대 초반 콕 홀딩은 터키에서 모빌Mobil의 대리 판매사였다. 라미 콕Rahmi Koç 회장은 모빌의 로고를 좋아하여 톰 게이즈마와 이반 처마예프의 맨해튼 스튜디오를 찾게 되었다. 지주 회사들은 대중의 눈을 피하는 경향이 있지만, 처마예프는 'koç'을 뜻하는 숫양 모양의 심벌을 디자인했고, 그 후 여러 그룹사가 이 로고를 채택해 사용하고 있다.

01/

C̶ntinental

02/

03/

PIAFFE
BEAUTY

ZEBRA HALL

01/블루워터Bluewater
영국의 소매 센터.
디자인: Minale Tatters-field (1999)
블루워터가 계획되었을 때 소유주 렌드 리스Lend Lease는 템즈강과 가깝고 켄트주 바로 안에 있는 센터의 이미지 체계를 사용했다. 내부적으로 돌에 새긴 프리즈(방이나 건물의 윗부분에 그림이나 조각으로 띠 모양의 장식을 한 것)는 런던의 역사적인 길드를 연상시켰다. 돌 바닥의 지도는 템즈강 해상 무역의 역사가 떠오르게 했다. 이 로고는 켄트의 심벌(유니콘)을 가져와 본래 이 센터가 건립된 폐광에서 발견된 호수의 푸른 물에서 유니콘이 뛰노는 것을 보여주고 있다.

02/콘티넨탈Continental
독일의 타이어 및 차량 부품 제조 업체.
디자인: 디자이너 미상 (1876)
콘티넨탈의 껑충거리며 뛰는 첫 번째 말은 회사의 말발굽 완충 장치에 적용된 것이었으나, 곧 회사의 모든 고무 제품의 상표가 되었다. 이후 수십 년 동안 마크와 로고타이프는 각각 거듭된 수정을 거쳐 결국 단일 로고로 합쳐지게 되었다. 콘티넨탈은 말 사육으로 유명한 하노버에 설립되었다. 하노버 왕국의 휘장에는 거의 말과 똑같은 동물이 그려져 있다.

03/테이마우스Taymouth
영국 하일랜드의 휴양지.
디자인: Glazer (2005)
재단장을 마치고 유럽의 7성급 휴가지가 되고자 한 스코틀랜드 하일랜드의 테이마우스 성에 방문객들을 끌어모을 아이덴티티가 필요했다.

04/빙엄턴 방문자 센터
Binghamton Visiter Center
미국의 영구 관광 전시품.
디자인: Chermayeff & Geismar Inc. (1998)
뉴욕주 북부의 서스쿼해나 헤리티지 지역에 있는 빙엄턴에는 세계 최대 규모의 오래된 회전목마 6개가 있다.

05/피아페 뷰티
Piaffe Beauty
미국의 화장품 및 스킨 케어 브랜드.
디자인: Karlssonwilker (2002)
피아페는 말을 다루는 기술의 일부로 제자리에서 우아하게 빨리 걷는 말의 움직임을 가리키는 말이다.

06/지브라 홀Zebra Hall
미국의 온라인 장난감 소매업체.
디자인: Truner Duck-worth (2003)
고급 장난감 가게인 지브라 홀의 아이덴티티 디자인 지침은 '즐겁고 기발하지만 티파니풍'이어야 한다는 것이다.

2.33 고양이와 개

01/

02/

03/

04/

05/

06/

07/

08/

09/

10/

11/

12/

01/레드 라이언 코트
Red Lion Court
영국의 법정 변호사 사무실.
디자인: Johnson Banks
(1994-1995)
런던의 법조계는 관례적으
로 대개 자신의 이름을
따른다. 이 경우에는 빨간색
리본으로 그린 사자 한 마리
가 모든 것을 말한다.

02/마스코트Mascot
미국의 반려견 액세서리
소매업체.
디자인: Bob Dinetz
Design (2005)
마스코트의 소유주가 사랑
하는 보스턴 테리어가 로고
에 담겨있다.

03/알바레즈 고메즈
Alvarez Gomez
스페인의 조향사.
디자인: Pentagram (2006)
마드리드 향수 판매점인
알바레즈 고메즈는 오랜
시간 동안 잊힌 레시피로
자신만의 향기를 만들어
유행시킨다. 이를 가게가
오래된 장식품을 간직하고
있는 아이덴티티로 표현
하였다.

04/론울프 스피리츠
LoneWolf Spirits
영국의 증류주 제조사.
디자인: B&B Studio (2017)
더욱 미니멀한 접근으로
'장인' 증류주의 규약과
관례라는 꼬리표를 무시한
브랜드이다.

05/인빅투스Inviktus
멕시코의 체육관.
디자인: Monumento
(2017)

06/가트모어Gartmore
영국의 금융 서비스.
디자인: Corporated Edge
(2002)

07/커나드 라인Cunard Line
영국의 크루즈선.
디자인: Siegel & Gale (1997)
커나드와 뒷발로 일어선
사자가 결합한 것은 아마
19세기에 유사한 심벌을
문장에 사용했던 동인도
회사와의 밀접한 관계 때문
인 것 같다. 사자가 들고
있는 지구는 커나드의 대서
양을 가로지르는 노선을
표현하고자 추가되었다.

그리고 왕관은 회사가 대서
양을 횡단하는 운송회사로
서 정부와의 계약하에 설립
되었다는 것을 암시한다.
회사의 창립자인 사무엘
커나드Samuel Cunard는
종종 '증기 사자Steam Lion'
로 불리기도 한다.

08/사바나Savana
루마니아의 페인트 및 염료
제조업체.
디자인: Brandient (2005)
야생 동물과의 색을 연결한
아이덴티티는 올드해 보였
던 이 페인트 브랜드를 다시
금 회춘시켰다.

09/제이브이피(예루살렘 벤
처 파트너스)JVP(Jerusalem
Venture Partners)
이스라엘의 벤처 캐피탈
펀드.
디자인: Chermayeff &
Geismar Inc. (2004)

10/패션 랩.Fashion Lab.
네덜란드의 패션 소매업체.
디자인: Ankerxstrijbos
(2006)
현대적인 스칸디나비아
스타일 패션 판매점에
항상 나와 있는 소유주의 사
냥개 'Labrador(래브라도)'
의 빨간 공이 마침표가 된다.

11/캔디 키튼즈Candy
Kittens
영국의 사탕 브랜드.
디자인: Hat-trick Design
(2017)
영국의 TV 스타 제이미
라잉Jamie Laing의 맛있는
사탕 브랜드 로고는 이니셜
로 고양이 얼굴을 표현했다.

12/페스티벌Festival
Nouveau Cinema
캐나다의 영화 및 새로운
매체 페스티벌.
디자인: 디자이너 미상 (2002)

02/

03/

04/

lochness

JANUS

GOOD YEAR

05/

06/

07/

01/스타벅스Starbucks

미국의 커피 하우스 체인.
디자인: Heckler Associates (1987)
수정: Heckler Associates (1992) / Lippincott (2011)
스타벅스 커피, 티 앤 스파이스Starbucks Coffe, Tea and Spice는 사이렌siren이 담긴 갈색의 원형 로고를 가지고 1971년 시애틀에 매장을 열었다. 이 브랜드는 에스프레소 카페 체인 일 지오날레Il Giornale의 소유주인 하워드 슐츠에게 매각되고 나서 큰 인기를 얻었다. 사이렌은 일 지오날레 로고에서 온 녹색 원 안에 놓이게 되었고, 브랜드의 이름은 스타벅스 커피Starbucks Coffee가 되었다. 1992년 테리 헤클러Terry Heckler는 미소 짓는 사이렌의 상반신에 초점을 맞춰 로고를 다시 손보았다. 그후 2011년, 스타벅스는 나이키 등의 타깃을 따라 원형으로 이루어진 전설의 '스타벅스 커피' 로고를 탄생시켰다. 리핀콧은 사이렌의 색상을 검은색에서 녹색으로 바꾸었고, 사이렌의 웃는 얼굴을 좀 더 세련되게 다듬었다. 미묘하지만 성공적인 변화였다.

02/미오클리닉Meoclinic

독일의 개인 전문 병원.
디자인: Thomas Manss & Company (1998)
고급 전문 병원 미오클리닉의 아이덴티티는 기능주의적인 전통 의료 브랜딩을 피했다. 이 병원을 찾는 다국적 고객들은 캘리그래피로 그린 불사조의 상징적인 뜻(회복과 순수성)을 이해할 수 있다.

03/고디바 쇼콜라티에

Godiva Chocolatier
벨기에의 고급 제과점.
디자인: Pentagram (1993)
브뤼셀의 제과업자 조셉 드랍스Joseph Draps가 자신의 초콜릿과 상점의 이름으로 고디바를 선택했을 때 무엇을 연상했는지는 확실하지 않다. 고디바는 레오프릭Leofric이라는 영주의 아내였다. 그녀는 남편이 시민들에게 부과한 무거운 세금을 덜어 주기 위해 코벤트리시를 벌거벗은 채 말을 타고 지나갔고 시민들은 그녀를 훔쳐보지 않았다.

04/슈피리어 사이언티픽

Superior Scientific
미국의 바이오메디컬 기구.
디자인: HLC Group Inc. (1983)
뱀 한 마리가 회사 이름의 첫 글자를 오실로스코프(입력 전압의 변화를 출력하는 장치)에 쓴다. 뱀과 의학의 연결은 죽은 사람을 살렸다고 여겨지는 외과 의사의 이름을 딴 고대 그리스의 심벌인 아스클레피오스의 지팡이와 함께 시작되었다.

05/더 로치 네스 파트너십

The Loch Ness Partnership
영국의 관광 명소 개발 그룹.
디자인: Navyblue Design Group (2005)

06/야누스 캐피탈 그룹

Janus Capital Group
미국의 뮤추얼 펀드 관리업체.
디자인: Templin Brink Design (2003)
요즘에는 야누스가 종종 위선의 심벌로 여겨지기는 하지만, 시작과 끝을 의미하는 로마의 신이기도 하다. 그는 펀드매니저가 간절히 바라는 자산인 과거와 미래를 모두 볼 수 있는 능력을 가졌다.

07/굿이어Goodyear

미국의 타이어 및 차량 부품.
디자인: Goodyear (1900)
굿이어의 날개 달린 발은 회사의 창립자인 프랭크 시벌링Frank Seiberling의 집에 기원을 두고 있다. 애크런에 있는 그곳 계단의 기둥에는 로마 신화에서 상거래의 신으로 알려진 머큐리의 동상이 서 있었다. 시벌링은 그 동상을 속도와 안전한 운송이라는 굿이어 제품의 특징을 구체화한 것이라고 보았다.

01/

02/

03/

04/

05/

06/

07/

01/사바Sarva
스웨덴의 청바지 및
아웃도어 의류.
디자인: Boy Bastiaens
(2014)
사바 로고의 궁수는 1년
내내 야외에서 생활하는
유목민이다. 2000년의 순록
목축 및 장인 공예의 역사를
지닌 북유럽 유일의 공식
원주민인 사미Sami족이
만든 간판에서 영감을
얻었다.

02/카운터펀치 트레이딩
Counterpunch Trading
미국의 투자 트레이더를
위한 온라인 교육.
디자인: Design Ranch (2004)
복싱처럼 트레이딩 투자도
여러분의 순간을 선택하는
것이다.

03/전미 농구 협회
National Basketball Asso-
ciation
미국의 농구 리그.
디자인: Siegel & Gale
(1970)
이 디자인 회사의 창업자
앨런 시겔Alan Siegel은
명예의 전당에 오른 제리
웨스트Jerry West의 사진으
로 NBA 로고를 만들었다.
그렇게 미국 스포츠 아이콘
이 탄생하자 획기적인 상승
세가 뒤따랐다.

04/미쉐린Michelin
프랑스의 타이어 제조업체.
디자인: O'Galop (1898)
1894년 리용 만국 박람회에
서 이 회사의 스탠드에 쌓여
있던 타이어 한 무더기를
에드워드 미쉐린Edward

Michelin의 눈을 사로잡았
다. 그는 동생에게 돌아가
이렇게 말했다. '이거 봐,
여기에 팔만 달면 사람이
되겠어.' 앙드레André는
몇 년 후, 잔을 들어올리며
건배를 하는 수염 난 거구가
등장하는 어떤 음식점의
포스터를 보자 그 말이 생각
났다. 그는 아티스트 오갤롭
에게 그 거구를 못과 유리가
가득 담긴 컵을 들고 이렇게
외치는 사람으로 바꿔달라
고 했다. '건배, 미쉐린 타이
어는 장애물을 마셔 버립니
다!' 미쉐린사의 브랜드
캐릭터 무슈 비벤덤Mon-
sieur Bibendum은 그 이후
로 살이 좀 빠지고 피던 시
가를 잃었지만, 친근함과 만
화적인 삶의 환의를 얻었다.

05/자원봉사자 패스Vrijwil-
ligerspas
네덜란드의 자원봉사를
장려하기 위한 문화 행사
할인 카드.
디자인: Studio Bau Winkel
(2000)

06/키드스타트KidStart
영국의 로열티 제도.
디자인: 300million (2005)
소비자들은 이 제도에 속한
소매업 회원과 거래함으로
써 자신의 아이들의 트러스
트 자금을 모으는 데 기여할
수 있다.

07/로니 티프Ronnie Teape
영국의 피아니스트 겸
음악 교사.
디자인: Roundel (2005)

08/투와 콤 무아
Toi Com Moi
프랑스의 온라인 패션
소매업체.
디자인: FL@33 (2003)
'투와 콤 무아(너는 나를 불거
야)'는 파리의 부모와 아이에
게 모두 어울리는 옷을 판매
하는 소매업체이다.

**09/토이센라이시아 타리노
이타**Toisenlaisia tarinoita
핀란드의 인신매매 반대
캠페인.
디자인: Hahmo Design
(2018)
'토이센라이시아 타리노이
타(다른 종류의 이야기)'는
여성 인신매매에 반대하
는 여성이 조직한 캠페인이
다. 이 단체는 보호 본능이
나 자기 연민을 불러일으키
는 이미지를 피하고, 희망적
이고 긍정적이며 힘을 실어
주는 비주얼 브랜드 제작을
요구했다.

10/소시에떼 빅Société BiC
프랑스의 소비재.
워드마크 디자인: Raymond Savignac (1950) / 스쿨보이
디자인: Raymond Savignac (1960)
BiC의 워드마크는 창립자 마르셀 비크Marcel Bich가 끌리
쉬에 있는 자신의 공장에서 라즐로 비로László Bíró볼펜의
세련된 버전인 빅 크리스털BiC Cristal 펜을 출시하며 제작
되었다. 자신의 성 Bich에서 'h'를 빼자 중앙의 볼펜 촉에
초점이 맞춰졌다. 스쿨보이는 AM 카상드르AM Cassandre
아래에서 훈련하고, 1952년부터 BiC 광고 캠페인을 제작
한 유명 포스터 아티스트 레이몽 사비냑Raymond
Savignac의 창작품이었다. 신제품 텅스텐 카바이드 펜으로
학생들의 관심을 끌기 위해 1960년 사비냑은 금속 공 머리
에 교복을 입고 등 뒤로 펜을 쥔 교복 입은 소년을 그렸다.
회사 경영진은 이에 매우 만족했고, 이듬해에 스쿨보이의
단순화된 버전이 워드마크에 영구적으로 추가되었다.

11/더럼 스쿨 서비스
Durham School Service
미국의 학교 교통 서비스.
디자인: Pentagram (2002)
더럼은 미국 전역의 300개
이상의 학교 구역을 운행
한다.

**12/앨빈 에일리 아메리
칸 댄스 시어터**Alvin Ailey
American Dance Theater
미국의 현대 무용 회사.
디자인: Chermayeff &
Geismar Inc. (1981)

01/

02/

03/

04/

05/

06/

07/

08/

09/

SECOURS
POPULAIRE
FRANÇAIS

NATIONAL
CAMPAIGN
AGAINST YOUTH
VIOLENCE

10/스쿠르 포퓔레르 프랑세Secours Populaire Français
프랑스의 비영리 인도주의 단체.
디자인: Grapus (1981)
전설적인 그라푸스 단체는 1968년 파리 학생 저항 운동이
시작되던 때 베르나르와 프랑스 공산당French Communist
Party 소속 당원 2명에 의해 설립되었다. 그들은 상업적인
고객을 거절하고 지방 관청, 자선 단체, 노동 조합의 포스
터와 심벌을 디자인하여 1970년대의 가장 강력한 그래픽
선전을 제작했다. 스쿠르 포퓔레르 프랑세(이 단체는 긴급 대피
소, 식품, 의류, 의료 시설 의뢰 등을 통해 거절하고 싸운다)와 같은
조직을 위한 다채로우면서도 절제되지 않으며 순수한
디자인은 기존의 관습적인 기업 디자인과는 반대되는 것
이었다. 이는 전세계 학생들에게 영감을 주었다. 하지만
1981년에 프랑수아 미테랑François Mitterrand의 사회당
정부가 정권을 잡은 후, 공공 기관과 사회단체의 디자인이
주류가 되었다. 그라푸스는 이데올로기적으로 어중간한
상태로 남게 된다. 이 단체는 생명력과 강렬함, 열정이라는
점에서 매우 독특한 디자인 유산을 남기고 1991년에 해산
했다.

11/세레신 이스테이츠
Seresin Estates
뉴질랜드의 포도원.
디자인: CDT (1997)
세레신 이스테이츠에서는
포도 재배를 비롯한 모든
작업이 손으로 이루어진다.
이러한 포도원의 정신은
아이덴티티에 있는 소유주
세레신의 손도장으로 표현
되었다.

**12/전국 청소년 폭력 예방
캠페인**National Campaign
Against Youth Violence
미국의 청소년 폭력 퇴치
캠페인.
디자인: Templin Brink
Design (2005)
빌 클린턴Bill Clinton 대통령이
임기 마지막 해에 재앙적
수준의 높은 비율로 발생하
는 미국의 청소년 폭력을
해결하기 위해 시작한 캠페
인이다.

01/

02/

03/

KABUTO NOODLES

ROYAL ARMOURIES MUSEUM

04/ 05/ 06/

BRAINSHELL

PBS

07/ 08/

01/미국 걸 스카우트
Girl Scouts of the USA
미국의 소녀들을 위한
청소년 단체.
디자인: Saul Bass (1978)
수정: Siegel & Gale (1999)

02/뮤추얼 오브 오마하
Mutual of Omaha
미국의 금융 서비스.
디자인: Crosby Associ-
ates (2001)
이 로고에는 네브라스카주
의 오마하 지역을 한때 지배
했던 수족Sioux의 족장이
등장한다.

03/웰라Wella
독일의 헤어케어 제품.
디자인: Claus Koch
Corporate Communica-
tions (1993)
1927년부터 윤기있게 흐르
는 삼단 같은 긴 머리카락이
웰라를 대표해 왔다. 1993
년까지는 머리가 한 가지
색상으로 표현되었다. 재디
자인을 통해 머리카락에
자연스러운 웨이브가 생겼
고, 머리는 좀 더 여성스러
운 옆모습을 갖게 되었다.

04/잡액티브Jobactive
호주의 정부 채용 서비스.
디자인: Cato Partners
(2015)
앞으로 나아감과 새로운
방향을 표현하기 위해 고용
주, 공급자, 구직자의 여러
얼굴로 구성된 얼굴 모양의
로고이다.

05/카부토 누들즈
Kabuto Noodles
영국의 간편식.
디자인: B&B Studio (2011)
물만 추가하면 되는 한 그릇
음식 브랜드의 로고이다.
사무라이 얼굴에 국수 그릇
을 표현했다.

06/왕립 무기 박물관
Royal Armouries Museum,
RAM
영국의 무기 및 갑옷 박물관.
디자인: Minale Tatters-
field (1996)
런던 탑Tower of London
기록 보관소에 수년간 숨겨
져 있던 인공물들을 공개
하기 위해 만들어진 리즈
Leeds 박물관의 아이덴티티
는 헨리 8세가 입었던 전투
가면과 투구를 보여 준다.
숫양의 머리Ram's Head로
알려진 왕실 무기고의 이
전시물은 RAM에게 아주
탁월한 선택이었다.

07/브레인쉘Brainshell
독일의 저작권 대행사.
디자인: Thomas Manss &
Company (2003)
브레인쉘은 독일 브란덴부
르크의 여덟 군데 대학교
과학자들이 발명한 제품에
대한 저작권을 시장에 내놓
는다. 학문 기관과 기업,
기술과 시장의 소통 창구가
되는 것이다.

**08/퍼블릭 브로드캐스팅
서비스**Public Broadcasting
Service, PBS
미국의 공영 TV 방송국.
디자인: Chermayeff &
Geismar (1984)
허브 루발린Herb Lubalin이
제작한 퍼블릭 브로드캐스
팅 서비스PBS의 과거 모노
그램은 'P'를 사람의 얼굴로
표현했다. 그러나 (200개 이
상의 지역 방송국으로 구성된)
PBS는 CBS, ABC, NBC 등
기업명이 세 글자로 이루어
진 (민간) 네트워크와 구분되
는 아이덴티티가 필요했다.
게이즈마는 왼쪽 대신 오른
쪽을 향한 새로운 스타일의
얼굴을 제작한 후 얼굴을
반복하여 더 많은 시청자와
PBS의 '공영성'을 부각했다.

2.38 눈과 얼굴

01/

02/

03/

04/

05/

Shopping.com™

Community
Preparatory
School

06/ 07/ 08/

09/

01/영국 영화 텔레비전 예술 아카데미British Academy of Film and Television Arts
영국의 영상 개발 및 홍보 자선 단체.
디자인: Rose (2007)
영국 영화 텔레비전 예술 아카데미를 대표하는 청동색 로고는 원래 아카데미상을 위해 1955년에 제작되었다. 2007년 로즈가 재작업한 아이덴티티의 중심에는 이전 로고의 얼굴 그림보다 더 넓은 범위의 상용 앱에 사용할 수 있는 단일 색상의 얼굴 그림이 있다.

02/오십 옵토메트리
Ossip Optometry
미국의 개인 안과.
디자인: Lodge Design

(2002)
1952년 케네스 오십 Kenneth Ossip 박사가 인디애나 폴리스주 브로드 리플에 개원한 이 안과는 현재 인디애나 전역에 병원 아홉 군데를 보유하고 있다.

03/큐레이터 리더십 센터
The Center for Curatorial Leadership
미국의 리더십 트레이닝 기관.
디자인: C&G Partners (2013)
박물관에서 관리직을 맡고 비전을 가지고 경영할 수 있도록 큐레이터를 교육하는 센터의 로고는 리더십의 중요성을 반짝이는 눈과 커다란 'L'로 강조했다.

04/플레이 워크샵
Plaey Workshop
영국의 가구 및 가정용품.
디자인: Studio.Build (2017)
디자이너 겸 제작자 매트 켈리Matt Kelly 작품의 유쾌한 면모를 표현한 맞춤 로고 타이프이다.

05/사인 디자인 소사이어티
Sign Design Society
영국의 표지판 및 웨이파인딩Wayfinding(물리적인 공간에서 스스로 위치를 찾고 한 장소에서 다른 장소로 이동하는 모든 방법) 분야의 전문가들을 위한 단체.
디자인: Atlier Works (1991)
표지판이 보이지 않으면 표지판이 아니다. 이 로고는 표지판과 그것을 보는 눈으로 구성된다.

06/쇼핑닷컴Shopping.com
미국의 비교 쇼핑 웹사이트.
디자인: Truner Duckworth (2003)
체크 박스와 쇼핑백을 결합해 웃는 얼굴을 만드는 마법을 부림으로써 건조해 보일 수 있는 테크 제품들에 사람을 끄는 개성을 부여했다.

07/커뮤니티 예비 학교Community Preparatory School
미국의 중학교.
디자인: Malcom Grear Designers (1989)
로드아일랜드주의 프로비던스 지역에 거주하는 저소득 가정의 아이들에게 교육 기회를 제공한다.

08/민간 부문 개발
Private Sector Development
미국 세계 은행World Bank의 온라인 '지식 허브'.
디자인: Peter Grundy (2000)
개발 도상국의 빈민들에게 사업과 고용의 기회 제공을 목표로 하는 세계 은행의 한 부문이다. 금융 및 민간 부문 개발에 관한 데이터와 정보를 제공한다.

09/이노센트Innocent
영국의 천연 과일 음료수 제조업체.
디자인: Deepend (1999)
성스럽지만 과일향이 나는 로고와 장난스럽게 그린 그림, 그리고 무엇보다도 다른 것이 섞이지 않은 음료수로 이노센트는 영국에서 가장 빠르게 성장하고 있는 회사 중 하나가 되었다.

11/

12/

13/

14/

15/

10/엘지LG
대한민국의 대기업.
디자인: LG (1995) / 수정: LG (2015)
세계 최대 가전 브랜드 중 하나인 LG는 1947년 Lak-Hui
('럭키'로 불리는 화학 공업 주식회사)로 출발했다. Lak-Hui는
비누, 치약, 세탁 세제 등 위생 제품을 만들어 1983년 플
라스틱 및 전자 제품업체인 골드스타GoldStar와 합병해
럭키 골드스타Lucky-GoldStar를 만들었다. 1995년 LG로
개명하고 미소 모노그램 로고를 이어받았다. 많은 동아시아
기업처럼 LG도 기업 심벌의 모든 요소에 대한 설명을 갖고
있다. 그러나 심벌이 '세계, 미래, 젊음, 인간성 그리고 기술
을 나타낸다'라고 주장하는 것만으로는 충분하지 않다. LG
는 다음과 같이 설명했다. 눈이 하나 존재하는 것은 '목표
지향적이고 집중적이며 확신에 찬' 브랜드를 보여 주고,
오른쪽 상단 공간은 '공백과 비대칭'으로 LG의 창의성과
변화에 대한 적응력을 나타낸다. 2015년 LG는 더 컴팩트
한 마크(그리고 세리프리스 'G')를 로 표현하며 두 글자로 구성
한 것에 대해 '브랜드 아이덴티티, 가독성, 사용성 향상에
도움이 될 것'이라고 말했다.

11/앤드류스 맥밀 유니버설
Andrews McMeel Universal
미국의 출판 및 언론
연합 그룹.
디자인: Chermayeff &
Geismar Inc. (1995)
유니버설 프레스 신디케이
트Universal Press Syndi-
cate라는 이름으로 설립된
앤드류 맥밀 유니버설은
사업을 다각화했다. 이 그룹
의 마크는 양쪽 이름에 모두
들어 있는 이니셜 하나를
사용하고 거기에 읽는 데
쓰는 눈을 2개 추가했다.

12/아이 투 아이Eye to Eye
영국의 문화 관련 학회.
디자인: Atelier Works
(2002)

13/캐롤 디롱Carol Delong
미국의 공연 예술가.
디자인: Crosby Associ-
ates (1982)

14/프티 빌랑Petits Vilains
캐나다의 아동의류.
디자인: Glasfurd & Walker
(2017)
꼬마 악당의 장난스런 윙크
를 나타낸다.

15/코드Kode
영국의 비디오 프로덕션사.
디자인: Bunch (2016)

01/

02/

03/

04/

05/

GOODSIDE
AT SMALES FARM

01/오사카 유방 클리닉
Osaka Breast Clinic
일본의 유방암 병원.
디자인: Shinnoske De-
sign (2017)

02/코피오스토Kopiosto
핀란드의 저작권 협회.
디자인: Hahmo (2018)
저작권의 접근성을 높이면
작가와 아티스트가 더
행복해진다.

03/레드펀Redfern
호주의 재건 캠페인.
디자인: Frost* (2011)
2004년 레드펀 폭동 및
경찰과 현지 호주 원주민
간의 대치 이후 이 로고는
시드니 교외 빈민 지역 공동
체의 '환영 정신'을 포착하
여 부정적인 인식을 전환하
고 경제적 잠재력 실현을
지원하는 캠페인을 이끌
었다.

04/MY_I
호주의 온라인 교육 포털.
디자인: Design by Toko
(2014)
직관 교육 오스트레일리아
Intuition Education Austral-
ia 온라인 교육 포털의 놀이
세트 스타일 로고이다.

05/본즈Bones
영국의 레스토랑.
디자인: Burgess Studio
(2013)
이스트 런던 쇼어디치에
있는 레스토랑 겸 테이크
아웃 전문점은 뼈가 있는
모든 음식을 찬양한다.

06/21세기 브랜드
TwentyFirstCentury Brand
영국의 브랜딩 컨설팅사.
디자인: Koto (2018)
긍정적 변화를 이끄는 자사
의 능력에 대한 긍정적 세계
관과 신념을 지닌 컨설팅
에이전시이다.

07/포디Fodi
스웨덴의 온라인 식료품점.
디자인: Bunch (2017)

08/유You
호주의 청년 참여 이니셔티브.
디자인: Frost* (2016)
유는 집 외 돌봄 OOHC,
Out-of-Home Care 시스템
경험이 있는 15~25세
청년을 대변하는 뉴사우스
웨일스주 가족 및 공동체
서비스New South Wales
Department of Family and
Community Services의
이니셔티브다. 로고는
긍정적이고 고무적인 태도
를 간결하고 따뜻하게 전달
한다.

09/굿사이드Goodside
뉴질랜드의 호스피탈리티
지역.
디자인: Studio South (2017)
뉴질랜드 식음료 장인이
모인 타카푸나Takapuna의
호스피탈리티 지역이 지향
하는 '좋은 음식을 만드는
좋은 사람'이라는 정신에
바탕을 둔 아이덴티티이다.

Land
Heritage

02/ 03/ 04/

05/

01/캐나다 심장 & 뇌졸중 재단
Heart & Stroke Foundation of Canada
캐나다의 자선 단체.
디자인: Pentagram (2016)
그래픽 디자이너 폴라 쉐어Paula Scher는 '바로 익숙한 것을 만들어 내는 대가'로 묘사되어 왔다. 씨티뱅크, 의회 도서관Library of Congress, 티파니Tiffany, 그리고 뉴욕 필하모닉New York Philharmonic과 퍼블릭 시어터The Public Theater 등 문화 기관을 위해 쉐어가 제작한 아이덴티티는 빠르게 아이콘으로 등극했다. 셰어의 작품은 종종 '동떨어진' 느낌이 들기도 하지만 현대 미국의 비주얼 양식에 뿌리를 두고 있다. 이를 가장 훌륭하게 재현한 예는 캐나다 심장 & 뇌졸중 재단의 아이덴티티이다. 재단은 흰 단풍잎과 검은 횃불로 덧그려진 하트와 긴 워드마크를 언어를 초월하여 단순하고 세계적으로 친숙한 심벌인 '하트와 슬래시' 그림으로 대체했다. 슬래시(/)가 바로 '뇌졸중'으로 번역되지 않는 불어를 쓰는 캐나다인도 로고를 이해했다. 슬래시는 뇌졸중이 인간의 삶에 미치는 영향을 집약하여 표현한 구두점이다. 심장과 뇌졸중, 이 두 가지는 동일한 중요성을 가지고 편안하게 나란히 배치되어 있다. 재단명과 서비스 설명 대신 노이에 하스 그로테스크체와 짝을 이뤄 제작된 로고는 익숙하게 느껴진다.

02/BD
영국의 지역 서비스.
디자인: Atelier Works (2018)
BD는 바킹 카운슬Barking Council과 대거넘 카운슬 Dagenham Council 두 이름에서 유래했다. 서비스 부서를 일괄 통합해 탄생했으며, 청소에서 주택 유지 관리, 지역 학교 케이터링에 이르기까지 모든 업무를 담당한다. 아틀리에 웍스가 이니셜로 만든 '러브 프레첼'은 런던의 모든 자치구 중에서 가장 크고 빈곤한 이 지역에 대한 자부심을 고취시켜 준다.

03/랜드 헤리티지
Land Heritage
영국의 유기농업 자선 단체.
디자인: Together Design (2004)
모범 농장 프로젝트를 위한 기금 모금이 필요했던 랜드 헤리티지는 투게더 디자인에게 이 자선 단체의 인지도를 높일 수 있는 아이덴티티를 만들어 달라고 했다. 이 심벌은 전문성과 땅에 대한 사랑을 균형 있게 전달하고 있다.

04/하트브랜드Heartbrand
영국 아이스크림 브랜드들의 상위 브랜드.
디자인: Carter Wong Tomlin (1996)
유니레버Unilevr는 연간 매출 30억 파운드 이상을 기록하는 세계 최대의 아이스크림 제조업체. 영국의 월스Wall's와 남부 유럽의 알지다Algida를 비롯한 전 세계의 500여 개 브랜드를 통합한 이 회사는 국제적인 인지도를 높이고 포장과 보관에 있어 규모의 경제를 만들고자 그들 브랜드가 하나의 아이덴티티로 조화를 이루도록 하는 과정을 거쳤다. 하트브랜드는 최근 전세계에서 가장 잘 알려진 브랜드 상위 10개 중 하나가 되었다.

05/허브Hub
영국의 약물 및 알콜 중독 재활 센터.
디자인: ASHA (2017)

06/

**Lenox Hill
Heart and Vascular
Institute
of New York**

07/

08/

09/

10/

11/

12/

crepeaffaire

sundhed.dk

06/파크 치노이즈
Park Chinois
영국의 레스토랑.
디자인: North (2015)
런던 메이페어에 있는 파크 치노이즈는 1930년대 상하이의 화려하고 퇴폐적인 문화를 재현한 호화로운 분위기를 가진 레스토랑이다. 식당에서는 최고급 딤섬을 제공한다.

07/뉴욕 레녹스 힐 심혈관 연구소Lenox Hill Heart and Vascular Institute of New York
미국의 심혈관 케어 프로그램.
디자인: Arnold Saks Associates (1998)
심장 및 동맥에 영향을 주는 상태를 치료하는 미국 최고의 센터 중 하나이다.

08/에이투 타이프 파운드리
A2 Type Foundry
영국의 그래픽 디자인 스튜디오 서체 라이브러리.
디자인: A2/SW/HK (2005)

09/모스 파머Moss Pharmacy
영국의 전국 약국 체인.
디자인: Glazer (1999)
제약 회사와 약사의 녹색 십자가, 그리고 하트 2개가 약국과는 대개 연관이 없는 따뜻한 느낌을 주면서 600여 개 매장이 속한 체인의 로고에 결합되었다.

10/펠트Felt
영국의 자선 단체의 모금 캠페인.
디자인: Funnel Creative (2005)
펠트는 잉글랜드 북서부 지역의 자선 단체 네 곳이 더 많은 사람들이 자선 단체에 유산을 기증하도록 장려하기 위해 벌인 캠페인이다. 하트의 네 부분 중 하나가 꽃 한 송이가 되었다.

11/썸본Sumbon
미국의 온라인 자선 플랫폼.
디자인: Each (2017)
하트와 곱셈 기호가 결합된 로고는 기부자가 썸본을 통해 더 쉽게 기부하고 지지를 구축해 가면서 기부의 혜택을 볼 수 있는 보람된 기부 경험을 제안한다.

12/하트Heart
영국의 지역 라디오 방송국 프랜차이즈.
디자인: BB/Saunders (2004)
캐피탈과 매직 FM 네트워크로 런던 최고의 자리를 경쟁하고 있는 하트는 크리셜리스Chrysalis 라디오 포트폴리오의 주요 방송국이다. 2004년에 실시한 리브랜드로 더욱 현대적인 이미지를 갖게 되었다.

13/크레프 아페르
Crêpe Affaire
영국의 프랑스 팬케이크 음식점 체인.
디자인: Mind Design (2005)
크레프 아페르는 크레페를 좋아하는 사람들의 데이트 장소로 시작되었다. 그래서 'e' 위에 붙은 기호가 변형된 것이다.

14/클래더Claddagh
미국의 아이리시 펍 체인.
디자인: Lodge Design (2003)
롯지 디자인은 왕년의 그래픽 스타일을 연상시키는 '복고풍' 아이덴티티에 특화되어 있다. 이 빈티지 맥주 상표의 모방 작품은 현재 미드웨스트 전역의 아일랜드를 주제로 한 펍과 음식점 체인의 로고다. 이렇게 깔끔한 버전뿐 아니라 진짜처럼 보이게 일부러 오래된 것처럼 처리한 것도 있다.

15/선드헤드닷디케이
Sundhed.dk
덴마크의 온라인 공공 의료 포탈.
디자인: Bysted (2002)

16/뉴욕시 보건 및 병원 조합
New York City Health and Hospitals Corporation
미국의 지역 병원 및 의료 시스템.
디자인: Chermayeff & Geismar Inc. (1988)

THE
ROYAL
PARKS

02/

03/

04/

05/

06/

07/

01/더 로얄 파크The Royal Parks
영국의 공원 관리 및 보존 대행사.
디자인: Moon Communications (1996)
런던의 하이드 파크나 그린위치 파크 같은 공간을 관리하는 대행사인 더 로얄 파크에 아이덴티티가 필요했다. 의례에 따라 (초기 콘셉트를 비롯한) 10개 회사의 입찰이 고객사의 회의실 한 곳에서 동시에 공개되어야 했다. 불편한 침묵이 흘렀다. 공원의 나뭇잎으로 왕관을 만든 눈에 띄는 디자인은 왕실의 문장을 가져다 쓸 수 없다는 요구 사항에 위배되었던 것이다. 그럼에도 1992년 해당 디자인은 만일을 대비해 두 번째와 세 번째 디자인 시안과 함께 버킹엄궁으로 보내졌다. 답변을 듣는 데 3개월에서 7개월까지 기다리는 것이 일반적이었지만, 여왕은 24시간도 안돼서 이 아이덴티티를 승인했다.

02/허스크바나Husqvarna
스웨덴의 삼림 관리 및 정원 관련 제품 및 전기 절단기 제조업체.
디자인: Husqvarna (1972)
허스크바나는 1689년에 소총 공장으로 설립되었다. 회사의 심벌은 구식 머스킷총 몸통의 세 개의 뾰족한 부분을 나타내는 손으로 새긴 품질 보증 마크에서 시작되었다. 20세기 초 사업이 다각화되면서 이 로고는 왕관을 쓴 화려한 문장으로 변했다. 그리고 1972년에는 보다 기능적인 버전이 재탄생하게 됐다.

03/크라운Crown
호주의 엔터테인먼트 복합 건물.
디자인: FutreBrand Melbourne (1998)
게임과 호텔, 소매상점, 음식점, 오락 관련 매장이 입주한 멜버른의 복합 건물이 돈을 많이 쓰는 사람들을 끌어들이기 위해 마련한 아이덴티티이다.

04/페트PET
덴마크의 국가 안보 정보 서비스.
디자인: Kontrapunkt (2003)
PET의 업무처럼 비밀 유지를 위해 베일로 덮었다.

05/지저스Gsus
네덜란드의 패션 상표.
디자인: Jan Schrijver
(1993)
세련되게 불경스러운 느낌을 주는 가시관은 이 스트리트웨어 상표의 공동 창업자가 그린 것이다.

06/엠프레스 리쏘
Empress Litho
영국의 인쇄소.
디자인: Supple Studio
(2018)
방향을 바꿔 왕관 모양으로 표현된 'E'는 엠프레스 리쏘를 인쇄업계의 왕위로 등극시켰다.

07/퓌스트 투른 운트 탁시스
Fürst Thurn und Taxis
독일의 기금 관리.
디자인: Büro für Gestaltung Wangler & Abele
(2004)
투른 운트 탁시스의 왕자의 집('fürst'는 '왕자'를 의미하는 독일어)은 성 에메람에 있는 독일에서 가장 부유한 집안 중 하나다. 이 로고는 가족 기금의 관리를 나타낸다.

01/

02/

03/

04/

05/

06/

07/

08/
09/
10/

11/
12/

01/뉴 리프 페이퍼
New Leaf Paper
미국의 친환경 종이
제조업체.
디자인: Elixir Design
(1999)

02/타임 워너 북스
Time Warner Books
미국의 출판사명.
디자인: Unreal (2005)

03/피터 레이드Peter Reid
영국의 카피라이터.
디자인: The Partners (2005)
새로운 워드 프로세싱 문서
아이콘은 모든 전문 작가에
게 친숙할 것이다.

**04/디어 월드... 유어즈,
케임브리지**Dear World...
Yours, Cambridge
영국의 기금 모음 캠페인.
디자인: Johnson Banks
(2015)
케임브리지 대학교 창립
800주년을 기념하는 개발
기금 모금 캠페인은 유명
졸업생들의 생각에 대한
메시지, 이미지, 연극을 담은
두 개의 음성 북엔드를 기반
으로 진행되었다.

05/발룬티어 리딩 헬프
Volunteer Reading Help
읽는 데 어려움이 있는 어린
이들을 위한 영국의 전국
자선 단체.
디자인: Spence du Bois
(1997)
심벌의 두 손은 아이와 함께
책을 읽는 순간을 떠오르게
한다.

06/블랙포드Blackfords
영국의 석판 프린터.
디자인: Glazer (작업 연도 미상)
페이지가 넘겨지면서 가족
이 경영하는 석판 인쇄회사
인 블랙포드의 첫 글자
'b'가 나타난다.

07/전국 신문 광고 시상식
Awards for National News-
paper Advertising
영국의 크리에이티브 시
상 제도.
디자인: SomeOne (2004)

08/매드 무스 프레스
Mad Moose Press
영국의 출판사.
디자인: Saatchi Design
(2000)

**09/포토그래피 인 프린트&
서큘레이션**Photography in
Print & Circulation
스웨덴의 심포지엄.
디자인: BankerWessel
(2016)
현대 사진집의 확장된 분야
혹은 사진 재현성의 창의적
활용에 관하여 발란드 아카
데미Valand Academy와 하
셀블라드 재단Hasselblad
Foundation이 공동 주최
하는 심포지엄의 아이덴티
티이다.

10/씨엠피CMP
미국의 제지 유통업체.
디자인: BBK Studio (2005)
로고가 말하고자 하는 메시
지는 메시지는 더 볼 것도
없이 '똑똑한 종이'이다.

11/굿 페이퍼Good Paper
미국의 종이 브랜드.
디자인: BBK Studio (1999)
고성능, 다목적 종이를 생산
하는 브랜드이다.

12/더 센터 포 픽션
The Center for Fiction
미국의 비영리단체.
디자인: Doyle Partners
(2015)
이 단체는 소설 읽기를 장려
하기 위해 설립되었다. 로고는
추상적인 형태의 책에 둘러
싸여 있으며 클래식하게 음영
처리가 이루어진 바스커빌체
Baskerville가 사용되어 소설의
3차원성을 나타낸다.

Creative Byline

Leiden

01/

02/

03/

IJVER

TERRAS BAR
N.D.S.M.

04/

asor

05/

06/

07/

08/

09/

10/

The Drum

11/

01/크리에이티브 바이라인
Creative Byline
미국의 온라인 글쓰기 대행사.
디자인: BBK Studio (2006)
크리에이티브 바이라인은
미처 발굴되지 못한 (자석처
럼 끌어들이는) 원고를 가진 작
가들에게 출판사들이 관심
을 갖게 하도록 돕는다.

02/클린스킨 클리어링 하우스
Cleanskin Clearing House,
CCH
호주의 와인 소매업체.
디자인: Parallax (2002)
CCH는 클린스킨 또는
상표가 없는 와인을 전문
으로 한다. 업체의 로고는
와인 애호가들에게 저렴하
게 판매할 물건의 독점
공급원으로 가는 문을
묘사한 것이다.

03/시티 오브 라이덴
City of Leiden
네덜란드의 지방 관청.
디자인: Eden (1993)
네덜란드 북부의 역사적인
도시 라이덴은 접근성이
좋은 시민 지향 공동체로
보이고 싶었다. 하지만 도시
를 상징하는 문장에 나오는

열쇠는 남아 있어야 했다.
이를 위해 에덴은 열쇠를
언제나 열려있는 문과 함께
결합시켰다.

04/IJVer
네덜란드의 바.
디자인: Smel *design
agency (2019)
IJver는 2019년 암스테르담
의 NDSM 워프NDSM Wharf
에 문을 열었다. Ij 강기슭의
조선소였던 이 장소는 문화
적 핫스팟으로 탈바꿈했다.
현장에서 발견된 빈티지
병따개는 아마도 1930년대
초 불가사의하게 사라진
화물선 IJver의 유물일 것
이다.

05/미국 동양학회
American Schools of Orien-
tal Research, ASOR
미국의 비영리단체.
디자인: C&G Partners
(2016)
ASOR은 중동과 더 넓게는
지중해의 역사와 문화 이해
를 위한 연구를 장려하고
지원한다. 아이덴티티는
고전적인 가나안 양식의
저장 용기를 기반으로
제작되었다.

06/음식 작가 길드
The Guild of Food Writers
영국의 음식 작가 전문 협회.
디자인: 300million (2005)
펜은 푸딩보다 강하다. 하지
만 펜과 푸딩은 수상 경력이
있는 로고 속에서 행복하게
공존한다.

07/클리프 행어Cliff Hanger
영국의 등산복 소매업체.
디자인: DA 디자인 (2006)

08/링컨 스테이셔너
Lincoln Stationers
미국의 문구류 소매업체.
디자인: Lance Wyman
(1994)
링컨 센터Lincoln Center for
the Performing Arts 길 건너
에 있는 이 업체의 아이덴티
티는 'LS'가 새겨진 펜촉을
보여준다. 높은음자리표가
연상되기도 한다.

09/마이 퀴진 커내리 워프
My Cuisine Canary Wharf
영국의 음식 배달 서비스.
디자인: Radford Wallis
(2006)

10/와치 시티 브루윙Watch
City Brewing Co
미국의 매사추세추주
소규모 양조장 및 음식점.
디자인: Pentagram (2001)

11/더 드럼The Drum
영국의 마케팅·광고·뉴스
플랫폼.
디자인: NB Studio (2018)

2.43 일상용품

12/

13/

14/

15/

16/

17/

18/

19/

20/

21/

22/

23/

24/

12/리 말레트Lee Mallett
영국의 도시 재생 컨설팅사.
디자인: Brownjohn (2005)

13/풋스텝 필름
Footstep Films
영국의 여행 가이드 영화
제작사.
디자인: Purpose (2004)

14/베티크로커Betty Crocker
미국의 베이킹 제품 브랜드.
디자인: Lippincott
Mercer (1950s)

**15/아메리칸 인스티튜트
오브 아키텍트 센터**Ameri-
can Institute of Architects
Center
미국의 새로운 본부 건립을
위한 기금 모금 캠페인.
디자인: Pentagram (2001)

16/워드스톡Wordstock
미국의 연례 문학 축제.
디자인: Bob Dinetz
Design (2005)
오레곤주 포틀랜드에서
열리는 문학 축제인 워드스
톡의 로고는 축제와 작가들
의 밀접한 관계를 나타낸다.

**17/시스터 레이 엔터프라이
즈**Sister Ray Enterprises
미국의 아티스트 매니지
먼트사.
디자인: Sagmeister Inc.
(2002)
루 리드Lou Reed의 매니지
먼트 회사는 1967년에
그가 벨벳 언더그라운드
Velvet Underground를
위해 쓴 화음이 맞지 않는
성가에서 이름을 가져왔다.
로고는 그의 트레이드마크

인 선글라스를 사용한다.

18/키 커피Key Coffee
일본의 커피 제조업체.
디자인: HLC Group (1989)
1920년에 설립된 키무라
커피 컴퍼니Kimura Coffee
Company는 'Kimura'의
영어식 표현 '키Key'라는 상
표로 일본의 커피 산업을
개척했다. 1989년에 로고를
재디자인하면서 전통적인
모양의 열쇠를 'K' 옆에
붙였다.

**19/언더 더 테이블
프로덕션**Under the Table
Productions
호주의 연극 제작사.
디자인: Saachi Design
(2005)

**20/이스라엘 스미스
포토그래퍼**Israel Smith
Photographers
호주의 사진작가.
디자인: Coast Design
(Sydney) (2006)
사진작가의 삶에서 나오는
경험과 바닷가의 라이프스
타일은 공식 행사를 위한
알맞은 빛을 만들어 낸다.

21/싯온잇 시팅
SitOnIt Seating
미국의 좌석 제조업체.
디자인: BBK Studio (2004)
의자와 열린 상자를 동시에
나타내는 로고는 회사가
의자를 만들고 그것을
신속하게 배달한다는 것을
보여준다.

22/라트 퓌어 포름게붕
Rat für Formgebung
독일의 디자인 위원회.
디자인: Stankowski &
Duschek (1960)
외적 형태와 내적 기능의
결합 혹은 통일을 상징하는
로고이다.

23/마텔섬Matelsome
프랑스의 매트리스 및
침대 제조업체.
디자인: FL@33(2002)

24/요시노야Yoshinoya
일본의 음식점 체인.
디자인: Chermayeff &
Geismar & Haviv (2018)
1899년 설립된 대표 일식
음식점 브랜드로 해당 로고
는 미국 및 기타 시장 진출
을 돕기 위해 새롭게 제작되
었다. 기존의 복잡한 전통
인장을 독특한 워드마크와
이해하기 쉬운 심벌로 대체
하였다.

ORANGE
PEKOE

IGF INTERNATIONAL GUITAR
FOUNDATION & FESTIVALS

25/유비에스UBS

스위스의 금융 서비스.
디자인: Warja Lavater (1937) / 수정: Interbrand (1998)
은행의 심벌은 두 가지 방향으로 나뉘는 경향이 있다. 하나는 보안성과 안정성을 보여줄 목적으로 추상적인 형태들을 단단히 맞물리는 것이고, 다른 하나는 충직하다고 여겨지는 말이나 사자 같은 동물의 인상적인 이미지를 사용하는 것이다. 그렇지만 열쇠보다 탁월한 심벌이 있을까? UBS의 마크는 원래 취리히의 응용 미술 학교를 갓 졸업한 일러스트레이터 바르자 라바터가 1937년에 스위스 은행Swiss Bank Corporation을 위해 그린 것이다. 스위스 은행은 해외 확장을 고려해 보편성을 지닌 심벌이 필요했다. 라바타는 한 개가 아닌 세 개의 열쇠를 그려 스위스에 존재하는 3개의 언어 공동체뿐 아니라 '신뢰, 보안, 신중함'이라는 세 가지 가치를 표현했다. 그후 1998년 스위스 은행이 스위스 유니온 은행Union Bank of Switzerland에 합병되면서 두 은행의 시각적 유산이 결합된 새로운 로고가 만들어졌다. 그리고 라바터의 열쇠들은 조금 단순화되었다. 안전한 기술과 뱅킹은 대체로 그 주제가 달라졌을 수 있다. 그러나 인터넷 사기와 신분 도용이 빈번하게 일어나는 시대에 열쇠만큼 변함없이 보안성을 느끼게 해 주는 것은 없을 것이다.

26/월그린스Walgreens

미국의 약국 체인.
디자인: 디자이너 미상 (2006)
월그린스는 이미지 업데이트를 위해 2년간 고심한 끝에 '파란색의 절구와 절굿공이 네온 사인'을 버리고 멀리서도 매장이 잘 보일 수 있도록 'W'가 쓰인 빨간색 네온 사인을 택했다. 회장이자 CEO인 데이비드 버나워David Bernauer는 로고 변경을 발표하며 '몇 년간 맥도날드의 황금색 아치가 너무 부러웠다'고 말했다.

27/오렌지 페코Orange Pekoe

영국의 전문 찻집 및 판매점.
디자인: Together Design (2006)

28/임페리얼 런드리

Imperial Laundry
영국의 기업을 위한 공간.
디자인: Unreal (2005)
런던 남부 배터시의 빅토리아식 세탁소였던 임페리얼 런드리는 개조를 통해 작은 인테리어 디자인·공예 회사들의 중심 공간으로 재탄생하였다.

29/국제 기타 재단 및 축제

International Guitar Foundation & Festivals
영국의 기타 수업 및 워크숍, 연주회.
디자인: Mytton Williams (2001)

01/

02/

03/

04/

05/

06/

DEUTSCHE
KINEMATHEK
MUSEUM
FÜR FILM UND
FERNSEHEN

07/

01/브라이언 에스 놀런
Brian S Nolan
아일랜드의 가구 소매업체.
디자인: Coast Design
(Sydney) (2004)
오래된 가족 경영 기업으로
더블린주 던 리어리에 위치
한 유서 깊은 건물을 집으로
소유하고 있다.

02/보타니스트Botanist
캐나다의 레스토랑.
디자인: Glasfurd & Walk-
er (2017)
밴쿠버의 페어몬트 퍼시
픽 림 호텔Fairmont Pacific
Rim Hotel 레스토랑 실제
내부와 입구 계단을 구현하
여 만든 로고로 착시 현상을
일으킨다. 이는 '관점의
변화'를 나타낸다.

03/파크호흐슐레 브란덴
부르크Fachhochschule
Brandenburg
독일의 응용과학 대학교.
디자인: Thomas Manss &
Company (2011)
학교를 대표하는 성 모양의
강변 건축물을 연상시키는
심벌이다. 해당 건축물은
과거에 군대 막사로 사용
됐었다.

04/이알에이 리얼 이스테이
트ERA Real Estate
미국의 주거용 부동산
중개업 프랜차이즈.
디자인: Chermayeff &
Geismar Inc. (1998)
일렉트로닉 리얼티 어소시
에이츠Electronic Realty
Associates는 1972년 신기
술을 최대한 활용해 주택
구입자들에게 보다 나은
서비스를 제공한다는 사명
을 갖고 사업을 시작했다.
초기에는 팩스를, 나중에는
인터넷을 도입해 사람들이
미국 어디에서나 주택을
사고팔 수 있도록 한 것이
빠른 성장으로 이어졌다.
ERA는 현재 28개 국가
에서 사업을 하고 있다.

05/비렐라 진스
Verella Jeans
미국의 데님 패션 브랜드.
디자인: Karlssonwilker
(2003)

06/인티그레이티드 리빙
커뮤니티즈Integrated
Living Communities
미국의 국립 생활 지원 시설
공동체 체인.
디자인: Chermayeff &
Geismar Inc. (1997)

07/독일 영화 라이브러리
영화와 박물관전을
위한 박물관Deutsche
Kinemathek-Museum fur
Film and Fernsehen
독일의 영화·텔레비전
박물관.
디자인: Pentagram (2006)
영화를 나타내는 화면과 TV
를 나타내는 화면이 겹쳐지
면서 'M'과 박물관을 가리
키는 공간이 된다.

08/

09/

10/

11/

12/

LANDS' END

NORTH ABBEY

13/

14/

15/

16/

08/콘플릭트Conflict
네덜란드의 디자인 스토어.
디자인: Boy Bastiens
(2005)
'갈등'이라는 뜻을 가진
이름과 검은 구름이 감싼 성
모양의 심벌은 상점의 철학
인 '계속되는 음산한 느낌'
을 나타낸다.

09/뉴욕 식물원
New York Botanical Garden
미국의 식물 정원.
디자인: Pentagram (2000)
30만평 규모의 정원에는
한때 맨해튼을 뒤덮었던
숲의 일부가 남아 있다.
하지만 주요 아이콘은 미국
최대의 빅토리아식 글라스
하우스인 에니드 호프트
컨서버토리Enid A. Haupt
Conservatory이다.

10/제이에프 윌럼슨 박물관
JF Willumsens Museum
덴마크의 박물관.
디자인: E-Types (작업 연도
미상)
한 명의 아티스트만을 위한
박물관으로 윌럼슨의 기념
비적인 쌍둥이 아르 데코
조각 작품 '까마귀'의 옆모
습이 아이덴티티에 등장한
다. 이 조각상은 실제로
박물관 입구에 서 있다.

11/갤러리아 콜로나
Galleria Colonna
이탈리아의 쇼핑·비즈니스
센터.
디자인: Pentagram (1990)
이니셜 'C'의 자리를 차지한
고전적인 느낌의 기둥은
갤러리아 콜로나가 역사성
을 지닌 고급스러운 쇼핑
센터임을 드러낸다.

12/유니버시티 칼리지 런던
University College London,
UCL
영국의 대학교.
디자인: The Partners
(2005)
해당 아이덴티티는 런던대학
교의 다양한 모임을 하나로
묶어주는 역할을 한다. 로고
에 사용된 포르티코와 돔은
UCL을 위해 윌리엄 윌킨스
William Wilkins가 디자인
한 건물의 일부이다.

14/웨스트 그룹West Group
미국의 법률 조사 서비스 및
온라인 정보.
디자인: Chermayeff &
Geismar Inc. (1999)

13/랜즈 엔드Land's End
미국의 의류 및 가정용품
판매업체.
디자인: Pentagram (2000)
아웃도어 의류를 판매하
는 업체로 랜즈 엔드Land's
End(땅의 끝)라는 이름은
창업자인 게리 커머Gary
Comer가 1962년 요트 장비
비즈니스를 시작하며 지은
것이다. 그는 '이름이 굉장히
로맨틱하게 느껴졌고 험난
한 항해를 나서는 모습을 떠
오르게 했다'고 말한다.

15/노스 애비North Abbey
영국의 전략적 마케팅
컨설팅사.
디자인: Purpose (2004)

16/히스토릭 하우시즈
Historic Houses
영국의 역사 유산 기관.
디자인: Johnson Banks
(2018)
작은 집부터 성까지 아우르
는 민간이 소유한 영국 최대
규모의 고택 컬렉션이다.
팔라디안 포르티코를 대체
한 새로운 마크는 히스토릭
하우시즈가 다양한 컬렉션
을 보유하고 있음을 나타
낸다.

17/

18/

19/

20/

21/

22/

23/

Wentink **Architekten**

24/ 25/ 26/

27/

17/헤이맨 프로퍼티
Heyman Properties
미국의 상업용 부동산
개발업체.
디자인: Chermayeff &
Geismar Inc. (1997)

18/로웰 히스토릭 보드
Lowell Historic Board, LHB
미국의 역사 보존 기관.
디자인: Open (1998)
LHB는 매사추세츠주 로웰
에서 역사적인 건물의 복구
및 재사용을 통한 도시
재생 프로그램을 이끌고
있다. 로고는 한때 경제적,
물리적 중심이었던 로웰의
방직 공장에 새로운 해가
뜨고 있음을 묘사하고 있다.

19/이스케이프 스튜디오
Escape Studios
영국의 컴퓨터를 활용한
특수 효과 학교.
디자인: Bob Sakoui (2004)

20/스토리하우스Story-
house
영국의 영화 제작 자본 투자사.
디자인: SEA (2017)
스토리하우스 로고의 경사
진 지붕은 영화의 내러티브
narrative가 구축되어지는
과정을 상징한다.

21/고담 북스Gotham Books
미국의 출판사명.
디자인: Eric Baker De-
sign (2003)
책들이 쌓여 뉴욕 혹은 고담
의 고층 건물을 이루는 모습
을 나타낸다.

22/더 퍼니스The Furnace
호주의 광고 대행사.
디자인: Frost Design (2002)
누워 있는 'F'로 만든 굴뚝
2개가 창의성이 넘치는 집
단을 암시한다.

23/뒤펭Dupain
프랑스의 록 밴드.
디자인: Area 17 (1999)
러시아 혁명을 떠오르게
하는 서체, 이미지를 활용해
뒤펭이 노동 환경과 공장을
가사에서 자주 다루는 점을
상기시킨다.

24/마천루 박물관
The Skyscraper Museum
미국의 비영리 박물관.
디자인: Pentagram (2001)
로어 맨해튼 배터리 파크
시티에 위치한 박물관으로
세계 최초로 높은 빌딩이
들어선 대도시의 건축물과
스카이 라인을 기념한다.

**25/익스체인지 플레이스
센터**Exchange Place Center
미국의 사무실 개발.
디자인: Lance Wyman
(1986)
베이어 블라인더 벨Beyer
Blinder Belle 회사 저지시
티의 30층짜리 익스체인지
플레이스 센터를 위한 입면
도를 아주 적절하게 포스트
모던 풍으로 나타낸 아이덴
티티이다.

26/벤팅크 아키텍텐
Wentink Architekten
네덜란드의 건축 사무소.
디자인: Studio Bau Win-
kel (2004)

27/우마 타워Uma Tower
멕시코의 부동산.
디자인: Monumento
(2017)
극적인 효과를 위해 네거티
브 스페이스negative space
를 활용해 멕시코 시티에
있는 고급 타워 정면의 빛과
그림자의 움직임을 재현
하였다.

01/

02/

IVIDUA
IND L
S LUTI NS
O O

03/

04/

05/

06/

07/

08/

09/

01/카미널Carminal
일본의 중고차 판매상.
디자인: Bravis International (2006)

02/나사NASA
미국의 우주 기관.
디자인: James Modarelli (1959)
연구소 직원이었던 제임스는 나사의 오리지널 로고인 일명 '미트볼'을 디자인했다. 1975년 현대적인 느낌의 아이덴티티의 필요성을 느낀 나사는 양식화된 빨간색 곡선 텍스트인 '애벌레' 로고를 고안하였다. 그 후 1992년 미트볼 로고를 귀환시켰으나 사진 인쇄용이었던 1959년의 미트볼은 레이저 프린터로 인쇄가 어려웠고 작은 크기로 사용 할 수도 없었다.

03/인디비주얼 솔루션
Individual Solutions
독일의 자동차 맞춤 개조 워크숍.
디자인: Pentagram (2006)

04/어피니티 쉬핑
Affinity Shipping
영국의 선박 중개사.
디자인: Burgess Studio (2016)

05/틸렌Thielen
독일의 와인메이커.
디자인: Together Design (2004)
신선하고 소박한 느낌의 취기를 살짝 올려주는 듯한 아이덴티티로 장인정신을 직접적으로 표현한다.

06/킹 압둘 아지즈 국제 공항King Abdul Aziz International Airport
사우디아라비아의 국제 공항.
디자인: Wyman & Cannan (1977)
공항의 위치인 '제다 Jeddah'는 고대 아라비아 문자로 스펠링된다. 문자는 비행기의 움직임을 나타내기 위해 왜곡되었고 미러링을 통해 독특한 공항 심벌로 탄생하였다.

07/오퍼레이션 세네카
Operation Seneca
영국의 대중교통 범죄 예방 캠페인.
디자인: Crescent Lodge (2001)
메트로폴리탄 경찰과 런던의 버스 회사들이 공동으로 펼친 캠페인으로 대중교통에서 벌어지는 범죄를 막기 위해 시도된 것이다. 2층 버스는 강력하고 확신에 찬 모습을 표현한다.

08/밴&트럭Van & Truck
일본의 닛산 경상용 차량 부문.
디자인: Bravis International (2006)

09/뉴 베드포드 고래잡이 박물관New Bedford Whaling Museum
미국의 고래잡이 역사 박물관.
디자인: Malcolm Grear Designers (1999)

10/베를린 공항Berlin Airports
독일의 도심 공항 그룹.
디자인: 디자이너 미상 (2006)
베를린 공항은 도시의 세 공항(베를린 테겔 국제 공항, 템펠호프 국제 공항, 베를린 쇠네펠트 국제 공항)의 상위 브랜드다. 2006년 리브랜딩으로 공항의 현대화와 확장 계획이 승인되었음을 알렸다.

11/노르스크 하이드로
Norsk Hydro
노르웨이의 석유, 에너지 및 알루미늄 그룹.
디자인: Siegel & Gale (2003)
1910년에 소개된 바이킹선 이미지는 시간이 흐르며 추상적인 형태로 변했다. 세 줄의 돛은 1972년 레이프 아니스탈Leif Anisdahl의 로고에 처음 등장했다.

12/오토리스토어
AutoRestore
영국의 자동차 수리점 체인.
디자인: Rose (2005)

13/에어트레인Airtrain
미국의 공항 철도 연결.
디자인: Pentagram (1998)
에어트레인은 뉴욕의 존 에프 케네디 국제공항을 잇는 최초의 철도 서비스다. 언어에 국한되지 않고 모든 여행자에게 아이덴티티를 드러낼 수 있다.

14/시드니 카 마켓
Sydney Car Market
호주의 중고차 시장.
디자인: Coast Desing (Sydney) (2004)

01/

02/

03/

children's food education
FOUNDATION

Staffordshire

04/

05/

06/

Unilever

07/

01/뉴욕 하버 국립 공원
National Park of New York Harbor
미국의 관광지.
디자인: Chermayeff & Geismar Inc. (2005)
뉴욕 시티 근처의 많은 국립 공원과 관광지에 대한 인지도를 높이기 위해 상위 브랜드 그 자체뿐 아니라 각각의 장소를 알릴 수 있는 아이콘을 품은 워드마크들이 개발되었다.

02/씽크 런던Think London
영국의 내부 투자 캠페인.
디자인: Johnson Banks (2003)
런던의 판매 포인트를 해외 기업들에 소개할 때 1개의 심벌보다는 빌딩 등 여러 가지를 포함한 44개의 심벌이 훨씬 효과적이다.

03/라고 디 가르다
Lago di Garda
이탈리아의 관광지.
디자인: Minale Tattersfield (2005)
로고는 이탈리아 관광 산업에서 정치적으로 중요한 순간을 나타내고 있다. 가르다 호수의 관광 매출을 두고 서로 경쟁했던 트렌티노, 롬바르디아, 베네토 등의 세 지역이 모두 함께한다.

04/어린이 식생활 교육 재단
Childre's Food Education Foundation
호주의 식품 인식 이니셔티브.
디자인: Coast Design (Sydney) (2004)
슈퍼마켓 카트부터 어린이의 마음까지 그들이 먹는 것에 대해 배울 점, 즐길 점이 많다는 것을 강조한다.

05/스태포드셔
Staffordshire
영국의 관광지.
디자인: Dragon Brands (2006)
영국 도자기 산업의 중심인 스태포드셔를 대중적인 매력을 지닌 관광지로 홍보하기 위해 해당 관광지를 '가능성의 세계'로 표현했다.

06/아트하우스 필름시어터 슈트트가르트Arthaus Filmtheater Stuttgart
독일의 극장.
디자인: Büro Uebele Visuelle Komunikation (2002)
별, 글자, 심벌같이 다른 곳에 적용할 때도 재미있게 재사용할 수 있는 요소로 구성된 그림 퍼즐이다.

07/유니레버Unilever
영국의 소비재 그룹.
디자인: Wolff Olins (2004)
최신 유니레버의 브랜드는 1970년부터 사용해온 양식화된 'U' 모양의 이전 아이덴티티를 완전히 떠났다. '삶에 활력을 더한다'는 그룹의 새로운 사명을 지지하며 만들어진 새로운 로고는 유니레버와 유니레버의 브랜드들을 상징하는 아이콘 모양의 일러스트레이션 25개로 구성된다. 몇 가지만 살펴보자면, 숟가락은 요리, 셔츠는 깨끗해진 세탁물, 꿀벌은 근면함, 그리고 생물은 다양성을 의미하고 있다.

2.47 방패 및 문장

01/

02/

03/

FRANKTON

01/폴케팅Folketinget
덴마크의 의회.
디자인: Kontrapunkt
(2018)
디지털 시대에 대비해 간결
해진 덴마크 의회 폴케팅의
새로운 로고이다.

02/알파 로메오Alfa Romeo
이탈리아의 자동차 제조업체.
디자인: Romano
Cattaneo, Giuseppe
Merosi (1910) / 수정:
Robilant Associati (1992)
젊은 도안화가 카타네오
는 새로운 ALFA(Anonima
Lombarda Fabbrica Automobili)
자동차 회사의 배지 디자인
업무를 맡았다. 그는 피아자
카스텔로에서 트램을 기다
리다 필라레테 타워Filarete
Tower에 있는 비스콘티
Visconti가의 문장에서 뱀을
보게 되었다. 그후 메로시의
도움을 받아 뱀과 밀라노의
빨간 십자가를 하나의 원에
넣은 로고를 제작하였다.

03/더 셔츠 팩토리
The Shirt Factory
스웨덴의 패션 브랜드.
디자인: Bold (2013)
저렴한 가격으로 높은 품질
의 셔츠를 제공하는 브랜드
의 재출시를 위해 제작된
문장 로고이다. 재봉 장비로
로고를 구성한 것이 특징적
이다.

04/프랭크턴Frankton
영국의 사설 보안 기업.
디자인: SEA (2017)
민간 보안 전문가와 군인
출신의 창립 파트너가 특수
보트 서비스Special Boat
Service 창립자의 이름을
따서 설립한 회사이다. 힘과
전문성을 표현하기 위해
방패 심벌을 채택했다.

05/그린란드 홈 룰
Greenland Home Rule
그린란드 정부.
디자인: Bysted (2004)
파란 방패 안의 은색 북극
곰 이미지는 17세기 덴마크
의 국장에서 그린란드를
상징했다. 그러나 20세기에
이르기까지 국가의 심벌로
널리 사용되지는 못했다.

2.47 방패 및 문장

06/

07/

08/

09/

10/

British Embassy
Paris

06/국제 해양 보험 연맹
International Union of
Marine Insurance
독일의 비영리단체.
디자인: Keller Maurer (2016)
국제 해양 보험 연맹은 해양
및 수송 보험사의 목소리를
대변하는 전문 기구다. 심벌
은 해운 산업에서 유래했다.
로고에 사용된 풍배도는
기상학자가 특정 위치의
풍속 분포와 풍향 표시에
사용하는 나침반처럼 생긴
그래픽 도구다. 유연함과
신뢰성을 동시에 전달하기
위해 로고는 화살을 겹쳐
문장 혹은 해군의 휘장을
연상시키는 복잡한 형태로
표현되었다.

07/SLS 호텔즈SLS Hotels
미국의 호텔 컬렉션.
디자인: GBH (2008)
수정: GBH (2018)
바로크 양식 놀이터의 꼬리
감는원숭이 무리는 우아함
과 즐거움에 대한 약속을
동시에 나타낸다.

08/칸 파티Cannes Party
네덜란드의 축제 행사.
디자인: Stone Twins (2003)
칸 광고 페스티벌의 연례
파티를 위한 문장이다. 파티
는 네덜란드와 영국의 두
회사, 콘도르 포스트 프로덕
션Condor Post Production
과 매시브 뮤직Massive
Music이 주최한다.

09/영국 의회
UK Parliament
영국의 국회.
디자인: SomeOne (2018)
영국 의회의 주요한 심벌인
내리닫이 쇠창살문을 활용
하여 16픽셀 마이크로 브랜
딩부터 초대형 슈퍼 그래픽
을 아우르는 다양한 크기로
제작된 로고 모음 중 하나
이다.

10/발드뤼슈 드 몽레미
Waldruche de Montremy
프랑스의 가문.
디자인: FL@33
17세기 샹파뉴 지역에 정착
한 프랑스 가문의 문장을
현대적으로 해석한 로고로
가문 소유의 샴페인 브랜드
에 사용된다.

**11/암스텔 호이 펙트 수자
원위원회**Amstel Gooi Vecht
Hoogheemraadschap
네덜란드의 지역 수자원
관리 회사.
디자인: Toatl Identity
(1998)

12/영국 외무성Foreign &
Commonwealth Office
영국의 대외 관계 및 외교
문제 관련 정부 부처.
디자인: Moon Communi-
cations (1990)
문장의 디테일과 크기 수정
이 용이하도록 기존 문장을
업데이트한 것이다. 이 문장
은 전 세계의 모든 영국
대사관에서 사용된다.

패밀리 및 시퀀스

마지막 장은 최근에 출현해 아이덴티티 디자인에 새로운 측면을 제시한 단 하나의 카테고리로 구성되어 있다.

'패밀리'는 과학 박물관 그룹처럼 단일 조직이나 기관의 여러 구성원을 포함해야 하는 아이덴티티에 적용 가능하다. 그러나 동시에 단일 세트인 스톤 기호 또는 로고타이프가 너무 제한적인 조직에도 적용된다. 로고는 시간의 흐름 또는 다양한 응용에 따라 진화한다. 또한 로고는 새로운 콘텍스트를 반영하기 위해 카멜레온과 같이 변화하며 청중을 참여시킬 수 있는 귀중한 수단을 제공한다. 이렇듯 로고들은 다양성을 촉진시키고 자신의 인식에 보다 자유롭게 물음표를 던질 수 있는 호기심이 많으며 역동적인 조직을 제안한다. 이는 문화 기관, 음식점, 출판사, 크리에이티브 스튜디오 등 다양한 곳에서 투영하고자 하는 이미지이다.

패밀리는 아이덴티티에 대한 포스트모던 다원주의적인 접근법으로, 1980년대 초 멤피스Memphis 디자인 운동으로 거슬러 올라가 그 유래를 찾을 수 있다. 멤피스는 1970년대의

이성 체계를 기반으로 하는 디자인에 대한 반동으로 질감과 색깔, 패턴, 형태를 마음껏 분출시켰다. 멤피스에서는 하나의 로고로는 부족하다. 크리스토퍼 래들Christopher Radl과 발렌티나 그레고Valentina Grego는 회사를 단 하나의 극한으로 다듬어진, 강하게 규제를 받는 로고로 규정하는 당시의 지배적인 상식에 혀를 내두르며 당당하고 뭉툭한 로고타이프 디자인을 시리즈로 내놓았다.

오늘날 로고 패밀리와 시퀀스의 소유자들은 동일한 의제로 운영되지 않는다. 그들은 단지 진보한 디자인과 인쇄 기술을 사용하고 있을 뿐이다. 이러한 기술은 서로 다른 적용에 적합하게 주제를 변경할 수 있는 자유를 가져다주었다. 또한 전통적인 매체에 연속적인 로고 시리즈를 선보이는 시도들을 통해 웹 사이트에 미니 에니메이션으로 다양한 아이덴티티들이 살아 숨 쉴 수 있게 되었다.

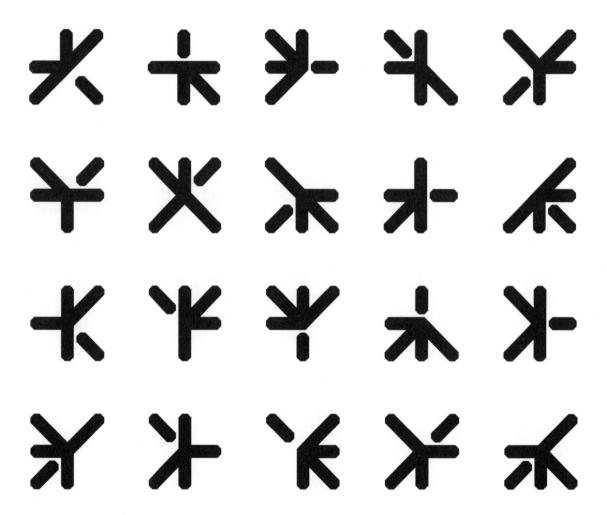

02/

03/

01/스프레드 더 사인
Spread the Sign
스웨덴의 온라인 수화 사전.
디자인: Kurppa Hosk (2015)
스프레드 더 사인은 세계의
모든 수화에 더욱 쉽게
접근할 수 있도록 다양한
수화를 수집하여 표시하는
국제 온라인 사전이다.
아이덴티티는 여러 가지
모양으로 변화하며 수화하
는 손가락과 손의 움직임을
나타낸다.

02/어 데이 인 어 라이프
A Day in a Life
영국의 패션 레이블.
디자인: BOB Design (2015)
어 데이 인 어 라이프는
현대 여성이 일상에서 다양
하게 활용 가능한 옷을
만든다. 이러한 유연성을
반영하기 위해 브랜드의
아이덴티티는 자연스럽게
경로를 재정의하는 단순한
선을 사용했다. 포장재 및
인쇄물 등에는 각기 다른
마크가 활용된다.

03/리틀, 브라운 북 그룹
Little, Brown Book Group
영국의 출판사.
디자인: Unreal (2006)
작은 갈색 물체들이 리브
랜딩된 타임 워너 북 그룹
Time Warner Book Group의
특징을 나타내고 있다.

3.0 패밀리

05/

06/

04/드 린덴호프
De Lindenhof
네덜란드의 음식점.
디자인: Ankerxstrijbos
(2006)
드 린덴호프는 네덜란드
시골 지역의 미쉐린 투스타
음식점이다. 로고 체계는
개별적으로 또는 그룹으로
묶어서 사용할 수 있도록
디자인되어 있다.

05/르 카페 데 지마주
Le Café des Images
프랑스의 아트하우스
영화관.
디자인: Murmure (2014)
영화관 이름과 상영작의
다양성을 각각 다른 컵에
유쾌하게 표현한 그래픽
조합 컬렉션이다.

06/센트랄Centraal
멕시코의 공동 작업 공간.
디자인: Monumento
(2018)
센트랄은 제작자, 개발자,
기업가를 위한 작업 공간
으로 기획되었다. 드 린덴
호프는 네덜란드 시골 지역
의 미쉐린 투스타 음식점이
다. 로고 체계는 개별적으
로 또는 그룹으로 묶어서
사용할 수 있도록 디자인
되어있다.

3.0 패밀리

07/

08/

 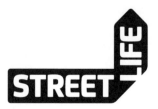 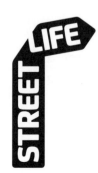

09/

10/

11/

07/달스턴즈 드링크
Dalston's Drinks
영국의 소프트 드링크
브랜드.
디자인: B&B Studio (2016)
2012년 런던 올림픽 기간
중 코카콜라의 지배적인
존재감에 대항해 런던 북부
달스턴에서 탄생한 브랜드
이다. 다양한 맛이 커다란
'D'로 표현되었다.

08/그린가 데어리
Gringa Dairy
영국의 치즈 제조사.
디자인: Atelier Works
(2013)
사우스 런던 페컴의 낙농장
에서 특별한 장인 정신으로
멕시코 치즈를 제조한다.
이러한 특별성은 제품 라벨
에 멕시코 스타일의 다양한
서체로 반영되었다.

09/스트리트라이프
Streetlife
영국의 자원봉사 단체.
디자인: Mark Studio
(2014)
영국의 소외 계층 청년에게
제공하고자 하는 스트리트
라이프의 신선한 방향성을
반영한 아이덴티티이다.

10/오니Oni
네덜란드의 일본 음식점.
디자인: NLXL (2004)
헤이그의 일본 음식점 오니
는 도시락 상자의 외관을
전문적으로 장식하는 곳이
기 때문에 로고도 생선,
고기, 밥, 채소를 보기 좋게
배열한 느낌으로 만들었다.
사람의 움직임도 연상케
하는 이 로고는 음식점
이름의 활자 디자인에도
동일하게 적용된다.

11/더 헨리 리디어트 파
트너십The Henry Lydiate
Partnership
영국의 크리에이티브 아트
비즈니스 컨설팅사.
디자인: Thomas Manss
& Company (2006)
만화경 속에서 볼 수 있는
끝없이 변형되는 모양을
기반으로 한 아이덴티티이
다. 문화·예술 관련 고객에
게 창의적이고 정형화되지
않은 고객 중심의 비즈니스
컨설팅을 제공하는 네 명의
파트너를 묘사하고 있다.

13/

12/콘서트후셋 스톡홀름
Konserthuset Stockholm
스웨덴의 콘서트홀.
디자인: Kurppa Hosk
(2017)
콘서트후셋 스톡홀름의
역동적이고 유기적인 심
벌은 콘서트홀과 스톡홀
름 필하모닉 관현악단Royal
Stockholm Philharmonic
Orchestra의 음악 레퍼토리
및 다양한 활동을 포착하
여 음악적인 특징을 표현
하고 있다.

13/리타운Retown
일본의 레스토랑 체인.
디자인: Shinnoske De-
sign (2014)
리타운은 각 지역의 생산자
를 홍보하고 지역 활성화에
도움이 되는 다양한 형식의
식당과 식품매장을 영업하
는 것을 목표로 한다. 각각
의 로고는 다양한 매장 카
테고리에 부합한다.

SCIENCE MUSEUM GROUP

RAILWAY MUSEUM

SCIENCE MUSEUM

SCIENCE+ **INDU**STRY MUSEUM

SCIENCE+ **ME**DIA MUSEUM

14/

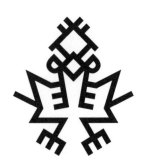

Heide
Museum of
Modern Art
Heide

Heide
Museum of
Modern Art
Heide

Heide
Museum of
Modern Art
Heide

Heide
Museum of
Modern Art
Heide

Heide
Museum of
Modern Art
Heide

Heide
Museum of
Modern Art
Heide

Heide
Museum of
Modern Art
Heide

Heide
Museum of
Modern Art
Heide

Heide
Museum of
Modern Art
Heide

Heide
Museum of
Modern Art
Heide

16/

 De Stromen

 Boekholt

 Meerweide

17/

14/사이언스 뮤지엄 그룹
Science Museum Group
영국의 박물관 그룹.
디자인: North Design
(2017)
깨달음과 영감의 순간이라
는 개념을 기반으로 박물관
그룹을 통합하는 타이포그
래픽 아이덴티티이다. 서체
개발 스튜디오 폰트시크
Fontseek가 개발한 단일
너비(두께에 상관 없이 동일한
글자 너비)의 맞춤 SMG 산스
SMG Sans 글꼴은 글자
두께 변경 시 타이포그래피
의 일관된 모양과 위치를
유지해 준다.

15/리나센테Rinascente
이탈리아의 백화점.
디자인: North Design
(2017)
유명 이탈리아 백화점의
각 지점을 표현한 타이포그
래피 군단이다.

16/하이데 현대미술관
Heide Museum of Modern Art
호주의 공공 미술관.
디자인: Gollings Pidgeon
(작업 연도 미상)
하이데 현대미술관은 실내
와 실외 환경, 전통과 현대
미술과 디자인을 결합한 색
다른 공간이다. 아이덴티티
는 이러한 다양성을 반영한
다. 레이아웃, 색상, 단어
'하이데Heide'는 일관되게
동일하지만, 전시마다 새롭
고 적절한 아이덴티티를 제
공하기 위해 타이포그래피
가 변경된다.

17/드 스트로멘
De Stromen
네덜란드의 노인 돌봄
제공업자.
디자인: Total Identity
(1997)

18/더 돌핀 호텔
The Dolphin Hotel
호주의 호텔.
디자인: M35 (2016)
서리 힐즈에 있는 호텔의
부활을 위해 제작된 아이덴
티티. 로고는 로렌스 와이
너Lawrence Weiner의 작품
에서 영감을 받았으며 시드
니 하버의 뛰어오르는 돌고
래처럼 장난기가 가득하다.

19/롯폰기 힐스
Roppongi Hills
일본의 부동산 개발.
디자인: Barnbrook De-
sign (2003)
롯폰기 힐스는 세계 최대의
부동산 통합 개발 중 하나
이다. 건축의 거물인 미노
루 모리Minoru Mori가 짓고,

규모는 40억 파운드에
달하는 동경의 거대 복합
건물로 사무 공간과 아파
트, 상점, 음식점, 극장,
호텔, 박물관, 공원 등이
들어와 있다. 롯폰기 힐스
의 아이덴티티는 이곳의
소박했던 과거를 담고
있다. '여섯 그루의 나무'를
뜻하는 '롯폰기'의 일본 한
자가 '숲'으로 번역되는
'모리'와 연결된다. 6개의
원으로 축소된 '여섯 그루
의 나무'는 단독 로고로
활용될 뿐 아니라 다양한
폰트의 로고타이프 시리즈
의 기본이 되기도 한다.

20/어반 에이지 콘퍼런스
Urban Age Conferences
영국의 회의 프로그램.
디자인: Atelier Works
(2005)
어반 에이지는 도시 연구
분야에 저명한 대학교 네트
워크가 전 세계에서 2년
연속으로 주최한 국제 콘퍼
런스이다. 빅토르 바사렐리
Victor Vasarely의 컬렉션에
서 영감을 받은 구성적인
비행기들이 어반 에이지
콘퍼런스를 나타내고 있다.

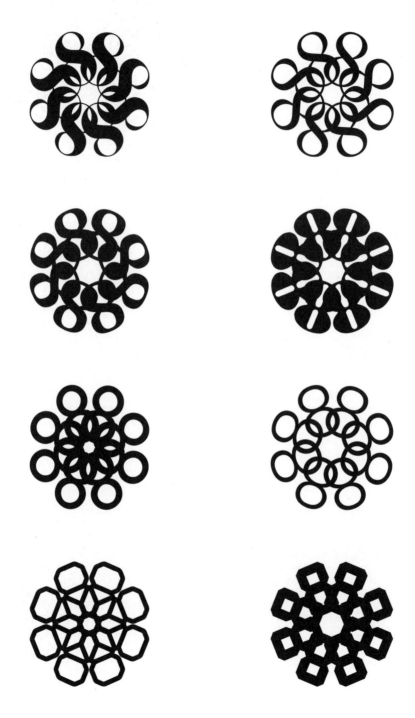

21/스탠더드 8Standard 8
영국의 가구 및 전시
시스템.
디자인: Browns (2005)
숫자 8을 각기 다른 폰트로
8번 반복해 서로 다른 8가
지 꽃무늬 장식을 만들었다.
이는 단순한 구성 요소를
통해 독특한 다양성과 우아
함을 실현해낸 것으로 디자
인과 구성에 있어 스탠더드
8의 기술력을 표현하였다.

22/글라시 바이슬
Glacis Beisl
오스트리아의 음식점.
디자인: Büro X (2006)
글라시 바이슬은 오스트리
아 빈의 요리 랜드마크 중
하나로서 전통으로 일관된
시각적인 아이덴티티나
로고가 없는 오래된 야외
술집이다. 간판 업자, 인쇄
업자, 그리고 네온 제작자
까지 활용 가능한 서체를
사용했다. 이로 인해 결과
적으로 각각의 분야에서
풍성한 로고들을 자랑할 수
있게 되었다. 이후 2006년
글라시 바이슬이 다시 개업
했을 때, 새로운 아이덴티
티는 과거 서툴렀던 경험이
많은 순수했던 시간을 연상
시키는 세 가지 워드마크로

구성되었다.

23/큐비트 아티스트
Cubitt Artists
영국의 아티스트 스튜디오.
디자인: A2/SW/HK (2001)
이전에 인쇄 업자가 사용했
던 런던 북부 이즐링턴에
위치한 작업장으로 이사한
후 'C'의 대안 인쇄 활자들
이 큐비트 아티스트를 나타
내게 되었다.

Designer index

Credits.
Photography
Page 17
Whitechapel Art Gallery, Andrew G. Hobbs

로고 대백과
로고 디자인의 모든 것

발행일 | 2022년 5월 27일
펴낸곳 | 유엑스리뷰
발행인 | 현호영
지은이 | 마이클 에바미
옮긴이 | 김영정, 정이정
디자인 | 강지연
편 집 | 안성은
주 소 | 서울시 마포구 백범로 35, 서강대학교 곤가자홀 1층
팩 스 | 070.8224.4322
이메일 | uxreviewkorea@gmail.com

ISBN 979-11-92143-21-7 (93650)

LOGO and LOGO revised edition by Michael Evamy

유엑스리뷰은 가치 있는 지식과 경험을 많은 사람과
공유하고자 하는 전문가 여러분의 소중한 원고를 기다립니다.
투고는 유엑스리뷰의 이메일을 이용해주세요.
✉ uxreviewkorea@gmail.com